SONGS OF EXPERIENCE

Sorel Cohen

Stan Denniston

Stan Douglas

Jamelie Hassan

Nancy Johnson

Wanda Koop

Joey Morgan

Andy Patton

Mary Scott

Jana Sterbak

Joanne Tod

David Tomas

Renée Van Halm

Carol Wainio

Robert Wiens

CHANTS D'EXPERIENCE

SONGS OF EXPERIENCE

Organized by	Organisée par	National Gallery of Canada	2 May – 1 September 1986
Jessica Bradley	Jessica Bradley	Musée des beaux-arts du Canada	2 mai – 1ᵉʳ septembre 1986
and Diana Nemiroff	et Diana Nemiroff	Ottawa	

CHANTS D'EXPERIENCE

Cover
Wanda Koop, Detail from *Reactor Suite* 1985
Photography by Ernest Mayer, Winnipeg

Design
Grauerholz + Delson, Montreal

Typesetting
Adcomp ®, Montreal

Printing
Imprimerie O'Keefe Printing, Montreal

Production and Distribution
Centre d'information ARTEXTE
Information Centre
3575 Blvd. St. Laurent, Suite 303
Montreal, Quebec
Canada H2X 2T7
(514) 845-2759

National Museums Corporation
Canada
National Gallery of Canada

See page 212 for the complete list of rights and photographic
credits.

Couverture
Wanda Koop, détail de *Suite atomique* 1985
Photographie d'Ernest Mayer, Winnipeg

Graphisme
Grauerholz + Delson, Montréal

Composition
Adcomp ®, Montréal

Impression
Imprimerie O'Keefe Printing, Montréal

Production et diffusion
Centre d'information ARTEXTE
Information Centre
3575, boul. Saint-Laurent, bureau 303
Montréal (Québec)
Canada H2X 2T7
(514) 845-2759

Corporation des musées nationaux du Canada
Musée des beaux-arts du Canada

Voir page 212 pour la liste complète des droits de propriété
ainsi que les sources des photographies.

Canadian Cataloguing in Publication Data

Bradley, Jessica.
Songs of Experience.
Co-published by
ARTEXTE Information Centre
Text in English and French.

ISBN 0-88884-543-X

1. Art, Canadian – Exhibition. 2. Art, Modern – 20th
century – Canada – Exhibitions. 3. Women artists – Canada
– Exhibitions. 4. Art and society – Exhibitions. I. Nemiroff,
Diana. II. National Gallery of Canada. III. Title.

N6545 B7 1986 709'.71'074011384
 CIP 86-099509-7E

Données de catalogage avant publication (Canada)

Bradley, Jessica.
Chants d'expérience.
Publié en collaboration avec
le Centre d'information ARTEXTE
Texte en français et en anglais.

ISBN 0-88884-543-X

1. Art canadien – Expositions. 2. Art moderne – XXᵉ siècle
– Canada – Expositions. 3. Femmes artistes – Canada –
Expositions. 4. Art et société – Expositions. I. Nemiroff,
Diana. II. Musée des beaux-arts du Canada. III. Titre.

N6545 B7 1986 709'.71'074011384
 CIP 86-099509-7F

Il était tout à fait indiqué que la dernière exposition à se tenir dans les locaux actuels du Musée des beaux-arts du Canada soit consacrée à l'art canadien d'aujourd'hui. C'est que la création du Musée, en 1880, répondait justement à un désir d'affirmer la vitalité de l'art et des artistes contemporains de chez nous.

Chants d'expérience reflète les préoccupations esthétiques d'une nouvelle génération d'artistes qui s'est peu à peu imposée depuis *Pluralités 1980*, exposition que le Musée avait organisée à l'occasion de son centenaire. La présente exposition ne constitue pas un bilan ; elle cherche plutôt à refléter les grandes préoccupations qui se sont fait jour au cours des cinq dernières années, alors que des artistes de partout choisissaient d'assumer la complexité de la représentation.

Pour composer avec les contradictions de l'ère moderne, il faut désormais que le regard se fasse multiple et apprivoise les innombrables facettes de la représentation. Aussi proposons-nous, avec *Chants d'expérience*, un éventail de perceptions subjectives, marquées par l'*environnement* social ou historique qui les a informées. De toute évidence, les artistes qui figurent dans cette exposition participent, chacun à sa façon, au questionnement de la représentation.

Joseph Martin
Directeur du Musée des beaux-arts du Canada

It is most appropriate that the last exhibition to be presented by the National Gallery of Canada in its current location should feature recent Canadian art. One of the principal reasons for founding the National Gallery in 1880 was the desire to recognize the vitality of our contemporary art and artists.

Songs of Experience reflects the aesthetic concerns of a new generation of artists which has emerged since *Pluralities 1980*, an exhibition organized by the National Gallery to mark its centennial. *Songs of Experience* is not a comprehensive survey however; rather, it embraces major themes which have come to the fore during the last five years, as artists everywhere have attempted to come to terms with the complex issue of representation.

The contradictions of modern life are too numerous to be adequately viewed from a single perspective or to be confined within a restricted set of representational dimensions. *Songs of Experience* brings together a range of subjective perceptions informed by the social and historical context that frame them. As their work attests, all of the artists in this exhibition are actively engaged in questioning the traditional premises of representation.

Joseph Martin
Director of the National Gallery of Canada

Lenders

Prêteurs

Art Gallery of Ontario, Toronto
Brent S. Belzberg, Vancouver
Canada Council Art Bank, Ottawa
Sorel Cohen, Montreal
Stan Denniston, Toronto
Stan Douglas, Vancouver
Lonti Ebers, Toronto
Susan and Will Gorlitz, Toronto
Jamelie Hassan, London, Ontario
Nancy Johnson / The Ydessa Gallery, Toronto
Wanda Koop, Winnipeg
Deborah Moores, Ottawa
Joey Morgan, Vancouver
Andy Patton / S. L. Simpson Gallery, Toronto
Domenic Romano, Woodbridge, Ontario
Alison and Alan Schwartz, Toronto
Mary Scott, Calgary
Mrs. E. Simpson, Don Mills, Ontario
Lynn and Stephen Smart, Toronto
Jana Sterbak, New York / The Ydessa Gallery, Toronto
Joanne Tod / Carmen Lamanna Gallery, Toronto
David Tomas, Montreal / S. L. Simpson Gallery, Toronto
Renée Van Halm / S. L. Simpson Gallery, Toronto
Carol Wainio, Montreal / S. L. Simpson Gallery, Toronto
Robert Wiens / Carmen Lamanna Gallery, Toronto
Loretta Yarlow and Gregory Salzman, Toronto

Banque d'œuvres d'art du Conseil des arts du Canada
Brent S. Belzberg, Vancouver
Sorel Cohen, Montréal
Stan Denniston, Toronto
Stan Douglas, Vancouver
Lonti Ebers, Toronto
Susan et Will Gorlitz, Toronto
Jamelie Hassan, London (Ontario)
Nancy Johnson / The Ydessa Gallery, Toronto
Wanda Koop, Winnipeg
Deborah Moores, Ottawa
Joey Morgan, Vancouver
Musée des beaux-arts de l'Ontario, Toronto
Andy Patton / S. L. Simpson Gallery, Toronto
Domenic Romano, Woodbridge (Ontario)
Alison et Alan Schwartz, Toronto
Mary Scott, Calgary
Mme E. Simpson, Don Mills (Ontario)
Lynn et Stephen Smart, Toronto
Jana Sterbak, New York / The Ydessa Gallery, Toronto
Joanne Tod / Carmen Lamanna Gallery, Toronto
David Tomas, Montréal / S. L. Simpson Gallery, Toronto
Renée Van Halm / S. L. Simpson Gallery, Toronto
Carol Wainio, Montréal / S. L. Simpson Gallery, Toronto
Robert Wiens / Carmen Lamanna Gallery, Toronto
Loretta Yarlow et Gregory Salzman, Toronto

Contents　　Sommaire

Acknowledgements

An exhibition of this size and complexity profits from the time, energy and dedication of many people both inside and outside the institution. Throughout our initial research and subsequent travel we talked to colleagues in other institutions as well as to independent curators and critics across the country who generously shared their knowledge and enthusiasm. Among these were Alvin Balkind, René Blouin, Thea Borlese, Eric Cameron, Nancy Dodds, Robert Enright, Bruce Ferguson, Gerald Ferguson, Martha Fleming, Terry Heath, Garry Neill Kennedy, Russell Keziere, Bill Kirby, Linda Milrod, Wayne Morgan, Sandy Nairne, Mern O'Brien, Francine Périnet, Mary Sparling, Jean Tourangeau, Charlotte Townsend-Gault, Nancy Tousley, Brenda Wallace, Michiko Yajima and Jane Young. A special thanks to the Carmen Lamanna Gallery, the S. L. Simpson Gallery and The Ydessa Gallery who have given invaluable assistance in providing catalogue material, and to the many individuals and institutions who have generously lent works from their collections.

At the National Gallery, Darcy Edgar of the Exhibitions Department co-ordinated all aspects of this project with characteristic resourcefulness and forethought. In particular, she was responsible for overseeing the catalogue production, a task to which she brought a tenacious vision of the whole when details seemed to overwhelm. She encouraged and cajoled us when necessary as did Janice Seline, curatorial assistant, who prepared the biographical, bibliographical and photographic material with heroic patience and exemplary conscientiousness. Her sensitivity to the artists' wishes in the published presentation of their works and her support during the installation were invaluable. Claire Berthiaume, secretary, spent many an hour at the word processor bringing all of our efforts nearer to print.

Andrée Marois of the National Museums Translation Services did an admirable job of maintaining the original tone and meaning in her French translation, as did Jean-Paul Partensky who adapted an important section of the essay. The

Remerciements

Une exposition de cette ampleur et de cette complexité serait impensable sans l'énergie et le dévouement d'un grand nombre de personnes, aussi bien au sein du Musée qu'à l'extérieur. Au cours de notre recherche initiale et de notre tournée, nous avons rencontré dans tout le pays des collègues d'autres établissements, des conservateurs indépendants et des critiques, qui ont généreusement accepté de partager leurs connaissances et leur enthousiasme. Parmi eux, citons Alvin Balkind, René Blouin, Thea Borlese, Eric Cameron, Nancy Dodds, Robert Enright, Bruce Ferguson, Gerald Ferguson, Martha Fleming, Terry Heath, Garry Neill Kennedy, Russell Keziere, Bill Kirby, Linda Milrod, Wayne Morgan, Sandy Nairne, Mern O'Brien, Francine Périnet, Mary Sparling, Jean Tourangeau, Charlotte Townsend-Gault, Nancy Tousley, Brenda Wallace, Michiko Yajima et Jane Young. Nous voudrions remercier tout spécialement la Carmen Lamanna Gallery, la S. L. Simpson Gallery et la Ydessa Gallery pour l'aide inestimable qu'elles nous ont apportée en mettant à notre disposition certains des documents photographiques qui sont reproduits dans ce catalogue, ainsi que les personnes et les établissements qui ont généreusement prêté des œuvres provenant de leur collection.

Avec l'ingéniosité et la prévoyance qu'on lui connaît, Darcy Edgar, de la Section des expositions du Musée des beaux-arts du Canada, a coordonné tous les travaux, et notamment la production du catalogue ; elle a toujours conservé une vision claire de l'ensemble même quand les détails nous submergeaient. Elle a su nous encourager et nous rassurer quand c'était nécessaire, tout comme Janice Seline, adjointe à la conservation, qui a préparé le matériel biographique, bibliographique et photographique avec une patience héroïque et une conscience professionnelle exemplaire. Elle s'est montrée extrêmement sensible aux préoccupations des artistes quant à la présentation de leurs œuvres, et son soutien au cours de l'installation a été inestimable. Claire Berthiaume, chargée du secrétariat, a passé de longues heures à la machine de traitement de texte, nous permettant de franchir un pas de plus vers la publication. Andrée Marois, des Services de traduction de la Corporation des musées nationaux, a fait un travail admirable en maintenant le ton et le sens dans sa traduction des textes, tout comme Jean-Paul Partensky qui a pris une part importante à la traduction de l'essai. La correction-révision des

manuscrits français et anglais ainsi que leur préparation en vue de la publication ont été assurées par Alphascript. La coordonnatrice, Margaret Séguin-Doré, et les réviseurs, Diana Trafford, Fernand Doré et Claude Brabant, ont accordé une attention minutieuse aux détails et aux nuances, et respecté scrupuleusement les intentions des auteurs et des artistes. Le concours zélé et compétent de Catherine Brabant et de Françoise Couture leur a été très précieux. Enfin, Angela Grauerholz, de Grauerholz et Delson, a dû composer avec les exigences considérables que comportent une publication bilingue, une exposition de groupe et deux auteurs pour réaliser un catalogue qui reste fidèle à son but premier, celui de recenser et de mettre en valeur des œuvres d'art.

Le montage d'une exposition exige un effort collectif soigneusement coordonné, qui demeure en grande partie invisible au public. Heidi Overhill, de la Section des installations, a fait preuve d'une curiosité et d'un enthousiasme rafraîchissants dans sa conception de l'aménagement, apportant un soin tout spécial aux exigences de chacune des œuvres et aux désirs des artistes. Son aménagement respecte l'intégrité de chaque œuvre tout en permettant aux visiteurs d'apprécier ces différents modes d'expression ; le tout est ponctué d'éléments graphiques conçus par Scott Gibson and Associates. Kathleen Harleman, du bureau de l'Archiviste, a coordonné le transport des œuvres, tandis que Richard Gagnier, du Laboratoire de conservation, a veillé précautionneusement à leur installation, faisant montre d'une compréhension chaleureuse à l'égard de l'art contemporain, si souvent victime des contraintes du musée. Dan Richards, technicien en audio-visuel, s'est employé avec les artistes à adapter certaines œuvres aux exigences d'une représentation permanente. Andy Robillard et Laurier Marion ont dirigé les travaux d'aménagement des salles et, forts de leur expérience, ont installé les œuvres avec le calme et la bonne humeur qui font si souvent défaut à mesure que le temps fuit et que la date du vernissage approche. Laurier Marion et son équipe ont notamment relevé le défi que représentait la fabrication des structures complexes requises par certaines œuvres, et ce avec imagination et compétence.

Nous remercions Michel Cheff, directeur intérimaire des Services éducatifs, et Marie Currie, agente d'éducation, qui ont préparé la brochure de l'exposition ainsi qu'une série de

English and French manuscripts were edited and prepared for publication by Alphascript. The co-ordinator, Margaret Séguin-Doré, and the editors, Diana Trafford, Fernand Doré and Claude Brabant, gave meticulous attention to detail and nuance while respecting the intentions of both authors' and artists' texts. They received valuable assistance from Catherine Brabant and Françoise Couture. Finally, Angela Grauerholz of Grauerholz and Delson contended with the considerable exigencies of a bilingual publication, a group exhibition and dual authorship in the creation of a catalogue design that remains faithful to the primary goal of recording and revealing the art.

The physical mounting of this and any exhibition involves a carefully synchronized collective effort, many aspects of which are invisible to the public. Heidi Overhill of the Installations Department responded with concern and refreshing curiosity to the needs of the works and the desires of the artists in her design for the exhibition. Her concept, which respects the integrity of individual works while opening them to appreciation in the context of differing modes of expression, is punctuated by graphic design elements conceived by Scott Gibson and Associates. Kathleen Harleman of the Registrar's Office co-ordinated transport of the works and Richard Gagnier of the Conservation Laboratory attended to their care and safe display with a sympathetic understanding of the presence of contemporary art so often compromised by the constraints of the museum. Dan Richards, audio-visual technician, worked with the artists in adapting certain works to the specialized circumstances of continuous public display. Andy Robillard and Laurier Marion directed the workshop in constructing the space and installing the works with a reassuring calm born of experience and the good humour so often scarce as time evaporates and the opening date approaches. Laurier Marion and his crew in particular met the challenge of fabricating the complex structures required by certain artists with imagination and skill.

We are grateful to Michel Cheff, acting head of the

Education Department, and Marie Currie, education officer, who together prepared the exhibition handout and the series of public lectures and meetings with the artists. Judith Parker-McFadden, also of the Education Department, and Barbara Sternberg of the Canadian Filmmakers' Distribution Centre assisted in the selection of recent Canadian experimental films for the special events programme.

Lastly and most importantly we wish to thank the artists for the thoughts they have shared with us about their work. The creative energy and risk that go into the making of their work have been a source of inspiration for our collaborative work.

Jessica Bradley and Diana Nemiroff

conférences et de rencontres avec les artistes. Judith Parker-McFadden, également des Services éducatifs, et Barbara Sternberg, du Canadian Filmmakers' Distribution Centre, nous ont aidé à sélectionner, parmi les films canadiens récents, les œuvres expérimentales qui feront partie du programme d'événements spéciaux.

Enfin, et surtout, nous voulons remercier les artistes d'avoir bien voulu partager avec nous leurs réflexions au sujet de leur démarche. L'énergie créatrice et le goût du risque que suppose la réalisation de leurs œuvres ont été pour nous tous une source d'inspiration.

Jessica Bradley et Diana Nemiroff

Preface

Avant-propos

The position of an institution like the National Gallery in relation to contemporary art in Canada today is a complex one, which is not made simpler by the sheer growth in the numbers of accomplished young artists and the diversification of concerns along both regional and theoretical lines. While artists and the public alike tend to look to exhibitions for a definition and assessment of artistic activity in the eighties, an equally important though less generally recognized part is played by the building of a collection, which allows that activity to be situated historically. This is not to discount the role of exhibitions as timely indicators of the main directions of art-making in this country. It used to be that the National Gallery could encompass this activity through survey exhibitions every year or two. But since the days of the annuals and biennials, the institutional face of the country has changed as much as art itself. Today the growth of smaller public and parallel galleries, the phenomenon

Le rôle d'un établissement comme le Musée des beaux-arts du Canada vis-à-vis de l'art canadien contemporain est fort complexe, particulièrement si l'on considère le nombre croissant de jeunes artistes de grand talent ainsi que la diversité de leurs orientations, selon la région qu'ils habitent et les avenues théoriques qu'ils ont choisi d'explorer. Les artistes comme le public attendent d'une exposition qu'elle contribue à définir et à évaluer l'activité artistique de l'heure. Mais pour situer cette activité dans une perspective historique, il importe également — bien qu'on ne le reconnaisse pas aussi volontiers — de constituer une collection. Il ne s'agit pas ici de minimiser l'utilité des expositions, dont le rôle est de rendre compte des grandes tendances de l'activité artistique au pays. A une certaine époque, le Musée pouvait s'acquitter de cette tâche en présentant à un ou deux ans d'intervalle de vastes expositions qui proposaient un tour d'horizon de la production canadienne.

Mais depuis lors, le cadre institutionnel a évolué tout autant que l'art lui-même : les établissements publics de taille plus ou moins modeste ainsi que les galeries parallèles se sont multipliés ; le recours à des conservateurs indépendants s'est progressivement imposé ; et la prolifération des expositions a centuplé les centres d'intérêt. D'où la nécessité d'un lieu qui permette une analyse plus poussée de l'activité artistique que ne le permettait l'exposition-bilan.

Dans la présente exposition, nous avons tenté de trouver un moyen terme entre le bilan exhaustif, dans lequel la cohésion et la compréhension sont sacrifiées à l'enthousiasme suscité par l'événement, et la petite exposition qui jette un regard critique sur un seul sujet et l'explore en profondeur. Le choix des quinze artistes a fait suite à une tournée nationale qui nous a permis de nous familiariser davantage avec les préoccupations des artistes œuvrant dans les grands centres d'activité artistique. L'axe de l'exposition est donc urbain. Par ailleurs, nous ne nous sommes pas senties tenues de choisir ce qui paraissait le plus caractéristique d'un endroit donné ; bien souvent, au contraire, ce sont les œuvres les moins familières qui se sont imposées à notre esprit et qui ont influencé nos choix. Nous avons également tenu compte du fait que la représentation est actuellement l'objet d'une réévaluation critique à l'échelle internationale. C'est en partie pour mieux saisir les formes multiples que cette réévaluation revêt chez nous que nous avons entrepris la tournée qui a donné naissance à cette exposition.

Dans notre intérêt pour le particulier, nous avons fait en sorte — autant dans l'agencement de l'exposition que dans la conception du catalogue qui l'accompagne — que les diverses voix des artistes puissent se faire entendre aussi distinctement que possible. Comme le dit Mary Scott à propos des nombreux textes qu'elle intègre dans son œuvre, cette exposition se veut un « opéra » plutôt qu'un « chœur ». En rédigeant l'essai qui suit, nous avons cherché à harmoniser nos voix de façon à refléter l'étroite collaboration qui a présidé à notre entreprise. Nous l'avons donc établi à la fois ensemble et séparément, chacune reprenant là où l'autre l'avait laissé, complétant ou enrichissant ce que l'autre avait dit, jusqu'à ce que les fils de nos pensées respectives s'entremêlent pour ne plus former qu'une seule et même trame.

of the free-lance curator, and the proliferation of exhibitions have led to a multiplication of critical focusses, creating a demand for a more profound analysis of artistic activity than the survey can provide.

In the present exhibition we have tried to steer a middle course between the huge survey in which cohesion and understanding are sacrificed in favour of the excitement generated by the event, and the critical focus of a small show that takes a single issue and plumbs its depths. The selection of fifteen artists came after a tour we made across the country in an effort to become more familiar with the diverse concerns of artists working in the major centres of artistic activity. The focus of the show, then, is urban. We did not feel bound to choose from what seemed typical of a given place; often it was the less familiar that lingered in our minds afterwards and influenced our choices. We were further guided by an awareness of the critical reassessment of representation taking place internationally. It was partly in the desire to understand this reassessment in the particularity of its many forms that we made the trip that resulted in this exhibition.

Our interest in the particular prompted us to allow the separate voices of the artists to be heard as distinctly as possible in the layout of the show and in the catalogue accompanying it. The aim was similar to that expressed in Mary Scott's description of the multiple texts in her work as an 'opera' rather than a 'choir.' In writing our introductory essay, we looked for ways of harmonizing our voices to represent the deeply collaborative nature of this project. What follows was written both together and apart, one picking up where the other left off, working over and around the other's narrative, until the separate strands were interwoven.

J.B. and D.N.

Invoking William Blake in the title *Songs of Experience* is significant we think, though not because we intend to plead for his theories of the imagination or his concept of an anthropomorphic universe. Rather, if there are parallels between Blake and some contemporary artists, they are to be found in Blake's critical voice: in his mistrust of the mechanistic view of the world advanced by the science of his day, in his outrage at the cultivated hypocrisy of the institutions of church and state, and in his prophetic vision of the spiritual alienation produced by the Industrial Revolution. Beyond this, however, any attempt to argue direct parallels would lead to unwarranted historical distortions. The 'songs of experience' here are altogether contemporary ones: they call up both the world of subjective experience and the social and historical contexts that mediate subjectivity. Yet Blake's discontent appears prophetic in the present moment of post-industrial capitalism, a moment whose contradictions and ambiguities impress themselves with compelling urgency upon our consciousness.

Much has been said of that cultural and historical amnesia which is symptomatic of all that ails life in the postmodern era. Whether it be pop psychology's portrayal of the 'me' or 'now' generation or Christopher Lasch's 'culture of narcissism,' the language conveys a sense of loss, even paralysis. If we accept Frederick Jameson's bleak view that time in late capitalist society is collapsed into an oppressive, perpetual present, we may conclude that the past no longer serves as a useful point of reference. Yet while historical continuity is denied — and along with it our self-identity — there seems to be little confidence in a future which is so daunting as to defy imagination. Ironically, this suppression of memory, this inability to project beyond the immediate, obviates the very possibility of innocence.

The simple fact that postmodernism defines itself in terms of what it follows reveals the uneasiness of its rupture with the past. Indeed many of the key strategies of early modernist art are also found in postmodernism: the use of collage and montage, with their appropriation of popular imagery; the incorporation of notions of duration and flux; the embracing of

C'est à dessein que le titre de cette exposition évoque William Blake. Même si nous ne pouvons faire nôtres ses vues sur l'imagination ou sa conception anthropomorphique du monde, il nous apparaît comme un précurseur de certains artistes contemporains. Cela tient à son attitude critique face à son époque, notamment sa méfiance à l'égard de la conception mécaniste de l'univers préconisée par les scientifiques de son temps, son indignation face à l'hypocrisie cultivée par l'Église et l'État, et sa vision prophétique de l'aliénation spirituelle qu'allait engendrer la Révolution industrielle. Là s'arrêtent cependant les correspondances directes ; à moins d'en prendre à son aise avec l'histoire. Les «chants d'expérience» dont il est ici question sont résolument actuels, en ce sens qu'ils se fondent à la fois sur le monde de l'expérience subjective et sur le contexte socio-historique qui médiatise la subjectivité. Devant les contradictions et les ambiguïtés qui assaillent sans répit notre conscience en cette ère post-industrielle, il faut bien avouer que le pessimisme de Blake avait quelque chose de prophétique.

Tout, ou presque, a été dit à propos de cette amnésie culturelle et historique qui est devenue symptomatique de la difficulté de vivre à notre époque. Que ce soit dans la description de la génération du «moi» ou du «maintenant» que nous propose la psychologie populaire, ou dans la «culture narcissique» décrite par Christopher Lasch, le discours ne dépeint plus qu'un sentiment de perte, voire de paralysie. Quand on songe par ailleurs aux vues désolantes de Frederick Jameson pour qui le temps n'est plus, dans la société capitaliste avancée, qu'un présent perpétuel et oppressif, on est porté à croire que le passé n'est plus un référentiel valable. Pourtant le rejet de la notion de continuité, et donc d'identité personnelle, n'empêche pas qu'on se défie d'un avenir qui nous paraît si menaçant qu'on n'ose guère y penser. Ironiquement, cette négation de la mémoire et l'incapacité de voir au-delà de l'immédiat interdisent à toutes fins utiles l'innocence.

N'est-il pas en effet paradoxal que le postmodernisme se définisse par rapport à ce qui l'a précédé, révélant ainsi la

difficulté de rompre avec le passé. De fait, certaines des principales stratégies de l'art moderne à ses débuts se retrouvent dans le postmodernisme : le collage et le montage, avec l'appropriation de l'imagerie populaire qu'ils supposent ; le recours aux notions de durée et de flux ; l'exploitation des formes d'expression des sociétés traditionnelles ; et enfin, l'articulation de la culture de masse et de la culture bourgeoise. Il faut bien voir cependant que le progressisme de l'avant-garde aussi bien que le purisme académique des peintres modernistes font l'objet depuis vingt ans d'une remise en question. Aujourd'hui, l'exclusivisme a relâché son étreinte, et les notions de génie personnel, d'unicité de l'objet, et celle voulant que le musée soit le lieu privilégié de l'art ont été battues en brèche. L'univers clos et l'éloignement que supposaient ces conceptions ont par la suite été la cible du discours critique, ce qui a favorisé l'émergence d'un nouvel ordre de la représentation.

Le regain d'intérêt pour le sujet et le contenu a enlevé de sa pertinence à l'analyse formelle. Alors que les artistes s'attachent aujourd'hui au monde des objets et aux rapports de force, tout en essayant de composer avec le flot incessant d'images qui submergent les perceptions et les désirs de l'homme contemporain, la pratique de l'art et nos conceptions en la matière portent la marque de divers autres discours : la sémiotique, qui a privilégié une analyse «déconstructive» fondée sur un modèle linguistique ; la théorie marxiste, qui a mis en lumière les fondements idéologiques de toute représentation de la réalité ; la psychanalyse, qui s'est employée à décrire le processus par lequel le « sujet » s'inscrit dans l'ordre symbolique par la dérivation culturelle du désir ; enfin, le féminisme, qui s'est mis à contester la valeur des représentations culturelles et sociales dont la femme est exclue, sauf à titre d'« objet ».

Tous ces discours ont en commun de nier la possibilité d'une représentation directe de la réalité, puisque notre propre expérience de la réalité est médiatisée par un réseau complexe de représentations. Cette constatation a de profondes résonances, en ce qu'elle force à prendre conscience que tout art est

the vernacular idioms of traditional societies; and the articulation of a bourgeois and a mass culture. Nevertheless, the two dominant themes of the past twenty years have been a disillusionment with avant-garde progressivism and a dissatisfaction with the academic purism of late modernist painting. The strictures of exclusivity have been loosened through radical reassessment of the notions of the individual genius of the artist, the uniqueness of the object, and the privileged context of the museum. The closed world and detachment of the art object implied by these tenets formed the pivotal point of subsequent critical thought, leading to a new order of representation.

The renewed concern with subject matter and content in art has made formalist analysis less relevant. As artists address the world of things and of power relations, and try to come to terms with the endless streams of imagery that manipulate perceptions and desires in the contemporary world, other discourses have influenced the practice and theory of art. Semiotics has provided 'deconstructive' tools of analysis based on a linguistic model, while Marxist political theory has contributed an understanding of the ideological underpinnings of all representations of reality. Psychoanalysis for its part has examined the process by which the 'subject' is inscribed in society's symbolic order through the cultural channelling of individual desire. Finally, feminism has contested the authority of social and cultural representations that exclude women except as objectified 'other.'

Common to all these discourses is the conclusion that there can be no unmediated representation of reality, since even our most direct experience of reality is itself a complex system of representations. This conclusion has profound implications for art, entailing as it does the realization that all art is necessarily representational. Even Clement Greenberg — who maintained in his important essay *Avant-Garde and Kitsch* that the ideological confusion and violence of society were threats to culture that obliged art to seek the absolute by narrowing its field and turning inward upon itself — saw that representation (or 'imitation' as he put it) is not thereby avoided but merely

13

displaced onto the medium. Art, then, represents itself.

Since abstract art began to lose its dominance in the late sixties, the opposition between avant-garde and kitsch that was axiomatic in Greenberg's essay has also weakened. Much recent art, concerned with the construction of meaning in representations, has attempted to come to terms with the burden of popular imagery. Kitsch, Greenberg argued, is inauthentic because it imitates the effects of art, neglecting the substance. Now artists are paying attention to kitsch precisely because they are concerned with the inauthentic as they question the authority of all representations. It used to be the authenticity of the subject (the creative subject and the represented subject) that gave artistic representations their authority. But the successive decentering of the 'subject' in the discourses of semiotics, Marxism, psychoanalysis and feminism has shaken both the privileged perspective characteristic of Renaissance systems of representation and the romantic position accorded subjectivity in post-symbolist theories of modern art. The work of art is no longer a mirror or an autonomous universe; it must now be seen as an ideological construction.

The enunciation of a new order of representation began in the sixties with minimalism, which renounced personality or style as integral to the production of meaning, and conceptualism, which relocated art from a private to a public context. But the 'dematerialization' of the art object entailed in conceptualism, which temporarily rendered traditional aesthetic values all but impotent, was short-lived. The art system demonstrated its extraordinary capacity to turn art into a commodity through legitimation. The seventies saw the intersection of new and traditional media in ephemeral works as well as the introduction of social concerns originating outside the dominant culture, causing this period to be described as the pluralist decade. But if the topography of art has undergone a considerable change in this period, this has occurred less through a series of well-defined shifts that are evident in hindsight than through a subtle process of erosion that has worn away the boundaries of art practice, reshaping content, blurring distinctions between

représentation. Même Clement Greenberg — qui soutenait dans son essai *Avant-Garde and Kitsch* que la confusion idéologique et la violence de la société menaçaient la culture et forçaient l'art à tendre à l'absolu, en rétrécissant son champ d'action et en le poussant à se prendre pour sujet — avait compris qu'on n'échappait pas ainsi à la représentation (ou à l'« imitation », selon ses termes). Au mieux, on effectuait de la sorte un déplacement : l'art se représentant lui-même.

Depuis que l'hégémonie de l'art abstrait a commencé à s'effriter, à la fin des années soixante, l'opposition entre l'avant-garde et le kitsch, qui était au cœur de l'essai de Greenberg, a également perdu de sa pertinence. Nombre des artistes actuels, qui s'intéressent à la génération du sens par la représentation, ont tenté de composer avec l'imagerie populaire. Le kitsch n'est pas authentique, disait Greenberg, parce qu'il imite les effets de l'art sans en avoir la substance. Or c'est en raison même de son inauthenticité que ces artistes cultivent le kitsch, eux qui remettent en question la légitimité de toute représentation. Pendant longtemps, l'autorité des représentations artistiques a tenu à l'authenticité du sujet (le sujet créateur et le sujet représenté). Mais en décentrant le « sujet », les discours sémiologique, marxiste, psychanalytique et féministe ont tour à tour ébranlé les assises des systèmes de représentation caractéristiques de la Renaissance, et contesté l'importance accordée à la subjectivité dans les théories post-symbolistes. L'œuvre d'art n'est plus un miroir ou un univers autonome, mais une construction idéologique.

A partir des années soixante, un nouvel ordre de représentation s'est progressivement défini, d'abord avec le minimalisme qui rejetait l'expression personnelle ou le style en tant qu'outils essentiels à la production de sens, puis avec l'art conceptuel qui a fait passer l'art du domaine privé au domaine public. Mais la «dématérialisation» de l'œuvre d'art qu'impliquait l'art conceptuel, entraînant dans son sillage la négation temporaire des valeurs esthétiques traditionnelles, fit long feu, car le système artistique a rapidement démontré l'extraordinaire capacité de récupération que lui donne son pouvoir de

légitimation. Dans les années soixante-dix, on a assisté à la rencontre, dans des œuvres éphémères, de moyens d'expression traditionnels et nouveaux, de même qu'à la prise en charge de préoccupations sociales étrangères à la culture dominante ; d'où le qualificatif «pluraliste» par lequel on a désigné cette décennie. Mais si la topographie de l'art s'est radicalement transformée au cours de cette période, ce n'est pas à la suite de mutations clairement identifiables rétrospectivement, mais sous l'effet d'une érosion à peine perceptible qui a fait s'estomper les frontières entre les genres, entraînant une réorganisation des contenus, sans égard à la spécificité des moyens d'expression, et déterminant peu à peu les traits irréguliers de l'hybride.

Les interrogations actuelles sur la représentation se manifestent non seulement par la fonction critique et «déconstructive» que l'on confère à la photographie et à l'écriture, mais aussi par le recours à la figuration qui caractérise la peinture et la sculpture depuis le début des années quatre-vingts. Cette réapparition du figuratif ne saurait cependant être assimilée à un simple phénomène de renaissance historique ou à une réaction contre l'abstraction. Car le figuratif avait déjà entrepris un retour discret tout au long des années soixante-dix, notamment dans les photographies qui, faisant le pont avec le monde de l'expérience, rendaient compte des formes transitoires de l'art conceptuel, et dans le contenu autobiographique et narratif de plusieurs œuvres photographiques ultérieures. Il était en outre implicite dans les performances où l'artiste, se servant de son corps comme d'une sorte de réthorique charnelle, créait une signification par des actions simples et des structures narratives plus complexes ; enfin, il s'affirmait dans la sculpture quand, amputée de son piédestal, elle ne bénéficiait plus de l'effet de distanciation et risquait de se perdre dans le monde des objets réels.

Il n'en reste pas moins que la renaissance de la peinture, et particulièrement de la peinture figurative, a été accueillie par plusieurs comme un phénomène négatif, voire régressif. Ainsi, les œuvres de Sorel Cohen présentées dans cette exposition abordent de front l'évincement de la peinture par la photogra-

media and forming the irregular features of the hybrid.

The current concern with representation manifests itself not only in the critical, deconstructive strategies deployed by photography and text works but also in a drift towards figurative imagery in painting and sculpture since the beginning of the eighties. Not that this latter tendency is simply a matter of historical revival or an about-face from abstraction. Figuration had been slipping into art all during the seventies. It was there in the bridge to the world of experience contained in photographs documenting the transitory forms of conceptual art and in the autobiographical and narrative content of much subsequent photo work. It was implicit also in performances where the artist's body created meaning in a kind of fleshly rhetoric through simple actions and more complex narrative structures. And it was apparent in sculpture which, in descending from the pedestal, was in danger of losing distance and drifting into the real world of objects.

In spite of this history, many have viewed the revival of painting, particularly figurative painting, as a negative phenomenon and have characterized it as regressive. The work of Sorel Cohen in this exhibition, for instance, deals quite uncompromisingly with the supercession of painting by photography. Yet rather than condemn painting as a body, it would seem preferable to look at it as a field in which different positions may be adopted, certain of which do attempt to come to grips with the problematic status of representation. Some of the most provocative recent painting is that which seeks its images in photographic sources, in part because it undermines the criteria of originality which have been employed to gauge the value of painting (whence the attention in conservative criticism to the painter's vision). The strategies of quotation apparent in the paintings of Joanne Tod, Andy Patton or Mary Scott, for example, present an antithesis to both abstraction and the mimetic naturalism of, say, hyperrealist painting which also used photographic sources but was predicated on the creation of a seamless tissue of representation. Here, that tissue is deliberately ruptured, whether through irony, through fragmenta-

tion or through the calculated deployment of text.

Attention has shifted from the eye of the painter (so crucial to naturalism, where the intent was to mask the conventions of painting) to the gaze of the spectator. A whole body of critical thought has developed around the effect of that gaze, influenced by film theory as well as psychoanalysis. But the relative positioning of subject and spectator had already become important in an artistic sense in performance and installation works. The representational field of these art forms — unlike film — is an open one which physically implicates the spectator and invites him or her to literally enter into the work.

Within this expanded field, the primacy of the visual image can no longer be taken for granted. The quotation of texts, an evocative use of found objects, and the presentation of both text and object in tableau format result in works that are to be read (or listened to) as much as they are to be seen. More often than not, sound, text, image and object interact in these hybrid works. Because the temporal shifts and psychological undercurrents of lived experienced inhabit the gap between acts and the words that describe them, they elude the descriptive tools of any single medium; meaning is therefore invested in the layering, juxtaposition and merging of media. For example, text operates in the recent work of Jana Sterbak, Jamelie Hassan and Robert Wiens as a means of qualifying visual images or objects, or of introducing an intimate personal dimension in a narrative structure. Earlier in the seventies, the use of text to question the immediacy of visual experience and a literary approach to narrative appeared in work as diverse as that of Vera Frenkel and Ian Carr-Harris. Carr-Harris's work seeks to uncover the structure of that complex web of desire, expectation and social convention that spans the transition from experience to knowledge, using scripts, props and illusory effects associated with dramatic productions. Similar devices are found in Vera Frenkel's installations and videotapes which, like Carr-Harris's work, expose the banal to doubt, even suspicion. Her elaborate fictions reveal the constructed nature of fact and its masquerade as knowledge.

phie. Mais plutôt que de condamner la peinture en bloc, i vaudrait mieux l'envisager comme un champ où différents choix seraient possibles, parmi lesquels celui d'affronter le problème que soulève l'état actuel de la représentation. Les peintures inspirées de photographies comptent parmi les œuvres les plus provocatrices de l'heure, en partie parce qu'elles s'attaquen aux critères d'originalité qui servaient jadis à juger de la valeu d'une toile (d'où l'importance accordée par la critique conser vatrice à la vision du peintre). Les citations apparaissant dans les tableaux de Joanne Tod, d'Andy Patton ou de Mary Scott par exemple, contredisent aussi bien l'abstraction que le naturalisme mimétique, notamment celui de l'hyperréalisme qui s'inspirait également de sources photographiques, dans le dessein cependant de créer un pur tissu de représentation. Les œuvres de la présente exposition altèrent délibérément ce tissu que ce soit par l'ironie, par la fragmentation ou par un usage calculé du texte.

L'attention s'est détournée de la vision du peintre (s importante pour le naturalisme, où l'on cherchait à masquer les conventions de la peinture), pour s'attacher plutôt au regard du spectateur. L'effet de ce regard a donné naissance à tout un appareil critique, qui s'inspire à la fois des théories intéressan le cinéma et de la psychanalyse. Mais l'importance des relations entre le sujet et le spectateur avait déjà été reconnue dans le contexte de la performance et de l'installation. Contrairement à ce qui se passe au cinéma, le champ de représentation de ces formes d'art est ouvert ; le spectateur, physiquement présent est incité à parcourir l'œuvre.

Ce champ, agrandi, remet en question la primauté de l'image visuelle. Le recours à des citations écrites et un usage évocateur d'objets trouvés permettent de réaliser des mises en scène qui invitent à lire (ou à écouter) tout autant qu'à regarder Le plus souvent, le son, le texte, l'image et l'objet s'y répondent Car aucun genre artistique n'offre à lui seul les instruments nécessaires pour décrire les glissements temporels et les motivations psychologiques qui caractérisent l'expérience vécue, lesquels se situent dans le fossé qui sépare les actes de

leur désignation. La signification est ainsi investie dans la superposition, la juxtaposition et l'intégration des moyens d'expression. Par exemple, Jana Sterbak, Jamelie Hassan et Robert Wiens se servent du texte dans leurs œuvres récentes pour qualifier des images visuelles ou des objets, ou pour introduire une note personnelle dans une structure narrative. Dans les années soixante-dix, des artistes aussi différents que Vera Frenkel et Ian Carr-Harris avaient déjà eu recours au texte pour interroger l'immédiateté de l'expérience visuelle et donné un ton littéraire à leurs récits. Dans son œuvre, Ian Carr-Harris étudie minutieusement le réseau complexe des désirs, des attentes et des conventions sociales qui relient l'expérience à la connaissance, par l'utilisation de scénarios, accessoires et trompe-l'œil propres aux œuvres dramatiques. Recourant aux mêmes stratagèmes, les vidéos et les installations de Vera Frenkel invitent le spectateur à se méfier de la banalité. Ses histoires complexes révèlent la nature artificielle des faits assimilés à tort à la connaissance.

Au Canada du moins, l'*installation* est certainement perçue comme la manifestation par excellence de l'art hybride. Les œuvres ainsi désignées ont cependant peu de choses en commun, sinon la dispersion de leurs éléments, l'utilisation de plusieurs moyens d'expression (souvent inhabituels ou empruntés à d'autres domaines), et leur caractère éphémère. Ce genre emprunte des formes multiples, depuis les constructions qui fixent l'instant et qui mettent l'accent sur la participation du spectateur tout en niant les notions traditionnelles de conservation et de stabilité, jusqu'aux œuvres dans lesquelles les questions de perception cèdent le pas à la psychologie et à la théâtralité. C'est notamment le cas des inscriptions évocatrices de Betty Goodwin qui s'inspirent de l'histoire de certains lieux, ou de celles de John Massey qui donnent forme à des constructions mentales par le jeu combiné d'images projetées et de modèles réduits correspondant aux espaces réels qui les abritent. Moins connues sont les installations environnementales de Joey Morgan, qui examinent le processus récupérateur de la mémoire par le biais de la fragmentation et de la stratification.

At least in the Canadian context, the art most immediately identified with the hybrid is installation work. In fact, installations share little in common but the physical dispersal of their components, the use of several media (often unconventional or borrowed from other disciplines) and a fleeting presence. Within the genre there are notable variations, from constructions that seize temporality and emphasize the viewer's participation while negating the institutional values of preservation and stability, to works that replace perceptual with psychological and theatrical concerns such as Betty Goodwin's evocative inscriptions which draw upon the history of a given place or John Massey's embodiment of mental constructs in the interplay of projected images and models situated within corresponding real spaces. Less well-known are Joey Morgan's site-specific installations which are concerned with the recuperative operations of memory expressed through fragmentation and layering.

If fragmentation and hybridization are central to postmodernism, so too is the realization that all vision is mediated, framed literally as well as figuratively. Michael Snow's work could be cited in this context. All his work has been a meditation on representation. The installation of his sculptures in the *Aurora Borealis* exhibition in Montreal in summer 1985 succinctly stated ideas that have been central to his thinking since the sixties. In a very direct and simple way, those sculptures revealed the complexity of visual representations: what one sees is in fact not what one gets; what is represented is not necessarily what is seen. The self-awareness of contemporary image-making owes much to a recognition of the fundamental structures of representation that artists such as Snow have sought to make visible.

One device more than any other arbitrarily frames the vast amount of visual information that surrounds us today — that of the camera. The inescapable influence of photographic images on the subjective processes of recollecting experience plays a major part, for example, in Stan Denniston's work in this exhibition. His montages make evident the photograph's role as an equivalent to language in the formation of a collective memory

that shapes individual perceptions. In hindsight, the proliferation of 'camerawork' and the growth of video art in the seventies seem hardly surprising. Indeed, the role of photography in directing how we see and what we see was crucial in undermining the supremacy of traditional media. Artists too numerous to mention here played on the spurious veracity of the photographic image, turning it to fictional and narrative ends. Central to an interrogation of meaning in photography was the question of the relationship of culture and nature, which ultimately led to the tacit conclusion that these concepts could no longer be entertained as distinct and oppositional. Rather, the synthetic impinges constantly on the natural, while nature itself has become an idyll recreated by the media, an exotic 'other' threatened by extinction.

Parallel to an awareness of this framing within art is a consciousness that art production itself is framed by culture. Video and performance in particular have addressed the social issues of power and identity raised in the interface of the public and the private realms. Much of this work has been concerned with critically exposing the repressive substructures of our social, economic and political systems. The intersection of aesthetics and socio-political concerns is not new; it has been a recurring feature of avant-garde art over the years. One thinks of the work of Greg Curnoe or Joyce Wieland who both chose to boldly address Canada's cultural colonization. Politics remains a central subject today, yet a new focus upon what has been called the 'politics of representation' is evident. Here Joyce Wieland's one-woman exhibition at the National Gallery in 1971 now seems exemplary in what it revealed of the politics of the art system. This was a historic event in more ways than one if we consider that a full decade passed before comprehensive solo exhibitions of work by women artists were regularly featured in the programmes of major museums across the country. Wieland's work may now be seen most pertinently as a map which charts the course of feminism's challenge to 'art about art.' Perhaps one most readily recalls Wieland's exuberant works of the late sixties which acknowledged traditionally

Si les concepts de fragmentation et d'hybridation sont au cœur du postmodernisme, on y retrouve aussi l'idée que toute vision est médiatisée et encadrée, au sens propre comme au figuré. A cet égard, Michael Snow a joué un rôle de précurseur. Tout son œuvre est une méditation sur la représentation. Son installation de sculptures à l'exposition *Aurora Borealis*, qui s'est tenue à Montréal à l'été 1985, résumait les idées qui sous-tendent son œuvre depuis les années soixante. Très directement et très simplement, ses sculptures révèlent la complexité de la représentation visuelle : ne nous fions pas aux apparences, car ce qui est représenté n'est pas nécessairement ce que l'on voit. La lucidité qui caractérise les créateurs d'images d'aujourd'hui doit beaucoup à la reconnaissance des structures fondamentales de la représentation que des artistes comme Michael Snow ont cherché à mettre en évidence.

S'il est un instrument qui plus que tout autre encadre de façon arbitraire le flot d'informations visuelles qui nous submerge aujourd'hui, c'est bien l'appareil photographique. L'influence persistante des images photographiques sur le processus subjectif de la mémoire joue un rôle majeur, par exemple, dans l'œuvre de Stan Denniston qui figure dans cette exposition. Ses montages font voir que la photographie joue un rôle comparable à celui de la langue dans la formation de la mémoire collective, laquelle façonne nos perceptions individuelles. Rétrospectivement, on ne peut guère s'étonner du foisonnement d'œuvres photographiques et vidéographiques dans les années soixante-dix. En fait, en formant et en orientant notre perception visuelle, la photographie a joué un rôle clé dans la remise en cause de la suprématie des moyens d'expression traditionnels. Des artistes, trop nombreux pour être mentionnés ici, ont joué du caractère apocryphe de l'image photographique, l'utilisant dans des œuvres fictives et narratives. Au cœur même du débat sur la signification en photographie s'est posée la question des rapports entre la culture et la nature, débat qui devait se solder par la reconnaissance tacite que ces concepts ne sauraient être opposés. C'est que le synthétique empiète continuellement sur

e naturel, et que la nature elle-même est devenue une création idyllique des médias, un « autre » exotique menacé d'extinction.

Prendre conscience de cet encadrement, c'était du même coup reconnaître que la production artistique est culturellement encadrée. La vidéo et la performance se sont avérées particulièrement efficaces pour traiter les questions de pouvoir et d'identité qui se posent à la limite du domaine privé et du domaine public. Un grand nombre de ces œuvres visaient à mettre à nu les infrastructures répressives de nos systèmes économiques, sociaux et politiques. La coexistence des préoccupations esthétiques et socio-politiques a souvent caractérisé l'avant-garde. On pense ici à l'œuvre de Greg Curnoe ou de Joyce Wieland, qui ont tous deux choisi d'aborder de front la colonisation culturelle du Canada. Si la politique demeure un sujet d'importance capitale, on remarque toutefois un intérêt accru pour ce qu'on a appelé la « politique de la représentation ». En ce sens, l'exposition solo de Joyce Wieland au Musée des beaux-arts du Canada en 1971 semble maintenant exemplaire par ce qu'elle révélait de la politique du système artistique. Quand on voit que dix années se sont écoulées avant que d'importantes expositions solos d'artistes femmes figurent régulièrement au programme des grands musées du pays, c'était là, manifestement, un événement historique. Il ne fait aujourd'hui aucun doute que l'œuvre de Joyce Wieland a tracé la voie aux féministes qui refusent le principe de l'« art sur l'art ». On se souvient sans doute davantage de ses œuvres exubérantes de la fin des années soixante, qui se voulaient une prise en charge des méthodes et des matériaux traditionnellement associés aux femmes, tout autant qu'une affirmation des vertus de la production collective. Par contre, on n'a peut-être pas autant perçu l'importance de la voix féminine dans son long métrage de 1976, *The Far Shore* (« Les Rivages lointains »), dans lequel l'héroïne, Eulalie, apparaît comme l'archétype de l'altérité. Ironiquement, son personnage s'inscrit dans un récit qui rappelle ostensiblement l'histoire mythique et on ne peut plus canadienne de Tom Thomson, artiste et loup solitaire du Grand Nord, personnifiant force et liberté.

feminine materials and methods and, just as importantly, openly relied on collective production. Less obvious was the significance of the female voice established in her feature-length narrative film of 1976, *The Far Shore*, in which the heroine, Eulalie, emerges as an archetype of otherness. Ironically, her character is forged within a narrative which ostensibly celebrates the mythical and quintessentially Canadian story of Tom Thomson, artist and loner of the "true north, strong and free."

While the re-evaluation of representation appears to us to be an issue of central importance at the present moment, we have not attempted to put together an exhibition *about* representation. Our choices were not dictated by the desire to illustrate a thesis; at times we were in fact guided in our selection by an intuitive sense of the rightness of a particular expression. Moreover, a didactic consideration of representation is foreign to the work of many of these artists. Having made our selection, we began to recognize that the work of these fifteen artists affirmed the co-existence of several major themes within the current reassessment of representation. In becoming better acquainted with these works, we were struck also by the distinctly poetic dimension that they so often attain as they grapple with the conflicting and difficult realities of the contemporary experience. Hence the emphasis in the title on 'songs' of experience.

* * * * *

In turning to the world of experience, artists today face a curious dilemma. Though the world has become more present in our consciousness than ever under the influence of modern communication systems, this very connection to the world paradoxically distances us from it. Were it possible to absorb and react to the weight of information about global political and economic strife to which we are subjected daily, one might well imagine the individual existing in a state of sustained moral crisis. Instead, we observe with either indifference or an

19

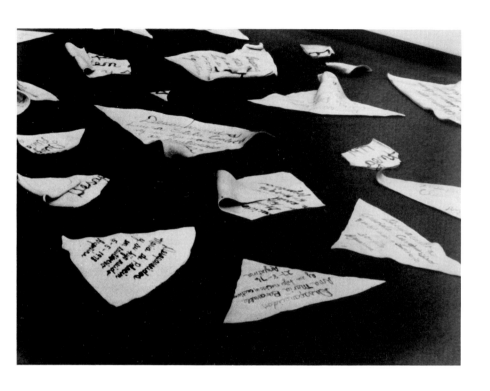

JAMELIE HASSAN
Fig. 1
Los Desaparecidos 1981
Detail
Ceramic forms, various sizes
Collection: National Gallery of
Canada

JAMELIE HASSAN
Fig. 1
Los Desaparecidos 1981
Détail
Céramique de dimensions variées
Collection du Musée des
beaux-arts de l'Ontario

Bien que la problématique de la représentation nous apparaisse comme une question fondamentale à l'heure actuelle, nous n'avons pas voulu monter une exposition *sur* la représentation. Nos choix ne visent pas à illustrer une thèse ; en fait, ils ont parfois été motivés par l'impression de justesse que nous éprouvions devant une œuvre en particulier. D'ailleurs, certains des artistes retenus n'offrent aucune vision didactique de la représentation. C'est après avoir arrêté notre choix que nous avons retrouvé, dans l'œuvre de ces quinze artistes, plusieurs des grands thèmes du débat actuel sur la représentation. Au fur et à mesure que ces œuvres nous devenaient plus familières, nous avons aussi été frappées par leur puissance poétique, alors même qu'elles affrontent la réalité complexe et contradictoire de l'expérience contemporaine. C'est cette qualité poétique qui en fait à nos yeux de véritables «chants» d'expérience.

* * * * *

Le monde de l'expérience enferme aujourd'hui les artistes dans un étrange dilemme. S'il est vrai que les moyens de communication actuels nous rendent le monde de plus en plus présent, bizarrement ils nous en éloignent. Quiconque tenterait, par exemple, d'absorber toutes les informations politiques et économiques qui nous parviennent quotidiennement de tous les points du globe, et d'y réagir, serait vraisemblablement plongé dans un état de crise morale permanente. Nous observons la rapidité alarmante avec laquelle un régime répressif succède à un autre, la réapparition constante de conflits entre des factions dont l'histoire (quand nous la connaissons) confond l'entendement, le fossé qui se creuse entre les privilégiés et les opprimés, et nous voyons tout cela avec indifférence, ou avec un sentiment d'impuissance écrasant. Qu'il puisse exister un pouvoir destructeur aussi impersonnel et aussi omniprésent, cela demeure impensable. Pourtant, les artistes semblent de moins en moins

se satisfaire de l'«autre monde» de l'art, si essentiel pour le modernisme. Des œuvres comme celles de Jamelie Hassan et de Robert Wiens nient la possibilité de s'isoler des réalités pénibles du monde. Ces deux artistes partagent un désir de faire des déclarations qui soient non seulement sur le monde tel qu'ils le perçoivent, mais *issues* du monde.

Les paroles de Mao Tsö-tong citées par Jamelie Hassan dans *Changer la réalité* (1983) expriment son projet et la philosophie sous-jacente à son art : «Si l'on veut acquérir des connaissances, il faut prendre part à la pratique qui transforme la réalité ; si l'on veut connaître le goût d'une poire, il faut la transformer ; en la mangeant.» Pour elle, on ne peut séparer la connaissance de l'expérience. Si son œuvre s'inspirait à l'origine du désir de comprendre ses antécédents culturels de fille d'immigrants, elle a par la suite évolué, dans une large mesure, en fonction de ses expériences au sein de cultures dominées par l'agitation politique, la guerre et la pauvreté, par des situations de conflit dont l'artiste se sentait incapable de se détacher moralement. Mais c'est avec des individus appartenant à ces cultures qu'elle s'est alliée, plutôt que d'adopter une quelconque doctrine idéologique.

En intériorisant peu à peu ses observations et ses réactions, et en les concrétisant dans son œuvre, Jamelie Hassan poursuit un processus personnel de compréhension — précisément le genre de processus qui est complètement nié dans un monde complexe rendu transparent par la désintégration du temps et les images réductrices des médias. L'intimité est restituée dans *Los Desaparecidos* (figure 1), une de ses œuvres les plus austères, où les fichus que portaient les Argentines pour protester contre la disparition d'êtres chers sont transformés en de fragiles monuments de céramique à la mémoire des victimes d'actes proprement impensables commis contre l'humanité. Chacun représente une vie, réduite désormais à l'état de tessons jonchant le sol. Ensemble, ils évoquent un vase brisé, symbole des familles et des collectivités d'une société déchirée par les dissensions politiques. Le recueil de dossiers personnels qui accompagne les céramiques met en

overwhelming sense of impotence the alarming rapidity with which one repressive regime succeeds another, the repeated resurrection of conflict between factions whose histories confound analysis (if we know them at all) and the growing rift between the privileged and the oppressed. Moreover, the most impersonal and universal destructive power remains unthinkable for most. Still, the mute 'other world' of art so central to late modernism seems less and less satisfying to artists today. Work such as that of Jamelie Hassan and Robert Wiens rejects retreat from the uncomfortable realities of the world. Both artists share a desire to make statements that are not only about the world as they perceive it, but *in* the world.

Mao Zedong's words quoted in a work by Jamelie Hassan entitled *Changing Reality* (1983) express the project she has set herself and the philosophy that informs her art: "If you want knowledge you must take part in the practice of changing reality; if you want to know the taste of a pear, you must change the pear by eating it." For Hassan, knowledge cannot be separated from experience. Originating in a search to understand her own cultural background as a girl growing up in an immigrant family, much of her work evolves from subsequent experiences in cultures dominated by political unrest, poverty and war, situations of conflict from which she has found it impossible to take moral flight. But her alliances have been with people in those cultures rather than with ideological doctrines.

The gradual interiorization of observations and reactions that Hassan makes concrete in her work constitutes a personal process of understanding of a kind entirely denied by the collapsed time and reductive images of the mass media. Intimacy is reaffirmed in *Los Desaparecidos* (Figure 1), one of Hassan's most austere works, in which the kerchiefs worn by Argentinian women to protest the disappearance of loved ones are transformed into fragile ceramic memorials to the victims of unconscionable acts against humanity. Each one represents an individual life, now a shard cast upon the ground. Collectively they resemble a shattered vessel, the families and communities of a society fragmented by political strife. An accompanying

book of dossiers brings the lives of these individuals into poignant focus. As we are drawn close to them, engaged on a scale that is comprehensible within the bounds of our own lives, however different they may be, awareness becomes bearable and the contemplation of solutions possible.

The gap between political certainties and the ambiguity of private experience that official rhetoric attempts to minimize is central to *Primer for War* (Plate IV, Figures 25, 26). Here the primer, a manual that usually provides elementary steps to knowledge, is associated instead with faith: the books resemble bibles and the bench a church pew. This simple notion of knowledge as based on acceptance and trust contrasts sharply with the complex logic of the accompanying photographs. These images fail to yield easy answers. Rather they emphasize the absurdity implicit in the questions beside them. The same sequence of photographs enlarged reveals images of contemporary Germany taken by Hassan while visiting a friend with whom she had travelled in the Middle East. In the first one, a swan rises out of the water beating its wings in preparation for attack; in the last, Hassan's friend and their sons are seen feeding the swans. Within this visual parenthesis are other images that introduce a range of possible associations from the recent history that has led to the divided nation that Germany is today and Hassan's involvement with another divided land, Lebanon, to the current efforts of the European peace movement to prevent the establishment of a new, nuclear battleground. Different questions present themselves in place of those posed by the primer: To what extent should we trust the political process over our own judgements? And if we choose to become an active part of that process, can we not change it?

The theme of resistance figures prominently in the work of Robert Wiens. The iconography of authority found throughout the history of public statuary is reworked by Wiens in sculptures that address with poetic concentration the more insidious totalitarian forces of the contemporary world: the impersonal machinery of state bureaucracy, the vast wealth controlled by multinational corporations and the repressive global politics of

relief de façon poignante la vie de ces individus. Mais en s'en approchant peu à peu, en se plaçant à une échelle qui soit compréhensible dans les limites de nos existences, aussi différentes soient-elles, nous devenons capable de supporter l'insupportable et d'envisager des solutions.

L'Abécédaire de la guerre (planche IV, figures 25 et 26) a pour thème le fossé entre les certitudes politiques et l'ambiguïté de l'expérience personnelle que le discours officiel tente de minimiser. Ici l'abécédaire, un précis qui offre les premiers éléments de la connaissance, est plutôt associé à la foi : les livres ressemblent à des bibles, et le banc, à un banc d'église. La notion d'une connaissance reposant sur l'acceptation et la confiance aveugles contraste nettement avec la logique complexe des photographies qui accompagnent l'œuvre. Ces images n'amènent pas de réponses simples ; au contraire, elles servent à souligner l'absurdité des questions qui les jouxtent. La même succession de photographies agrandies offre des images de l'Allemagne contemporaine prises par Jamelie Hassan alors qu'elle rendait visite à une amie avec qui elle avait voyagé au Moyen-Orient. Sur la première, un cygne s'élève au-dessus de l'eau en battant des ailes, se préparant à une attaque ; sur la dernière, on voit l'amie d'Hassan et leurs fils donner à manger aux cygnes. Entre ces deux parenthèses photographiques se trouvent d'autres images qui permettent toute une gamme d'associations : depuis l'histoire récente qui a conduit à la division de l'Allemagne et les liens de Jamelie Hassan avec le Liban, autre pays divisé, jusqu'aux efforts actuels du mouvement pacifiste européen pour empêcher la création d'un nouveau champ de bataille, nucléaire celui-là. D'autres questions se substituent à celles que pose *L'Abécédaire de la guerre* : Dans quelle mesure devons-nous faire confiance au processus politique plutôt qu'à notre propre jugement ? Quand on choisit de prendre une part active à ce processus, n'est-ce pas pour l'influencer ?

Le thème de la résistance occupe une place prépondérante dans l'œuvre de Robert Wiens. S'inspirant de l'iconographie du pouvoir que l'on trouve dans toute l'histoire de la

statuaire publique, celui-ci réalise des sculptures qui traitent avec des accents poétiques des forces totalitaires les plus insidieuses du monde contemporain : les rouages impersonnels de la bureaucratie étatique, les immenses richesses qui sont aux mains des sociétés multinationales, et la politique répressive mondiale imputable au militarisme. Si l'on pouvait jadis trouver le salut sous la protection de dirigeants héroïques, l'espoir réside désormais dans notre capacité collective à susciter le changement.

Dans *L'Histoire se contemple* (figure 2), les héros célébrés par l'histoire sont jetés à bas de leur piédestal, les symboles de leur puissance et de leur honneur gisent en un amas de gestes désincarnés, les systèmes idéologiques qu'ils représentent sont tombés avec le noble cheval qui sombre dans la bataille, ses membres ployant sous lui. Le courage que Wiens entend célébrer, c'est le courage de ceux qui défient l'oppression et la destruction cautionnées par le pouvoir officiel, tel celui d'une victime de la torture dans une prison uruguayenne et du garde qui a osé prendre sa photo pour que le monde puisse la voir, photo qui a été utilisée dans *Lit de clous / photographie sortie clandestinement de prison* (1983). Dans une œuvre antérieure, *Les Tables* (planche XV), Wiens situe ses préoccupations sociales sur le plan de l'expérience personnelle, en ce sens qu'il établit une relation dialectique entre certains objets expressifs d'une part, et des événements historiques et des questions politiques d'autre part ; relation sur laquelle repose la structure de ses œuvres récentes. La réaction de Wiens aux histoires personnelles de pertes, de désillusions et de déplacements que lui ont raconté des victimes du racisme et de l'oppression politique réside dans des objets modestes mais évocateurs, des monuments condensés aux vies anonymes de gens ordinaires façonnées par l'histoire et les circonstances. Ces objets intimes, méticuleusement travaillés, qui nous rappellent par leur présence certaines œuvres de Jamelie Hassan, sont placés sur des tables comme des offrandes sur un autel. Chaque table présente une métaphore éloquente du texte qui l'accompagne. Ainsi, texte et objet se renforcent mutuellement ; aucun n'est l'il-

militarism. Where salvation was once found under the protection of heroic leaders, hope now lies in our collective capacity to act for change.

In *History Looks upon Itself* (Figure 2), history's celebrated heroes are toppled from their pedestals, their symbols of power and honour lying in a heap of disembodied gestures, the ideological systems they represent fallen with the noble horse which sinks in battle, its limbs folding beneath it. What Wiens would commemorate is instead the bravery of those who challenge the oppression and destruction sanctioned by official structures of authority, such as the victim of torture in a Uruguayan prison and the guard who dared to take his photograph for the world to view in *Bed of Nails/Photograph Smuggled out of Prison* (1983). An earlier work, *The Tables* (Plate XV), locates Wiens' social concerns in personal experience, setting up the dialectical relationship of expressive objects to historical events and political issues that is central to the structure of his more recent works. Here Wiens' response to private stories of loss, disillusionment and displacement told to him by victims of racism and political oppression is found in modest but evocative objects, compressed monuments to the anonymous lives of ordinary people shaped by history and circumstance. Similar in presence to much of Hassan's work, these meticulously crafted intimate objects are placed on tables like offerings on an altar. Each table presents an eloquent metaphorical equivalent for the accompanying narrative. Thus text and object are mutually reinforcing, one being neither an illustration nor an explanation of the other. The insistent materiality of *The Tables* is writ large in *All the Work That's to Be Done* (Figure 72), whose elements create ominous images of industrialism, labour and suffering. The title, however, speaks of a different kind of work, that of social reform.

The dialectic of authority and resistance in Wiens' work operates on several levels, as oppositions within and between the elements become evident. Such is the case for the two parts of *Before the Rising Spectre* (Figures 73, 74). Alone, the eye and the ear are imposing vestiges of history, enlarged fragments of a

classical monument. Considered with the opposing images of advancing protest marchers, they become the blind eye and deaf ear of authority. A pair of crossed arms with clenched fists, the universal emblem of resistance, is placed below two photographs suspended like banners held aloft. The spectre, then, is rising dissent, the strength of collective action that authority ignores at its peril. Yet Wiens seems to leave us with another warning: perhaps the fallen body of authority, apparently overcome by the advancing masses, is not so easily divested of its powers, for the photographs he has used imply the presence of yet another source of domination: the hidden cameras that record the actions of the crowd.

The 'neighbourhood watch' sign is commonly taken as a benign indication of the safety offered by a community in which each household assumes responsibility for the protection of its neighbours; however, for Stan Denniston it is also an image that conveys the all-seeing malevolence of the surveillance systems used to promote civil obedience which are increasingly present in public spaces. His most recent work, *How to Read* (Plate II), refutes the postcard-like innocence of his landscape subjects by juxtaposing photographs of actual signs whose meanings are curiously ambiguous with images of historical and contemporary sites whose spatial order is designed to reflect ideologies of domination.

Denniston's photographs appear to be matter-of-fact documentation, without a trace of authorship and faithful to the modest intention of recording rather than recreating. However, their function, particularly in *Dealey Plaza* (Figures 16-20), is to expose the construction of subjectivity rather than to reinforce the concept of the photograph as a transparent signifier. Within the conjunction of private recollections and collective memories of public events, Denniston analyses the reconstruction of history through photographic images.

The capacity for innocent vision is lost as consciousness becomes loaded with memories and private recollections are further mediated by public imagery. This notion is central to Denniston's investigations of the structure of memory and the

lustration ou l'explication de l'autre. La matérialité insistante de cette œuvre est explicite dans *Il reste tant de choses à faire* (figure 72), dont les éléments créent des images menaçantes de l'industrialisme, du travail et de la souffrance. Le titre évoque cependant un type de travail différent, celui de la réforme sociale.

La dialectique de l'autorité et de la résistance dans l'œuvre de Wiens opère à plusieurs niveaux, au fur et à mesure qu'apparaissent des oppositions aussi bien au sein des éléments qu'entre eux. Tel est le cas dans les deux parties de *Devant le spectre qui se lève* (figures 73 et 74). Isolément, l'œil et l'oreille sont des vestiges imposants de l'histoire, les fragments agrandis d'un monument classique ; avec les images qui leur font face, des manifestants qui s'avancent, ils deviennent l'œil aveugle et l'oreille sourde du pouvoir. Des bras croisés aux poings serrés, l'emblème universel de la résistance, sont placés au-dessous de deux photographies suspendues telles des bannières. Le spectre est alors la dissidence qui se lève, la force de l'action collective que le pouvoir méconnaît à ses risques et périls. Mais Wiens semble finalement nous donner un autre avertissement : peut-être l'autorité renversée, balayée par le déferlement des masses, ne se laisse-t-elle pas si facilement déposséder, car les photographies qu'il a utilisées supposent la présence d'une source de domination moins visible : les appareils cachés qui enregistrent les actions de la foule.

On considère habituellement que le panneau «quartier protégé» est une indication anodine de la sécurité offerte par une communauté dans laquelle chacun s'engage à protéger ses voisins. Toutefois, pour Stan Denniston, c'est aussi une image évocatrice du regard omniprésent et malveillant des systèmes de surveillance qui ont pour objet d'assurer l'obéissance passive, et qu'on trouve de plus en plus dans les lieux publics. Dans sa dernière œuvre, *L'Art de lire* (planche II), la juxtaposition de photos de panneaux existants aux significations curieusement ambiguës et d'images de sites historiques ou contemporains dont l'ordonnance spatiale affirme une volonté de domination, contredit l'aspect « carte postale », donc

innocent de ses paysages.

Les photographies de Stan Denniston apparaissent comme des documents objectifs, sans aucune touche personnelle de leur auteur, dont l'intention modeste serait d'enregistrer plutôt que de recréer. Or elles visent, notamment dans le cas de *Dealey Plaza* (figures 16 à 20), à démonter la mécanique de la subjectivité plutôt qu'à renforcer la notion selon laquelle la photographie est un signifiant transparent. Conjuguant ses souvenirs personnels et la mémoire collective d'événements publics, il analyse la reconstitution de l'histoire par l'intermédiaire d'images photographiques.

A mesure que notre conscience se charge de souvenirs et que ceux-ci sont de plus en plus médiatisés par l'imagerie populaire, nous perdons notre capacité de voir les choses avec innocence ; cette préoccupation est au centre de ses investigations sur la structure de la mémoire et sur le rôle directif que joue l'image photographique quant à notre compréhension des événements historiques. Parallèlement, surgit une réflexion sur la position privilégiée du photographe qui se voit accorder ou refuser l'accès à l'information selon qu'il s'agit de la diffuser ou de la supprimer ; et sur le photographe ambulant classique qui parcourt le territoire culturel et historique occupé par ses sujets dont il altère la signification en les captant et en les confinant dans le royaume de l'exotique.

Pour Stan Denniston, le voyage est une expérience au cours de laquelle le nouveau et l'inattendu aiguisent les sens. C'est pourquoi il perçoit le voyage comme une hallucination, qui déforme le temps et modifie l'identité en superposant de nouveaux souvenirs aux anciens. Or, paradoxalement, tout en étant un témoin concret de l'expérience, il semblerait que l'appareil photo transforme ces souvenirs. D'où la devise «*Ogni pensiero vola* (Toute pensée s'envole)» inscrite sur les mâchoires béantes de l'entrée du monde souterrain qu'il a photographiées au jardin de Bomarzo, non loin de Rome.

Son œuvre glisse du domaine privé au domaine public par le biais d'associations subjectives et débouche sur la conscience du moi en tant que sujet. Le moi, vu comme une accumulation

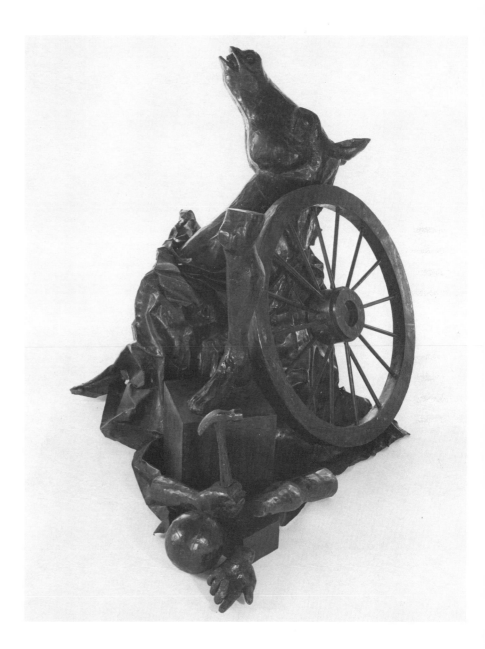

ROBERT WIENS
Fig. 2
History Looks upon Itself
1984
Copper-sheathed wood
1.3 x 1.9 x 1.3 m
Collection: The artist, courtesy of Carmen Lamanna Gallery

ROBERT WIENS
Fig. 2
L'Histoire se contemple 1984
Bois recouvert de cuivre
1,3 x 1,9 x 1,3 m
Collection de l'artiste, gracieuseté de la Carmen Lamanna Gallery

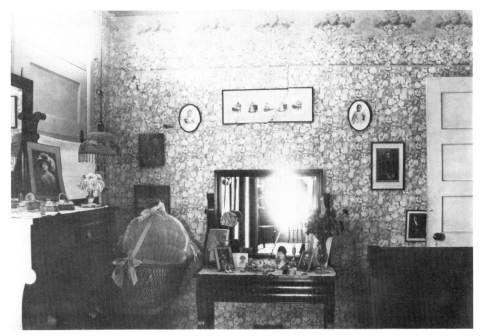

JOEY MORGAN
Fig. 3
**Souvenir: A Recollection in
Several Forms** 1985
Archival photograph c. 1920 used
for exhibition poster, Park Place
installation, Vancouver, 1985

JOEY MORGAN
Fig. 3
**Les Formes multiples d'un
souvenir** 1985
Photographie d'archives datant
d'environ 1920, utilisée pour
l'affiche de l'exposition,
Park Place, Vancouver,
1985

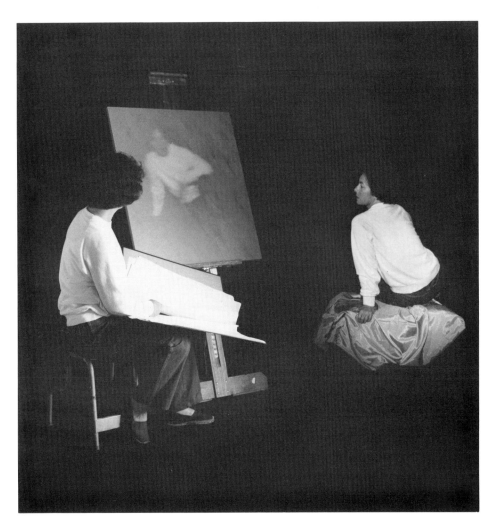

SOREL COHEN
Fig. 4
**An Extended and Continuous
Metaphor, No. 18** 1986
Detail
Ektacolor print
Collection: The artist

SOREL COHEN
Fig. 4
Métaphore filée, nº 18 1986
Détail
Épreuve Ektacolor
Collection de l'artiste

d'expériences et de souvenirs, soulève la question de l'identité et donc d'une transition différente : celle qui va de l'intégralité primitive à la séparation psychique. La relation entre le monde intérieur et le monde extérieur, entre l'intuitif et le subjectif d'une part, le rationnel et le vécu d'autre part, apparaît également dans l'œuvre de plusieurs autres artistes de cette exposition.

On a étroitement relié l'œuvre de Joey Morgan à des lieux précis et au déplacement d'éléments d'un milieu à un autre. Pour elle, toutefois, le lieu n'est pas tant le dépositaire d'un souvenir qu'un réceptacle caractérisé par des particularités physiques ou des événements, qui a une raisonnance psychologique et arrête l'œil, et où l'on peut retracer l'anatomie de la mémoire. Les projets de Joey Morgan sont vastes et complexes, et portent parfois sur plusieurs lieux et sur de longues périodes. En plus de faire appel à des matériaux très divers, la plupart supposent aussi une organisation et une aide importantes. Leur structure s'élabore par la répétition, par l'application de couches successives. Des motifs d'accumulation et de désintégration émergent, et les éléments peuvent être reportés d'une pièce à l'autre, se métamorphosant alors qu'ils sont incorporés dans un nouveau temps et dans un nouveau lieu. A mesure que les éléments se superposent, ils jouent les uns sur les autres et s'interpénètrent, comme une série de calques dans laquelle l'image sous-jacente est à la fois simplifiée et rendue plus présente, ou comme un souvenir qui perd de sa précision avec le temps, mais dont les sensations connexes conservent une clarté proustienne.

Ce processus d'imbrication a été poussé plus avant dans *Fugue* (1984), une œuvre qui comporte à la fois un événement qui se produit ailleurs en temps réel, une installation sculpturale et une bande sonore composite rejouée comme un concert. Dans cette œuvre, le son a été utilisé comme moyen de récupérer le temps. Le titre *Fugue* décrit fort bien la répétition et le développement d'un seul thème, comme la persistance d'un moment par le truchement de la mémoire, qui revient dans *Les Formes multiples d'un souvenir* (planche VII, figures 3, 38 à

role of the photographic image in directing our comprehension of historical events. But within these considerations is a conscious reflection upon the privilege of entry authorized by the camera or denied in the interests of suppressing information, and upon the tradition of the peripatetic photographer who moves through the cultural and historical territory occupied by his subjects, changing their meaning as he captures and confines them in the realm of the exotic.

For Denniston, the voyage is an experience in which the senses are heightened by the new and unexpected. Seen in this light, the voyage is a hallucination that distorts time and alters identity through the layering of new memories upon old ones. Yet, paradoxically, by offering concrete witness to experience, the camera also undermines those memories. Thus the motto *'Ogni pensiero vola'* (Every thought flies) on the gaping jaws of the entrance to the underworld in a photograph taken by Denniston at the Garden of Bomarzo near Rome.

Denniston's work slips from private to public realms through a passage that originates in subjective associations and opens upon awareness of the self as subject. Understanding of the self as an accumulation of experiences and memories raises the question of identity and suggests a different passage, that from primal wholeness to psychic separation. The relationship of interior to exterior worlds, of the intuitive and subjective to the rational and experiential, also appears in the work of other artists in this exhibition.

Joey Morgan's work has been closely linked with specific sites and the displacement of elements from one environment to another. However, for her the site is not so much the locus of a memory as it is a container of physical characteristics or events, both psychologically resonant and visually arresting, in which the anatomy of memory may be traced. Morgan's projects are large and complex, some of them ranging over several locations and extended periods of time, most of them involving not only a wide variety of media but extensive organization and assistance. Their structure evolves through repetition and layering. Patterns of accumulation and disintegration emerge, and elements may

be carried through from one piece to another, undergoing metamorphosis as they are embedded in a new time and place. Overlaying elements play upon and inform each other, like a series of tracings in which the original image is both simplified and rendered more present, or like a memory whose details drop away with time while associated sensations retain a Proustian clarity.

This process of imbrication was developed further in *Fugue* (1984), which involved an event happening elsewhere in real time, a sculptural installation and a composite soundtrack replayed as a concert. In this work, sound was introduced as a means for recuperating time. The title *Fugue* aptly describes the repetition and amplification of a single theme, like the perpetuation of a moment in time through memory, that recurs in *Souvenir: A Recollection in Several Forms* (Plate VII, Figures 3, 38-41), whose organizing principle is also musical. This work is arranged in three movements or moods. Yet rather than proceeding from overture to finale, it is a circular work that unfolds slowly and returns upon itself, always leading one back to an intimate, almost confessional narrative. Like the perfume bottle that inspires this interior monologue, the work withholds its contents. It opens gradually through a loose corridor of entrances, the last of which is sealed closed. Beyond lies a wrecked piano soundboard, now abandoned in a baroque display of shattered glass, the staccato sounds produced by its destruction spilling out repeatedly over the gentle rhythms of a Chopin sonata heard in an adjoining space. The crescendo of sound and object becomes a metaphor for the overwhelming sensations, the flood of memories that cannot restore the past but might in fact destroy its recalled integrity were the bottle to be smashed, its stopper freed and the perfume released. The theme of destruction returns throughout Morgan's work like a compressed and willful antithesis to other processes marked by gradual transformations analogous to memory. Here it proclaims an ambivalence, a desire both to call up memories from the past and to break their spell upon the present.

The position of the self between inner and outer realities is

41), dont le principe directeur est aussi musical. Cette œuvre comporte trois mouvements ou modes. Mais au lieu de progresser d'une ouverture jusqu'à un finale, c'est une œuvre circulaire qui se déroule lentement, se retourne sur elle-même et nous ramène toujours à un récit intime, presque à une confession. Comme le flacon de parfum qui inspire ce monologue intérieur, l'œuvre retient son contenu, puis s'ouvre progressivement sur un ample corridor aux multiples entrées, dont la dernière est hermétiquement close. Plus loin gît la table d'harmonie d'un piano, disloquée et abandonnée dans un déploiement baroque de verre brisé, tandis que le staccato des sons produits par sa destruction couvre sans cesse les rythmes doux d'une sonate de Chopin provenant d'un lieu voisin. Ce crescendo de sons et d'objets devient une métaphore exprimant les sensations oppressantes et le déluge de souvenirs qui, bien qu'impuissants à restaurer le passé, pourraient bien détruire l'intégrité du souvenir si le flacon était brisé, si le bouchon se dégageait, si le parfum s'échappait. Le thème de la destruction se retrouve dans tout l'œuvre de Joey Morgan, telle une antithèse condensée et obstinée d'autres procédés marqués par des transformations progressives analogues à la persistance de la mémoire. Ce thème proclame ici une ambivalence, un désir tout à la fois de rappeler des souvenirs du passé et de rompre le charme qu'ils exercent sur le présent.

L'œuvre de Nancy Johnson illustre la position du moi entre les réalités intérieures et extérieures grâce à la mise en parallèle de textes et d'images, et traite des émotions contradictoires que suscite la submersion des désirs ataviques par les mœurs de notre société. On se trouve ici au croisement de deux langages : celui des sensations inexprimées représentées par des images, et celui d'une pensée hâtivement traduite en mots. Les dessins de Nancy Johnson sont à la fois des investigations philosophiques du moi et des notes personnelles qui essaient de transmettre quelque chose d'essentiel, quelque chose qui, en définitive, ne se prête pas à la logique discursive du langage. Néanmoins, par le sentiment d'urgence qu'ils expriment, ses textes semblent affirmer que les images sont en quelque sorte

insuffisantes, qu'elles manquent de précision, même si l'on considère en général qu'elles constituent un moyen de communication plus immédiat. Mais ce n'est peut-être pas si simple, puisque ni les images ni les mots ne rendent compte des dichotomies de notre existence ; par exemple, entre le corps et l'esprit, entre le moi et les autres. Celles-ci restent au contraire enfermées dans une zone d'ambiguïté irréductible, un fossé semblable à celui qui existe entre les mots et les images, où chaque signe informe l'autre mais est incapable de le remplacer. C'est là que Nancy Johnson se place, et c'est aussi dans ce monde intérieur que la contemplation de son œuvre nous emmène.

Les dessins qui composent la série *Bienséante et Seyante* (planche V, figures 29 à 33) sont autonomes ; pourtant, ils forment collectivement une sorte de poème épique décousu, où les textes alternent entre les vagabondages du flux de la conscience et des mélopées rythmiques qui ont la simplicité répétitive des poésies pour enfants. La calligraphie rapide des dessins antérieurs de Nancy Johnson trouve ici un répit dans une sensualité organique flottante, dans les formes cycliques du temps biologique. La question silencieuse que pose cette œuvre est celle du temps (le moment où l'on prend certaines décisions, l'opportunité de celles-ci) ; son sujet est la maturité, le genre de décisions qui sont implicites quand on prend sa vie en main. Que ce soit dans le domaine de l'amour ou de l'art, de l'éthique ou de la politique, on ne peut tenir pour acquis que « le chemin le plus pratique soit le plus rationnel et le plus vertueux » ; plutôt, « il se peut que l'on ait à élaborer ses propres règles », et cela suppose un risque car « ce qui peut être bien peut aussi être mal ».

Dans tout l'œuvre de Nancy Johnson on sent une vulnérabilité, un aveu de la complexité déconcertante du monde ; pourtant une certaine joie, une extase même se manifeste dans l'imprévisibilité du « moment de l'énonciation ». Plutôt que de déterminer un ordre et de fournir des réponses, ses textes, tout comme ses images, sont immédiats, intuitifs et énigmatiques. Apparemment, c'est une façon de dire que l'on

made visible through a paralleling of words and images in Nancy Johnson's work, which deals with the conflicting emotions that accompany the submersion of atavistic desires in social mores. There is, in effect, a crossover of two languages: the one of inarticulate sensations represented by images and the other of thoughts hastily put into words. Johnson's series of drawings are at once philosophical inquiries into the self and personal notations that attempt to convey an essence of meaning finally unsuited to the discursive logic of language. Nonetheless, the urgency of her texts seems to declare that pictures are somehow insufficient, lacking in precision, even though they are usually thought of as a more immediate means of communication. But perhaps it is more complicated than this: the dichotomies of our existence, those of body and mind, and self and others, are accounted for neither by images nor by words. They remain instead locked in an irresolvable area of ambiguity, a gap like that which exists between words and images, the one informing but incapable of replacing the other. It is here that Johnson places herself, and it is also to this inner region that we are taken in contemplating her work.

The drawings in *Appropriateness and the Proper Fit* (Plate V, Figures 29-33) are self-contained, yet seen together in a series they operate like a rambling epic poem, with texts alternating from stream-of-consciousness wanderings to rhythmic chants marked by the repetitious simplicity of children's verse. The rapid calligraphic movement of Johnson's earlier drawings here finds repose in a floating organic sensuality, the cyclical shape of biological time. And time (the timing and the timeliness of certain decisions) is the silent question in this work whose subject is a coming-of-age and the kinds of decisions implicit in taking responsibility for one's own life. Whether in love or art, ethics or politics, one cannot assume that "the most practical route is the most rational and the most virtuous." Instead, "you may have to work out your own rules," and this involves risk for "of course what may be right can be wrong."

Throughout Johnson's work there is a vulnerability, an admission of the baffling complexity of the world, yet there is

also a certain joy, even an ecstasy, in the unpredictability of the "expository minute." Rather than providing order and answers, her texts, like her images, are immediate, intuitive and enigmatic. And this, it seems, is a way of saying that self-knowledge is realized not by logic or even according to one's intentions, but rather through the error and surprise inherent in experience.

While some try to articulate the complex experience of the self in a fragmented and uncertain world, others have turned a critical eye upon the processes of representation within the work of art. But just as an unreflecting expressionism now seems questionable, so does a purely formal or textual working of the art object: neither self nor object can be regarded as a self-contained universe. At the simplest level, the reappearance of figurative imagery and the use of text serve as bridges between the work and the world; however, in a world replete with empty images and numbing messages, all representations are open to question. In the work of Sorel Cohen, Andy Patton and David Tomas, this questioning proceeds through the strategy of doubling, whether it be the use of one medium as a mirror to reflect critically upon another or the counterpoint of two discourses each mirroring and penetrating the other. And while their positions differ greatly, it may be said that the effect of this strategy in all three is to question the representation of the 'subject' as image in the history of art or photography.

Cohen approaches the notion of the image as a construction both through the interplay of painterly and photographic conventions and through a feminist reading of the subject. In the first group of performances she staged for the camera, the meaning lay in the intended reading of her deliberately blurred shapes as painterly gestures. But the subject of these representations of movement was itself mobile, shifting from a domestic action to an art performance, and from the mechanical eye of the camera to the hand of the painter.

The subject continues to shift in the works that make up the series *A Continuous and Extended Metaphor* (Plate I, Figures 4, 12, 14, 15), in which Cohen successively takes up the positions

parvient à la connaissance de soi non par la logique ou par sa propre volonté, mais bien par le jeu de l'erreur et de la surprise qui est inhérent à l'expérience.

Alors que certains essaient d'exprimer le sentiment complexe du moi dans un monde fragmenté et incertain, d'autres ont envisagé d'un œil critique les procédés de la représentation au sein de l'œuvre d'art. Mais tout comme l'expressionnisme irréfléchi apparaît aujourd'hui discutable, c'est aussi le cas d'une approche purement formelle ou textuelle de l'objet d'art : ni le moi ni l'objet ne peuvent être considérés comme un univers autonome. Au niveau le plus simple, la réapparition de l'imagerie figurative et le recours au texte servent de ponts entre l'œuvre et le monde ; mais dans un monde où foisonnent les images vides et les messages abêtissants, toute représentation est sujette à caution. Dans les œuvres de Sorel Cohen, d'Andy Patton et de David Tomas, cette remise en question se fait par le biais du dédoublement : soit que l'un des médias renvoie une image critique d'un autre, soit que deux discours se reflètent et s'interpénètrent en une sorte de contrepoint. Même si les positions de ces artistes diffèrent considérablement, on peut dire que cette stratégie a pour effet de remettre en cause la représentation du «sujet» tel que l'illustre l'histoire de l'art ou de la photographie.

Sorel Cohen traite de la notion d'image-construction à la fois par le jeu des conventions picturales et photographiques, et par le truchement d'une lecture féministe du sujet. Dans le premier groupe de performances qu'elle a mises en scène pour l'appareil photo, la signification réside dans la lecture présumée des formes floues créées délibérément par le fait que l'appareil ne fige pas l'action, imitant ainsi le geste du peintre. Mais le sujet de ces représentations du mouvement était lui-même mobile, passant d'une action domestique à une performance artistique, et de l'œil mécanique de l'appareil à la main du peintre.

Le sujet continue de se déplacer dans les œuvres de la série *Métaphore filée* (planche I, figures 4, 12, 14, 15), dans laquelle Sorel Cohen adopte les positions du modèle, du peintre

et du spectateur — tous féminins — spectaculairement éclairés sur une scène par ailleurs plongée dans l'obscurité. Le thème du peintre et du modèle dans l'atelier est un thème consacré dans l'histoire de l'art. La présence d'un spectateur, le mécène par exemple, confirmait que ces œuvres avaient pour objet de célébrer l'art de la peinture et le statut du peintre. Ici, toutefois, la scène cache une absence, celle de l'atelier de l'artiste. Dans ce réseau de regards entrelacés, cette multiplication de positions subjectives, l'appareil photo, dont la présence hors de la scène autorise la «fabrication» de l'image, jette un regard caché que l'on comprend tacitement.

La critique est ici double : elle est dirigée contre le statut privilégié de la peinture, mais aussi contre le fait que la femme soit représentée comme l'«autre» et transformée en objet. En tant que modèle, Sorel Cohen reproduit les poses de la femme, objet de délectation pour l'œil masculin, à partir de références sélectionnées dans l'histoire de l'art. Par exemple, *Métaphore filée, n° 18* (figure 4) évoque *Les Femmes d'Alger*, de Delacroix, avec toutes les connotations d'orientalisme du XIX siècle qui y sont associées. En tant que peintre et spectatrice, toutefois, elle est celle qui regarde, position traditionnellement occupée par l'homme — «une appropriation sciemment frauduleuse du pouvoir. Sa présence dans ces différentes positions est une affirmation de la mobilité du sujet féminin, ce qui nous remet en mémoire l'appel lancé par Julia Kristeva en faveur d'une « alternance permanente, un double discours qui assied puis remet en cause le pouvoir.

Tandis que Sorel Cohen se sert de la photographie pour critiquer la peinture, Andy Patton, au contraire, utilise la peinture elle-même comme véhicule critique. Il se préoccupe principalement de ce qui apparaît dans un tableau, et remet en cause les conditions de son apparition. Les images dont il se sert ne sont pas inventées mais tirées du domaine public de la reproduction photographique. En outre, elles sont rendues en grisaille, ce qui provoque un effet ambigu : si le camaïeu appelle l'attention sur le geste peint, il renvoit aussi à l'origine de l'image — photographie ou écran de télévision.

of the model, the painter and the spectator — all female — dramatically lighted on a stage that is otherwise dark. The theme of the painter and the model in the studio is a time-honoured one in the history of art. The presence of a viewer, possibly the patron, confirmed the intention of such works to celebrate the art of painting and the status of the painter. Here, however, the stage obscures an absence: the artist's studio is not part of the scenario. In this interlocking network of gazes, this multiplication of subjective positions, the hidden but tacitly understood gaze is that of the camera, whose off-stage presence authorizes the 'fabrication' of the image.

The critique here is twofold, directed not only against the privileged status of painting but also against the representation of women as objectified 'other'. As the model, Cohen replicates the poses of the female, object of delectation for the male eye, from references culled from art history. For example, *An Extended and Continuous Metaphor, No. 18* (Figure 4) evokes Delacroix's *Algerian Women*, with its attendant associations of nineteenth-century orientalism. As the painter and spectator, however, she occupies the traditionally masculine position of the one who gazes — "a knowingly fraudulent assumption of the position of power." Her laying claim to all these positions affirms a mobility for the female subject, recalling Julia Kristeva's call for a "permanent alternation," a double discourse that asserts and then questions power.

Whereas Cohen uses photography to offer a critique of painting, in Patton's work it is painting that becomes the vehicle of criticism. He is centrally concerned with what appears in a painting and with questioning the conditions of its appearance. The images he uses are not invented but drawn from the public sphere of photographic reproduction. Moreover, they are rendered in grisaille, the effect of which is ambiguous: though the monochrome calls attention to the painted gesture, it also echoes the image's origin in a photograph or on the television screen.

There is a fundamental ambivalence in Patton's paintings, which derives from a certain process of denial on which they are

based. Their appearance hesitates in a permanent instability between the languages of photography and of painting, just as the images themselves — appropriated, fragmented, multiplied and montaged until their coherence and connection with the world is almost but not quite abolished — hover in the insubstantial space enclosed by the canvas.

Underlying Patton's ambivalence is a mistrust of that naturalism which, since the development of techniques of photographic mass-reproduction in the nineteenth century, has become the prevailing visual ideology. In spite of advances in twentieth-century thought in physics, semiotics and psychoanalysis, the dominance of the visible remains unchallenged in the world of popular representation, reinforced daily in advertising, television and the movies. The visual gratification promoted in the mass media is instant, obvious, repetitive and ultimately cloying. By contrast, painting may offer an arena for the experience of slower, more difficult pleasures. Patton's attraction to this possibility may be seen in his economy of means: his paintings have a restrained even austere sensuality, while their meaning remains latent, something the viewer must work for.

Nonetheless, his paintings convey a valiant sense of the need to work from the stuff of the world. The image, particularly the found image, may be a means of connecting the subject to that which is outside of him or her. An acknowledgement of our dependence on others is an important aspect of Patton's doubling of painting and photography. In this sense, the painting *I Never Dream About Anyone* (Figure 5), with its evanescent and decentered subject, can be read as a statement about incompleteness: no amount of self-awareness can ever be sufficient to fully represent (recollect) experience.

The sense of the image's contingency on things outside it that leads Patton to 'trouble' its relationship to the viewer in his paintings can be found in a more extreme form in Tomas's desire to make works that narrate, in a deliberately fragmented and discontinuous manner, a 'negative' history of photography. This negative history is a double, a shadow image (with the

Les tableaux de Patton recèlent une ambivalence fondamentale, qui découle d'un certain processus de dénégation sur lequel ils semblent fondés. Dans une instabilité permanente, leur facture hésite entre deux langages, celui de la photographie et celui de la peinture, tout comme les images elles-mêmes — appropriées, fragmentées, multipliées et montées jusqu'à ce que leur cohérence et leur rapport avec le monde se trouvent presque abolis — planent dans l'espace immatériel circonscrit par la toile.

Son ambivalence recouvre une méfiance à l'égard de ce naturalisme qui, depuis la mise au point au XIXe siècle des techniques de reproduction photographique en série, est devenue notre idéologie visuelle dominante. Malgré les progrès de la pensée au cours du XXe siècle dans le domaine de la physique, de la sémiologie et de la psychanalyse, l'hégémonie du visible, renforcée quotidiennement par la publicité, la télévision et le cinéma, demeure incontestée dans le monde de la représentation populaire. Le plaisir procuré par la représentation visuelle dans les médias est instantané, évident, répétitif et finalement écoeurant. La peinture, par contre, offre un champ où l'on peut faire l'expérience de plaisirs plus lents, plus difficiles. Cette possibilité attire manifestement Andy Patton, comme en témoigne l'économie de moyens dont il fait preuve : ses peintures ont une sensualité retenue, une austérité même, tandis que leur signification demeure latente, ne se révélant qu'à ceux qui la cherchent.

Non sans courage, ses peintures expriment par ailleurs la nécessité de travailler à partir de la matière même dont est fait le monde. L'image, et en particulier l'image trouvée, peut être un moyen de relier le sujet à ce qui se trouve en dehors de lui. La reconnaissance d'une dépendance à l'égard d'autrui compte pour beaucoup dans le jumelage de la peinture et de la photographie auquel se livre Andy Patton. A cet égard, le tableau intitulé *Jamais personne n'habite mes rêves* (figure 5), avec son sujet évanescent et décentré, peut être interprété comme une déclaration sur l'incomplétude : la seule conscience de soi ne permet à aucun moment de se

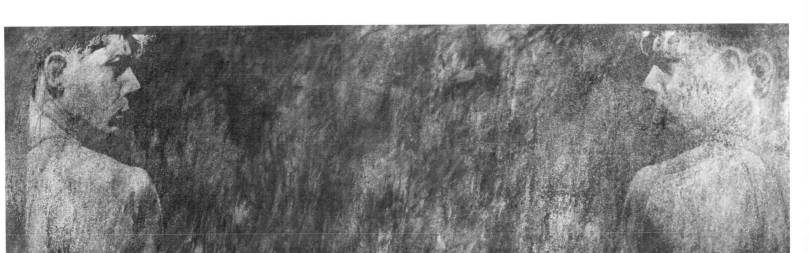

représenter pleinement son expérience (de s'en souvenir).

Le sentiment de la contingence de l'image, qui a conduit Andy Patton à «troubler» sa relation avec le spectateur dans ses tableaux, se retrouve sous une forme plus poussée dans le désir de David Tomas de faire des œuvres qui racontent, de manière délibérément fragmentée et discontinue, une histoire «négative» de la photographie. Cette histoire est un double, une ombre (déformée comme toutes les ombres) de l'idéologie visuelle dominante, fondée non sur une chronologie des hommes et des objets, mais sur une analyse de la position déterminante de la photographie dans la relation entre voir, représenter et savoir à un moment particulier de la culture occidentale. David Tomas apporte à cette analyse sa double perspective d'artiste et d'anthropologue. Sa remise en cause de l'éducation de l'œil repose donc au départ sur deux façons de voir : l'une artistique et l'autre scientifique.

La nature d'un tel projet impose certaines conditions quant à la forme que l'œuvre doit revêtir. Il ne s'agit pas tant de

attendant distortions of all shadows) of the dominant visual ideology. It is based not on a chronology of men and objects but rather on an analysis of the determinant position of photography within the relationship of seeing, representing and knowing at a particular historical moment in Western culture. To this analysis Tomas brings his own double perspective as an artist and an anthropologist. Thus from the outset, his questioning of the education of the eye is modelled on two ways of seeing: the artistic and the scientific.

The nature of such a project imposes certain conditions on the shape the work is to take. It is not so much a matter of making an object as it is of creating a space, a space whose configuration is determined by the discourses it contains and by their intersection and juxtaposition. This is most evident in *EYEs of CHINA — EYEs of STEEL* (1986) or in the installation that preceded it, *The Photographer* (Plate XII), where the spectator is enveloped in a black space whose contours are defined by a luminous text that runs intermittently along the walls. These

33

black-lighted spaces with their disorienting mirrors call up memories of the fun-house hall of mirrors that are perhaps not irrelevant. The amusement park in late nineteenth-century society provided a release of tension, an escape from the irresolvable contradictions of everyday life. Nowhere is the suspension of the normal more clear than in the hall of mirrors, where the body is inverted, fragmented and distorted in a pageant of irrationality.

Like the hall of mirrors, Tomas's installations represent an inversion and subversion of an expected order, that of linear academic discourse. At the same time, they are deeply indebted to this discourse. Their expository model, however removed, is that of the museum diorama or the academic lecture theatre (it is interesting to note that the word 'theatre' shares with 'theory' a common root in the Greek word for seeing). Both are structured to promote the presentation, through a combination of words, images and gestures, of a body of knowledge. But Tomas's model is not a mirror image: the single, all-encompassing point of view that gives academic discourse its authority is shattered by the montage of text and mirrors, creating a space for other readings.

The latent didacticism of David Tomas's presentation of an 'other' history of photography is, in part, tied into the necessarily discursive formation of any history. Other artists have alluded to the effects of technological and scientific discoveries on how we see the world, but from a different perspective. The transformation of vision and thought in the twentieth century by such disparate but significant innovations as the moving picture or the quantum theory in physics find metaphorical expression in the work of Jana Sterbak and Stan Douglas.

Science, magic and poetic inspiration all come together in Sterbak's work, linked by a principle of analogy. Her listing of power and electromagnetic field among the materials she uses in her work points to her interest in the invisible as well as the visible manifestations of the physical universe. The focus of her attention in such works as *I Can Hear You Think (Dedicated to*

fabriquer un objet que de créer un espace, espace dont la configuration est déterminée par les discours qu'il contient, par leurs recoupements et leur juxtaposition. Cela est manifeste dans *Yeux de porcelaine — Yeux d'acier* (1986) ou dans *Le Photographe* (planche XII), l'installation qui a précédé cette œuvre, où le spectateur est plongé dans un espace noir dont les contours sont définis par un texte lumineux qui balaie les murs par intermittence. Ces espaces baignés de lumière noire et cernés de miroirs déroutants rappellent le palais des glaces des parcs d'attractions, et ce rapprochement est sans doute pertinent. Dans la société de la fin du XIXᵉ siècle, le parc d'attractions permettait de relâcher la tension, de fuir les contradictions insolubles de la vie quotidienne. En effet, la suspension du normal n'est nulle part plus évidente que dans le palais des glaces où le corps est inversé, fragmenté et déformé dans un débordement d'irrationalité.

Comme le palais des glaces, les installations de David Tomas représentent une inversion et une subversion de l'ordre établi, celui du discours académique linéaire ; et en même temps, elles s'inscrivent profondément dans ce discours. Leur présentation reproduit, au deuxième degré, celle du diorama de musée ou de l'amphithéâtre universitaire. (Il est intéressant de noter ici que les mots « théâtre » et « théorie » ont une racine commune : le mot grec qui désigne l'action de voir.) L'un et l'autre sont conçus pour permettre la présentation, grâce à une combinaison de mots, d'images et de gestes, d'un ensemble de connaissances. Mais le modèle de David Tomas n'est pas une image-miroir : le point de vue unique, global, qui donne au discours professoral son autorité est fragmenté par le jeu du texte et des miroirs, ouvrant ainsi la voie à d'autres lectures.

Le didactisme implicite de la présentation par David Tomas d'une « autre » histoire de la photographie est en partie lié à la formation nécessairement discursive de toute histoire. D'autres artistes ont évoqué les effets des découvertes techniques et scientifiques sur notre vision du monde, mais dans une perspective différente. Les œuvres de Jana Sterbak et de Stan Douglas expriment métaphoriquement la transformation de la

vision et de la pensée au cours du XXᵉ siècle, transformation attribuable à des innovations aussi disparates mais significatives que le cinéma et la théorie des quanta en physique.

La science, la magie et l'inspiration poétique se rencontrent dans l'œuvre de Jana Sterbak, reliées par un principe d'analogie. Le fait que l'on retrouve le courant électrique et le champ magnétique parmi les matériaux qu'elle utilise indique son intérêt pour les manifestations invisibles aussi bien que visibles de l'univers physique. Dans *Je t'écoutes penser (dédié à Stephen Hawking)* [figure 8], elle s'intéresse à la conscience et à sa relation avec le corps, ce qui est peut-être l'exemple le plus familier de l'influence de l'immatériel sur le matériel. C'est pourquoi l'une des deux petites têtes en fer placées sur le sol est coiffée d'un turban de fil de cuivre relié à un transformateur, ce qui en fait un aimant : il en émane un champ électromagnétique qui exerce une attraction invisible sur l'autre. Il s'établit ainsi une analogie avec les processus mentaux, notamment avec le type de démarche heuristique que comporte toute activité créatrice dans les domaines de l'art et de la science.

Sa référence à Stephen Hawking est complexe. Hawking est un physicien et un cosmologue de renommée internationale ; ses recherches sur l'origine de l'univers l'ont amené à chercher une théorie unificatrice qui expliquerait toutes les manifestations matérielles. Par ailleurs, il souffre d'un tel handicap moteur dû à une affection neuronale qu'il en est presque réduit à l'état de « tête pensante ». Bien qu'il soit un scientifique, il incarne, aux yeux de Jana Sterbak, le poète maudit romantique qui tire son génie de sa propre déchéance physique. Pourtant son œuvre s'inscrit dans un courant de pensée qui tend à rompre le dualisme inflexible du sujet et de l'objet au profit d'un univers fondé sur la participation, dans lequel la réalité objective et la réalité subjective s'inventent réciproquement.

On retrouve aussi chez Stan Douglas ce désir de remettre en cause le caractère absolu de l'opposition entre l'expérience intérieure et l'expérience extérieure. Le cinéma — et les conditions particulières qu'il impose aux spectateurs — constitue le sujet inexprimé et invisible de son œuvre. Pour le

Stephen Hawking) [Figure 8] is consciousness and its relationship to the physical body, perhaps the most familiar example of the influence of the immaterial upon the material. Of the two little iron heads lying on the floor, the one turbanned with copper wire attached to a transformer has been made into a magnet: from it emanates an electromagnetic field that exercises an invisible attraction upon the other. The analogy is to mental processes, particularly the kind of heuristic approach that goes into creative activity in both art and science.

Her reference to Stephen Hawking is a complex one. Hawking, a physicist, is a world-renowned cosmologist whose researches into the origin of the universe have led him to seek a single unifying theory to explain all material manifestations. He is so crippled by a motor neuron disease as to be little more than a 'thinking head.' Though a scientist, for Sterbak he embodies the romantic type of the *poète maudit* whose genius feeds on his physical destruction. Yet his work is associated with a theory of physics that would break down the hard and fast dualism of subject and object, substituting for it a participatory universe in which objective and subjective reality create each other.

The desire to question the absoluteness of distinctions between inner and outer experience is found also in much of Stan Douglas's thinking. The unnamed and invisible subject of his work is the cinema and the specific conditions of spectatorship it imposes. In order to represent film, and more particularly the line of thinking that led up to its invention, Douglas has made several works that refer to the origins of the moving picture in persistence-of-vision toys, still photography and mechanized audience entertainments. Of the latter, the panorama was among the most popular in the nineteenth century and best represented that century's search for a means of completely appropriating the world through vision. In a panorama, the walls of a vast cylindrical hall were covered with a perspective rendering of a city or landscape, so that an observer standing on a rotating central platform saw the picture like an actual landscape in nature completely surrounding him or her in all directions.

STAN DOUGLAS
Fig. 6
Panoramic Rotunda
1984-1985
Detail, east and south panels
Gelatin silver prints on circular
armature
Four panels,
each 101.6 x 194.3 cm;
installation dimensions variable
Collection: The artist

STAN DOUGLAS
Fig. 6
Rotonde panoramique
1984-1985
Détail des panneaux est et sud
Épreuves argentiques à la gélatine
montées sur armature circulaire
Quatre panneaux de 101,6 x
194,3 cm chacun ; les dimensions
de l'installation peuvent varier
Collection de l'artiste

Photography and then the cinema made the panorama obsolete. Yet while the view of nature they offer is incomparably more real, it is a fragmented view. The absolutely central position of the viewing subject has been lost. Douglas's *Panoramic Rotunda* (Figure 6), a photographic image of a swamp (a natural, rather than a mechanical, analogue for the eye) recreates that lost experience of centrality, but there is no *view* as the nineteenth century would have understood it, no coherent prospect — only a tangled image of water and branches.

Already implicit in *Panoramic Rotunda* and his slide-dissolve works, the theme of technology as 'other' comes to the fore in *Onomatopoeia* (Plate III, Figure 21). The overall tableau of the work makes reference to a cinematic situation: the accompaniment of silent movies by a pianist. There is no interpreter here, however, only a mechanical player-piano accompanying images of automatic looms, which dance in sync to the 'ragtime' rhythms of a fragment of a Beethoven sonata.

représenter, et plus particulièrement pour représenter la démarche intellectuelle qui a conduit à son invention, Douglas a réalisé plusieurs œuvres qui retracent l'origine des vues animées dans les jouets fondés sur la persistance rétinienne, la photographie et les spectacles mécaniques. Parmi ces derniers, le panorama était l'un des plus en vogue au XIXᵉ siècle ; c'est le meilleur exemple du désir de l'époque de saisir le monde dans sa totalité au moyen de la vue. Il s'agissait d'une peinture en perspective d'une ville ou d'un paysage exécutée sur les parois d'une vaste salle circulaire, de telle sorte qu'un observateur placé sur une plate-forme centrale tournante avait l'impression de voir un paysage réel.

Avec la photographie, puis le cinéma, le panorama est tombé en désuétude. Pourtant, si ces deux techniques offrent des fragments de la nature incomparablement plus réels que ceux du panorama, ce ne sont que des fragments. La position centrale absolue du sujet qui regarde s'est perdue. La *Rotonde panoramique* de Stan Douglas (figure 6) présente une image

photographique d'un marais — analogue naturel plutôt que mécanique de l'œil ; elle recrée l'expérience oubliée de la position centrale, mais il n'y a aucune *vue* au sens où on l'entendait au XIXe siècle, aucune perspective cohérente. Il ne reste qu'une image embrouillée d'eau et de branches.

Le thème de la technologie perçue comme « étrangère », déjà implicite dans *Rotonde panoramique* et dans ses œuvres de diapositives en fondu enchaîné, vient en premier plan dans *Onomatopée* (planche III, figure 21). Le tableau d'ensemble que présente l'œuvre renvoit au cinéma, et spécialement aux pianistes qui accompagnaient les films muets. Mais il n'y a pas d'interprète ici ; seulement un piano mécanique qui accompagne des images de métiers à tisser automatiques, dansant aux rythmes de « rag-time » d'un fragment d'une sonate de Beethoven. L'œuvre ne manque pas d'humour, mais elle a aussi des connotations sinistres. Le piano mécanique est l'incarnation parfaite du « spectre de la machine », une apparition qui a hanté la société depuis les débuts de l'automatisation. La contrepartie de cette animation des choses est notre propre passivité. En tant que spectateurs, nous occupons une position fixe face à un défilé d'images. L'œil est ainsi privilégié : il devient un organe dévorant et poussé par le désir, enfermé toutefois dans une prison voyeuriste. Cette sensation ne se limite cependant pas aux films. L'envahissement par la technologie (notamment la technologie « intelligente » de l'ordinateur) de l'activité humaine a rétréci le champ de notre expérience directe du monde ; nous sommes ainsi confinés dans un moi de plus en plus mal défini.

La modernité, c'est-à-dire la situation de la conscience moderne dans un monde mécanisé, peut se définir par une perte d'innocence. Il est de plus en plus difficile de prendre contact avec notre propre histoire à mesure que notre rythme de vie et la production des biens matériels s'accélèrent. De même l'expérience individuelle se fait de plus en plus rare à mesure que, selon l'expression de Jean Baudrillard, l'« encéphalisation » du monde s'effectue : la réalité se dissout dans l'information et la communication, dans les processus mentaux ou dans

The work is not without humour, but has sinister implications as well. The player-piano is the perfect embodiment of the 'ghost in the machine,' an apparition that has haunted society since the early days of automation. The counterpart to this animation of things is our own passivity. As spectators, we are placed in a fixed position before a parade of images. Thus the eye is privileged: it becomes a devouring and desirous organ, locked, however, in a voyeuristic prison. Nor is this experience confined to the movies. The pervasive encroachments of technology (particularly the 'smart' technology of the computer) upon human activity have caused the field of our direct experience of things in the world to shrink, and we are confined in a self that increasingly lacks definition.

Modernity, or the condition of modern consciousness in a mechanized world, may be characterized as a loss of innocence. It becomes more and more difficult to make contact with our own history as the pace of life and the production of material goods accelerates. Similarly, individual experience becomes an increasingly remote possibility, as what Jean Baudrillard calls the 'encephalization' of the world is realized: reality dissolves in information and communication, mental processes or the logic of their computer equivalents. Yet rather than receding as they are disposed of by the media, the contradictions of the modern world rush in relentlessly. The space once occupied by imagining, thinking and feeling is filled by simulations; experience is not only mediated but rendered unnecessary. Deprived of direct knowledge of things lived, and the meanings that are constructed through experience, the modern subject by necessity occupies a position of isolation. That position is one that is reflected, albeit in vastly different ways, in the work of Carol Wainio, Renée Van Halm and Wanda Koop.

The transformation from a producing to a consuming culture is central to the questions that Carol Wainio poses for herself and for us in her work. We might describe her enterprise as one of painting ideas, one that encompasses certain contradictions. For while her work is literary and argumentative, her use of the medium also makes it subjective and visceral. Hers is

an attempt to understand the world we live in through the history that all but eludes our grasp. Although the subject of her work is social and historical, and thus public, Wainio's iconography is singular and highly subjective. Her images are often barely there, obscure and formally abbreviated in a painterly shorthand.

The task Wainio has set herself is a difficult one, especially in an age where language, considered the primary vehicle of thought, is invested with such absolute power. Instead of this ascendancy of mental processes split off from all other ways of knowing in a world where our perceptions are rarely called upon, Wainio proposes a union of intellectual and perceptual activity. Her paintings are constructed to slow down our reception of them, as if to resist the instantaneity of visual imagery. Her figures are transparent hieroglyphs that pass over a constantly shifting ground of murky accretions in a physical manifestation of a temporal process. And like her use of grids or bilateral divisions of the picture plane as metaphorical equivalents of temporal relations, her interweaving of figure and ground is a device for simultaneously presenting the past and the present. Within this temporal space, unexpected shifts in scale imply the fragmentation of modern consciousness cut off from history, denied identity in urban industrialized society and insulated from experience in a world that has been reduced from a stage to a background. In one of Wainio's most recent works *(No Wind) The Sound Was Deafening/A Roving Song* (Figure 7), a vision of the conditions of postmodern society that erode experience and silence the 'voice' of history is juxtaposed with the image of a wandering minstrel that evokes the narrative cohesiveness of an earlier time. In the world of the balladeer, experience was passed from generation to generation through an oral tradition that linked individuals with their collective past. In the contemporary world, continuity is shattered as the 'handles' of memory are lost in a parade of synthetic substitutes; nature subsides as culture advances and perceptions are engaged by shock.

Whereas Carol Wainio has contemplated the order of

la logique de leurs équivalents informatiques. Pourtant, malgré la banalisation que leur font subir les médias, les contradictions du monde moderne sont loin de s'amenuiser ; au contraire, elles se manifestent avec une vigueur implacable. L'imagination, la pensée et les sentiments ont cédé le pas aux simulations. Non seulement l'expérience est-elle médiatisée, mais elle est rendue superflue. Privé de la connaissance directe des choses qu'il vit, et des significations qui sont élaborées grâce à l'expérience, le sujet moderne se retrouve par la force des choses dans une position d'isolement. C'est cette position que reflète, mais sous des formes très différentes, les œuvres de Carol Wainio, de Renée Van Halm et de Wanda Koop.

Le passage d'une culture de production à une culture de consommation est une des questions fondamentales que Carol Wainio se pose et propose à notre attention dans son œuvre. Son entreprise consiste, pourrait-on dire, à peindre des idées, et elle ne va pas sans contradictions. Car si son œuvre est littéraire et polémique, la façon dont Carol Wainio utilise son moyen d'expression la rend aussi subjective et viscérale. L'artiste tente de comprendre le monde dans lequel nous vivons à travers l'histoire qui, à toutes fins utiles, nous échappe. Tandis que le sujet de son œuvre est social ou historique, et donc public, son iconographie est singulière et hautement subjective. Ses images sont souvent à peine esquissées, obscures, abrégées formellement en une sorte de sténographie picturale.

La tâche que Carol Wainio s'est fixée est difficile, particulièrement à une époque où l'on confère un pouvoir aussi absolu au langage, considéré comme le principal véhicule de la pensée. Au lieu de cette primauté des processus mentaux, distincts de tous les autres outils de connaissance, dans un monde où l'on fait rarement appel à notre perception des choses, Carol Wainio propose une union de l'activité intellectuelle et de l'activité perceptuelle. Ses toiles sont conçues de façon à ralentir notre réceptivité, comme pour résister à l'instantanéité de la représentation visuelle. Ses figures sont des hiéroglyphes transparents qui passent sur un fond en mouvance constante de concrétions obscures, manifestations physiques

CAROL WAINIO
Fig. 7
**(No Wind) The Sound Was
Deafening/A Roving Song** 1985
Acrylic on canvas
Left panel, 76.2 x 71.1 cm;
right panel, 76.2 x 53.3 cm
Collection: The artist, courtesy of
S. L. Simpson Gallery

CAROL WAINIO
Fig. 7
**(Pas un souffle d'air) son
assourdissant / chanson
d'antan** 1985
Acrylique sur toile
Panneau de gauche :
76,2 x 71,1 cm ; panneau de
droite : 76,2 x 53,3 cm
Collection de l'artiste, gracieuseté
de la S. L. Simpson Gallery

JANA STERBAK
Fig. 8
**I Can Hear You Think
(Dedicated to Stephen
Hawking)** 1984-1985
Installation, The Ydessa Gallery,
Toronto, 1985
Cast iron, copper wire,
transformer, magnetic field,
electrical cord and power
Collection: The artist, courtesy of
The Ydessa Gallery

JANA STERBAK
Fig. 8
**Je t'écoutes penser (dédié à
Stephen Hawking)** 1984-1985
Installation, The Ydessa Gallery,
Toronto, 1985
Fonte, fil de cuivre, transformateur,
champ magnétique, câble
électrique et électricité
Collection de l'artiste, gracieuseté
de la Ydessa Gallery

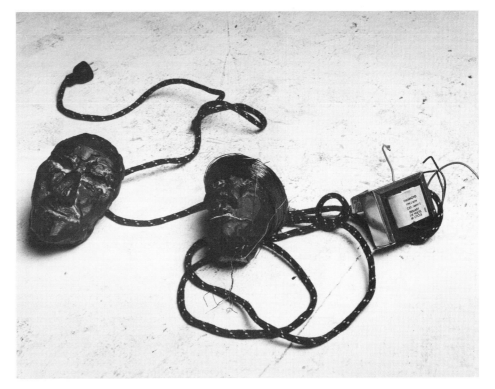

RENÉE VAN HALM
Fig. 9
**Anticipating the Eventual
Emergence of Form,
Parts 1 and 2** 1983
Acrylic on plywood, plaster and
cloth
2.4 x 3.1 x 0.6 m
Collection: National Gallery of
Canada

RENÉE VAN HALM
Fig. 9
**En prévision de l'émergence
de la forme, sections 1 et 2**
1983
Acrylique sur contre-plaqué, plâtre
et tissu
2,4 x 3,1 x 0,6 m
Collection du Musée des
beaux-arts du Canada

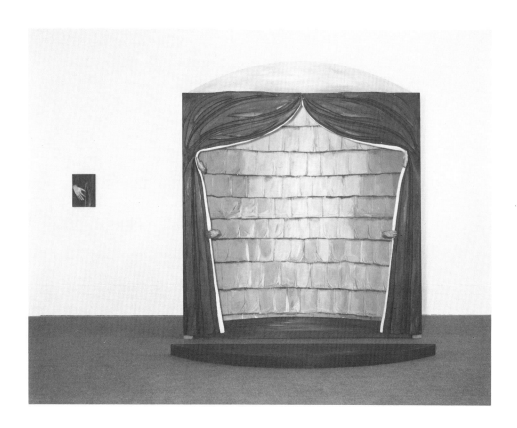

WANDA KOOP
Fig. 10
Drawings for **Nine Signs**,
studio shot 1982
Acrylic on rag mat board
Various collections

WANDA KOOP
Fig. 10
Dessins pour **Neuf signes**, vue de
l'atelier 1982
Acrylique sur carton chiffon
Collections diverses

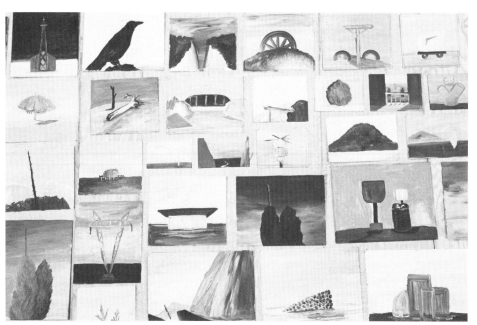

d'un processus temporel. Tout comme elle utilise des grilles ou des divisions bilatérales du plan pictural à titre de métaphores des relations temporelles, l'interpénétration de la figure et du fond lui permet de présenter à la fois le passé et le présent. Au sein de cet espace temporel, des changements d'échelle inattendus suggèrent la fragmentation de la conscience moderne, coupée de l'histoire, dépouillée de son identité dans la société urbaine et privée de l'expérience sensible dans un monde qui, de scène qu'il était, n'est plus qu'un arrière-plan. Dans une de ses œuvres les plus récentes, *(Pas un souffle d'air) son assourdissant / chanson d'antan* (figure 7), Carol Wainio juxtapose une vision des conditions qui prévalent dans la société postmoderne, conditions qui minent l'expérience et font taire la « voix » de l'histoire, avec l'image d'un ménestrel errant qui évoque la cohérence du récit dans les temps anciens. Dans le monde du ménestrel, l'expérience était transmise de génération en génération par une tradition orale qui reliait les individus à leur passé collectif. Dans le monde contemporain, la continuité est brisée, les « clés » de la mémoire étant perdues dans un déploiement de succédanés synthétiques ; la nature cède le pas au fur et à mesure que la culture progresse et que les perceptions sont asservies au choc.

Tandis que Carol Wainio a observé l'ordre de la société médiévale pour tenter de comprendre les changements sociaux et historiques qui ont entraîné le chaos du monde moderne, Renée Van Halm s'est d'abord inspirée, dans ses constructions picturales, de son intérêt pour la vision humaniste qui se dégage de la peinture du début de la Renaissance. Elle a été frappée par l'espace psychologique créé par le cadrage de la figure dans des ensembles architecturaux où la rencontre du monde extérieur et du monde intérieur symbolise la transformation spirituelle ou corporelle. A partir de ces « zones de transition », comme elle les a appelées, son intérêt s'est porté sur les proportions suprahumaines des espaces urbains contemporains.

La suppression de la figure dans des œuvres tirées de peintures de la Renaissance, comme dans le cas de *En prévision*

medieval society in attempting to understand the social and historical changes that have brought about the chaos of the modern world, Renée Van Halm's constructions were first based on her interest in the humanist vision of early Renaissance paintings. Van Halm was struck by the psychological space created through the framing of the figure in architectural settings where the meeting of exterior and interior worlds symbolized spiritual or corporeal transformation. From these 'transitional zones' as Van Halm has called them, her interest has moved to the supra-human scale of contemporary urban spaces.

The omission of the figure in works based on specific Renaissance paintings, such as *Anticipating the Eventual Emergence of Form* (Figure 9), leaves a stage without actors. The viewer is invited to respond by filling this emptiness with his or her own theatre of the imagination. In making the tension of expectation palpable, absence functions here as a metaphor for psychic lack or hidden desire. Van Halm's most recent works also convey a feeling of absence, but it is the sense of psychosocial loss reflected in desolate urban spaces and in the alienating scale and endless repetition of modern architecture.

The isolation of the individual in relation to the megastructures of power that the skyscraper has come to represent is a theme that is taken up again in the isolation of the faceless individual in the 'lonely crowd' implied by the stadium in *Facing Extinction* (Plate XIII). Like Van Halm's earlier theatrical tableaux, this is a place for spectacle; however, the spectacle of the masses has more sinister connotations of subliminal control and boundless authority. As if to physically manifest what is lost, Van Halm inserts a pastoral landscape where the crowd should exit between the bleachers, depicting a river flowing down into the arena. It is not simply nature but the unity that nature represents that faces extinction. The dark vastness of the stadium seems to reflect a spiritual hollowness and a premonition that the certainties of a cohesive reality are destined to disappear.

Similar in scale to the expressive presence of Van Halm's

imagery, Wanda Koop's paintings find their source in the open, unpopulated landscape rather than in an urban sensibility shaped by mass culture. Nevertheless, hers is less a pastoral vision than an existential one in which experience is translated into a personal iconography, a system of signs based on single images of the prosaic rendered portentous.

Koop's paintings evolve from a profusion of smaller works on paper, visual notes made as she moved through the landscape in that state of reverie allowed the traveller who suspended in thought, observes the world from the window of a train or a car (Figure 10). Her selection of images is intuitive and random. An ordinary object that has grazed the limits of peripheral vision imprints itself on the mind, making a connection in the subconscious the same way that Denniston's photographs (also generated through travel) become mnemonic devices. Later the same image looms large, filling *our* minds as Koop transposes it from the intimacy of a sketch to a vision that engulfs the viewer with a more threatening physical intimacy. Indeed, Koop has often installed her work as a total environment using the painted surface as a flat or set, like Van Halm. This imposing presence is both psychological and material, and the effect of her subjects all the more ominous silhouetted by the twilight backgrounds she favours.

Throughout Koop's work there is a sense of passage implying fragmentation. More than this, there is often a loneliness, the emptiness of a world destroyed. And in the more recent works such as *The Wall* (Figure 34) with its burning figure and crashed airplane, or the *Reactor Suite* (Plate VI) with its cooling towers and shadowy figures, her images are far removed from incidental observations. Instead, they become part of an apocalyptic vision fraught with uncertainty and darkness in which the familiar becomes strange.

The pessimism of modern consciousness is grounded in the loss of control experienced on both the individual and the social planes. In the face of a general perception of powerlessness, feminism's insistence on the possibility of change, and the indications it has provided of the directions this change might

de l'émergence de la forme (figure 9), laisse une scène sans acteurs. Le spectateur est invité à réagir en remplissant ce vide avec son propre théâtre imaginaire. En rendant palpable la tension de l'attente, l'absence sert ici de métaphore évoquant la carence psychique ou le désir caché. Les œuvres les plus récentes de Renée Van Halm suscitent aussi un sentiment d'absence, mais il s'agit maintenant d'un sentiment de perte psychosociale, qui se reflète dans les espaces urbains désolés, dans l'échelle aliénante et la répétition sans fin de l'architecture moderne.

Le thème de l'isolement de l'individu face aux mégastructures de pouvoir que symbolise le gratte-ciel se prolonge dans l'isolement de l'individu sans visage dans la foule «solitaire» que suggère le stade de *Face à l'extinction* (planche XIII). Comme dans ses mises en scène théâtrales antérieures, Renée Van Halm présente ici un lieu de spectacle ; toutefois, le spectacle des masses a davantage de connotations sinistres de domination subliminale et d'autorité absolue. Comme pour manifester concrètement ce qui est perdu, l'artiste insère un paysage pastoral entre les gradins, là où se trouverait la foule, avec une rivière qui s'écoule dans le stade. Ce n'est pas simplement la nature, mais l'unité qu'elle représente qui est menacée de disparition. Le vaste espace sombre du stade semble refléter un vide spirituel, et donne à entendre que les certitudes d'une réalité cohérente sont destinées à disparaître.

A une échelle analogue à la présence expressive des images de Renée Van Halm, les tableaux de Wanda Koop s'inspirent de paysages dégagés, inhabités, plutôt que d'une sensibilité urbaine façonnée par la culture de masse. Mais sa vision des choses est moins pastorale qu'existentielle ; l'expérience s'y traduit en une iconographie personnelle, un système de signes fondé sur de simples images du banal rendu solennel.

Wanda Koop tire ses tableaux d'une profusion d'œuvres plus petites sur papier (figure 10). Ces notes visuelles, elle les prend alors qu'elle se déplace d'un paysage à l'autre, dans cet état de rêverie du voyageur qui observe le monde, plongé dans ses pensées, par la fenêtre d'un train ou d'une voiture. Son

hoix d'images est intuitif et aléatoire ; un objet quelconque qui
rôle les limites du champ de vision s'imprime dans l'esprit,
tablissant un rapport dans le subconscient tout comme les
hotographies de Stan Denniston, engendrées elles aussi par le
oyage, deviennent des procédés mnémotechniques. De l'inti-
ité du croquis, Wanda Koop transpose ensuite l'image en une
ision dont la présence, plus menaçante, engloutit le specta-
eur ; l'image envahit maintenant le champ visuel et occupe *nos*
sprits. En fait, Wanda Koop a souvent disposé ses œuvres
omme des environnements complets, utilisant la surface peinte
omme un appartement ou un décor, à l'instar de Renée Van
Halm. Cette présence imposante est à la fois psychologique et
natérielle, et l'effet produit par ses sujets est d'autant plus
inistre que leur silhouette se découpe sur ces arrière-plans
répusculaires qu'elle affectionne.

Toutes les œuvres de Wanda Koop créent un sentiment de
assage, suggérant ainsi la fragmentation. Mais on y trouve
ussi, très souvent, une solitude, la vacuité d'un monde détruit.
Et dans les tableaux plus récents comme *Le Mur* (figure 34),
vec sa figure en flammes et son avion écrasé, ou dans les tours
le refroidissement et les figures vagues de *Suite atomique*
planche VI), ses images sont loin d'être des observations
ortuites. Au contraire, elles émergent de nouveau en une vision
pocalyptique, chargée d'incertitude et d'obscurité, dans
aquelle le familier devient étrange.

Le pessimisme de la conscience moderne est fondé sur la
perte de contrôle ressentie tant sur le plan individuel que sur le
plan social. Étant donné ce sentiment général d'impuissance, le
éminisme, en soulignant la possibilité du changement et en
ndiquant les orientations que celui-ci pourrait prendre, est
levenu une force positive. La reconnaissance du féminisme en
ant que position critique importante dans l'activité artistique
les années quatre-vingts a suivi un changement subtil au sein
les œuvres féministes. Alors qu'on mettait auparavant l'accent
ur une iconographie essentiellement féminine, élaborée au
ein d'une tradition alternative — ce qu'illustre très bien *The
Dinner Party* (« Le Dîner »), projet collectif de Judy Chicago—les

take, have made it a positive force. The present recognition of
feminism as a significant critical position in the art-making of
the eighties followed upon a subtle shift within feminist work.
The former emphasis upon an essentially female imagery,
developed within an alternate tradition (best represented by
Judy Chicago's collective project, *The Dinner Party*), has given
way to works that reveal that masculine and feminine are not
biological entities but socially constructed and psychically re-
inforced positions within patriarchal culture. These positions
are mapped out through a network of psycho-socially encoded
representations and enshrined in language, whose supposed
neutrality masks the fact that the 'subject' who acts upon the
world is always presumed to be 'he.' Thus, to feminism's
political analysis of female difference as a disadvantage main-
tained within specific discourses and social practices has been
added a guarded borrowing of recent psychoanalytical formula-
tions of difference as linguistic positioning. The feminine is the
marginal or excluded term (that which is not represented *for
itself*), not restricted to women only but also including children,
homosexuals, 'savages.'

Yet, as there is no monolithic feminism, so there is no
single avenue open to feminist art. One speaks, rather, of
tendencies and of a multiplication of positions, which act in
diverse ways upon the dominant representations in literature, in
art history and in the popular imagery of the mass media. Some
work, like that of Sorel Cohen, has applied a psychoanalytical
model to art-historical imagery. Other work questions estab-
lished literary forms. We may regard the emphasis on the voice
(and its privileged closeness to the body) that is heard in Nancy
Johnson's articulation of female subjectivity as a refusal to be
bound by the integrative narration of the novel in which every
character has *his* determined role. Rather, in Johnson's anti-
narrative, *she* is everywhere.

Mary Scott's work similarly dismisses the fictional coher-
ence of the authored narrative. Her layering of words and
images, like Johnson's, suggests the imbrication of voice and
body; they cannot be read separately. In place of a picture, a

43

complex text emerges, one that is elliptical and elusive, two-faced, open yet entangled, seductive yet resistant. Nor is this a text in which one voice alone speaks or where one single meaning must be read. Scott, like the feminist writers she quotes, wishes to release the polysemous potential of language from the bonds of a linear, logocentric discourse. She fragments and regroups their words, altering the syntax to produce readings that are playfully mobile. Her devotion to them is loving but not slavish: there is a willingness to be absorbed which betokens that modesty from which critical power is derived. For a recognition of non-mastery necessarily lies at the heart of any collective project, especially that feminist project of appropriating language in order to write of and for women in their own images.

The motif that recurs throughout Scott's work in both the writing and the imagery — which she has taken from soft-core and art-world pornography as well as from art history — is that of the body. The reclaiming of the female body by making audible her speech is a central part of Scott's project. To this end, she has increasingly looked for images whose ambiguity leaves many openings, many avenues for meaning, like that of the veiled kneeling figure from a Modersohn-Becker painting in *Untitled (Quoting J. Kristeva, M. Duras, S. Schwartz-Bart, P. Modersohn-Becker)* [Plate IX]. Her femaleness is not (ex)posed to the sight, nor pinned down once and for all in a single place or a single image. Rather, it wells up and seeps through the cracks and spaces between the familiar meanings of words and images, circulating irrepressibly in the no-place of non-sense.

It is characteristic of several artists in the exhibition, including Jamelie Hassan, Jana Sterbak and Joanne Tod, to find ways of "working (in) the in-between," as Hélène Cixous has described it, when using images of the female body whose representation is as loaded visually as it is in language. Both Hassan's *Meeting Nasser* (Figures 27, 28) and Sterbak's *I Want You to Feel the Way I Do* (Plate X, Figure 54) present highly ambivalent female images in which violation and suffering are

œuvres contemporaines révèlent que le masculin et le féminin ne sont pas des entités biologiques, mais des réalités édifiées par la société et renforcées psychologiquement au sein d'une culture patriarcale. Ces réalités sont définies par un réseau de représentations et de codes psychosociaux, et consacrées par le langage, dont la prétendue neutralité masque le fait que le « sujet » qui agit sur le monde est toujours censé être un sujet masculin. Ainsi, en plus de s'aligner sur une analyse politique selon laquelle la différence féminine serait un handicap entretenu par des discours et des usages sociaux précis, le féminisme emprunte avec prudence certaines formulations psychanalytiques récentes selon lesquelles la différence serait une prise de position linguistique. Le féminin est le terme marginal ou exclu (celui qui n'est pas représenté *pour lui même*), ce qui ne s'applique pas uniquement aux femmes, mais aussi aux enfants, aux homosexuels, aux « primitifs ».

Cependant, comme le féminisme n'est pas monolithique, bien des voies s'ouvrent au discours féministe en art. On parlera donc de tendances, d'une multiplication des positions et des façons d'intervenir sur les représentations dominantes dans la littérature, dans l'histoire de l'art et dans l'imagerie populaire des médias. Certaines œuvres, comme celles de Sorel Cohen reflètent l'application d'un modèle psychanalytique à l'imagerie de l'histoire de l'art. D'autres remettent en question les formes établies du discours littéraire. Ainsi, la sensation de la voix (et de sa proximité privilégiée par rapport au corps) qu'exprime Nancy Johnson dans sa définition d'une subjectivité féminine peut être considérée comme un refus du récit intégrant du roman, où chaque personnage a son rôle *(masculin)* déterminé. Dans l'anti-récit de Nancy Johnson, au contraire, le personnage *féminin* est partout.

Les œuvres de Mary Scott rejettent de la même façon la cohérence supposée du récit d'auteur. En superposant des mots et des images, comme Nancy Johnson, elle évoque l'imbrication de la voix et du corps, qui ne peuvent être lus séparément. Au lieu d'une image, c'est un texte complexe qui émerge, un texte elliptique et fuyant, à deux faces : ouvert et pourtant emmêlé,

ui séduit et résiste tout à la fois. Il ne s'agit pas non plus d'un
exte à une seule voix ni d'un texte qui impose une seule lecture.
Mary Scott, comme les écrivains féministes qu'elle cite, souhaite
égager le potentiel polysémique du langage des liens du
iscours linéaire, logocentrique. Elle fragmente et regroupe
eurs mots, modifiant la syntaxe pour produire des lectures
'une mobilité enjouée. Son dévouement à leur égard est
ffectueux, mais non servile : il y a une volonté d'être absorbée
ui dénote une modestie d'où est issu un pouvoir critique. Car
dmettre la non-domination est au cœur de tout projet collectif,
pécialement de ce projet féministe qui consiste à s'approprier
e langage afin d'écrire sur les femmes et pour elles, en utilisant
eurs propres images.

Le motif qui revient constamment dans les œuvres de
Mary Scott, dans ses textes comme dans ses images — qu'elle a
ré de la pornographie dite «douce» et de celle qu'on trouve
ans les arts, ainsi que de l'histoire de l'art — est celle du corps.
on projet vise la reconquête du corps féminin, en rendant
udible son discours. A cette fin, elle a eu recours de plus en
lus à des images dont l'ambiguïté laisse beaucoup d'ouver-
ures, ouvre bien des voies à la signification, comme celle de la
gure voilée à genoux tirée d'un tableau de Modersohn-Becker
ui apparaît dans Sans titre (citations de J. Kristeva, M. Duras,
. Schwartz-Bart, P. Modersohn-Becker) [planche IX]. Son
aractère féminin n'est pas (ex)posé à la vue, ni affiché une fois
our toutes dans un seul lieu ou une seule image ; au contraire,
sourd à travers les interstices qui existent entre les significa-
ons courantes des mots et des images, circulant de façon
répressible dans le non-lieu du non-sens.

Rechercher des façons de « travailler (dans) l'espace
ntermédiaire », comme l'a exprimé Hélène Cixous, quand on
tilise des images du corps féminin dont la représentation
isuelle est aussi chargée de sens que sa représentation dans le
ngage, est une préoccupation commune à plusieurs des
rtistes de cette exposition, dont Jamelie Hassan, Jana Sterbak
t Joanne Tod. Rencontre avec Nasser (figures 27 et 28), de
amelie Hassan, et Je veux que tu éprouves ce que je ressens

an overt or an underlying theme. In Hassan's work, the vision of
innocence and benevolence of the father-daughter coupling of
an unknown little girl and Nasser is darkened by an accom-
panying text which speaks of "unknown forces" and "locked
hearts," and hints at violent experiences. The image —
emblematic of the confrontation of the female with the patri-
archy — is full of what is not seen: he smiles, but behind him
stand the bodyguards. By contrast, Sterbak's burning dress
makes invisible feeling concrete. "I want you to feel the way I
do" — consumed with a burning passion, with the flame of
jealousy, in the heat of anger, in a red-hot fury. Yet the intent is a
double one. The dress both protects and assaults whoever puts
it on. It is therefore an analogue for the destructive side of
woman's desire for intimacy, while it actualizes the transforma-
tive power of her self-possession.

Turning the stereotype against itself through humour or
sarcasm is another way of exposing the sham, which Joanne Tod
thoroughly exploits. Women in her paintings are dressed to kill.
This isn't the television commercial's make-believe reality of
miracle solutions to daily drudgery, but the never-never land of
Vogue or Architectural Digest, a land of evening galas and
emerald swimming pools lit up for midnight dips. Only the
dream of gratification is a little dated, as we can see from the
ladies' gowns and hairstyles, and some of the more important
details seem not quite right. Who let her (Miss Lily Jeanne
Randolph [Figure 11]) sit on that satin sofa in this splendid
rococo interior? Tod takes the scandalized whisper and turns it
into a mockery of itself.

Her work is built upon the ironic distancing of the double
entendre: you hear what you want to hear. Or do you? The
painting Eclipse/In Light of Fashion (Plate XI) circulates a
number of double meanings. The three older women enjoying
the spectacular view along with coffee and dessert in a sunlit
restaurant occupy their leisure in rituals of consumption; yet in
the light of fashion it is they who are consumed, to be discarded
as they reach the 'sunset' years. For all their claims to social
position, the place they occupy is as confined as that of the

45

leopard skin in the adjacent panel: all the exoticism of nature reduced to a luxury item.

The quotation of a fragment of Manet's *The Dead Toreador* in the third panel is an ambiguous one. The oval circumscribing the feet of the toreador is placed over that of the leopard skin, as if to state that culture has eclipsed nature. Yet through her quotation, 'culture' as represented by Manet is also reduced to a commodity. As in her own 'self-portrait' (itself a quotation from a *Harper's Bazaar* ad) hanging in an elegant dining room in *Self-Portrait as Prostitute* (Figure 56), the image of the toreador is used to reveal the vacuousness of the dreams of glamour and power associated with the image of the artist. As Manet, who himself rejected the empty tradition of salon painting, is reduced to a pastiche, so the power of the original is eclipsed; at the same time, within certain art-world circles, it is fashionable to quote him. Tod's appropriation of Manet signifies her desire to be 'in'; however, by the title she makes her own position ironic.

This ironic self-consciousness with regard to her role as an artist is apparent throughout Tod's work. Titles like *Self-Portrait as Prostitute* and *Identification/Defacement* (Figure 58) confirm her recognition that she is implicated in what she depicts, yet it is from this self-awareness and the analysis on which it is based that she derives her strength.

To a large extent, such awareness is shared by all the artists we have selected. The 'loss of innocence' that has been referred to several times in this essay permeates the works grouped here under the title *Songs of Experience*. Romantic affirmations of the artist's exemption from the constraints of bourgeois society and the attendant liberty of the spirit this implied may prevail in the popular imagination but have been subjected to too much doubt to remain credible to the thoughtful. Those who have reflected upon their position are aware of the relatively limited scope and effect of their image-making within a culture of mass-produced images. Still, the idea of taking refuge in art for art's sake (as many moderns thought necessary to protect culture from the "ideological confusion and violence of society") seems

(planche X, figure 54), de Jana Sterbak, présentent l'un ﹖ l'autre des images féminines très ambivalentes dans lesquelle ﹖ le thème du viol et de la souffrance est soit explicite, soit sou﹖ jacent. Dans l'œuvre de Jamelie Hassan, le couple père-fill﹖ que forment Nasser et une petite fille inconnue évoqu﹖ l'innocence et la bienveillance ; mais cette vision est assombri﹖ par un texte d'accompagnement qui parle de «forces inco﹖ nues » et de « cœurs fermés », et qui fait allusion à d﹖ expériences violentes. L'image symbolique de l'affrontemen﹖ entre l'être féminin et le patriarcat est chargée de ce qui ne ﹖ voit pas : l'homme sourit, mais derrière lui se tiennent s﹖ gardes du corps. Chez Jana Sterbak, la robe qui brû﹖ concrétise au contraire des sentiments invisibles. «Je veux q﹖ tu éprouves ce que je ressens» : consumée par une passio﹖ brûlante, par les flammes de la jalousie, dans l'ardeur de ﹖ colère, dans une fureur dévorante. Mais l'intention est doubl﹖ La robe protège et assaille à la fois la personne qui s'en revêt. ﹖ s'agit donc d'une analogie avec le côté destructeur du dé﹖ d'intimité de la femme, qui actualise en même temps le pouvo﹖ transformateur de sa possession d'elle-même.

Une autre façon de dévoiler l'imposture consiste ﹖ retourner le stéréotype contre lui-même par l'humour ou ﹖ sarcasme. Joanne Tod exploite pleinement ce procédé. Dar﹖ ses tableaux, les femmes sont d'un chic agressif. Il ne s'agit pa﹖ ici du monde imaginaire des solutions miracles aux corvé﹖ quotidiennes que présentent les annonces télévisuelles, mais d﹖ pays inaccessible de *Vogue* ou d'*Architectural Digest*, un pay﹖ de soirées de gala et de piscines émeraude éclairées pour l﹖ bains de minuit. Mais le rêve de la gratification est un pe﹖ démodé, comme on peut le voir par les robes du soir et l﹖ coiffures des dames ; de plus, il y a quelque chose qui cloch﹖ dans certains détails importants. Qui a laissé *cette* femm﹖ s'asseoir sur ce canapé recouvert de satin dans ce splendi﹖ intérieur rococo (*Mlle Lily Jeanne Randolph* [figure 11]﹖ Joanne Tod s'empare du murmure scandalisé et en fait un suj﹖ de raillerie.

Ses œuvres sont construites sur la distanciation ironiq﹖

de la double entente : on entend ce que l'on veut bien entendre. Vraiment ? Un certain nombre de doubles sens se dégagent du tableau *Éclipse / sous le signe de la mode* (planche XI). Les trois femmes d'un certain âge qui jouissent de la vue spectaculaire en prenant leur café et leur dessert, dans un restaurant baigné de soleil, occupent leurs loisirs en observant des rites de consommation ; pourtant, « à la lumière de la mode », c'est-à-dire selon sa logique, ce sont elles qui sont consommées, qui seront écartées quand elles atteindront les années « crépusculaires ». Malgré toutes leurs prétentions quant à leur position sociale, la place qu'elles occupent est aussi confinée que celle de la peau de léopard représentée sur le panneau contigu : tout l'exotisme de la nature réduit à un article de luxe.

L'emprunt d'un fragment du *Torero mort* de Manet sur le troisième panneau est ambigu. L'ovale qui entoure les pieds du torero est placé par-dessus celui de la peau de léopard, comme pour dire que la culture a éclipsé la nature. Pourtant, par cet emprunt, l'artiste transforme également en bien de consommation la «culture» telle qu'elle est représentée par Manet. Comme son «autoportrait» (lui-même emprunté à une annonce de *Harper's Bazaar*) accroché dans une salle à manger élégante dans *Autoportrait en prostituée* (figure 56), l'image du torero sert à révéler la vacuité des rêves d'attrait et de pouvoir associés à l'image de l'artiste. Comme Manet, qui a lui-même rejeté la tradition vide de la peinture de salon, est réduit à un pastiche, la puissance de l'original est éclipsée ; parallèlement, dans certains cercles du monde des arts, il est de bon ton de faire référence à lui. Si Joanne Tod, en s'appropriant Manet, exprime son désir d'être « dans le vent », le titre de l'œuvre souligne toute l'ironie de sa position.

Cette perception ironique de son propre rôle en tant qu'artiste transparaît dans toutes ses œuvres. Des titres comme *Autoportrait en prostituée* et *Identification/défiguration* (figure 58) confirment qu'elle admet être mêlée de près à ce qu'elle dépeint ; or c'est justement de cette conscience de soi et de l'analyse qu'elle suppose qu'elle tire sa force.

Dans une large mesure, cette conscience est partagée par

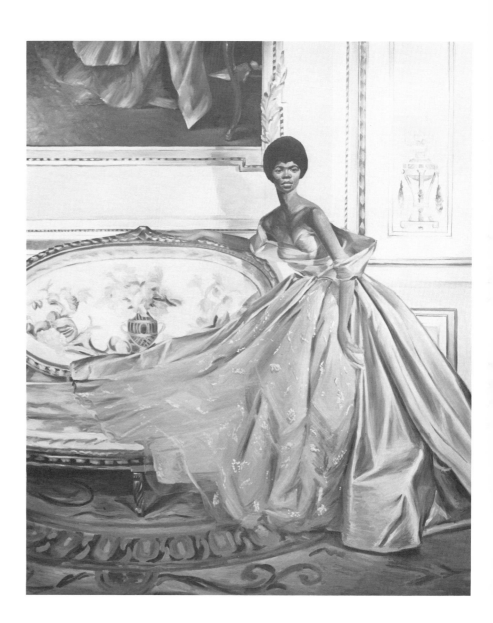

JOANNE TOD
Fig. 11
Miss Lily Jeanne Randolph
1984
Oil on canvas
198.1 x 167.6 cm
Collection: Domenic Romano

JOANNE TOD
Fig. 11
Mlle Lily Jeanne Randolph
1984
Huile sur toile
198,1 x 167,6 cm
Collection de Domenic Romano

a hollow one, hardly immune from absorption by the market-place. Instead, the critical spirit that informed art's definition of a language specific to itself is here turned outward upon the world, in order to begin to come to terms with the vernacular that is responsible for shaping contemporary consciousness.

Jessica Bradley and Diana Nemiroff

tous les artistes que nous avons choisi. La «perte d'innocence à laquelle nous avons fait allusion à plusieurs reprises imprègn les œuvres regroupées ici sous le titre *Chants d'expérience*. Le affirmations romanesques selon lesquelles l'artiste échappe au contraintes de la société bourgeoise, avec la liberté d'esprit qu cela suppose, ont peut-être cours dans l'imagination populaire Mais les esprits avertis ne sauraient aujourd'hui les prendre a sérieux. Ceux et celles qui ont réfléchi à leur position saver bien que leur production d'images a une portée et des effet relativement limités dans une culture où les images sor produites à la chaîne. Et pourtant, le refuge de l'art pour l'ar que de nombreux modernes estimaient nécessaire pour proté ger la culture «de la confusion idéologique et de la violence d la société» semble illusoire, bien peu protégé de l'absorptio par le marché. Au lieu de cela, l'esprit critique qui a permis l'art de définir un langage qui lui soit propre est ici tourné ver le monde, dans un effort pour s'affirmer face au discour banalisé qui façonne la conscience contemporaine.

Jessica Bradley et Diana Nemiroff

Plates **Planches**

Sorel Cohen

I
An Extended and Continuous
Metaphor, No. 19 1986
Ektacolor prints
Two panels,
each 121.9 x 152.4 cm
Collection: The artist

I
Métaphore filée, nᵒ 19 1986
Épreuves Ektacolor
Deux panneaux de
121,9 x 152,4 cm chacun
Collection de l'artiste

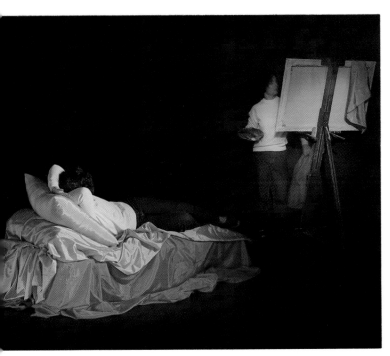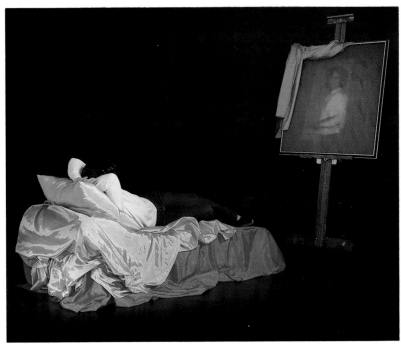

Stan Denniston

II
How to Read 1985-1986
Introductory section (work in
progress)
Cibachrome and gelatin silver
prints, serigraph text
Installation dimensions
approximately 1.2 x 5.5 m
Collection: The artist

II
L'Art de lire 1985-1986
Section liminaire (travail en cours)
Épreuves Cibachrome, épreuves
argentiques à la gélatine,
texte sérigraphié
Dimensions approximatives de
l'installation : 1,2 x 5,5 m
Collection de l'artiste

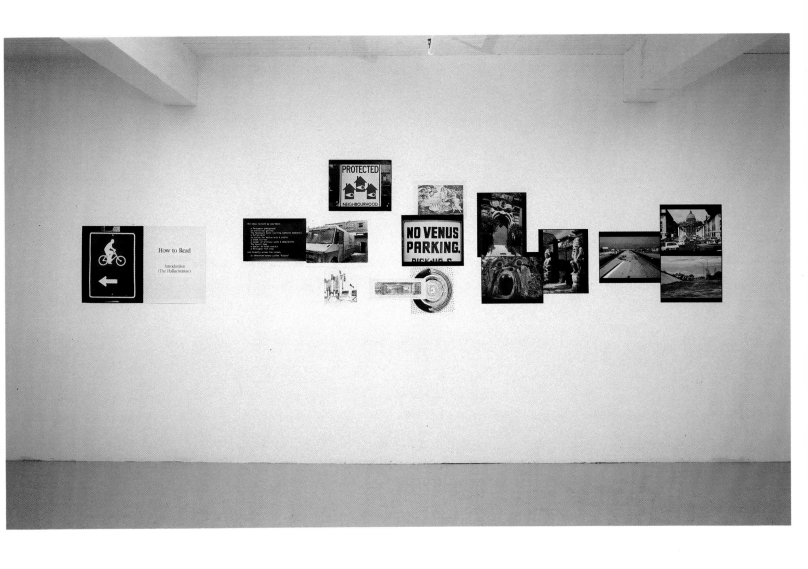

Stan Douglas

III
Book of Beethoven sonatas,
open to Opus 111, bars 49 to 64:
soundtrack for **Onomatopoeia**
(1985)

III
Recueil de sonates de Beethoven,
ouvert à l'opus 111, mesures 49 à
64, formant l'accompagnement
musical d'**Onomatopée**, 1985

Jamelie Hassan

IV
Primer for War 1984
Detail
Photographic emulsion on ceramic
bible form
15.2 x 20.3 cm
Collection: Art Gallery of Ontario

IV
L'Abécédaire de la guerre
1984
Détail
Émulsion photographique sur
bible en céramique
15,2 x 20,3 cm
Collection du Musée des
beaux-arts de l'Ontario

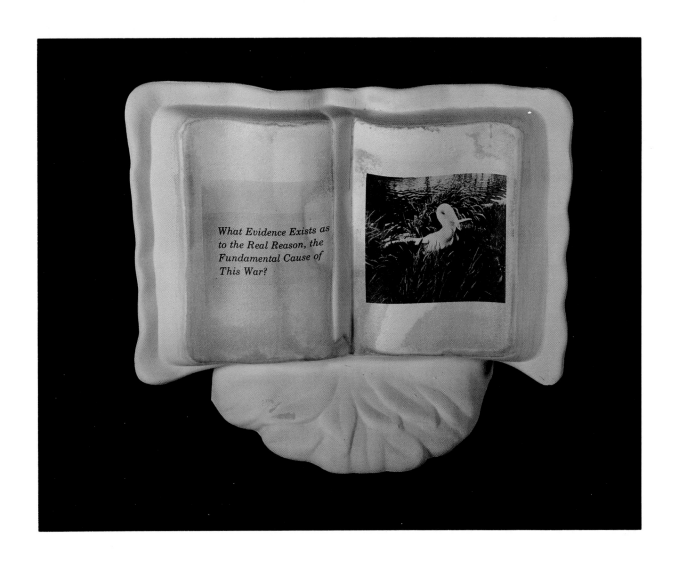

Nancy Johnson

V

**Appropriateness and the
Proper Fit** 1985
Gouache on wove paper
Eighteen drawings,
each 55.9 x 71.1 cm
Collection: The artist, courtesy of
The Ydessa Gallery

V

Bienséante et Seyante 1985
Gouache sur papier vélin
Dix-huit dessins de 55,9 x 71,1 cm
chacun
Collection de l'artiste, gracieuseté
de la Ydessa Gallery

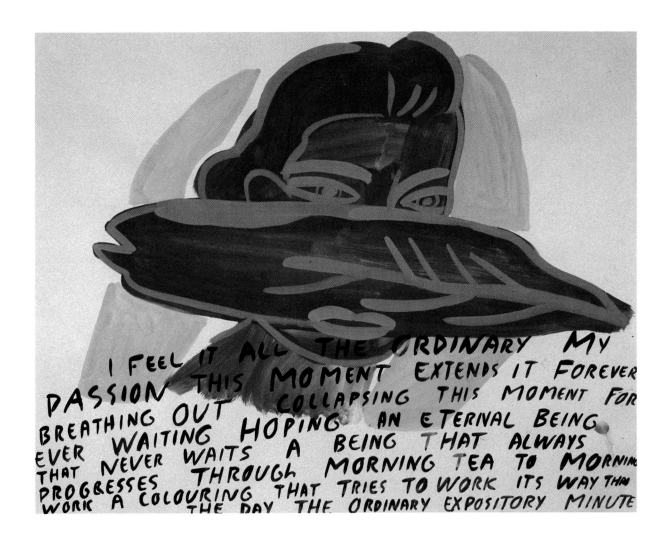

I FEEL IT ALL THE ORDINARY MY
PASSION THIS MOMENT EXTENDS IT FOREVER
BREATHING OUT COLLAPSING THIS MOMENT FOR
EVER WAITING HOPING AN ETERNAL BEING
THAT NEVER WAITS A BEING THAT ALWAYS
PROGRESSES THROUGH MORNING TEA TO MORNING
WORK A COLOURING THAT TRIES TO WORK ITS WAY THRU
THE DAY THE ORDINARY EXPOSITORY MINUTE

VI
Reactor Suite 1985
Acrylic on plywood
Four sections, each 2.4 x 4.9 m
Collection: The artist

VI
Suite atomique 1985
Acrylique sur contre-plaqué
Quatre sections de 2,4 x 4,9 m
chacune
Collection de l'artiste

 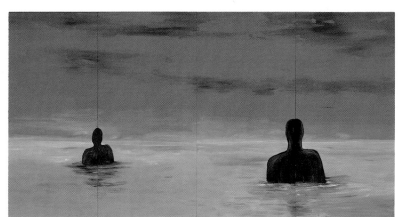

Joey Morgan

VII
Souvenir: A Recollection in Several Forms 1985
Part 3: Oratorio
Detail
Installation, Park Place, Vancouver, 1985
Collection: The artist

VII
Les Formes multiples d'un souvenir 1985
Section 3 : Oratorio
Détail
Installation, Park Place, Vancouver, 1985
Collection de l'artiste

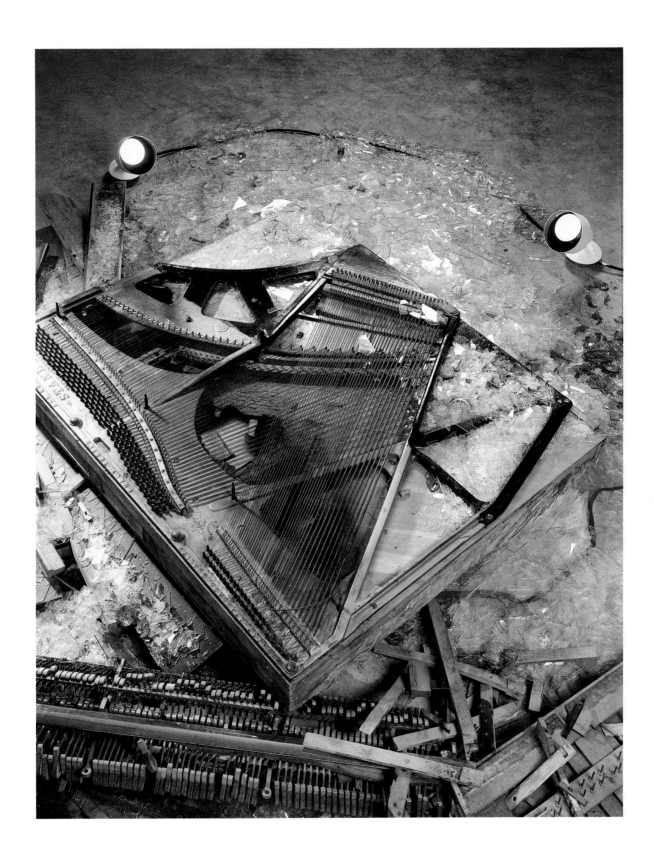

Andy Patton

VIII
Projection in Their Time
1985
Oil on canvas
198 x 279.4 cm
Collection: Canada Council Art
Bank

VIII
Projection d'époques 1985
Huile sur toile
198 x 279,4 cm
Collection de la Banque d'œuvres
d'art du Conseil des arts du
Canada

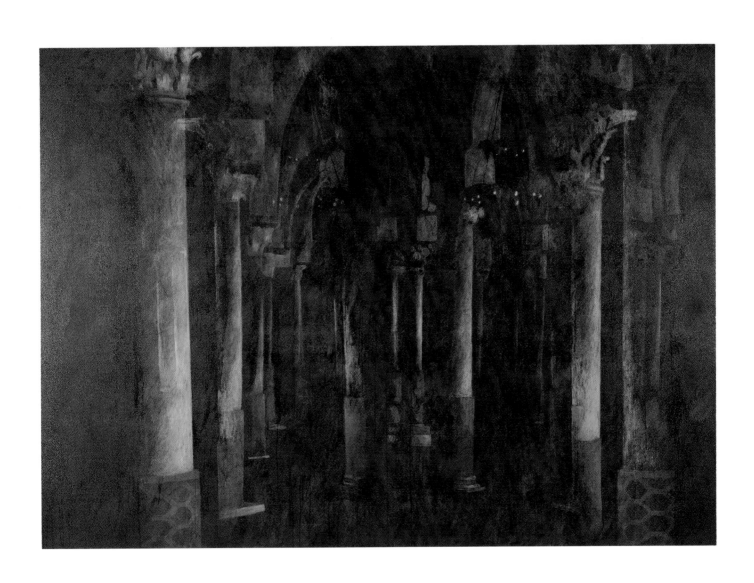

Mary Scott

IX
**Untitled (Quoting J. Kristeva,
M. Duras, S. Schwartz-Bart,
P. Modersohn-Becker)** 1985
Oil, spray paint, shellac on canvas
204.5 x 182.9 cm
Collection: The artist

IX
**Sans titre (citations de
J. Kristeva, M. Duras,
S. Schwartz-Bart,
P. Modersohn-Becker)** 1985
Huile, peinture en aérosol, gomme
laque sur toile
204,5 x 182,9 cm
Collection de l'artiste

with
a
mouth
through
which
madly but
certainly,
jouissance
seeps —
oral
tactile, visible
disgust, without 'link'

She is not a statue of salt to be dissolved by the rain;

Jana Sterbak

X
**I Want You to Feel the Way I
Do . . . (The Dress)**
1984-1985
Detail
Live, uninsulated nickel-chrome
wire mounted on wire mesh,
electrical cord and power, with text
Dress, 144.8 x 121.9 x 45.7 cm
Collection: The artist, courtesy of
The Ydessa Gallery

X
**Je veux que tu éprouves ce que
je ressens… (la robe)**
1984-1985
Détail
Fil de nichrome sous tension et
non isolé monté sur toile
métallique, câble électrique et
électricité, texte
Dimensions de la robe :
144,8 x 121,9 x 45,7 cm
Collection de l'artiste, gracieuseté
de la Ydessa Gallery

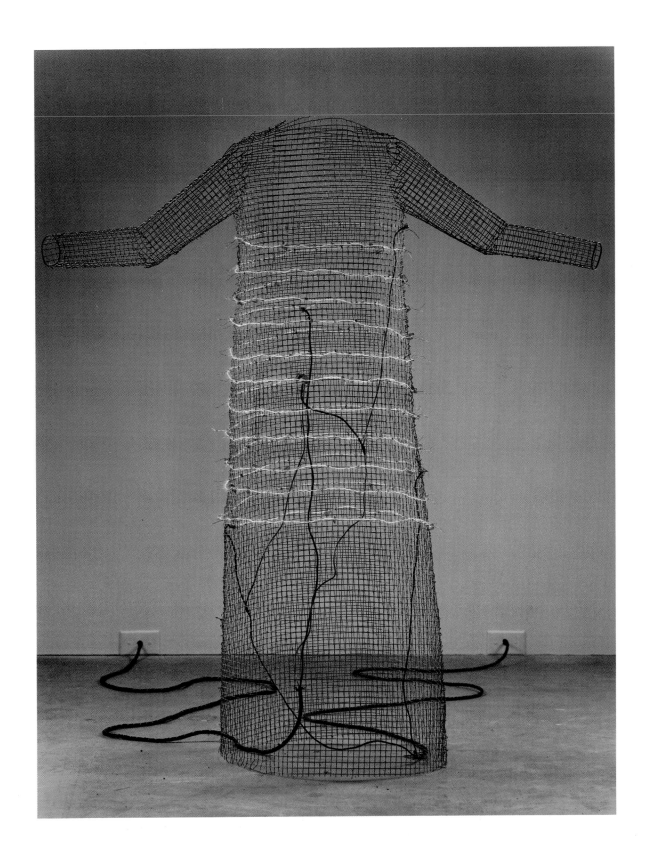

XI
Eclipse/In Light of Fashion
1985-1986
Oil on canvas
Left, 40.6 x 44.1 cm;
centre, 198.1 x 239.8 cm;
right, 25.7 cm diameter
Collection: The artist, courtesy of
Carmen Lamanna Gallery

XI
**Éclipse / sous le signe de la
mode** 1985-1986
Huile sur toile
Gauche : 40,6 x 44,1 cm ;
centre : 198,1 x 239,8 cm ;
droite : 25,7 cm de diamètre
Collection de l'artiste, gracieuseté
de la Carmen Lamanna Gallery

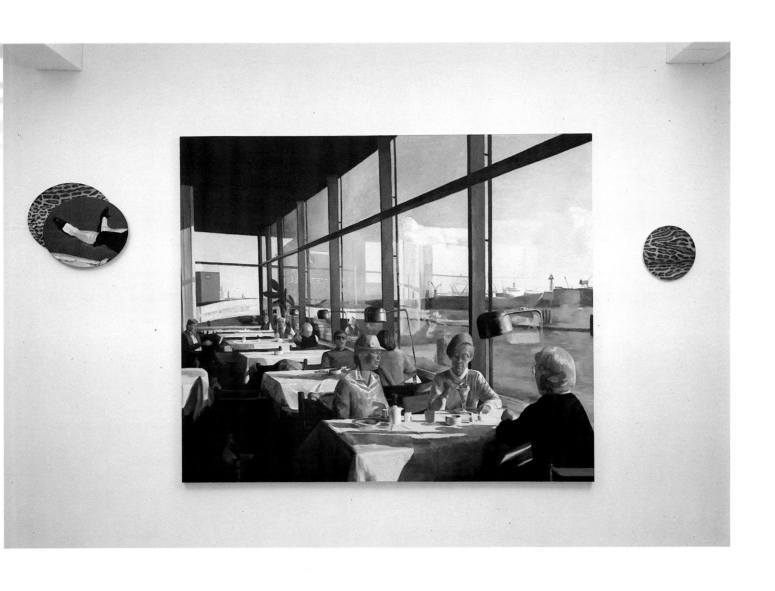

David Tomas

XII
The Photographer 1985
Detail, installation, **Aurora
Borealis**, Place du Parc, Montreal
Collection: The artist, courtesy of
S. L. Simpson Gallery

XII
Le Photographe 1985
Détail de l'installation pour
Aurora Borealis, Place du Parc,
Montréal
Collection de l'artiste, gracieuseté
de la S. L. Simpson Gallery

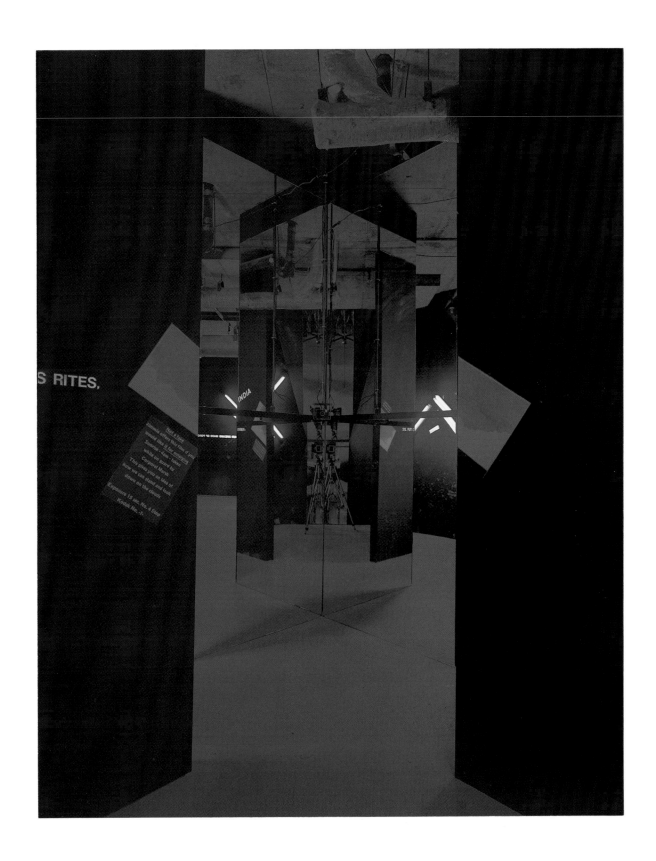

Renée Van Halm

XIII
Facing Extinction 1985-1986
Oil on canvas mounted on wood
construction
2.7 x 6.1 x 1.4 m
Collection: The artist, courtesy of
S. L. Simpson Gallery

XIII
Face à l'extinction 1985-1986
Huile sur toile montée sur
construction de bois
2,7 x 6,1 x 1,4 m
Collection de l'artiste, gracieuseté
de la S. L. Simpson Gallery

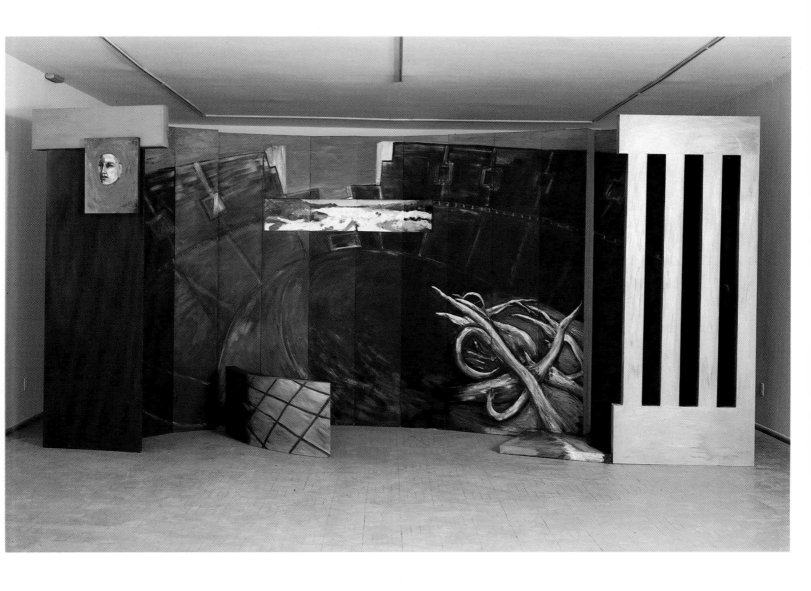

Carol Wainio

XIV
Assembly Line/Moment to
Moment 1985
Acrylic on paper
64.8 x 99.4 cm
Collection: Susan and Will Gorlitz

XIV
Chaîne de montage / minute
par minute 1985
Acrylique sur papier
64,8 x 99,4 cm
Collection de Susan et Will Gorlitz

Robert Weins

XV
The Tables 1982
Dream and Disillusionment
One of six parts
Wooden table, steel, clay, leather
and photostat text
81.3 x 60 x 60 cm
Collection: The artist, courtesy of
Carmen Lamanna Gallery

XV
Les Tables 1982
Rêve et Désenchantement
Fait partie d'une série de six
Table de bois, acier, argile, cuir,
photostat (texte)
81,3 x 60 x 60 cm
Collection de l'artiste, gracieuseté
de la Carmen Lamanna Gallery

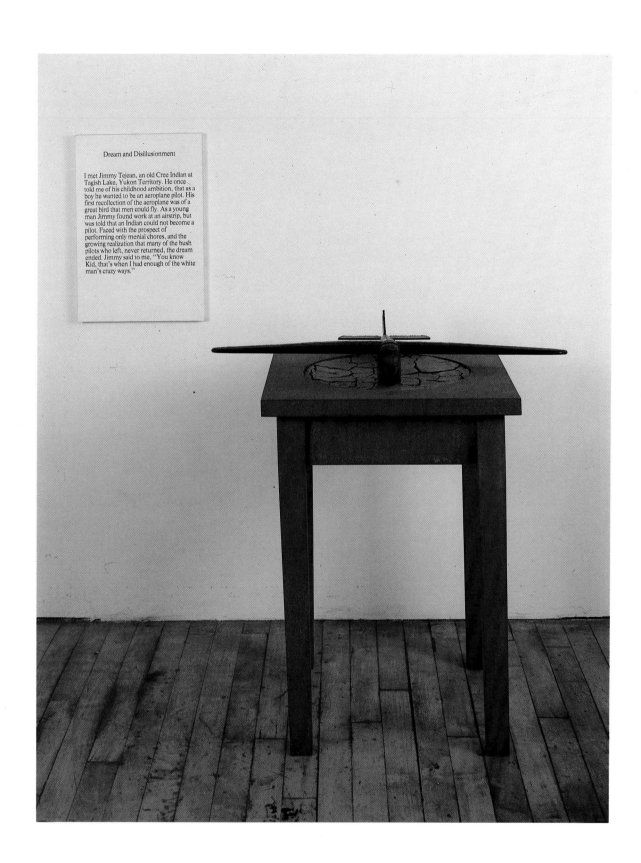

Dream and Disillusionment

I met Jimmy Tejean, an old Cree Indian at
Tagish Lake, Yukon Territory. He once
told me of his childhood ambition, that as a
boy he wanted to be an aeroplane pilot. His
first recollection of the aeroplane was of a
great bird that men could fly. As a young
man Jimmy found work at an airstrip, but
was told that an Indian could not become a
pilot. Faced with the prospect of
performing only menial chores, and the
growing realization that many of the bush
pilots who left, never returned, the dream
ended. Jimmy said to me, "You know
Kid, that's when I had enough of the white
man's crazy ways."

Sorel Cohen

Stan Denniston

Stan Douglas

Jamelie Hassan

Nancy Johnson

Wanda Koop

Joey Morgan

Andy Patton

Mary Scott

Jana Sterbak

Joanne Tod

David Tomas

Renée Van Halm

Carol Wainio

Robert Wiens

In the staging of these pictures, I address the scopic drive or the erotic pleasure which the sight of the 'other,' in this case, the female 'other' produces.

These pictures record a repertory of poses culled from nineteenth-century painting with the specific intention of re-presenting the already known pictorial stereotype of woman — that construct which is so imbedded in our consciousness.

In the dichotomy female/male, nature/culture, the female historically and to this day falls on nature's side. It is no accident that the stockpile of representations of women is replete with passive available women rendered powerless, for they as nature are to be possessed and mastered by the male through acts of culture. Culture prescribes to women their position, their pose. Its eye deploys its gaze upon them; they freeze. They become a picture, a re-presentation, an image in their maker's image: the site for the narcissistic contemplation of his erotic fantasies of power.

With this in mind, I juxtapose the pose of the female model — muse to the male artist, and inspiration and object of his work — with that of the professional female artist, agent and practitioner of her own work. As I also insert a spectator who is female, a crisis of identity occurs — for they are all clearly the same person. Her being is fractured into subject and object, reflecting the power relations inherent in patriarchy and proposing questions about its deconstruction, when she-the-object becomes subject. This fracturing gives rise to a situation of psychic tension, ambiguity and contradiction. For in the presence of a neutered costume, one is obliged to consider the fact that all the difference I insist upon in the pictures is held by the poses and gestures as signs, signs which position woman within the structure of looking.

Sorel Cohen
December 1985

Dans la mise en scène de ces photographies, je traite du désir de voir et du plaisir érotique qu'entraîne la vue de l'« autre », en l'occurrence de l'« autre » féminin.

Ces photos forment un répertoire de poses typiques choisies dans la peinture du XIXᵉ siècle dans l'intention précise de re-présenter le stéréotype bien connu de la femme dans la peinture — cette construction si profondément enracinée dans notre conscience.

Dans la dichotomie féminin/masculin, nature/culture, la femme a toujours été assimilée à la nature. Ce n'est pas par hasard que l'iconographie féminine regorge de femmes passives, offertes et réduites à l'impuissance, car, comme la nature, elles sont destinées à être possédées et dominées par l'homme, dont les actes relèvent de la culture ; sous le regard de la culture (de l'homme), la femme s'immobilise dans une pose prescrite. Elle devient tableau, re-présentation, image à l'image de son créateur ; lieu d'une contemplation narcissique des fantasmes érotiques de puissance de l'homme.

En partant de cette idée, je juxtapose la posture du modèle féminin — muse de l'artiste masculin, inspiration et objet de son œuvre — à celle de l'artiste professionnelle, agente et praticienne de son œuvre. En introduisant de surcroît une spectatrice, je provoque une crise d'identité — car, de toute évidence, il s'agit toujours d'une seule et même personne. Son être est divisé en sujet et en objet, reflétant les rapports de force inhérents au patriarcat et soulevant la question de sa déconstruction quand, d'objet, elle devient sujet. Cette rupture crée une situation de tension psychologique, d'ambiguïté et de contradiction. Car devant un costume asexué, le spectateur est forcé de constater que toute la différence mise en lumière dans les photographies réside dans les poses et les gestes, véritables signes qui insèrent la femme dans la structure du regard.

Sorel Cohen
décembre 1985

Fig. 12
**An Extended and Continuous
Metaphor, No. 18** 1986
Ektacolor prints
Three panels, 121.9 x 457.2 cm
overall
Collection: The artist

Fig. 12
Métaphore filée, nº 18 1986
Épreuves Ektacolor
Ensemble des trois panneaux :
121,9 x 457,2 cm
Collection de l'artiste

Fig. 13
Decal 1984
Ektacolor print
152 x 76 cm
Collection: The artist

Fig. 13
Décal 1984
Épreuve Ektacolor
152 x 76 cm
Collection de l'artiste

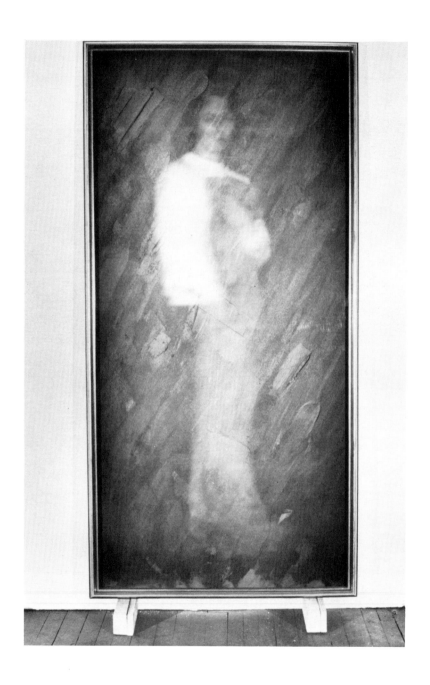

84

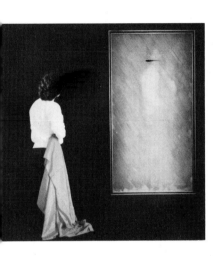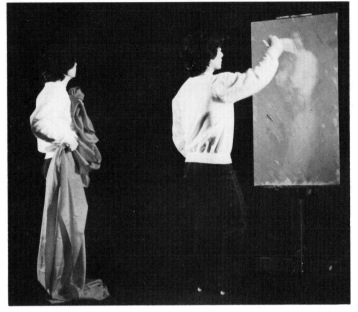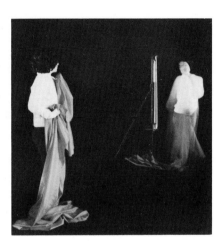

Fig. 14
**An Extended and Continuous
Metaphor, No. 6** 1983
Installation view
Ektacolor prints
Three panels, 182.9 x 457.2 cm
overall
Collection: National Gallery of
Canada

Fig. 14
Métaphore filée, n° 6 1983
Vue de l'installation
Épreuves Ektacolor
Ensemble des trois panneaux :
182,9 x 457,2 cm
Collection du Musée des
beaux-arts du Canada

Fig. 15
**An Extended and Continuous
Metaphor, No. 16** 1984
Ektacolor prints
Four panels, 107 x 107 cm overall
Collection: The artist

Fig. 15
Métaphore filée, nº 16 1984
Épreuves Ektacolor
Ensemble des quatre panneaux :
107 x 107 cm
Collection de l'artiste

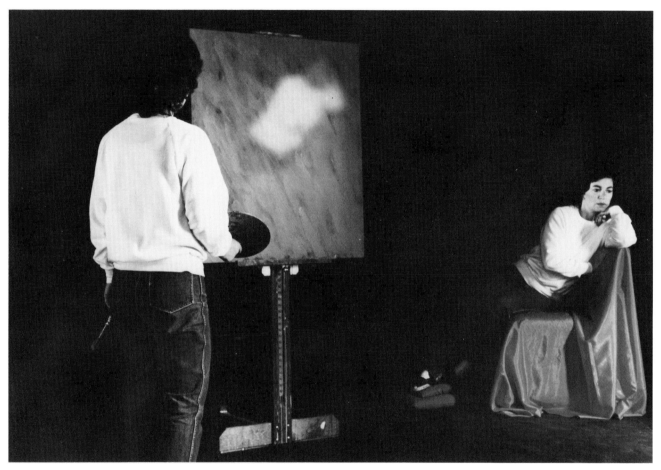

J'ai commencé à m'intéresser à la mémoire en 1978, après l'arrivée à Toronto de deux amis. Ils racontèrent des histoires de notre jeunesse, relatant divers incidents auxquels j'avais été mêlé mais dont je n'avais gardé aucun souvenir. J'en fus troublé. C'est deux mois plus tard environ que j'ai commencé à travailler à la série *Reconnaissance* (1978-1983).

Les premières images procédaient d'un genre d'enquête. Chaque fois que je longeais en autobus une certaine section de la rue Bathurst à Toronto, je songeais inévitablement à une partie de la rue Granville sud à Vancouver. Je pris donc une photo de ce point précis de la rue Bathurst. Un mois plus tard, me trouvant à Vancouver, je revisitai l'endroit de la rue Granville qui me hantait, pour m'apercevoir qu'il ne ressemblait en rien à la rue Bathurst. Au-delà des correspondances formelles, ce sont les dissemblances qui ont attiré mon attention.

Au cours de ce même voyage en Colombie-Britannique et en Californie, j'ai photographié trois autres «réminiscences». Je me suis rendu compte que je me souvenais d'un ordre spatial plutôt que de détails — par exemple, l'arrangement des choses. J'ai alors pensé que c'était peut-être un indice de la structure de la mémoire ou, tout au moins, de la façon dont je me rappelais les choses. Je me suis également intéressé au fait que la mémoire semblait avoir besoin d'être stimulée pour fonctionner. Pour employer le vocabulaire du behaviorisme, un mécanisme de stimulus-réponse était à l'œuvre.

Curieusement, aucune des premières «réminiscences» ne concernait mon adolescence; toutes se rapportant à ma petite enfance. Je me suis demandé si cela reflétait une vision naïve du monde — une vision sans ego. Le monde, ou le paysage — car il s'agissait après tout d'images de paysages — nous marque et s'impose à nous pendant notre enfance. Plus tard, et ce fut certainement le cas dans mon adolescence, on tente

My interest in memory was stirred by the arrival in Toronto of two friends in 1978. They told stories of our youth, recounting various incidents in which I was involved but of which I had absolutely no recall. This caused me great concern. That was about two months before I started making the *Reminders* (1978-1983).

The initial images occurred in the process of an investigation of sorts. Whenever I rode the bus along a particular section of Bathurst Street in Toronto it inevitably brought to mind a specific section of south Granville Street in Vancouver. I made a photograph of it and within a month happened to travel to Vancouver. I went to that stretch of Granville Street and it didn't look anything like Bathurst. There were formal correspondences, but what interested me were the discrepancies between the two.

In the course of the same trip through British Columbia and California, I shot three more 'reminders.' I realized that what was being remembered was a spatial order rather than the details — the arrangement of things. It occurred to me that this was perhaps evidence of the structure of memory or at least of how I remembered things. I was also interested in the fact that memory didn't seem to work without a trigger. In the terms of behavioural psychology, there was a stimulus-response mechanism at work.

It seemed curious that the early 'reminders' were not remembrances of places from my teenage years; they were always sites from my earlier childhood. I wondered whether this had something to do with viewing the world naively — without ego. The world, or the landscape — and, after all, these were landscape images — impresses one and imposes itself upon one in childhood. Later, as was certainly the case for me in adolescence, there is a furious attempt to turn that around, and to project onto the world intention, or ideology, or psychological influences.

Fig. 16
**Dealey Plaza/Recognition &
Mnemonic** 1983
Installation, YYZ, Toronto
Ektacolor and gelatin silver prints,
serigraph and photostat text
Installation approximately 9.8 m
in length
Collection: The artist

Fig. 16
**Dealey Plaza / reconnaissance
mnémonique** 1983
Installation, YYZ, Toronto
Épreuves Ektacolor, épreuves
argentiques à la gélatine,
texte sérigraphié et photostat
Longueur approximative de
l'installation : 9,8 m
Collection de l'artiste

My interest in Dealey Plaza, where Kennedy was shot, began with a moment of recognition when we inadvertently drove through it while entering Dallas. There was something uncanny about that recognition given that I had never been there before. This was reinforced by the fact that the friend I was with argued that it was not the site of the assassination. Along with my memories of the intensive media coverage of the assassination, I recalled the murder of a young man from my neighbourhood in Victoria. I phoned my brother to ask him the details of the murder and it turned out to have happened a couple of months before Kennedy's assassination. In a way I was coming to this historical event through something in my personal history, yet my recognition of Dealey Plaza said that in fact it too was part of my history.

The piece was assembled largely with intuitive visual correspondences between aspects of Dealey Plaza and sites from memory. They provide a framework beginning with the questions: What is similar and what is dissimilar about these two murders? and What is my relationship to these events as a person and an artist? The texts try to draw this out. For instance, the texts superimposed on the opening photographs of Lee Harvey Oswald — images, I thought, of incredible vulnerability — tell of personal experiences where I have been in great danger and felt extremely threatened. I hoped as well that the texts would help set an emotional tone.

For *How to Read* (1985-1986), I have continued to link sites through spatial correspondences, now focussed thematically around specific notions such as authority and militarism. This is very far from seeming devoid of value judgements. In addition, the travel that has become so much a part of my work is brought into the open, so to speak, and made to account for itself.

In the introduction, which I call 'the hallucination,' I tried to set up the conditions for reading this work. One motif seemed key. It has long struck me

furieusement de renverser ce processus, et de projeter sur le monde une intention, une idéologie, ou des influences psychologiques.

Mon intérêt pour la Dealey Plaza, où Kennedy a été abattu, a été suscité par un phénomène de reconnaissance au moment où, en entrant à Dallas, je la traversai tout à fait par hasard. Comme je me trouvais là pour la première fois de ma vie, cette impression de déjà-vu m'a semblée étrange. D'autant plus que mon compagnon de voyage était persuadé que l'assassinat n'avait pas eu lieu à cet endroit. Je me suis souvenu des nombreux reportages que les médias avaient consacrés à l'événement, mais aussi du meurtre d'un jeune homme de mon quartier à Victoria. J'ai téléphoné à mon frère pour lui demander des détails à ce sujet, et j'ai appris que cela s'était passé deux mois avant l'assassinat de Kennedy. D'une certaine manière, j'abordais cet événement historique par le biais de mon histoire personnelle ; et pourtant, le fait que j'avais reconnu la Dealey Plaza prouvait qu'elle faisait aussi partie de mon histoire.

En structurant *Dealey Plaza / reconnaissance mnémonique*, j'ai obéi à des correspondances visuelles intuitives entre certains aspects de la Dealey Plaza et des lieux tirés de ma mémoire. Ainsi s'ébaucha un plan de travail débutant par les questions suivantes : « En quoi ces deux meurtres sont-ils semblables et en quoi diffèrent-ils ? », et « Quels sont mes rapports avec ces événements en tant que personne et en tant qu'artiste ? » C'est ce que j'essaie de faire ressortir dans les textes. Par exemple, les textes superposés aux photographies de Lee Harvey Oswald qui ouvrent la projection — images qui me semblent exprimer une vulnérabilité incroyable — évoquent des expériences personnelles où je me sentais extrêmement menacé. J'espérais également que les textes contribueraient à émouvoir le spectateur.

Dans *L'Art de lire* (1985-1986), je relie encore des lieux à l'aide de correspondances spatiales, mais en m'attachant à des thèmes précis comme

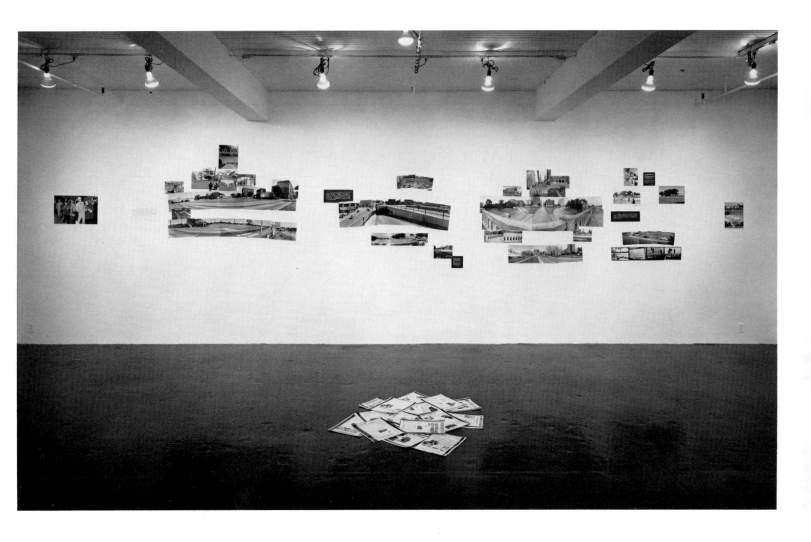

l'autorité et le militarisme; je ne me contente plus de regarder sans porter de jugement de valeur. En outre, les voyages qui sont devenus essentiels à mon œuvre sont mis en lumière, pour ainsi dire, et prennent une valeur propre.

Dans l'introduction, que j'appelle «hallucination», j'ai tenté d'établir les conditions d'interprétation de l'œuvre. Un motif me semble essentiel. Il y a longtemps déjà que j'ai été frappé du fait que l'expression «quartier protégé» et le dessin représentant une maison avec des yeux pouvaient se lire de deux manières: sécurité ou menace? Pour ma part, je me sens menacé. Je me souviens qu'au moment de photographier ce panneau, grimpé sur une échelle dans la rue, je me suis senti, sans l'ombre d'un doute, moi-même surveillé.

Extrait d'un entretien avec Diana Nemiroff, le 7 septembre 1985.

that the phrase *protected neighbourhood* and the graphic of the houses with eyes lend a double inflection to the reading of the sign — safety or threat? I feel threatened. I recall thinking when I photographed this sign, standing on a ladder in the street, that I was, no doubt, under surveillance myself that very moment.

Edited excerpt from an interview with Diana Nemiroff, 7 September 1985.

Fig. 17
Dealey Plaza/Recognition & Mnemonic 1983
Detail, prologue

Fig. 17
Dealey Plaza / reconnaissance mnémonique 1983
Détail du prologue

Prologue

*le lendemain de mon dix-huitième anniversaire...
j'entreprenais de traverser le Canada en stop, seul...
je réussis à atteindre Chilliwack... des gars m'ont
fait monter... ils ont dit qu'ils se rendaient à
Hope... mais ils finirent, malgré toutes mes
protestations, par me ramener à Vancouver... d'une
façon agressive, nous te ramenons à Vancouver... je
ne pouvais pas descendre — pas à soixante milles à
l'heure... je pense qu'ils le souhaitaient... je me suis
affaissé sur la banquette arrière*

*cette nuit-là, au sud du lac Williams... nous avons
dépassé une camionnette... elle nous poursuivit...
le conducteur commença à frapper le pare-choc de
la voiture... il se lançait à côté de nous comme
pour nous doubler, puis essayait de nous pousser
hors de la route... de plus en plus vite... nous avons
fini par arrêter à une station-service... prendre mon
fusil à l'arrière... je ne ferais pas ça... la
camionnette s'était arrêtée de l'autre côté de la
route... un fusil apparut à la fenêtre... il le
chargea... la camionnette s'avança un peu... je
n'irais pas en ville... je me traînai sous les
buissons... le pompiste m'avait dit qu'il y avait
déjà eu deux fusillades en ville... je ne pouvais pas
dormir*

Fig. 18
**Dealey Plaza/Recognition &
Mnemonic** 1983
Detail, first section

Fig. 18
**Dealey Plaza / reconnaissance
mnémonique** 1983
Détail de la première section

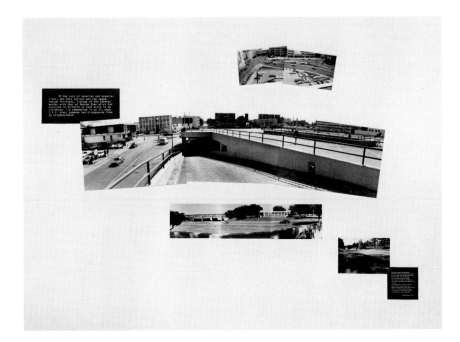

Première section :

*J'ai visité Dallas pour la première fois
à la fin de 1979. C'est tout à fait par hasard que
j'ai traversé la Dealy Plaza. Pourtant, j'ai
immédiatement reconnu le lieu où le président
américain John Kennedy avait été assassiné en
1963, et les détails de l'endroit me semblaient
étrangement familiers. J'ai eu l'impression de
reconnaître un passé qui, à mon insu,
m'appartenait.*

1st section:

*I first visited Dallas in late 1979.
Encountering Dealey Plaza was purely accidental.
Yet I immediately recognized it as the location
of the 1963 assassination of U.S. President
John Kennedy and my familiarity with the details
of the site was uncanny. I had the sense I'd
recognized a past I hadn't known was mine.*

Fig. 19
**Dealey Plaza/Recognition &
Mnemonic** 1983
Detail, second section

Fig. 19
**Dealey Plaza / reconnaissance
mnémonique** 1983
Détail de la deuxième section

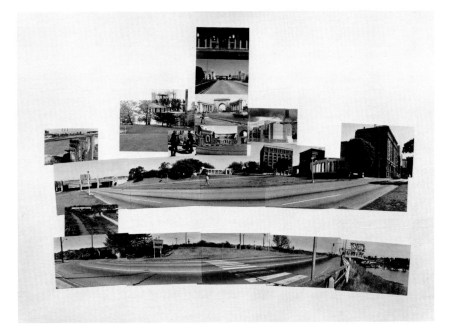

Deuxième section :

*Dans le flot de souvenirs et d'associations
qui me submergeait, le plus curieux était ce lien
vague mais insistant entre le meurtre de Kennedy et
celui de George Down qui avait eu lieu à Victoria
dans mon enfance. J'avais l'impression qu'avec la
mort de J.F.K. quelqu'un de mon quartier venait de
disparaître.*

2nd section:

*Of the rush of memories and associations,
the most curious was the vague, though insistent,
linkage of the Kennedy murder with that of
George Down which had occurred in Victoria at
some point in my childhood. I'd remembered it as
if, when J.F.K. died, someone had disappeared
from my neighbourhood.*

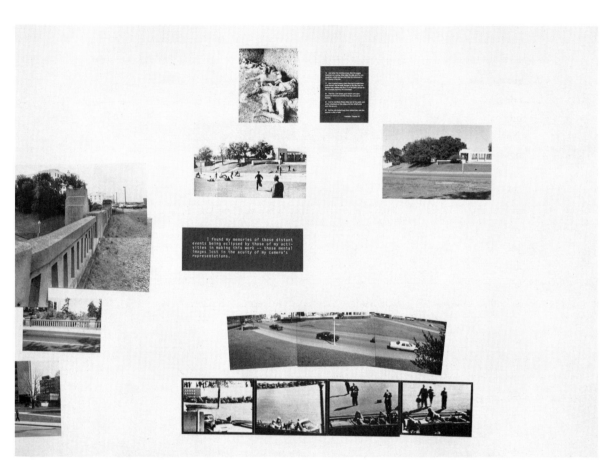

Fig. 20
**Dealey Plaza/Recognition &
Mnemonic** 1983
Detail, final section

Fig. 20
**Dealey Plaza / reconnaissanc
mnémonique** 1983
Détail de la dernière section

4th section:

*I found my memories of these distant events
being eclipsed by those of my activities in making
this work — those mental images lost in the acuity
of my camera's representations.*

Quatrième section :

*Ces événements lointains se sont estompés
dans ma mémoire depuis que j'ai travaillé à cette
œuvre ; ils ont pour ainsi dire pâli devant l'extrême
précision de mes représentations photographiques.*

Jazz (1981) est l'une des premières œuvres pour lesquelles j'aie utilisé un appareil pour projeter des diapositives en fondu enchaîné. Au début, je ne comprenais pas ce dont il s'agissait; j'avais tout simplement un tel appareil à ma disposition. Par la suite, j'ai découvert à quel point cette technique était populaire en Amérique du Nord, particulièrement pour réaliser des diaporamas visant à faire la promotion d'une entreprise. Entre autres choses, je m'intéressais à l'expérience du temps qu'offre cet appareil, comparativement au film. Au cinéma, le temps est presque transparent, tandis qu'il est plus matériel pendant une projection de diapositives. Ce que vous voyez relève plus de l'espace que du temps. Je voulais également faire référence à un genre cinématographique précis, soit le film noir, et le parodier.

Mon travail est davantage empreint d'un sentiment de manque que d'un sentiment de perte. Une identification qui n'est jamais entièrement réalisée. Le titre *Deux devises* (1982) fait référence aux emblèmes héraldiques qui servaient à représenter les aspirations ou les désirs personnels d'un soldat ou d'un noble à l'époque de la Renaissance. Ces emblèmes étaient toujours composés d'une légende et d'une image. Celles-ci ne s'éclairaient pas mutuellement; la signification était plutôt le résultat de leur association. Dans *Deux devises*, il y a association entre le son et l'image d'une part, et entre le sujet et moi-même d'autre part. L'identification ainsi proposée est toutefois incomplète. J'essaie d'évoquer le fossé qui me sépare de l'Autre.

Les panoramas du XIXᵉ siècle ont créé une nouvelle manière d'être spectateur: les gens s'asseyaient en groupe et regardaient des images défiler, presque comme au cinéma. Avec *Rotonde panoramique* (1984-1985), je voulais me saisir de ce désir d'une vision parfaite. Les procédés photographiques me fascinent; or le panorama représente un moment bien précis de l'évolution de la pensée qui a mené à l'invention de la

Jazz (1981) was one of the first works I did using the slide-dissolve unit. I didn't understand what it was about at first; the machinery just happened to be available. Later I discovered how widely the medium is used in North America, chiefly for multi-image slide shows intended as corporate propaganda. One of the interests I had in the slide dissolve was the experience of time it offers, which differs from film. In film, time is experienced in an almost transparent way, whereas time in the slide show is more material. What you see has more to do with space than with time. I was also interested in alluding to a specific film genre, the film noir, and parodying that.

There is a sense of lack in my work, rather than a sense of loss. An identification that is never completely achieved. The title *Two Devises* (1982) refers to the heraldic emblems that were used in the Renaissance to represent the personal aspiration or desire of a soldier or nobleman. There was always a conjunction of a motto and an image. The one didn't describe the other; the meaning came from the mutual association. In *Two Devises*, the association occurs between the sound and the image, and between myself and the subject of the work. The implied identification is incomplete, however. It's the gap between self and the 'other' that I'm trying to call forth.

The nineteenth-century panoramas created a novel form of spectatorship: sitting in large groups watching images go by, the way we do now in cinemas. In *Panoramic Rotunda* (1984-1985), I wanted to focus on that desire for an all-seeing vision. I am fascinated by the mechanisms of photography, and the panorama represents a specific moment in the line of thinking that led to the invention of photography. Like the camera, it's based upon monocular vision and single-point perspective but it alters the way one usually thinks about photography. For example, things recede constantly along a line rather than going to a single vanishing point. I chose a swamp as the subject

because it's roughly circular and I saw it as analogous to the human eye. Its wetness suggests the aqueous humour of an eye, while the circularity of the images mimics the circularity of the lens. Also, exotic landscapes were one of the favourite panorama subjects, and here I had an exotic B.C. landscape — portable, I could fold it up and move it anywhere.

I think of technology as being 'other.' We control it without understanding it. In a sense it has a life or logic of its own. Older forms of technology, like the panorama or the player piano open themselves up to a greater understanding because one has a distance from them. The metaphors of computer technology are not quite so clear. Computers tend to make everything the same, reducing all experience to on/off and asking all people to speak that language. People used to imagine that the computer could do almost anything — it was a solution in search of a problem. Somebody said that one day computers would be able to process images the way Monet's mind processed water-lilies. They consume all sorts of human activities without acknowledging the nature of the activity they replace.

Onomatopoeia (1985) comprises a fragment of Beethoven's 32nd Piano Sonata rendered on a player piano, and slide projections of automatic looms in a wool mill. The player piano has only a phantom player and the automatic loom needs no weaver, so the work creates a tangible sense of human absence. There is also a physical analogy between the piano and the loom: both have strings that are hammered, the movement is similar, and they are about the same size. The position the pianist or the weaver would occupy (if the machines were not automated) is identical too, and the music comes out in front of the piano just as the cloth comes out of the loom. There is also a technological connection, because the punch card that programs the automatic loom is the direct progenitor of the music roll in the player piano. Both spatialize events in time and make them

photographie. L'œuvre repose sur la vision monoculaire et sur la perspective à point de vue unique, comme l'appareil photographique, mais elle modifie notre façon habituelle de voir la photographie. Par exemple, les choses fuient constamment le long d'une ligne, plutôt que de s'orienter vers un point de fuite unique. J'ai choisi un marais comme sujet parce qu'il était à peu près circulaire et qu'il me rappelait l'œil humain. Son caractère humide suggère l'humeur aqueuse d'un œil, tandis que les images circulaires reproduisent la forme d'une lentille. En outre, les paysages exotiques constituaient l'un des sujets privilégiés des panoramas, et mon œuvre contenait un paysage exotique de la Colombie-Britannique — un paysage pliable et portatif.

La technologie m'apparaît comme une chose étrangère. Nous la maîtrisons sans la comprendre. D'une certaine manière, elle est douée d'une vie ou d'une logique propres. Les anciennes technologies, comme le panorama ou le piano mécanique, sont plus faciles à saisir parce que nous avons un certain recul par rapport à elles. Les métaphores de l'informatique ne sont pas aussi claires. L'informatique tend à tout uniformiser, à traduire toute expérience en termes binaires, exigeant de chacun qu'il parle ce langage. Les gens pensaient autrefois que l'ordinateur offrait des possibilités quasi illimitées — c'était une solution en quête d'un problème. Quelqu'un a affirmé qu'un jour l'ordinateur pourrait traiter les images comme l'esprit de Monet traitait les nénuphars. L'ordinateur absorbe toutes sortes d'activités humaines sans en reconnaître la nature.

Onomatopée (1985) comprend un extrait de la trente-deuxième sonate pour piano de Beethoven jouée par un piano mécanique, ainsi qu'une projection de diapositives montrant un métier à tisser automatique. Comme le piano suggère un pianiste imaginaire et que le métier ne nécessite pas la présence d'un tisserand, l'œuvre produit une impression tangible d'absence humaine. Le piano et le métier présentent également des

Fig. 21
Stills from **Onomatopoeia**
1985
Black and white slide-dissolve
sequence with player-piano
accompaniment
Collection: The artist

Fig. 21
Photographies tirées de
Onomatopée　1985
Séquence de diapositives en noir et
blanc projetées en fondu enchaîné,
avec accompagnement de piano
mécanique
Collection de l'artiste

exactly repeatable. The title *Onomatopoeia* refers quite directly to the piece. An onomatopoeia is a word whose sound is its referent. I think the question of onomatopoeia arises from the sheer presence of the player piano with its absent performer, and also by the uncanny appearance of ragtime — or what sounds to the modern ear like ragtime — towards the end of the sonata's second movement. The transformation that the sonata has gone through in our modern perception of it, as experienced in the work, represents a way of questioning or thinking about the ideas of authentic or original language (where language, or speech, and thought are supposedly identical to one another).

The sense of a palpable absence may enter my work through the way that language, or music, or machine technology is the subject rather than myself. I'm trying to arrive at a notion of subjectivity, one that acknowledges how the the world is present in oneself, a presence which I think the heroic temperament of modern art has tended to deny. The unfortunate consequence of modernism's attempt to create new languages to represent experience is that in the end a new metaphysics usually becomes as *a priori* as the old one, as long as the dichotomy between subject and object is not transcended.

Edited excerpt from an interview with Diana Nemiroff, 10 September 1985.

analogies de formes : tous deux sont pourvus de cordes frappées selon un mouvement semblable, et les deux instruments ont à peu près la même taille. Si les machines n'étaient pas automatiques, le pianiste et le tisserand occuperaient la même position ; de plus, la musique sort de l'avant du piano comme le tissu du métier. On note également un lien technique entre les deux instruments, car la carte perforée qui permet de programmer le métier automatique est l'ancêtre direct du rouleau de papier du piano mécanique. Tous deux donnent aux événements une dimension spatiale dans le temps et permettent de les reproduire avec précision. Le titre *Onomatopée* fait clairement référence à l'œuvre. Une onomatopée est un mot suggérant par imitation phonétique la chose dénommée. Je pense que l'analogie s'impose du seul fait de la présence du piano mécanique sans musicien et de l'étrange apparition d'un air de rag-time — ou de ce que l'auditeur contemporain perçoit comme du rag-time — vers la fin du deuxième mouvement de la sonate. La perception que nous avons aujourd'hui de la sonate lui fait subir une transformation qui, dans mon œuvre, représente une façon de mettre en question ou d'envisager l'idée d'authenticité ou d'originalité du discours (alors que le langage, ou le discours, et la pensée sont censément identiques).

Le sentiment d'une absence palpable peut s'insinuer dans mon œuvre dans la mesure où le sujet est le langage, ou la musique, ou la mécanique plutôt que moi-même. J'essaie d'en arriver à une notion de la subjectivité qui reconnaîtrait comment le reste du monde est présent en nous, ce que le tempérament héroïque de l'art moderne a selon moi tendance à nier. Dans sa tentative de créer de nouveaux langages, le modernisme n'a abouti qu'à une nouvelle symbolique tout aussi figée que l'ancienne, et il en sera ainsi tant que la dichotomie sujet/objet ne sera pas transcendée.

Extrait d'un entretien avec Diana Nemiroff, le 10 septembre 1985.

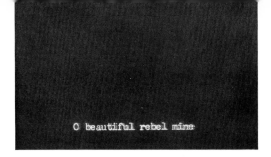

O beautiful rebel mine

Fig. 22
Stills from **Two Devises (Mime)**
1982
Black and white slide-dissolve
sequence with sound, 8 minutes
Collection: The artist

Fig. 22
Photographies tirées de
Deux devises (mime) 1982
Séquence de diapositives en noir et
blanc projetées en fondu enchaîné
avec bande sonore, 8 minutes
Collection de l'artiste

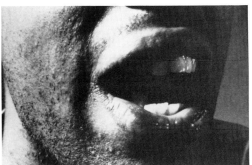
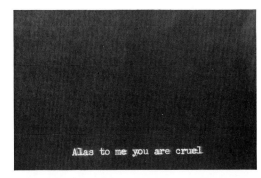

Alas to me you are cruel

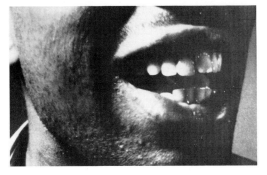
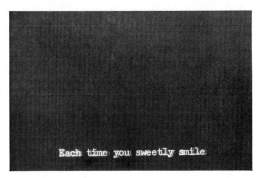

Each time you sweetly smile

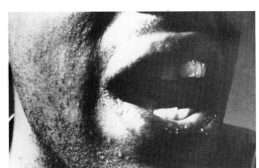

And spirit me away

Fig. 23
Stills from **Two Devises
(Breath)** 1982
Black and white slide-dissolve
sequence with sound, 8 minutes
Collection: The artist

Fig. 23
Photographies tirées de
Deux devises (souffle) 1982
Séquence de diapositives en noir et
blanc projetées en fondu enchaîné
avec bande sonore, 8 minutes
Collection de l'artiste

Fig. 24
Still from **Jazz** 1981
Black and white slide-dissolve
sequence with sound, 6 minutes
Collection: The artist

Fig. 24
Photographie tirée de **Jazz** 1981
Séquence de diapositives en noir et
blanc projetées en fondu enchaîné
avec bande sonore, 6 minutes
Collection de l'artiste

L'orientation politique de mon œuvre est liée aux voyages que j'ai effectués depuis une quinzaine d'années. A ma première visite au Liban, en 1967, je ne cherchais pas tant à retrouver mes racines qu'à retracer des éléments culturels qui m'avaient fortement marquée dans mon enfance. Je me suis rendue au Moyen-Orient par étapes, m'arrêtant d'abord en Italie pour observer la situation, où j'ai pris conscience de la façon dont les Européens envisageaient la crise qui s'amorçait au Liban. Leurs réactions étaient directement fondées sur leur expérience concrète des événements historiques que les gens de ma génération en Amérique du Nord n'ont connus que par l'intermédiaire de leur père ou de leurs oncles, qui avaient combattu pendant les guerres mondiales ou avaient été détenus dans des camps de concentration.

J'avais dix-huit ans quand je suis allée étudier au Liban, et j'étais encore très naïve sur le plan politique. La tension qui montait autour de moi et qui troublait profondément mon entourage m'a rapidement forcée à adopter une position radicale, en ce sens qu'une telle situation nous oblige à décider de ce qui est bien ou mal. Deux ans plus tard, quand je suis retournée à London, le *voyage* allait devenir un facteur déterminant dans l'orientation de mon œuvre.

Par la suite, je suis allée à Cuba, car je voulais voir un pays qui avait connu une révolution où s'incarnaient un grand nombre des idéaux des années soixante. C'était mon premier voyage dans un pays d'Amérique latine; depuis lors, le hasard a voulu que je me trouve souvent sur la scène de conflits politiques. Par exemple, j'ai vécu la lutte et la tension incroyables qui régnaient au Nicaragua environ six mois avant la révolution et la chute du régime Somoza. Mes voyages procèdent tous de cet élan fondamental qui me pousse à comprendre la géographie de ma vie personnelle. D'une certaine manière, ce que j'ai fait découle des événements qui ont eu lieu lors de mon premier séjour à Beyrouth. Quand j'y pense, mon fils compte le

The political orientation of my work has emerged in relation to the travelling I have done over the past fifteen years. When I first went to Lebanon in 1967, I was not so much searching for my roots as attempting to locate those cultural elements that had been such a strong focus for me as a child. I made my way to the Middle East gradually, first observing it from the nearer distance of Italy where I became aware of how Europeans viewed the crisis that was beginning to erupt there. Their reactions were rooted in direct experience of the historical realities that people of my generation in North America have only learned about through fathers or uncles who fought in the World Wars or were detained in concentration camps.

The year I went to school in Lebanon I was eighteen and politically quite naive. The tension which was mounting all around me and which profoundly affected people that I knew there radicalized me very quickly. Such a situation forces you to make a decision about what you think is right or wrong. By the time I returned to London, Ontario, two years later, travel had become a primary influence in the kind of work I would make from that point on.

Later I went to Cuba because I wanted to see a country that had been engaged in a revolution which represented so many of the ideals of the sixties. That was my first trip to a Latin country, and from there on it seems almost as if I have been pulled quite coincidentally toward situations involving conflict. For example, I experienced the incredible strife and tension in Nicaragua about six months before the revolution and the overthrow of the Somoza regime. My travels have always followed that initial impetus to first understand the geography of my own personal life. In a sense what I have done is really governed by events that go back to that first time I entered Beirut. When I think about it, my son is as old as the war in Lebanon.

I think that there are paths that somehow pull

us and pull other people together with us as well. For example, I met Anna, a German woman who was living in Baghdad when I was there, and we travelled together. My friendship with her and subsequent visits to see her in Germany have been critical to my understanding of political issues in Europe.

The photographs in *Primer for War* (1984) were taken at random during one of these visits. The text in this work comes from a pamphlet that was written at the beginning of the First World War as a justification for the American entry into the war. It really isn't a primer to knowledge at all; it's propaganda. What I wanted to do was talk about my own understanding of the situation. My sense of knowledge isn't located in those reactionary and aggressive questions but in the images which I have put beside them on the books. I didn't think of the photographs as answers to the questions; rather, I wanted to point to the absurdity of those kinds of questions. The nature of rhetorical questions is such that one could put almost anything beside them and it would make sense. The bench in *Primer for War* resembles a church pew, as I wanted to deal with religious connotations in a larger sense. People have an enormous faith in existing systems, whether it be bureaucracy or the political process of statehood. The structure of the bench combined with the fact that the books resemble bibles sets up an aura of the kind of authority that this work attempts to question.

When I return home having experienced the turmoil and grief of conflict in the various countries I have travelled to, it is as if I restore myself through a very labour-intensive kind of work. Yet what I am doing is not really about the conflict I have come out of. Instead it is a contemplative and highly concentrated process of sorting out my feelings through an activity that actually produces something. I began calling my pieces 'actualizations' as a way of describing this process of making things present. In the act of making something, a

même nombre d'années que la guerre du Liban.

Je pense que nous sommes attirés dans certaines directions et vers certaines personnes. Ainsi, j'ai rencontré Anna, une Allemande qui vivait à Bagdad en même temps que moi, et nous avons voyagé ensemble. Notre amitié et les visites que je lui ai rendues en Allemagne par la suite ont joué un très grand rôle dans ma compréhension des questions politiques européennes.

Les photographies de *L'Abécédaire de la guerre* (1984) ont été prises au hasard au cours d'une de ces visites. Le texte qui l'accompagne est tiré d'une brochure écrite au début de la Première Guerre mondiale pour justifier l'entrée en guerre des États-Unis. Ce n'est pas un document d'information, mais de propagande. Je voulais expliquer comment j'envisageais la situation. Ma compréhension n'est pas fondée sur ces questions réactionnaires et agressives, mais sur les images que je leur ai jointes sur les livres. Je ne considérais pas les photographies comme des réponses aux questions; je voulais plutôt mettre en lumière l'absurdité de ce genre de questions. En effet, les questions rhétoriques peuvent s'accompagner d'à peu près n'importe quoi et avoir tout de même une signification. Dans *L'Abécédaire de la guerre*, le banc ressemble à un banc d'église, car je voulais aborder les connotations religieuses dans le sens large du terme. Les gens ont une très grande foi dans les systèmes en place, qu'il s'agisse de la bureaucratie ou de l'État. La forme du banc et le fait que les livres ressemblent à des bibles évoquent le genre d'autorité que l'œuvre remet en question.

Quand je reviens chez moi après avoir vécu le tumulte et les souffrances provoqués par les conflits qui font rage dans les pays que j'ai visités, j'ai l'impression de me refaire en travaillant avec acharnement. Pourtant, ce que je fais ne concerne pas vraiment le conflit dont je viens d'être témoin. Il s'agit pour moi, par la contemplation et une grande concentration, de trier mes sentiments en

pratiquant une activité qui soit effectivement productive. J'ai commencé à nommer mes pièces « actualisations » pour décrire cette façon de rendre les choses présentes. Le fait de réaliser quelque chose occasionne un transfert d'émotions. J'envisage mon travail dans le même esprit que les gens qui fabriquent des choses de leurs mains ; bien sûr, j'ai beaucoup voyagé dans des pays non industrialisés où le travail manuel fait partie intégrante de la culture. Les objets fabriqués passent ensuite de main en main, comme dans les échanges de cadeaux. L'acte de fabriquer est un processus très personnel et une forme de communication en soi. Pour ma part, j'ai l'impression de dialoguer avec l'objet que je fabrique, et que celui-ci communique avec les gens qui ont l'occasion de le voir. Autrement dit, la façon dont les gens fabriquent les choses constitue un langage, au même titre que la parole.

Ce sont les questions dont je traite qui déterminent la forme de mes œuvres. Ainsi, dans *Los Desaparecidos* (1981), je voulais absolument laisser la souffrance des victimes de la répression en Argentine s'exprimer sans aucune médiatisation. En fait, l'œuvre a pris forme quand quelqu'un m'a remis un fichu qui avait été porté par l'une des grand-mères pendant leur vigile silencieuse devant le palais présidentiel à Buenos Aires, en signe de protestation contre la disparition de leurs proches. Je me suis servie des dossiers que les parents des disparus avaient préparés et qu'une délégation de femmes avait apportés au Canada. Pour réaliser cette œuvre, je lisais le dossier de chaque personne, puis je fabriquais un fichu en céramique. Pour bien la saisir, le spectateur doit en faire le tour, peut-être se pencher pour lire les inscriptions, s'il le désire, ou consulter la copie du dossier placée à côté de l'œuvre. Celle-ci peut donc être appréhendée de différentes façons, puisqu'il appartient au spectateur de décider jusqu'où il veut s'engager. En ce sens, la pièce peut être mise en parallèle avec la notion d'engage-

transfer of emotions occurs. I think that I approach my work in the same spirit as people who make things with their hands, and of course many of my travels have been in non-industrialized countries where manual work is an integral part of the culture. Objects that are made are then passed on as an exchange of gifts, for example. The act of making is a very intimate process and a form of communication in itself. In my own work, it is as if I have a dialogue with the object as I form it and then it speaks in turn to those who encounter it. In other words, there is a language that is embedded in the way people do things that communicates as well as the spoken language.

The issues themselves determine the form and resolution of my work. For example, in *Los Desaparecidos* (1981) it was very clear to me that I wanted to allow the suffering of the victims of repression in Argentina to speak without any mediation. The piece in fact began with the handing to me of a kerchief worn by one of the grandmothers when they kept their silent vigil before the presidential palace in Buenos Aires to protest the disappearance of loved ones. I used the dossier on these missing persons prepared by relatives and brought to Canada by a delegation of these women. The process of making the work involved reading about each person and then making a corresponding ceramic kerchief. In order to fully understand the work the viewer has to move around it, perhaps bending down to read the inscriptions if he or she so chooses and consulting the copy of the dossier which is placed beside the work. Thus there are different ways of approaching the work which allow one to choose one's own level of involvement. In a way, this aspect of the piece parallels the whole notion of political involvement in that one can act as much as one allows oneself to. The piece is about that process of understanding: becoming involved and taking a stand on issues that may not necessarily affect you directly. I have used similar devices in other pieces such as *Primer for War*, in which the

Fig. 25
Primer for War 1984
Installation view
Gelatin silver prints, photographic
emulsion on ceramic bible forms,
oak bench
Installation dimensions
164 x 304.8 x 78.5 cm
Collection: Art Gallery of Ontario

Fig. 25
L'Abécédaire de la guerre
1984
Vue de l'installation
Épreuves argentiques à la gélatine,
émulsion photographique sur
bibles en céramique, banc de
chêne
Dimensions de l'installation :
164 x 304,8 x 78,5 cm
Collection du Musée des
beaux-arts de l'Ontario

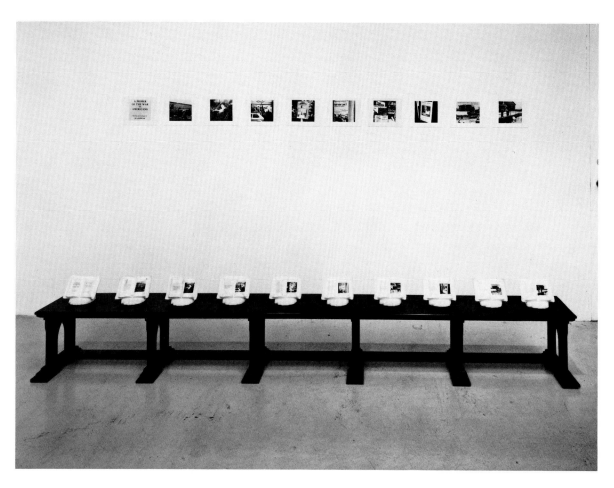

Fig. 26
Primer for War 1984
Detail
Gelatin silver prints, photographic
emulsion on ceramic bible forms,
oak bench
Installation dimensions
164 x 304.8 x 78.5 cm
Collection: Art Gallery of Ontario

Fig. 26
L'Abécédaire de la guerre
1984
Détail
Épreuves argentiques à la gélatine,
émulsion photographique sur
bibles en céramique, banc de
chêne
Dimensions de l'installation :
164 x 304,8 x 78,5 cm
Collection du Musée des
beaux-arts de l'Ontario

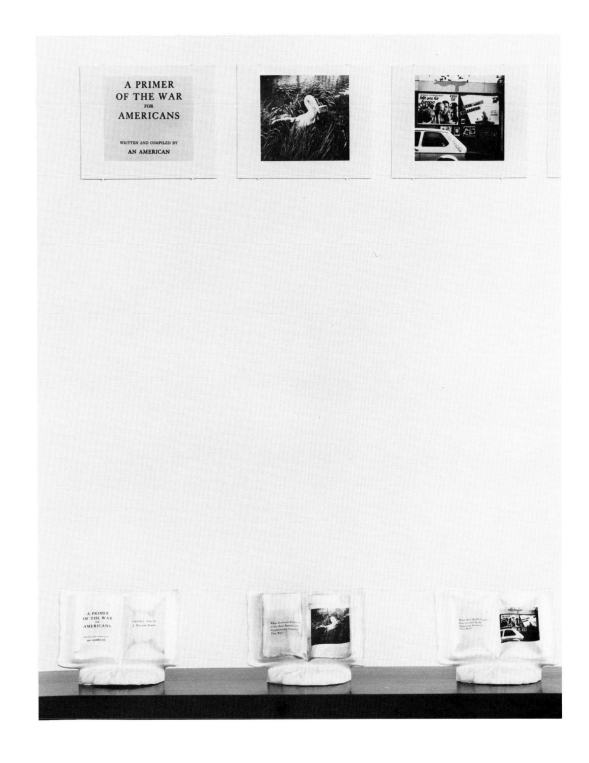

Fig. 27
Meeting Nasser 1985
Installation view
Colour video, gelatin silver prints
(left, 76.2 x 59.7 cm;
centre, 88.9 x 71.1 cm;
right, 78.7 x 61 cm)
Collection: The artist

Fig. 27
Rencontre avec Nasser 1985
Vue de l'installation
Vidéo en couleur, épreuves
argentiques à la gélatine
Gauche : 76,2 x 59,7 cm ;
centre : 88,9 x 71,1 cm ;
droite : 78,7 x 61 cm
Collection de l'artiste

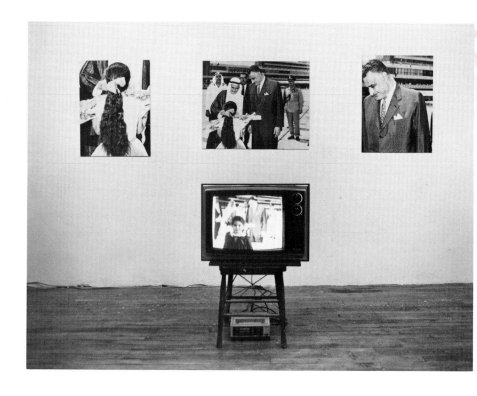

bench acts as a kind of barrier that obliges the viewer to make decisions in order to physically approach the piece and gain access to its content.

I want my work to be in accord with my own political beliefs but I don't identify with the didactic approach of a lot of political art because it doesn't really allow the viewer to come to his or her own understanding of the issues. For me, knowledge occurs when one unravels things for oneself and arrives at an understanding independently. In other words, there may be a starting point in some event or encounter which is then integrated into one's own sense of the world so that it becomes a felt experience.

Edited excerpt from an interview with Diana Nemiroff, 15 September 1985.

ment politique, c'est-à-dire que l'individu est libre d'aller aussi loin qu'il le désire. Cette œuvre porte sur ce processus d'appréhension, d'engagement et de choix à propos de questions qui ne nous touchent pas nécessairement de près. D'autres pièces font appel à des mécanismes semblables, comme *L'Abécédaire de la guerre*, où le banc joue le rôle d'une sorte de barrière qui oblige le spectateur à prendre des décisions s'il veut s'approcher de l'œuvre et accéder à son contenu.

Je veux que mon travail s'accorde avec mes convictions politiques, mais je me dissocie de l'approche didactique qui caractérise souvent l'art politique, laquelle ne permet pas au spectateur de former son propre jugement. Selon moi, pour saisir un problème, on doit l'éclaircir soi-même et tirer ses propres conclusions. Autrement dit, un événement ou une rencontre peuvent servir de point de départ, puis s'intégrer à notre propre vision du monde et devenir une expérience vécue.

Extrait d'un entretien avec Diana Nemiroff,
le 15 septembre 1985.

Fig. 28
Meeting Nasser 1985
Detail, found image from family
photo collection
Gelatin silver print
88.9 x 71.1 cm
Collection: The artist

Fig. 28
Rencontre avec Nasser 1985
Détail, photo retrouvée dans des
documents familiaux
Épreuve argentique à la gélatine
88,9 x 71,1 cm
Collection de l'artiste

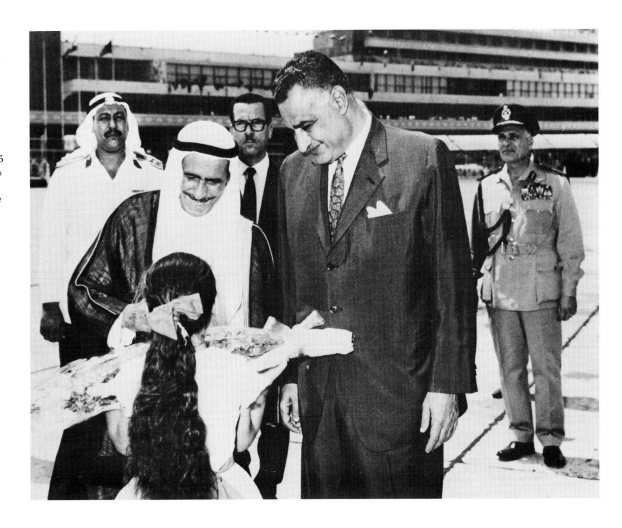

Rencontre avec Nasser

*Nous vivons à l'époque des forces inconnues,
des espions invisibles et des fantômes diurnes.
Des images émergent sans cesse de mon
imagination et de ma mémoire.*

*Ce que je savais de la brutalité
contemporaine était le fruit de mon
imagination, jusqu'à ce que, bien des années plus tard,
les cœurs fermés s'ouvrent à
moi et m'expliquent les événements mystérieux
que je n'avais pas su comprendre au moment où ils
se produisaient.*

Texte inspiré de **Al-Karnak**, *nouvelle de Najīb Maḥfūẓ*

Meeting Nasser

*We live in the age of unknown forces,
invisible spies and day ghosts.
I keep releasing images from my
imagination and memory.*

*My information about contemporary
brutality remained based on the
imagination until many years later
the locked hearts were opened to
me, explaining the mysterious events
I failed to understand while they
were taking place.*

Text adapted from **Al-Karnak**
by Najib Mahfouz

I see the use of words and images in my drawings as appealing to different sides of the same idea. Usually it's the visual image that initially propels and motivates me, but the emphasis oscillates back and forth between text and visual image as I work it out. This is part of the pleasure of working — to see how it will mesh in the end.

The words lend the drawing a more specific, perhaps a more personal reading, than the image used alone. The works begin with autobiography, but the 'I' in the drawings changes just as much as the 'I' in a novel. Sometimes 'I' can be identified with the writer and sometimes it's a rather fictitious 'I.' There are all kinds of overlapping between what's real and what's not real. In *Appropriateness and the Proper Fit* (1985), some of the stories are very specifically personal. Others are not; they are made up.

I don't consciously try to recycle images over and over again, but there is a kind of vocabulary that emerges over time. More often though, I am surprised at how quickly I seem to drop certain images; they just drop and I never think of using them again. I try to work it out in the present. This gives me clues as to what to include and what not to include. I try to work with an idea to make it as clear as I can and this means not including anything that feels arbitrary. Rather than referring back and bringing a collection of images and materials along with me, I try to clear the decks so the new can emerge and be as internally coherent as possible.

In a way, the subject in all my work contains a certain uneasiness. It's always about what lies between what is demonstrably there (such as narration or the identifiable image) and the abstraction (such as the rhythm between the words or the feeling of the non-identifiable shapes). This is the subject: the juxtaposition and what lies in between. It is where the logic of the situation doesn't really work or the parts don't really give you everything you want to know. I want to talk

En utilisant des images et des mots dans mes dessins, je cherche à faire ressortir différents aspects d'une même idée. Habituellement, c'est l'image qui constitue mon inspiration et ma motivation première, mais le texte lui dispute constamment la primauté au fur et à mesure que l'œuvre progresse. Une partie du plaisir de travailler consiste d'ailleurs à découvrir comment le tout finira par s'agencer.

Les mots confèrent au dessin une signification plus précise et peut-être plus personnelle que l'image seule. Les œuvres commencent de façon autobiographique, mais le «je» des dessins se transforme tout autant que le «je» du roman. Parfois le «je» désigne l'auteur, parfois il s'agit d'un «je» fictif. Le réel et l'irréel se chevauchent de bien des manières. Dans *Bienséante et Seyante* (1985), certaines des histoires sont tout à fait autobiographiques, tandis que d'autres sont purement imaginaires.

Je n'essaie pas consciemment de recycler sans cesse les mêmes images, mais il reste qu'un certain vocabulaire émerge avec le temps. Le plus souvent, pourtant, je m'étonne de la facilité avec laquelle j'abandonne certaines images ; je les laisse tomber et n'y pense plus. J'essaie de travailler constamment dans le présent, ce qui m'aide à décider de ce qu'il faut inclure et de ce qu'il faut exclure. Je travaille avec une idée et j'essaie de la rendre le plus claire possible ; je dois donc éviter d'inclure des éléments arbitrairement. Plutôt que de me référer au passé et de traîner avec moi une collection d'images et de matériaux, j'essaie de faire table rase pour laisser émerger une nouvelle idée qui soit, intrinsèquement, le plus cohérente possible.

En général, le sujet de mes œuvres recèle un certain malaise. Je traite toujours de ce qui réside entre ce qui est manifeste, comme la narration ou l'image identifiable, et l'abstraction, comme le rythme de l'écriture ou l'impression que suscitent des formes inédites. C'est cette juxtaposition qui

constitue le sujet; là où la logique de la situation ne fonctionne pas vraiment, où les éléments n'expliquent pas réellement tout ce qu'on veut savoir. Je veux parler du désordre au sein de l'ordre: le rythme n'est pas tout à fait juste mais, au moins, il y a un rythme.

Cela est particulièrement visible dans la structure de *Bienséante et Seyante*, où j'ai voulu mettre en lumière un certain lyrisme, atténuer le caractère linéaire, narratif, sans pour autant négliger les histoires et les significations individuelles. J'aime à penser que chaque poème et chaque dessin est autonome, une chose en soi. Plutôt que de faire partie d'une séquence narrative formelle de textes et d'illustrations, comme dans la série précédente *Alliés* (1984), les histoires se situent sur un plan immédiatement reconnaissable.

Mon discours est en partie féministe, bien qu'il comporte d'autres volets. Je n'ai jamais considéré le féminisme comme homogène: il s'agit plutôt d'un conglomérat d'idéologies. Pour moi, il était tout aussi important de réagir contre ses limites que d'en faire partie. Dernièrement, le mouvement féministe a adopté dans une large mesure une attitude matérialiste, au sens philosophique du terme. Orienté vers la défense des droits civiques, il a abordé les questions dans ce contexte, ce qui était nécessaire, selon moi, pour atteindre certains buts précis. Une partie de mon discours vise à élargir ce cadre.

Par exemple, dans les dessins de *La Sensualité* (1983), j'ai délibérément décidé de parler de sexualité et de relations de façon réaliste, de traiter la question de la polarité, de la différence, voire de l'opposition entre les hommes et les femmes. Mais je voulais aussi parler du plaisir sensuel d'une façon simple, organique, en mettant l'accent sur les différents types d'information qu'on peut en retirer.

Selon moi, les femmes qui font un travail créateur ont certainement une voix différente de celle des hommes; il existe bel et bien une voix

about disorder within order: the rhythm doesn't quite connect although, consolingly, there is still rhythm.

This is particularly reflected in the structure of *Appropriateness* where I wanted to reveal a more lyrical quality; to make it less linear, less narrative, although not without individual stories and meaning. I like the idea of each individual drawing and poem being self-contained, a thing unto itself. The stories are on an immediately identifiable scale, rather than part of a formal narrative sequence of text and illustrative drawing, like the earlier *Allies* series (1984).

Part of me speaks as a feminist, although there are certainly other ways in which I'm trying to speak. I've never felt that feminism is homogeneous: it's a whole conglomeration of ideologies. Personally, it's been important for me to become part of it as well as to react against its limitations. Much of feminism in the recent period has been very materialist, philosophically materialist. It has been oriented towards civil liberties and it has thought of issues within that context. I think this has been in large part necessary to work towards specific ends. Some of the way I try to speak is an attempt to enlarge on that framework.

For instance, in the *On Sensuality* drawings (1983), I made a very conscious decision to talk about sex and relationships in realistic terms, to include the aspect of polarity, of difference, even opposition between men and women. But I also wanted to talk about sensual pleasure in a simple organic way, and to emphasize the different kind of information that this gives.

I think that women who do various kinds of creative work do have a different voice than men, certainly, and so there is a female voice. It's my first-person-singular voice, but it's also a universal voice. It can be both a universal and a female voice. I don't think there is any contradiction in this: it's an amplification. And in this sense, I become part of that cultural activity of relatively young women

collectively making a new voice.

I think it's extraordinarily difficult to make generalizations about what kind of voice the female voice is. Yet it's a voice that comes from a woman's experience of trying to live within the confines of her biology and also do work. That's a different experience, of course, from men's, and so collectively women say different things about the world. I don't know at all if you can say this is a more poetic or ambiguous view or a less mechanistic, expository view. In some ways, women are forced to be practical about life in ways men never are and perhaps it's with this practical voice that we more often speak.

I am informed by my experience, but I don't know how much this dominates as a source for my work. It's certainly important because the drawings seem to be so much pictures of emotions. But I think we are equally informed by history, by society, by theory.

Edited excerpt from an interview with
Diana Nemiroff, 6 September 1985.

féminine. Ma voix est à la première personne du singulier, mais elle peut être à la fois universelle et féminine. Je ne vois aucune contradiction en cela, mais plutôt une amplification. Et en ce sens, je participe aux activités culturelles de femmes relativement jeunes qui créent collectivement une nouvelle voix.

Je pense qu'il est extrêmement difficile de définir globalement la voix féminine. Cependant, elle procède de notre expérience de femme s'efforçant de vivre et de travailler à l'intérieur de ses limites biologiques. Bien entendu, cette expérience diffère de celle des hommes, aussi le discours collectif des femmes sur le monde est-il différent. Je ne sais s'il s'agit d'une voix plus poétique ou plus ambiguë, moins mécaniste ou moins didactique. D'une certaine manière, les femmes se doivent d'être plus pratiques dans la vie que les hommes, et c'est peut-être ce pragmatisme qui caractérise notre discours.

Je suis informée par mon expérience, mais je ne sais à quel point elle domine ou inspire mon œuvre. Elle joue certainement un rôle important, car mes dessins semblent fortement figurer des émotions. Mais je pense que nous sommes également informés par l'histoire, par la société, par la théorie.

Extrait d'un entretien avec Diana Nemiroff,
le 6 septembre 1985.

Fig. 29
**Appropriateness and the
Proper Fit** 1985
Gouache on wove paper
Eighteen drawings,
each 55.9 x 71.1 cm
Collection: The artist, courtesy of
The Ydessa Gallery

Fig. 29
Bienséante et Seyante 1985
Gouache sur papier vélin
Dix-huit dessins de 55,9 x 71,1 cm chacun
Collection de l'artiste, gracieuseté de la
Ydessa Gallery

I LOOK AT THOSE MARVELOUS LIPS
LIPS A WAY INTO YOU LIPS THAT GOT STARTED
IN THE WOMB WITH ALL THE REST OF THE WOMB
MATERIAL MATERIAL THAT COULD HAVE RUN RAMPANT THAT
REMAINED STUBBORN THAT NURTURED YOU LIPS ARE A WAY
INTO THE HEART BOWEL I CAN PUT MY FINGERS DOWN
YOUR MOUTH BUT I AM NO CLOSER I AM CONTENT TO KISS YOU AGAIN

Fig. 30, 31, 32
**Appropriateness and the
Proper Fit** 1985
Gouache on wove paper
Collection: The artist, courtesy of
The Ydessa Gallery

Fig. 30, 31, 32
Bienséante et Seyante 1985
Gouache sur papier vélin
Collection de l'artiste, gracieuseté
de la Ydessa Gallery

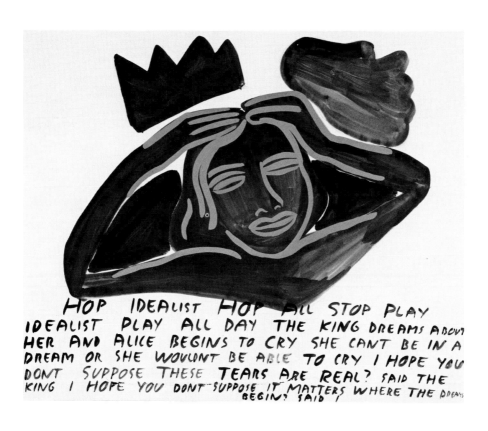

HOP IDEALIST HOP ALL STOP PLAY
IDEALIST PLAY ALL DAY THE KING DREAMS ABOUT
HER AND ALICE BEGINS TO CRY SHE CANT BE IN A
DREAM OR SHE WOULDNT BE ABLE TO CRY I HOPE YOU
DONT SUPPOSE THESE TEARS ARE REAL? SAID THE
KING I HOPE YOU DONT SUPPOSE IT MATTERS WHERE THE DREAMS
BEGIN? SAID I

110

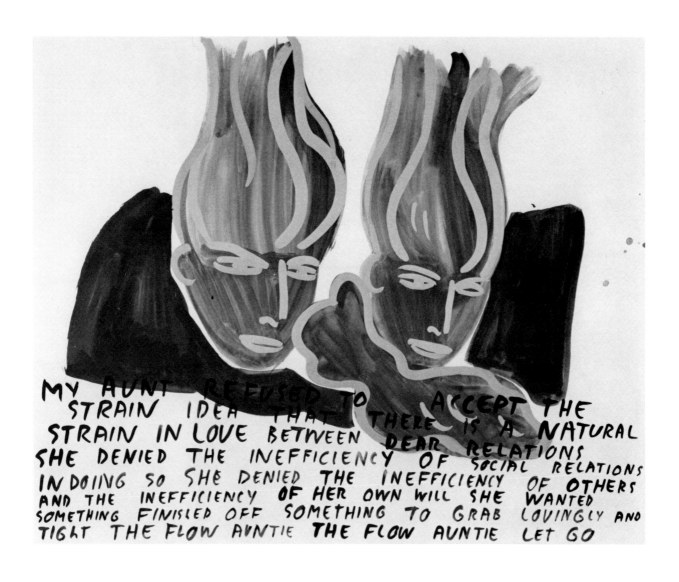

MY AUNT REFUSED TO ACCEPT THE
STRAIN IDEA THAT THERE IS A NATURAL
STRAIN IN LOVE BETWEEN DEAR RELATIONS
SHE DENIED THE INEFFICIENCY OF SOCIAL RELATIONS
IN DOING SO SHE DENIED THE INEFFICIENCY OF OTHERS
AND THE INEFFICIENCY OF HER OWN WILL SHE WANTED
SOMETHING FINISLED OFF SOMETHING TO GRAB LOVINGLY AND
TIGLT THE FLOW AUNTIE THE FLOW AUNTIE LET GO

Fig. 33
**Appropriateness and the
Proper Fit** 1985
Gouache on wove paper
Collection: The artist, courtesy of
The Ydessa Gallery

Fig. 33
Bienséante et Seyante 1985
Gouache sur papier vélin
Collection de l'artiste, gracieuseté
de la Ydessa Gallery

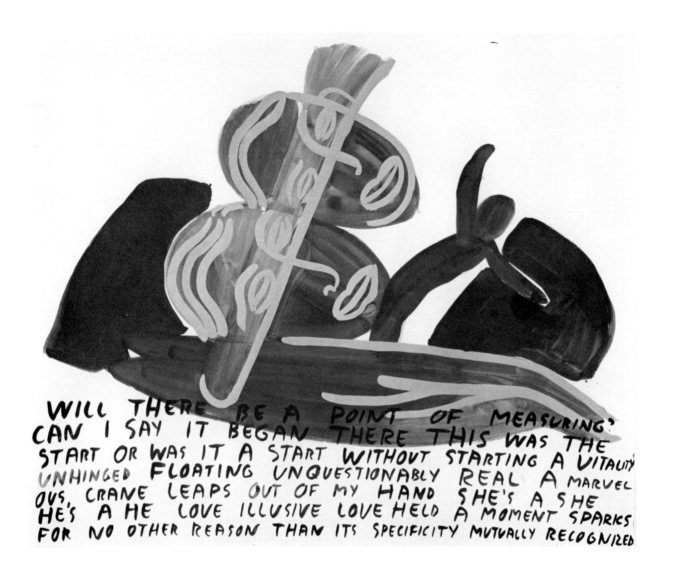

WILL THERE BE A POINT OF MEASURING?
CAN I SAY IT BEGAN THERE THIS WAS THE
START OR WAS IT A START WITHOUT STARTING A VITALITY
UNHINGED FLOATING UNQUESTIONABLY REAL A MARVEL
OUS, CRANE LEAPS OUT OF MY HAND SHE'S A SHE
HE'S A HE LOVE ILLUSIVE LOVE HELD A MOMENT SPARKS
FOR NO OTHER REASON THAN ITS SPECIFICITY MUTUALLY RECOGNIZED

Juin 1984. Je suis seule sur la plage, j'attends. Il fait noir, mais la lune est levée et se reflète dans l'eau. Les buissons frémissent derrière moi et je me retourne. Un grand héron bleu surgit du bosquet d'osiers à deux pas de moi. Surpris, chacun sent la présence de l'autre; l'un de nous deux n'est pas à sa place. Le grand oiseau s'éloigne vers la rive du lac, faisant une pause à chaque pas, une patte en l'air. Nous nous observons plus aisément à mesure que la distance nous sépare. Dans quelques semaines, cet endroit sera envahi par une musique tapageuse et par des amateurs de bains de soleil dégoulinant d'huile solaire, des *frisbees* voleront dans toutes les directions. Mais ce que j'ai vu semble surgir du fond des temps. Je ne suis pas censée être ici.

De la fin mai jusqu'à la fin septembre 1984, j'ai voyagé, d'abord dans le nord du Manitoba pendant cinq semaines, puis à travers la Saskatchewan, l'Alberta, l'intérieur de la Colombie-Britannique et la côte Ouest. En cours de route, j'ai dessiné ce que je voyais ou des choses qui me venaient à l'esprit, méditations sur des notes visuelles. Je travaillais en plein air, avec de la peinture acrylique et du papier de 22 pouces sur 30. Je faisais sécher mes dessins sur l'herbe ou dans la forêt. Chaque jour, j'étalais devant moi le

June 1984. I am waiting alone on the beach. Though it is dark, the moon is in the sky and on the water. The bush rustles behind my shoulder and I turn. Not more than two feet from me a great blue heron steps out of the willows. Caught in that moment we are aware of each other; one of us is in the wrong place. The great bird moves past, pausing in each step with one leg raised, and makes its way to the lake edge. The distance becomes more comfortable to watch from. In a few weeks this spot will have music tapes blaring, sun bathers dripping with oil, frisbees in every direction. But what I have witnessed seems to come from the beginning of time. I am not supposed to be here.

From late May through to the end of September in 1984 I travelled, first in Northern Manitoba for five weeks and then through Saskatchewan, Alberta, the British Columbia interior and the West Coast. On this trip, I made drawings from what I saw or thought about, meditations on visual notes. I worked outside using acrylic paint on paper 22 by 30 inches. I would lay each completed work to dry on the grass or in the woods. Each day I would set out the previous day's work and add the new work as though I were making and completing sentences.

When I returned to my studio in the fall, I tacked up all the drawings I had done while on the road together with the drawings done between February and May. There were 260 drawings. After studying the entire statement, I realized four images belonged together, and in a very specific order: the reactor cooling towers, the shadow man and the great blue heron, the nuclear submarine, and the two human silhouettes partially submerged in water. I then translated these first drawings into one piece made up of four 8-by-16-foot paintings called the *Reactor Suite* (1985).

Letter to the curators, 5 December 1985.

travail de la veille pour y ajouter mes nouvelles œuvres, comme si je formais et complétais des phrases.

Quand je suis revenue à mon atelier, à l'automne, j'ai accroché au mur tous les dessins que j'avais exécutés sur la route, ainsi que ceux que j'avais faits entre février et mai. Il y en avait 260 en tout. Après avoir étudié toute la série, je me suis aperçue que quatre images étaient étroitement liées, dans un ordre très précis : les tours de refroidissement du réacteur atomique, l'homme ombré et le grand héron bleu, le sous-marin nucléaire et les deux silhouettes humaines partiellement immergées dans l'eau. J'ai alors transposé ces premiers dessins sur une seule pièce composée de quatre peintures de 8 pieds sur 16 et intitulée *Suite atomique* (1985).

Lettre aux conservatrices, le 5 décembre 1985.

Fig. 34
The Wall 1983
Installation, Winnipeg Art Gallery,
1985-1986
Acrylic and Rhoplex on plywood
Approximately 2.4 x 15.9 x 0.8 m
Collection: The artist

Fig. 34
Le Mur 1983
Installation, Winnipeg Art Gallery,
1985-1986
Acrylique et Rhoplex sur
contre-plaqué
Dimensions approximatives :
2,4 x 15,9 x 0,8 m
Collection de l'artiste

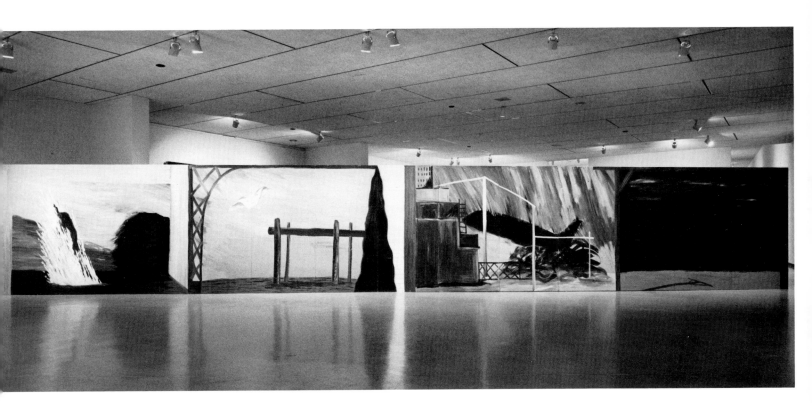

Fig. 35
Shadow Man 1984
Acrylic on Stonehenge paper
55.9 x 91.4 cm
Collection: The artist

Fig. 35
L'Homme ombré 1984
Acrylique sur papier Stonehenge
55,9 x 91,4 cm
Collection de l'artiste

Fig. 36
Bird 1984
Acrylic on Stonehenge paper
55.9 x 76.2 cm
Collection: The artist

Fig. 36
L'Oiseau 1984
Acrylique sur papier Stonehenge
55,9 x 76,2 cm
Collection de l'artiste

Fig. 37
Nine Signs 1983
Partial view, installation at Glenbow
Museum, Calgary, 1983
Acrylic and Rhoplex on plywood
2.4 x 3.7 x 1.2 m each
Various collections

Fig. 37
Neuf signes 1983
Vue partielle de l'installation,
Glenbow Museum, Calgary, 1983
Acrylique et Rhoplex sur
contre-plaqué
2,4 x 3,7 x 1,2 m chacun
Collections diverses

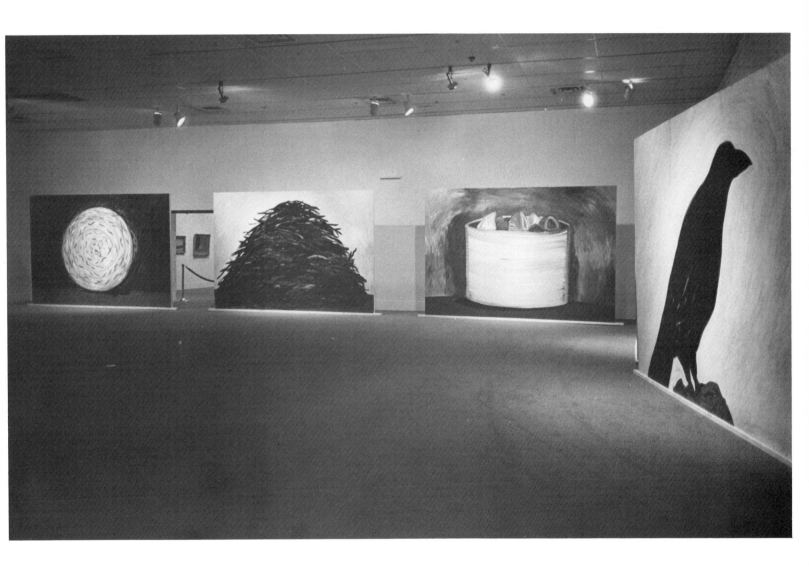

The procedures of displacement and layering that inform my work have more and more to do with counterpoint, that is with the bringing together of elements so that they respond to each other. The counterpoint lies in what is unlike about the various elements and how they play off each other. In earlier works such as *TideCatchers*[1], I was not so much retrieving an artifact as deliberately putting something out to become an artifact through the process of time. This aspect of my work has become less prominent. What I am doing now is more concerned with context, the specialness of the moment, and with the implications that similar and disparate elements have for one another.

All the sound for *Fugue*[2] was taken in real time, which was important to me because although the piece was planned in advance, it was contingent on a real event to act as catalyst and give it final structure. The sound of the demolition of the houses was added directly to the sounds of the piano exercises and the destruction of the keyboard. The score for the *Oratorio* section of *Souvenir*[3] evolved quite differently. It is a deliberate narrative score composed from four or five hours of source recordings. The musical training I had as a child and later abandoned was incidental. However, in retrospect I realize that I had a technical knowledge of music which I perhaps brought unconsciously to the work.

In *Souvenir*, I wanted the *Oratorio* recording to overlap and carry through the piece. The sound actually bears more information than the verbal and visual elements which are the media we usually think of as transmitting information. Like the sense of smell, it's a more primary and a more effective medium for subjective associations. Although not analytical or rational in the way that we accept words and images to be, it conveys information that is nevertheless very strong and very real.

The story of the perfume bottle in *Souvenir* links three generations of my family: my mother, my grandmother and myself. Perfume is some-

Les procédés de déplacement et de stratification qui informent mon œuvre se rapprochent de plus en plus du contrepoint, c'est-à-dire de la superposition d'éléments qui se répondent et s'accompagnent. La dissemblance des divers éléments et la façon dont ils s'opposent caractérisent le contrepoint. Dans des œuvres antérieures comme *Filet à marées*[1], plus que de récupérer un artefact, je tentais d'en créer un, comme s'il eût été l'œuvre du temps. Aujourd'hui, je me préoccupe davantage du contexte, des particularités du moment et des relations entre éléments semblables et disparates.

Je tenais à ce que le son de *Fugue*[2] fût enregistré en temps réel, car même si la pièce avait été planifiée, il fallait qu'un événement réel joue le rôle de catalyseur et lui donne sa structure définitive. Le bruit de la démolition des maisons a été superposé à celui des exercices de piano et de la destruction du clavier. La trame sonore de l'*Oratorio*, dans *Les Formes multiples d'un souvenir*[3] a été réalisée de façon fort différente. Il s'agit d'une partition délibérément narrative réalisée à partir de quatre ou cinq heures d'enregistrement en direct. La formation musicale que j'ai reçue quand j'étais enfant, et que j'ai abandonnée par la suite, n'a joué là qu'un rôle secondaire. Cependant, je me rends compte aujourd'hui que je me suis sans doute servie inconsciemment de mes connaissances techniques de la musique pour réaliser cette œuvre.

Dans *Les Formes multiples d'un souvenir*, je voulais que l'enregistrement de l'*Oratorio* se superposât à l'œuvre tout entière et l'envahît. Le son véhicule en fait plus d'informations que les éléments verbaux et visuels, qui sont pourtant les moyens d'expression que nous associons habituellement à la transmission de l'information. Comme l'odorat, c'est un moyen encore plus primitif et plus efficace de susciter des associations subjectives. Quoique les informations ainsi transmises ne soient pas aussi analytiques ou rationnelles que les mots ou les images semblent l'être pour nous, elles

sont néanmoins très puissantes et très réelles.

L'histoire du flacon de parfum, dans *Les Formes multiples d'un souvenir*, relie trois générations de ma famille : ma mère, ma grand-mère et moi-même. Le parfum n'est pas une chose que l'on possède naturellement. Celui que nous employons finit par faire partie de nous, tout comme nos décisions font partie de ce que nous sommes. Le récit traite de ce même caractère de réalité et d'artificialité dans la mémoire. Ce que l'on tait et ce que l'on cache constituent des aspects subversifs de la mémoire ; c'est ce qui permet aux différents éléments de *Les Formes multiples d'un souvenir* d'entrer en relation de façon implicite. Bien que l'œuvre forme un tout, on peut l'aborder de n'importe quel côté sans perdre de vue son intégralité.

Extrait d'un entretien avec Diana Nemiroff, le 10 septembre 1985.

thing that is not natural to oneself. You put it on and then it becomes part of you in the same way that the decisions you make become part of what you are. The story relates to that same quality of the real and the applied in memory. What isn't said and what is held back are subversive aspects of memory. These are what allow the various elements of *Souvenir* to interact by way of implication. While it is a single work, you can begin with any section of it and it folds back upon the whole.

Edited excerpt from an interview with Diana Nemiroff, 10 September 1985.

1. *Filet à marées*, 1982 : Quatre-vingts boîtes de 15,2 cm de côté faites de divers matériaux comme du bois, du verre, du plomb et du cuivre furent fixées à des draps de mousseline, puis liées et clouées à des piliers sous le quai Jericho. L'œuvre fut exposée aux marées pendant quatre semaines, pour ensuite être installée, dans la même position, sur un mur quadrillé de la galerie Main Exit.
2. *Fugue*, 1984 : Un modèle sculpté, fait de cire, d'objets métalliques, de tissu, de haut-parleurs et des adresses originales de dix maisons de la rue Pacific fut installé à sept coins de rue plus loin dans un entrepôt désaffecté de la rue Hamilton. Le bruit causé par la démoli-

1. *TideCatchers*, 1982: Eighty 15.2-cm square box constructions made of various materials such as wood, glass, lead and copper were attached to muslin sheets, then bound and stabbed to pilings under the Jericho Wharf. After four weeks of exposure to tidal action they were removed and installed on a gridded wall at Main Exit in relation to their original positions.
2. *Fugue*, 1984: A sculptural model made of wax, hardware, cloth, various audio speakers and the original house numbers from ten houses on Pacific Street was installed in a derelict warehouse on Hamilton Street, seven blocks away. As one of the Pacific Street houses was being demolished, the sound was transferred live to

119

Fig. 38
**Souvenir: A Recollection in
Several Forms** 1985
Part 1: VideoPerfume
Installation, Park Place, Vancouver,
1985
Collection: The artist

Fig. 38
**Les Formes multiples d'un
souvenir** 1985
Section 1 : ParfumVidéo
Installation, Park Place, Vancouver,
1985
Collection de l'artiste

the installation site. This audio track was later combined with two other sound layers (piano exercises and piano destruction) and presented in the warehouse as 45-minute recitals.

3. *Souvenir, A Recollection in Several Forms*, 1985: The three sections — *VideoPerfume*, *Murmurings* and *Oratorio* — were installed on an unoccupied floor of a new office tower. *VideoPerfume* described a memory passed from grandmother to mother to daughter. *Murmurings*, a series of freestanding doors, used text, slides and other overlapping elements to form a transition to the third part, *Oratorio*. This final section consisted of a piano soundboard surrounded by broken glass with an audio recording scored to detail its experience (played underwater, played by rats, by heat, by fire and by a bullet).

tion d'une des maisons de la rue Pacific fut retransmis en direct sur le lieu de l'installation. Par la suite, cette bande sonore fut combinée avec deux autres couches de sons, à savoir des exercices de piano et le bruit provoqué par la destruction d'un piano, et fut présentée au cours de récitals de 45 minutes donnés dans l'entrepôt.

3. *Les Formes multiples d'un souvenir*, 1985 : Les trois sections, soit *ParfumVidéo*, *Chuchotements* et *Oratorio*, furent installées à un étage inoccupé d'un nouvel édifice à bureaux. *ParfumVidéo* décrivait un souvenir transmis de grand-mère à mère, puis à fille. *Chuchotements*, une série de portes autoportantes, était constituée de texte, de diapositives et de divers éléments superposés de façon à servir de transition avec la troisième section, *Oratorio*. Celle-ci comprenait la table d'harmonie d'un piano entourée d'éclats de verre, ainsi qu'un enregistrement retraçant son histoire (joué sous l'eau, par des rats, par la chaleur, par le feu et par une cartouche).

Je me revois assise à la coiffeuse de ma mère quand j'étais petite.

Elle possédait tous les accessoires habituels — cela me semblait si exotique à l'époque.

Je passais des heures à épingler mes cheveux, à me coiffer maladroitement avec la lourde brosse à poignée d'argent me fardant nerveusement les lèvres et les yeux, fourrageant dans ses foulards de soie et ses bas classés avec soin.

Alignées au bout de la coiffeuse, il y avait toujours des rangées de flacons de parfum.

Elle n'en employait en fait que deux ou trois ; je me souviens du Lemon Verbena de Shelley Marks.

Les autres s'évaporaient lentement ou servaient à mes plaisirs défendus.

Un des flacons me plaisait particulièrement, en cristal taillé orné d'un ruban de satin rose fané et dont le bouchon de verre était brisé net au col.

Scellé, il fut le seul trésor qui échappa à mes expériences voraces.

I remember sitting at my mother's dressing table when I was a young girl.

She had all the usual paraphernalia — it seemed so exotic to me at the time.

I'd spend hours pinning my hair back, clumsy with the heavy silver-handled hairbrush anxiously trying on red lipsticks and cake mascaras, rifling through her silk scarves and carefully sorted nylons.

And always lining the far side of the dresser would be rows and rows of perfume bottles.

She only actually used two or three; I remember the Lemon Verbena by Shelley Marks.

The others would slowly evaporate or be the delight of my forbidden pleasures.

One bottle in particular, a carved crystal with a faded pink satin ribbon and the glass stopper broken off clean at the neck.

Sealed, it remained the one treasure kept from my voracious experimentation.

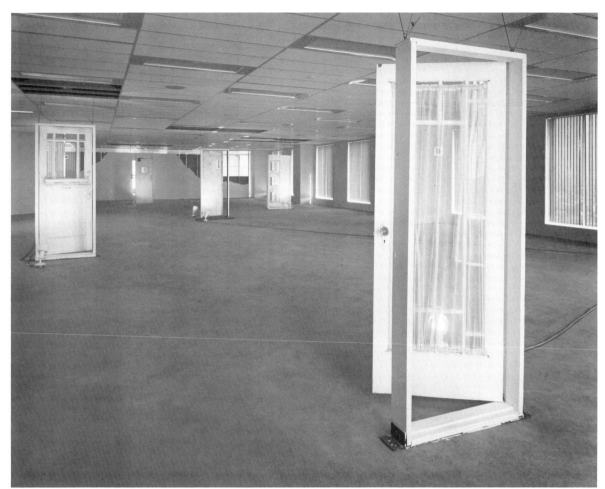

*And even with all my attention to returning each object to its
original position, my hours in front of her mirror couldn't
have been a secret from my mother.*
But she never mentioned it. She never mentioned it at all.
*And as I grew older my own things took precedence over the
magic her things had promised.*
*I grew up and moved away, carrying off or discarding my own
bits and pieces.*
I see my mother very seldom now.
*On my last visit, each of us perched at opposite sides of her
bedroom, awkwardly trying to find a way to a lost intimacy,
she glanced at her bureau, and noticing the perfume bottle
with the broken glass stopper began to tell me this story:*
When she was ten years old her mother died after a long illness.
*The house had been quiet for years, and she had only been able
to see her mother at certain intervals, intervals of remission
when her mother was strong enough.*

*Même si je mettais le plus grand soin à replacer chaque objet
dans sa position originale, les longues heures que je passais
devant son miroir ne pouvaient pas être un secret pour ma
mère.*
Mais elle n'en parla jamais. Elle n'en parla absolument jamais.
*En grandissant, mes objets personnels prirent le pas sur la magie
que les siens me promettaient.*
*J'ai grandi et j'ai quitté la maison, emmenant mes propres
choses ou m'en débarrassant.*
Je vois rarement ma mère à présent.
*Au cours de ma dernière visite, nous nous faisions face de
chaque côté de sa chambre, tentant maladroitement de
retrouver une intimité perdue, quand, jetant un regard vers
sa commode et apercevant le flacon de parfum au bouchon
brisé, elle me fit ce récit :*
*Sa mère mourut après une longue maladie, alors qu'elle avait
dix ans.*

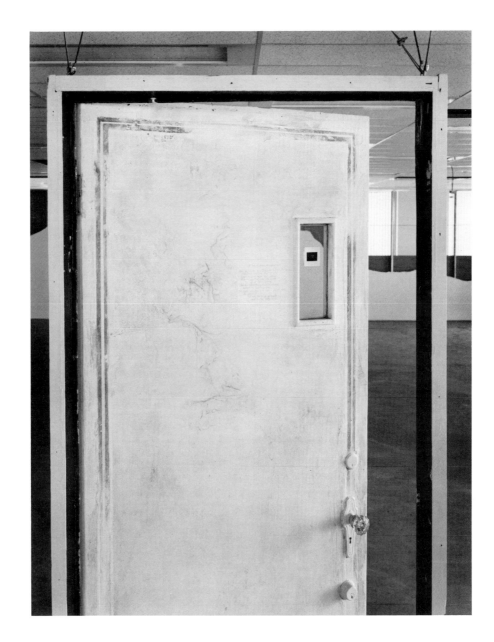

La maison était silencieuse depuis des années, et elle n'avait pu
 voir sa mère que de temps à autre, quand elle allait mieux et
 était assez forte.
Elle gardait un souvenir vague et lointain de sa mère avant sa
 maladie : des souvenirs de chansons et de soleil, des
 souvenirs qu'on lui avait si souvent racontés, qui faisaient
 partie de l'Histoire officielle de la famille, qu'elle les
 supposait vrais, bien qu'on ne soit jamais sûr.
Ce flacon se trouvait sur la commode de sa mère quand elle
 tomba malade, et puis la maison devint plus silencieuse, et
 puis sa mère mourut.
Ma mère hérita du flacon de parfum alors qu'elle était jeune
 fille, en plus de l'héritage traditionnel.
Un jour le bouchon de verre se brisa net au col.
Ou était-ce avant la mort de sa mère ? Elle ne sait plus.
Mais depuis, le flacon fait partie de ses accessoires, rangé parmi
 les autres parfums, et parfois, elle le remarque et se demande

Memories of her mother before the illness seem remote and
 unclear: some of them memories of singing and sunshine,
 and some of them memories she had been told so often, they
 were The Official Family Version, that she assumes they
 really are memories, although it's hard to be sure.
This bottle had been on her mother's bureau when she became
 ill, and then the house got quieter, and then her mother died.
So as a young girl my mother inherited the perfume bottle along
 with the more traditional pieces of a legacy.
One day the glass stopper broke off clean at the neck.
Or maybe that was before her mother died? She's not clear.
But now the bottle has always been among her own things,
 lined up in the rows of perfume, and sometimes, glancing,
 she notices it and wonders if that particular smell would
 trigger a flood of inarticulate sense memories of her mother
 and her own forgotten childhood.
And then, somewhat furtively, she suggested I try to find out if
 that scent was still available.

123

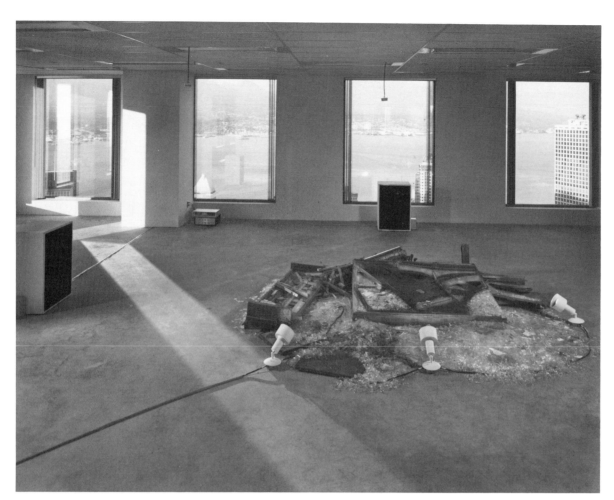

Fig. 41
**Souvenir: A Recollection in
Several Forms** 1985
Part 3: Oratorio
Installation, Park Place, Vancou
1985
Collection: The artist

Fig. 41
**Les Formes multiples d'un
souvenir** 1985
Section 3 : Oratorio
Installation, Park Place, Vancou
1985
Collection de l'artiste

Why hadn't she ever done that herself?

I was almost relieved to find that it hadn't been made for forty years.

I guess just the wondering is as important as any of it.

And if she never does break the bottle it will be handed down to me as it was handed down from Martha to her daughter Martha and then I guess I'll just keep it.

Because for me, well, it has always been on my mother's bureau, and breaking it would be a small act of destruction without any real purpose.

But for her, it still offers the chance at some vivid and immediate presence, or it becomes a token, like a souvenir from Atlantis, significant by the fact of its survival.

si son odeur particulière déclencherait un flot de souvenirs inarticulés de sa mère et de sa propre enfance oubliée.

Ensuite, quelque peu furtivement, elle suggéra que j'essaie de trouver ce parfum.

Pourquoi n'avait-elle pas essayé elle-même ?

Je fus presque soulagée d'apprendre que ce parfum n'était plus fabriqué depuis quarante ans.

Je suppose que le simple fait de se poser la question est ce qui importe vraiment.

Et si elle ne brise pas le flacon elle me le léguera comme Martha l'avait légué à sa fille Martha et puis je le garderai tout simplement.

Car pour moi, eh bien, le flacon a toujours été sur la commode de ma mère, et le briser serait un petit acte de destruction sans motif valable.

Mais pour elle, il offre encore la possibilité d'une présence vivante et immédiate, ou il devient un témoignage, comme un souvenir de l'Atlantide, significatif du seul fait de sa survivance.

Je ne suis pas sûr que de faire parler un artiste sur ses intentions soit la meilleure façon de comprendre ses oeuvres, les effets ou la signification de celles-ci. Tout cela se passe à l'extérieur de l'atelier, parmi les gens. Quand on me demande pourquoi je fragmente les images ou pourquoi je les disjoins, et quel est l'intérêt de le faire, j'ai l'impression d'être entouré de miroirs, c'est-à-dire que je dois et réaliser l'oeuvre, et lui donner une signification. Je pense que les autres, les spectateurs, sont plus en mesure de juger de la valeur de l'aspect disjonctif de mon oeuvre.

J'essaierai tout de même de répondre. Ce n'est pas quelque chose que j'ai décidé de faire en fonction de mes propres besoins ; je commence à peine à comprendre rétrospectivement ce dont il s'agit. Pour parler le plus simplement possible, en créant une brèche entre les images — ou entre les images et le texte dans les chambres noires, ou même entre le langage et le lieu dans mes premières affiches — je voulais obtenir un espace ouvert. Un récit simple qui commande les images, ou des images réduites au simple rôle d'illustrations, ou un texte purement explicatif, tout cela me rend claustrophobe. J'ai besoin d'espace, c'est-à-dire de l'espace de l'interprétation, de l'espace où l'autre rencontre l'oeuvre. Celle-ci doit être une structure inachevée. Elle doit être difficile. Sinon, elle ne servira qu'à répéter que les choses sont comme elles sont. Elle prendra le masque de l'autonomie.

J'ai commencé à reproduire les images en double, avec un léger décalage, parce que j'avais l'impression que celles de mes peintures étaient trop simplement *données*. Je voulais troubler le rapport entre le spectateur et l'image, faire de ce rapport autre chose qu'une simple question de reconnaissance. Quand j'ai utilisé ce procédé avec une silhouette humaine dans une peinture intitulée *Jamais personne n'habite mes rêves* (1985), on aurait dit qu'un coin avait été enfoncé dans l'image de la personne, indiquant une division dans

I'm not certain that having an artist speak of his intentions is necessarily the best way to understand the work and its effects or its meaning. These things occur outside the studio, in a social world. To ask me why I fragment images or create disjunctions between images and what the value of that might be sets up a situation which is all mirrors, where I make the work and try to make its value too. I think that someone else — a viewer — is better placed to answer what value the disjunctive aspects of my work might have.

But I'll try to answer. It's not something I decided to do on the basis of my own needs: I'm only starting to have an idea about it retrospectively. The simplest thing I can say is that by having a gap between the images — or between the image and text in the light-boxes, or even between language and site in my early posters — I wanted a space to be opened up. An easy narrative that compelled the images, or images used simply as illustration, or text as explanation — I would find these claustrophobic. I need space, which is the space of interpretation, space for the someone else who encounters the work. The work must be an incomplete structure. It must present a difficulty. Otherwise it will simply reiterate that things are as they are. It will masquerade as autonomous.

I started doubling the images — repeating the same image twice just slightly off register — because I felt that the images in my paintings were too simply *given*. I wanted to trouble the relationship of the viewer to the image, to make that relationship more difficult than one of simple recognition. When I used that doubling of the image with a human figure in the painting called *I Never Dream About Anyone* (1985), it seemed that a wedge was being driven into the image of the person, indicating a division in the image itself. This doubling also makes the images more spectral and less real, as though the appearance floated in the space of the painting, cut away from its embodiment in paint.

I think of my paintings as hybrids. Obviously, at the simplest level, they must be paintings — they're made of oil paint and gesso, canvas, stretchers. But the use of photographic material as the image-source, and the use of a slide projector to throw the image onto the dark ground — these involve a world which is not that which emerges from a traditional painting. Nor is it the world of photographic appearance. For one thing, to take photographic source material and use a slide projector to trace the image's outline onto the ground means that the image will never mesh perfectly with the ground. The ground on its own is developed as a deep, receptive space. But the projection and tracing of the image treats that same ground simply as a flat surface for the image. Highlighted areas, the areas of white, simply end at their boundaries instead of fading back continuously into darkness as they should. They're discrete planes, or islands of light. And this means that the depth of the paintings, if you look closely, is also an image projected onto a surface. It means that the highlighted areas are not simply areas of a continuous figure which is partly in light and partly in shadow. There are also elements which are discrete or even fragments of a depiction.

I think it's true that the images I use are either oblique or are made oblique in my work. I'm not sure why I do that, why I don't do something more programmatic — where the image still retains its mass-media source. Even when I do use images which come from the mass media I tend to choose ones which I can shift into an oblique angle. I think that what I want is to reorient images so that they have an intensity, a saturation that will allow them to really enter the viewer and mark him or her. I want the viewer to register the effect of an image. A more programmatic use of images, one where the viewer was always aware of their coming from the mass media, would allow the viewer a lot more distance from the image, more room to consider it once removed. There's certainly a validity to that

l'image elle-même. Ce dédoublement rend également l'image plus spectrale, moins réelle, comme si l'apparence flottait dans l'espace du tableau, détachée de son incarnation dans la peinture.

Je considère mes tableaux comme des hybrides. Ce sont évidemment, à prime abord, des peintures — elles sont faites de peinture à l'huile et de gypse, de toile, d'un châssis, etc. Mais en utilisant une photographie comme image originelle, et un projecteur de diapositives pour projeter l'image sur un fond sombre, je crée un univers qui n'est pas celui qui émerge de la peinture traditionnelle, ni celui de l'apparence photographique. Par exemple, si j'utilise une photographie comme point de départ et que je la projette sur le sol pour en tracer le contour, l'image ne s'agence jamais parfaitement avec le sol. Ce dernier existe en soi comme un espace profond et réceptif, tandis que la projection et le tracé de l'image en font une simple surface plane destinée à recevoir l'image. Les limites des zones claires ou blanches sont apparentes, alors qu'elles devraient s'estomper dans l'obscurité. Ce sont des plans isolés, des îlots de lumière. La profondeur des peintures, vue de près, est donc également une projection sur une surface. Ce qui veut dire que les zones claires ne sont pas simplement des parties d'une figure continue qui soit partiellement éclairée et partiellement laissée dans l'ombre. Il y a par ailleurs des éléments isolés, ou même des fragments d'une représentation.

Il est vrai que les images que j'utilise sont équivoques ou rendues telles dans mon œuvre. Je ne sais pas vraiment pourquoi j'agis ainsi, pourquoi je ne fais pas quelque chose de plus conforme, où l'image pourrait encore être rattachée aux médias dont elle provient. Et même quand je tire mes images des médias, je tends à choisir celles que je peux présenter de façon allusive. Je cherche à les réorienter de telle manière qu'elles aient un degré de saturation qui leur permette de vraiment pénétrer et marquer le

Fig. 42
**With One Hand Set against
the Other** 1984
Oil on linen
152.4 x 167.6 cm
Collection: Alison and Alan
Schwartz

Fig. 42
Que les mains s'opposent…
1984
Huile sur toile de lin
152,4 x 167,6 cm
Collection d'Alison et
Alan Schwartz

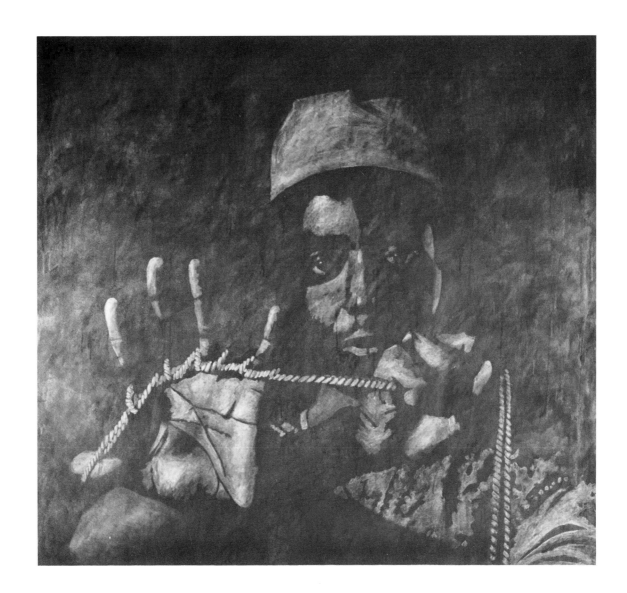

127

way of working, that kind of detachment. But I think too that it fosters an illusion about our being 'above' or 'outside' or somehow superior to the force of the flood of imagery in which we're immersed. I don't agree with the image of consciousness which that more distanced work constructs. To me, it seems truer to work 'inside' the force of imagery that enters us and shapes us, and to try to shape it, or at least reorient it, redirect it, claim it. I think too that you could say I'm trying to aim this imagery into a gap between the public and the private.

I want the images to appear to have been brought together in the space of the painting. This is also why I like to use and reuse the same image in different combinations, as though it were simply part of a vocabulary. Instead of linear connections which run from one image to another once only, I would rather see different pairings, so that no one pairing reveals the images' essential meaning but each image leads to some other, with no image at the centre. It's somewhat like the classical fugue in music, where the subject keeps coming back in different registers and at different rates, sometimes even inverted, so that you're getting the maximum density of meaning from the absolute minimum of subject matter. It wrings richness from poverty.

Rewritten by the artist from an interview with Diana Nemiroff, 26 August 1985.

spectateur. Je veux que celui-ci enregistre l'effet d'une image. Si j'utilisais les images de façon plus conforme, le spectateur, sachant qu'elles sont tirées des médias, pourrait prendre plus de recul et serait libre d'y réfléchir après coup. Cette méthode, ce genre de détachement sont certainement valables. Mais je pense qu'ils entretiennent l'illusion que nous sommes *au-dessus* ou *à l'extérieur* du flot d'images qui nous submerge. Je conteste l'image de lucidité que projette l'œuvre plus distanciée. A mes yeux, il est plus honnête de travailler *à l'intérieur* de l'imagerie qui nous informe, et d'essayer tout au moins de la réorienter, de la rediriger, de l'assumer. On pourrait également dire que j'essaie de pousser cette imagerie vers la brèche qui sépare le domaine public du domaine privé.

Je veux qu'il soit manifeste que les images ont été réunies dans l'espace du tableau. C'est pourquoi j'aime utiliser et réutiliser la même image dans différentes combinaisons, comme si elle faisait simplement partie d'un vocabulaire. Plutôt que de relier les images les unes aux autres de façon linéaire et une seule fois, je préfère former différentes paires, de telle sorte qu'aucune paire ne révèle le sens profond des images, mais que chacune d'elles renvoie à une autre, et que le centre reste vide. Un peu comme dans la fugue classique, où le motif revient sans cesse dans différents registres et à différentes fréquences, parfois même inversé. Ainsi, on retire le maximum de signification d'un sujet réduit au strict minimum ; on extrait la richesse de la pauvreté.

Entretien avec Diana Nemiroff, le 26 août 1985, revu par l'artiste.

Fig. 43
Thirst 1984
Oil on linen
183 x 228.6 cm
Collection: Deborah Moores

Fig. 43
Soif 1984
Huile sur toile de lin
183 x 228,6 cm
Collection de Deborah Moores

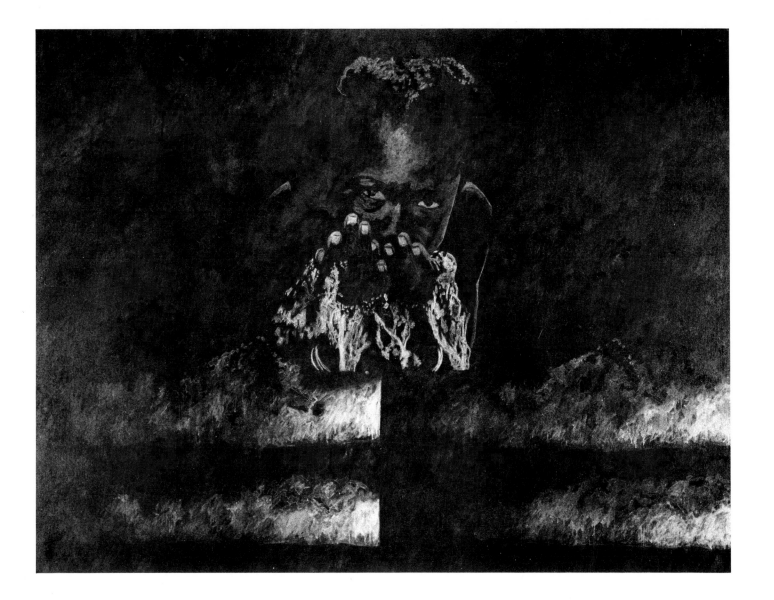

Fig. 44
A Picture of the Surf Rolls In
1984
Oil on canvas
152.5 x 305.3 cm
Collection: National Gallery of
Canada

Fig. 44
Reflets de la vague déferlante
1984
Huile sur toile
152,5 x 305,3 cm
Collection du Musée des
beaux-arts du Canada

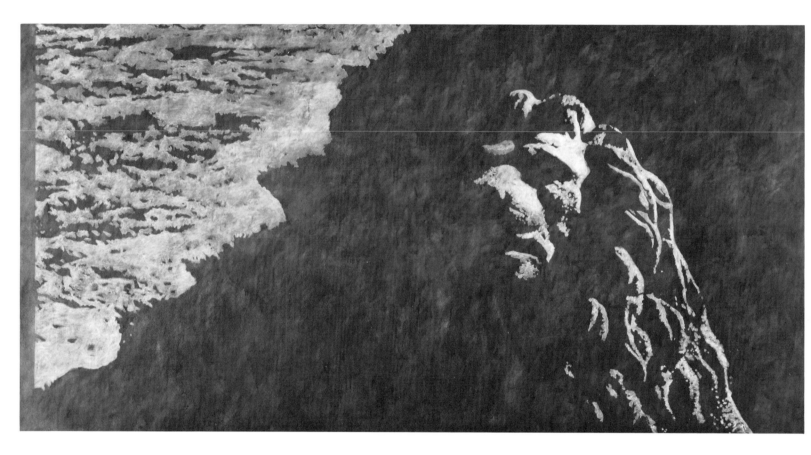

Fig. 45
The Architecture of Privacy
1983
Oil on canvas
152.4 x 243.8 cm
Collection: Mrs. E. Simpson

Fig. 45
**L'Architecture de la vie
intime** 1983
Huile sur toile
152,4 x 243,8 cm
Collection de Mme E. Simpson

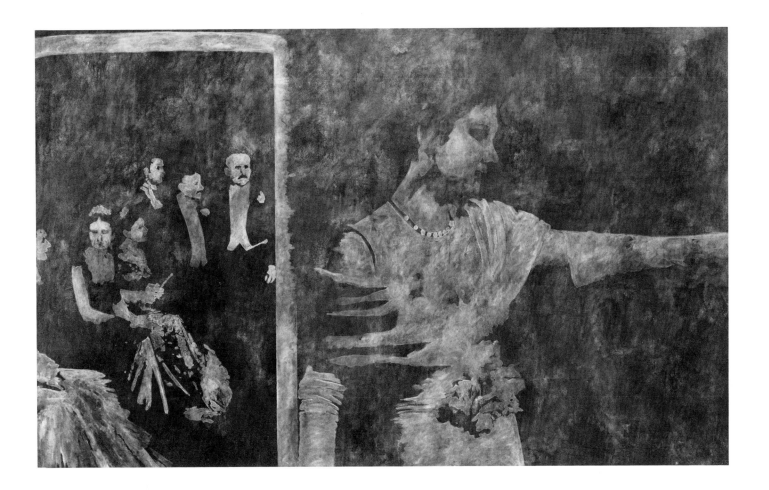

My work attempts to resist the logocentrism of masculine practice and the masculine history of art practices. The physicality of some of my paintings, their look, is outside of that practice. It's on the edge.

My use of writing in the paintings goes back to university when I was interested in the materiality of the paint itself as the content of the painting. I came up with the idea of using a syringe. With it you can deal with all the properties of paint, and you can write if you so desire. It's a very versatile tool compared to a brush. As for the labour involved, I never was very interested in just constructing images. What mattered to me was what I understood and why I was going to use my energy that way. So the process of making an image for six months and making a piece line by little line made a lot of sense, because by the time I had finished I knew why I had done it, and why I would never do it again.

I read more than I make paintings, especially since late 1981 when my paintings began coming from my reading. I would literally read for a month or so — I still do — and mark out that information. I would collect images in my mind, going through the ones I would need, but the writing in the paintings came from that repository of reading. My interest lies with the call to arms of the French feminists whose writings have addressed the question of how one finally does write, how one finally does construct something in opposition to the patriarchal. Hélène Cixous and Luce Irigaray are prime examples, especially in terms of their understanding of language. In their writing, any mobility for the subject comes through a kind of near play, an antagonistic relationship to the structure in power. When Irigaray looks at Lacan looking at Freud, she looks at him with intellectual rigour and with an antagonism towards that very immobile structure and the power that is authorized in it. For her to get any leverage, the language in some ways has to become circular: it has to be critical but also criticize itself. It has to have all voices at once.

Mon œuvre tente de résister au logocentrisme de la pratique masculine et à l'histoire masculine des procédés artistiques. La matérialité de certaines de mes peintures, leur aspect, échappe à cette pratique. Elle est à la limite.

Le recours à l'écriture dans mes toiles remonte au temps où, à l'université, je m'intéressais à la matérialité de la peinture elle-même comme sujet de l'œuvre. J'ai eu l'idée d'utiliser une seringue, ce qui m'a permis de jouer de toutes les propriétés de la peinture et même d'écrire à volonté. C'est un outil beaucoup plus polyvalent que le pinceau. En ce qui concerne le travail, je n'ai jamais voulu me limiter à la seule fabrication d'images. Ce qui m'importait était de comprendre ce que je faisais et pourquoi j'allais employer mon énergie de cette manière. Je trouvais donc normal de passer six mois à fabriquer une image, à réaliser une œuvre par petites touches, car, une fois qu'elle était terminée, je savais pourquoi je l'avais faite et pourquoi je ne la recommencerais jamais.

Je passe plus de temps à lire qu'à peindre, surtout depuis que mes tableaux s'inspirent de mes lectures, soit depuis la fin de 1981. Je pouvais littéralement lire pendant un mois environ — je continue à le faire — et prendre des notes. J'amassais des images mentales, passant en revue celles dont j'aurais besoin, et c'est de ce bagage de lectures que je tirais le texte de mes tableaux. Je me suis intéressée à l'appel aux armes lancé par les féministes françaises dont les écrits traitent de la manière d'écrire, de la manière de construire quelque chose qui s'oppose au patriarcat. Hélène Cixous et Luce Irigaray sont exemplaires à cet égard, particulièrement en ce qui concerne leur vision du langage. Dans leur écriture, la mobilité du sujet s'exprime en une sorte de jeu, une relation antagonique avec la structure du pouvoir. Quand Irigaray étudie Lacan étudiant Freud, elle le fait avec beaucoup de rigueur intellectuelle, et manifeste une opposition à cette structure extrêmement immobile. Pour être efficace alors, le langage doit en quelque sorte devenir circulaire : il doit être

Fig. 46
**Untitled (Quoting L. Bersani,
R. Mapplethorpe and Others)**
1985
Oil, spray paint, shellac with metal
lettering on canvas
182.9 x 182.9 cm
Collection: The artist

Fig. 46
**Sans titre (citations de
L. Bersani, R. Mapplethorpe
et d'autres)** 1985
Huile, peinture en aérosol, gomme
laque avec lettrage métallique sur
toile
182,9 x 182,9 cm
Collection de l'artiste

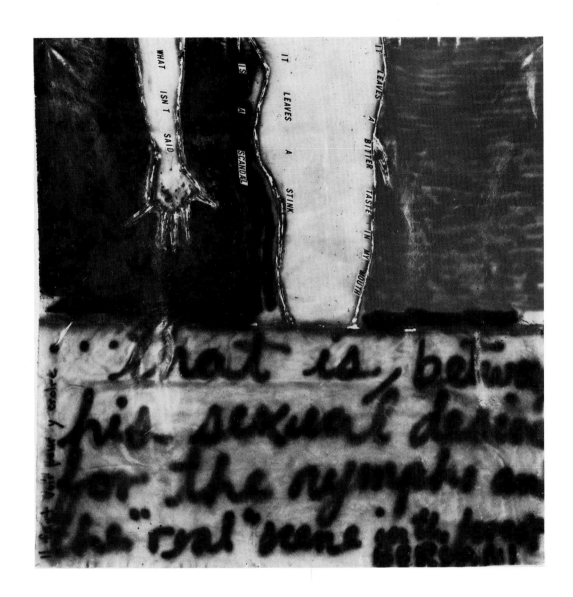

When I started reading the feminist novelists — people like Jean Rhys — I found they were doing exactly the same thing. It has to do with the subject marking out for itself this forbidden territory. The only way to address that is to take on a very exposed position, yet one that has as its underpinning a terrific amount of self-criticism.

I use the various people I have been reading, quoting them specifically or generally, but also adopting some of their postures and tactics. In my use of text I try to have literally more than one speaker if possible, often one that maintains a rather theoretical voice and another more couched in the literary. I am not looking for one reading or one meaning.

I really have very little willingness to make a lot of images. The sources of my images are very mixed. Some of my earlier paintings would have either advertising images of women, for example, or soft-porn images of women and men. More recently, my use of art-historical images refers specifically to what's proper to painting — what has been named as proper to painting — as opposed to everything which, by its absence, hasn't been. In quoting images, be it from Modersohn-Becker and Cassatt, or El Greco and Corot, I am looking for positive images of women where there's an ambiguity or enigmatic quality instead of raw stereotyping. Though I'm obviously seeking out images from female painters, I don't want just one thing from them. Whatever route you take as a viewer through them is fine with me, even if you think of them as only visual punctuation, because not everybody is going to get into the history of painting. The image is a minor gesture to get some point made.

Edited excerpt from an interview with
Diana Nemiroff, 12 September 1985.

critique, mais également autocritique. Il doit comporter toutes les voix à la fois. Quand j'ai commencé à lire des romancières féministes, comme Jean Rhys, j'ai constaté qu'elles procédaient exactement de la même façon. C'est-à-dire que le sujet doit délimiter lui-même ce territoire interdit. Il n'y a qu'un moyen de le faire, c'est de prendre une position très risquée, appuyée toutefois sur une dose formidable d'autocritique.

J'utilise les différents auteurs que je lis, les citant précisément ou d'une façon libre, mais adoptant aussi certaines de leurs positions et de leurs tactiques. Dans mes textes, j'essaie de mettre en jeu plus d'un locuteur, faisant souvent appel à une voix plutôt théorique et à une autre plus littéraire. Je ne cherche pas une seule interprétation ou une seule signification.

Je suis vraiment peu encline à réaliser un grand nombre d'images. Mes sources sont très diversifiées. Certaines de mes premières peintures contenaient des images de femmes tirées de la publicité, ou des images d'hommes et de femmes relevant de la pornographie douce. Plus récemment, j'emploie des images appartenant à l'histoire de l'art pour faire référence précisément à ce qui est propre à la peinture — à ce qui a été désigné comme propre à la peinture — par opposition à tout ce qui, en raison de son absence, ne l'a pas été. En utilisant des images de Modersohn-Becker et de Cassatt, ou du Greco et de Corot, je cherchais des images positives de femmes, empreintes d'une qualité énigmatique ou ambiguë, plutôt que de vulgaires stéréotypes. Bien que je cherche évidemment des images de peintres féminins, ce n'est pas pour en tirer une chose unique. Quant à moi, le spectateur peut les regarder comme il veut, même s'il les interprète comme une simple ponctuation visuelle, car l'histoire de la peinture n'intéresse pas tout le monde. L'image est un petit geste visant à faire valoir une opinion.

Extrait d'un entretien avec Diana Nemiroff,
le 12 septembre 1985.

Fig. 47
**Untitled (Quoting E. Bagnold,
S. Schwartz-Bart, J. Posner,
L. Irigaray)** 1985
Oil, spray paint, shellac with metal
and vinyl lettering on canvas
182.9 x 182.9 cm
Collection: The artist

Fig. 47
**Sans titre (citations de
E. Bagnold, S. Schwartz-Bart,
J. Posner, L. Irigaray)** 1985
Huile, peinture en aérosol, gomme
laque avec lettrage en métal et en
vinyle sur toile
182,9 x 182,9 cm
Collection de l'artiste

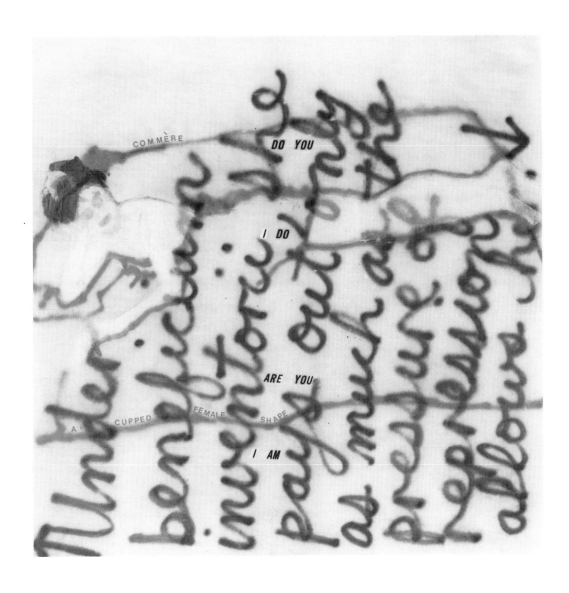

Fig. 48
She Reads (Over) . . .
1984-1985
Oil and spray paint on canvas, oil
on photocopy on glass frame
Six panels,
72.2 x 304.8 cm overall
Collection: The artist

Fig. 48
Elle (re)lit… 1984-1985
Huile et peinture en aérosol sur
toile, huile sur photocopie montée
sur cadre de verre
Ensemble des six panneaux :
72,2 x 304,8 cm
Collection de l'artiste

Fig. 49
What She Writes . . . 1983
Acrylic on photographs on glass
frame
Three panels, each 31.8 x 26.7 cm
Collection: The artist

Fig. 49
Ce qu'elle écrit… 1983
Acrylique sur photographies
montées sur cadre de verre
Trois panneaux de 31,8 x 26,7 cm
chacun
Collection de l'artiste

Fig. 50
**Untitled (Quoting A. Hunter,
L. Irigaray, D. Azpadu and
Others)** 1986
Powdered charcoal, oil pastel,
spray paint, gel medium, metal and
vinyl letters, varnish and shellac on
canvas
182.9 x 396.2 cm
Collection: The artist

Fig. 50
**Sans titre (citations de
A. Hunter, L. Irigaray,
D. Azpadu et d'autres)** 1986
Fusain en poudre, pastel à l'huile,
peinture en aérosol, médium en
gelée, lettrage en métal et en
vinyle, vernis et gomme laque sur
toile
182,9 x 396,2 cm
Collection de l'artiste

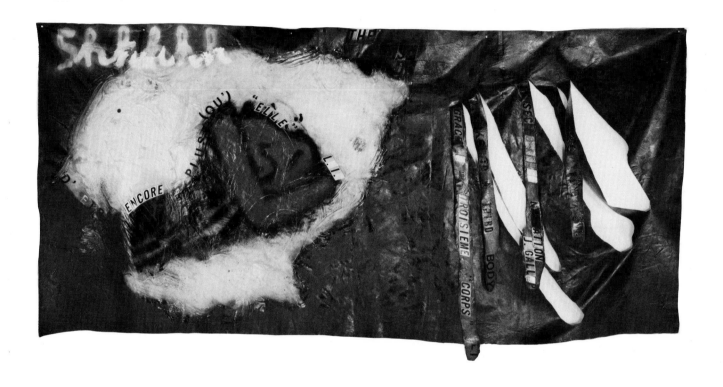

My attitude to materials is informed by the minimalists. I use the properties of so-called inert matter to create analogies of mental/physical processes. I look for content-relatedness in the materials I choose. In the past I used heavy metals and those materials that have the ability to project their properties over and beyond the physical object.

Text runs parallel to the work and can be seen as an independent yet thematically related entity which complements the object and vice versa.

I think it is necessary to leave a lot of room for the viewer's involvement. I favour open-ended situations: I believe the didactic has no place in art.

I like the idea of the object as an irritant. I like to make work that is viewer-sensitive or viewer-activated; work that is perceived by more than just one sense.

I want to have a lot of things happening within one work using minimal means. I want to be precise and succinct. I am interested in the interdependence of the sensible and the inert, the mental and the physical, consciousness and matter. I want my objects to influence the way people apprehend reality.

Rewritten by the artist from an interview with Diana Nemiroff, 4 October 1985.

Mon approche des matériaux s'inspire des minimalistes. Je mets à profit les propriétés de matériaux dits inertes pour créer des analogies entre les phénomènes mentaux et physiques. Je choisis des matériaux liés au contenu. Autrefois, j'utilisais des métaux lourds et d'autres matériaux capables de projeter leurs propriétés au-delà de l'objet concret.

Le texte occupe une position parallèle à l'œuvre et peut être envisagé comme une entité indépendante, bien qu'il entretienne un lien thématique avec l'objet, tous deux se complétant réciproquement.

Je crois qu'il faut laisser au spectateur tout l'espace nécessaire pour s'engager. Je préconise des situations ouvertes : le didactisme n'a pas sa place en art.

J'aime l'idée que l'objet soit irritant. J'aime réaliser une œuvre qui réagit au spectateur ou est actionnée par lui ; une œuvre qui touche plus d'un sens.

J'aime également qu'une œuvre mette en jeu un grand nombre de choses avec un minimum de moyens. Je vise la précision et la concision. Je m'intéresse à l'interdépendance du sensible et de l'inerte, du mental et du physique, de la conscience et de la matière. Je veux que mes objets influencent la manière dont les gens perçoivent la réalité.

Entretien avec Diana Nemiroff, le 4 octobre 1985, revu par l'artiste.

Fig. 51
Malevolent Heart (Gift)
Detail from **Golem: Objects as Sensations** 1979-1982
Gelatin silver print, photography by Isaac Applebaum
32.8 x 24.3 cm
Collection: National Gallery of Canada

Fig. 51
Rancoeur (cadeau)
Détail de **Golem : Les objets comme sensations** 1979-1982
Épreuve argentique à la gélatine, photographie d'Isaac Applebaum
32,8 x 24,3 cm
Collection du Musée des beaux-arts du Canada

MALEVOLENT HEART (Gift)
Weight = 2.2 kg
Size = 13 × 7 × 6 cm
Material: fermium (Fm)
 Radioactive, half-life 100 days

Fig. 52
Corona Laurea 1983-1984
Detail
Nickel-chrome wire, electrical cord
and power
Collection: The artist, courtesy of
The Ydessa Gallery

Fig. 52
Corona Laurea 1983-1984
Détail
Fil de nichrome, câble électrique
et électricité
Collection de l'artiste, gracieuseté
de la Ydessa Gallery

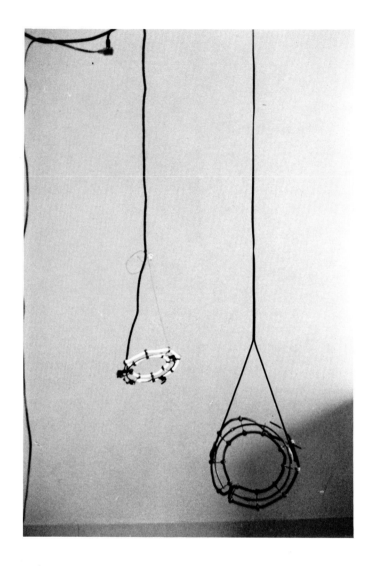

Fig. 53
Corona Laurea 1983-1984
Detail
Gelatin silver print, photography by
Martin Bergman
25.4 x 20.3 cm
Collection: The artist, courtesy of
The Ydessa Gallery

Fig. 53
Corona Laurea 1983-1984
Détail
Épreuve argentique à la gélatine,
photographie de Martin Bergman
25,4 x 20,3 cm
Collection de l'artiste, gracieuseté
de la Ydessa Gallery

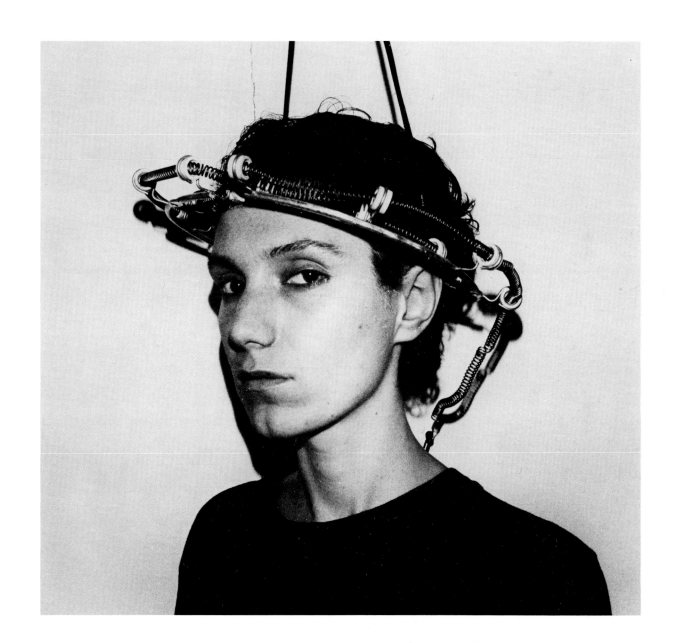

Je veux que tu éprouves ce que je ressens : Ma tête est enveloppée de fil barbelé et ma peau frotte contre ma chair de l'intérieur. Comment peux-tu être aussi à l'aise quand tu n'es qu'à 5 pouces à ma gauche ? Je ne veux pas m'entendre penser, me sentir bouger. Je ne veux pas être engourdie, je veux me glisser sous ta peau : J'écouterai ce que tu entendras, je me nourrirai de ta pensée, je porterai tes vêtements.

J'ai maintenant ton attitude et tu as perdu ton assurance. En les faisant tiennes, tu m'as libérée de mes opinions, de mes habitudes, de mes impulsions. Je devrais être reconnaissante et pourtant... tu commences à m'irriter : Je ne veux pas vivre avec moi-même dans ton corps, et je préférerais m'exercer à être différente avec quelqu'un d'autre.

Fig. 54
I Want You to Feel the Way I Do . . . (The Dress)
1984-1985
Installation, The Ydessa Gallery,
Toronto, 1985
Live, uninsulated nickel-chrome
wire mounted on wire mesh,
electrical cord and power, with text
Dress, 144.8 x 121.9 x 45.7 cm
Collection: The artist, courtesy of
The Ydessa Gallery

Fig. 54
Je veux que tu éprouves ce que je ressens… (la robe)
1984-1985
Installation, The Ydessa Gallery,
Toronto, 1985
Fil de nichrome sous tension et
non isolé monté sur toile
métallique, câble électrique et
électricité, texte
Dimensions de la robe :
144,8 x 121,9 x 45,7 cm
Collection de l'artiste, gracieuseté
de la Ydessa Gallery

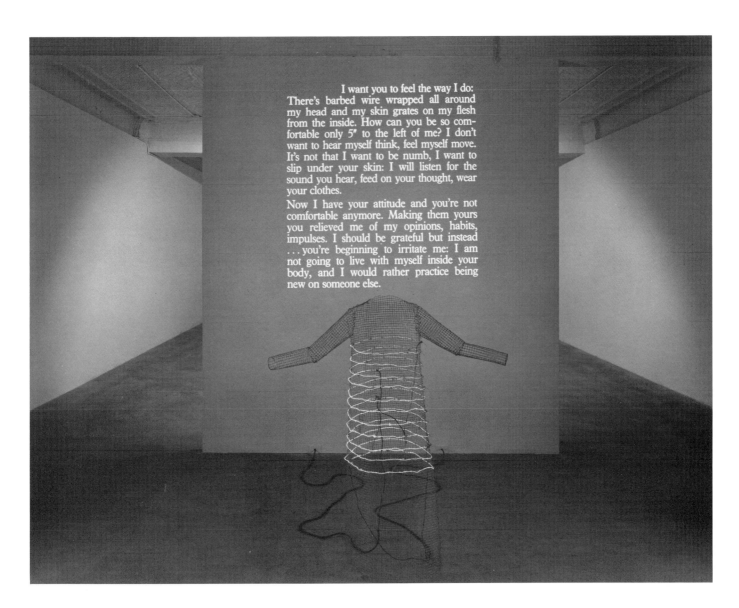

Humour is very important to me because it is a device which tends to objectify a situation; it allows for a certain removal or distancing from the subject of my painting. I often incorporate anachronistic elements to the same end, such as clothing and costumes which are somewhat inappropriate to the time and place depicted. Anachronism in this case tends to redirect the viewers' perception of the work in that the subject of the painting is presented in an oblique, indirect manner.

As I often choose to deal with issues of current concern, I am conscious of the difficulty of working in a representational mode without becoming merely illustrative. I am interested in mass-media imagery and sometimes use it as a source for my work. By parodying that material I'm trying to arrive at an objective statement about the distortion I perceive in the messages communicated by such imagery. I am also concerned with the problem of topicality itself, since *topicality* in reference to a work of art often implies superficiality. Yet as I see an increasingly objective stance in my work, I feel prepared to deal with the challenge of topical subject matter.

I frequently make paintings with a dramatic eye-level focal point. I feel that this is an effective method by which to indicate a priority of ideas in the work. I am also interested in psychological manipulation through the use of subject matter which is immediately identifiable. By representing my subject in a very clear and concrete manner, I

J'accorde une grande importance à l'humour, car il nous aide à objectiver une situation, en permettant un certain détachement ou une certaine distanciation par rapport au sujet. Pour la même raison, j'incorpore souvent des éléments anachroniques dans mes peintures, par exemple des vêtements ou des costumes qui ne sont pas en harmonie avec l'époque et l'endroit décrits. L'anachronisme a pour effet de détourner la perception du spectateur, en ce sens que le sujet de la peinture est présenté d'une manière oblique et indirecte.

Comme je traite souvent de questions d'actualité, je suis consciente de la difficulté de travailler sur un mode figuratif sans aboutir à une œuvre purement illustrative. Je m'intéresse à l'imagerie charriée par les médias, et j'y puise souvent le sujet de mes œuvres. En la parodiant, j'essaie de témoigner objectivement de la distorsion que je perçois dans les messages véhiculés. Je m'intéresse également au problème de l'actualité en soi, parce qu'en art l'*actualité* est souvent signe de superficialité. Cependant, comme j'adopte une position de plus en plus objective, je me sens prête à en traiter.

Mes œuvres comportent souvent un point de convergence dramatique à hauteur des yeux. C'est, selon moi, une bonne façon d'indiquer la priorité des idées dans mon œuvre. Je m'intéresse également à la manipulation psychologique, et c'est pourquoi j'utilise des sujets facilement identifia-

Fig. 55
The Magic of São Paulo 1985
Oil on canvas
213.4 x 170.2 cm
Collection: Lonti Ebers

Fig. 55
La Magie de São Paulo 1985
Huile sur toile
213,4 x 170,2 cm
Collection de Lonti Ebers

hope to draw the viewer into the work. I enjoy the fact that whether or not the viewer has any knowledge of art he or she will be able to respond to the image on some level.

I want to acknowledge through my work that power relationships are interesting to examine but not necessarily to emulate. Compromise is often thought of as capitulation, as something degrading. It is the opposite of an aggressive stance and is commonly identified as female in nature. Instead, I think that flexibility and co-operation will ultimately save us. As an artist, I feel a responsibility not merely to reflect the conditions of our existence but to criticize and propose alternatives. It is my intention to offer logical, though sometimes unorthodox, possibilities to the viewer as a critical analysis of the issues which affect society.

Edited excerpt from an interview with
Diana Nemiroff, 8 September 1985.

bles. En représentant mon sujet clairement et concrètement, j'espère embarquer le spectateur. J'aime à penser que le spectateur, peu importe qu'il connaisse ou non l'art, réagira à l'image d'une façon ou d'une autre.

Mon œuvre vise à mettre en relief l'importance des rapports de force, sans plus. Le compromis est souvent perçu comme une capitulation, comme quelque chose de dégradant. C'est une attitude souple plutôt qu'agressive, que l'on considère souvent comme propre aux femmes. Pour ma part, je pense que c'est finalement la souplesse et la coopération qui nous sauveront. En tant qu'artiste, je crois que j'ai le devoir non seulement de refléter les conditions de notre vie, mais de formuler des critiques et des solutions. En un sens, je souhaite offrir aux spectateurs des possibilités logiques, quoique peu orthodoxes parfois, d'analyser de façon critique les problèmes que connaît la société.

Extrait d'un entretien avec Diana Nemiroff,
le 8 septembre 1985.

Fig. 56
Self-Portrait as Prostitute
1983
Acrylic on canvas
149.9 x 139.7 cm
Collection: Brent S. Belzberg

Fig. 56
Autoportrait en prostituée
1983
Acrylique sur toile
149,9 x 139,7 cm
Collection de Brent S. Belzberg

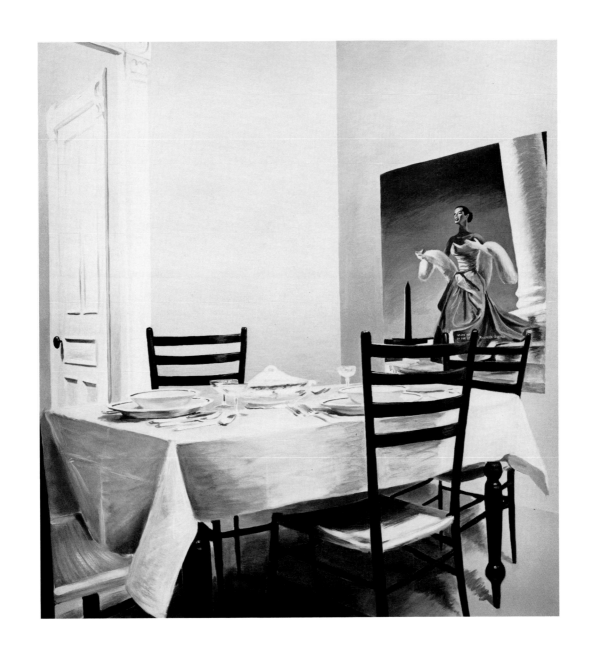

Fig. 57
Self-Portrait 1982
Acrylic on canvas
140 x 153 cm
Collection: Mr. and Mrs. R. Hallisey

Fig. 57
Autoportrait 1982
Acrylique sur toile
140 x 153 cm
Collection de
M. et Mme R. Hallisey

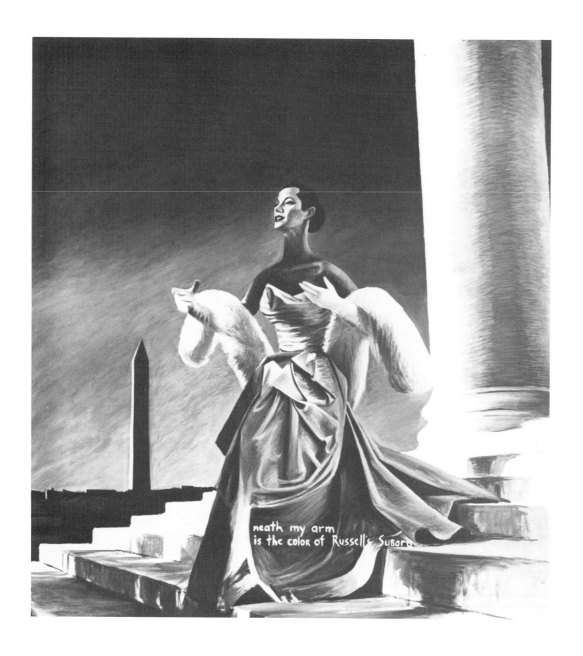

Fig. 58
Identification/Defacement
1983
Acrylic on canvas
Two panels, 144.8 x 86.4 cm and
139.7 x 81.2 cm
Collection: Sarnia Public Library
and Art Gallery

Fig. 58
Identification / défiguration
1983
Acrylique sur toile
Deux panneaux : 144,8 x
86,4 cm ; 139,7 x 81,2 cm
Collection de la Sarnia Public
Library and Art Gallery

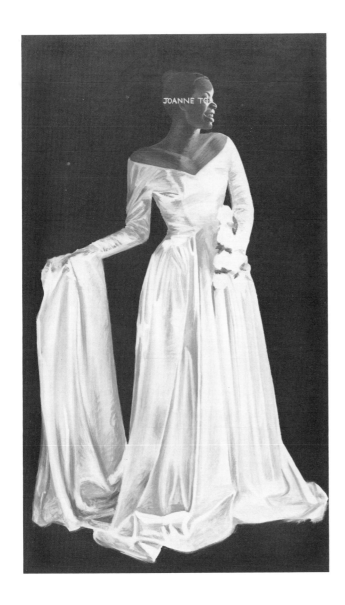
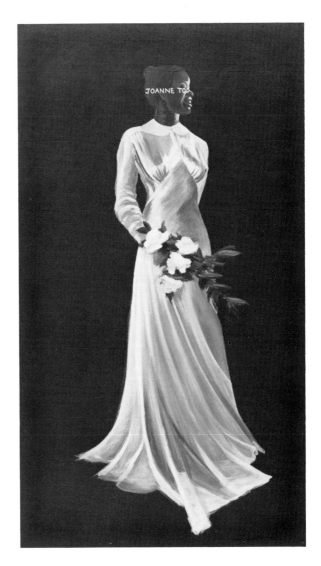

In 1904, the American historian Henry Adams noted that he had witnessed the appearance of four impossibilities in his lifetime: the ocean steamer, the railway, the electric telegraph and the daguerreotype. These technological processes emerged at the height of the Industrial Revolution and, for the most part, they implied a radical redefinition of the conditions for looking and seeing. With its focus on the historical conditions for the existence of photography, my own work has developed in relation to these historical processes, the redefinition they implied, the impossibilities they embodied and the perceptual revolution they inaugurated. It revolves around the question of the emergence of the photographic process at a particular period in time and the nature of the representations it might articulate.

But in the juxtaposition of an origin (photography) with the social and cultural conditions of my own historical existence, there has emerged a second matrix of impossibilities to be identified with 'another' history, another attempt to redefine what it might mean to look and see had we not been subject to the historical conditions which have crystallized in the form of Industrial Capitalism. I think that my work can best be understood in relation to this latter strategic position, the paradox implied in the word *impossibility* ('that which cannot be done'), and the development of a dualistic history: an 'impossible' history which materialized in the context of the Industrial Revolution and the possibility of another history which can only materialize in the shadows of that 'impossible' history, in those instants which have escaped its tyranny. My work seeks the conditions for the existence of that *historical* possibility.

The idea of the eye, a divided eye, has been of paramount importance for the development of much of my recent work. By a 'divided eye' I mean the opposition between two fundamental ways of seeing, the one perhaps best described as *subjec-*

En 1904, l'historien américain Henry Adams notait qu'il avait vu se réaliser quatre choses impossibles au cours de sa vie : le bateau à vapeur transocéanique, le chemin de fer, le télégraphe électrique et le daguerréotype. L'apparition de ces techniques a marqué l'apogée de la Révolution industrielle, et, largement, entraîné une redéfinition radicale des conditions du regard et de la vision. Comme mon travail est axé sur les conditions historiques de l'existence de la photographie, son cheminement est lié à l'histoire de ces inventions, au processus de redéfinition qu'elles supposaient, aux impossibilités qu'elles incarnaient, et à la révolution perceptuelle qu'elles ont amorcée. Je m'interroge en particulier sur la naissance du processus photographique à une époque précise, et sur la nature des représentations qu'il met en jeu.

Cependant, la juxtaposition d'une origine (la photographie) et des conditions sociales et culturelles de ma propre existence a fait surgir une deuxième matrice d'impossibilités, à rapprocher d'une «autre» histoire, une autre tentative pour redéfinir ce que le regard et la vision pourraient signifier si nous n'avions pas été assujettis aux conditions historiques dont la cristallisation a donné naissance au capitalisme industriel. Je pense que mon œuvre prend toute sa signification à la lumière de cette position stratégique, du paradoxe qu'implique le mot *impossibilité* («ce qui ne peut être réalisé»), et de l'évolution d'une histoire dualiste : une histoire «impossible» qui s'est matérialisée dans le contexte de la Révolution industrielle et la possibilité d'une «histoire» qui ne peut se réaliser qu'à l'ombre de la première, dans les instants qui ont échappé à sa tyrannie. Dans mon œuvre, je cherche les conditions d'existence de cette potentialité.

L'idée de l'œil, de l'œil divisé, a joué un rôle capital dans l'orientation d'une bonne part de mon travail récent. Par «œil divisé» j'entends l'opposi-

tion entre deux façons fondamentales de voir, l'une que l'on pourrait qualifier de *subjective*, l'autre étant *objective*. Selon moi, leurs bases institutionnelles peuvent être assimilées à l'opposition entre les Arts et les Sciences. On trouve cette même opposition à l'origine de la photographie. La notion d'œil divisé recouvre également une distinction transculturelle. Même si je m'intéresse aux phénomènes culturels *collectif*s par opposition aux phénomènes culturels *individuel*s (le processus photographique par opposition à des images-sujets particulières ou à des sujets bio-historiques; l'*œil* par opposition à des identités «désignées» psycho-historiques), j'ai utilisé deux figures historiques, William Henry Fox Talbot et Dziga Vertov, comme des symboles à déployer dans le contexte de mon œuvre. La Révolution industrielle a servi de toile de fond au rôle de pionnier joué par Talbot dans le développement de la photographie. Celui-ci appartenait à la bourgeoisie aisée et était un homme de sciences. Ses photographies ont le caractère d'objets à la fois scientifiques et esthétiques, mais elles ont été récupérées par une histoire des objets esthétiques, véritable prolongement de l'histoire de l'art. Par contre, Vertov est issu de la révolution russe de 1917. Il s'est surtout efforcé de créer une nouvelle forme de film documentaire, le documentaire *poétique*, qui reposait sur les techniques du montage et dont la thématique était mise au service d'une nouvelle société. Vertov a tenté de façon agressive («armée») d'offrir le modèle d'un nouveau type de regard et de vision dans le contexte d'une nouvelle société industrielle. Ainsi, je pense qu'on peut envisager *L'Homme à la caméra* comme un rite de passage vers un nouvel homme soviétique. Vertov s'intéressait vivement au présent, et son œuvre filmique illustre le déploiement d'un type d'anthropologie comparée au sein d'une formation sociale et politique donnée. Talbot et Vertov diffèrent non seulement dans leur façon de regarder (la photographie s'opposant au film), mais

tive, the other *objective*. In my opinion, their institutional bases can be identified in terms of the division between the arts and the sciences. Photography has its origins in the same opposition. The notion of a divided eye also embodies a cross-cultural distinction. Although I am interested in exploring *collective* as opposed to *individual* cultural phenomena (the photographic process in contrast to individual subject/images and bio-historical subjects; the *eye* in opposition to particular named psycho-historical identities), I have used two historical figures, William Henry Fox Talbot and Dziga Vertov, as symbols to be deployed in the context of my work. The Industrial Revolution formed the backdrop to Talbot's pioneering work in the development of photography. He was a member of the leisured bourgeoisie and a man of science. The photographs which he took exhibit the characteristics of both scientific and aesthetic objects. But the history in terms of which they have been defined has been a history of aesthetic objects, really a continuation of the history of art. In contrast, Vertov's background was the Russian Revolution of 1917. His work was principally concerned with developing a new form of documentary film, a *poetic* documentary, anchored in montage techniques, and thematically organized at the service of a new society. His work was an aggressive ('armed') attempt to offer a model for a new mode of looking and seeing in the context of a new industrial society. For example, I think that *Man with a Movie Camera* can be understood as a rite of passage towards a new Soviet man. He was very interested in the present, and his film work can be examined as an example of the deployment of a type of comparative anthropology within a given social and political formation. Talbot and Vertov are divided not only in terms of their modes of looking (photography as opposed to film) but also in terms of their methods of seeing and their historical backgrounds (the social, political, eco-

nomic and cultural context within which they worked).

The idea of a dualistic history permeates my work. For example, the trains in the earlier pieces have a double function. They are historically specific (the last steam or the first diesel locomotive), therefore they are part of a *positive* history. But they also function in terms of a history which is no longer their own, a *negative* history that has to do with the strategy of denying a subject access to the privileged condition of being a *fixed* (and therefore permanent) subject/image (a photograph). This strategy allows one to gain access to a space which is *independently* associated with the discourses of anthropology, art and photography with their various methodologies for seeing, knowing and appropriating the world. The trains are not only used to provide a link between disparate elements in a work, but also serve to create a pulse within its context. This pulse creates a moment of cohesion in which the histories deployed by a place condense into a density of meaning which is instantaneous but which forever escapes comprehension. It is at once a historical and an ahistorical density (a negative history), that is, a history which is not yet and which can only exist in terms of other histories. The train is really an anchoring mechanism which allows a piece to continually return to itself only to continuously dissipate.

The development of this type of negative history is dependent on an act of denial directed towards the hegemony of image/subjects in the history of photography. This strategy of denial has its origins in some work I conducted on the possibility of analysing the photographic process in terms of a ritual. I was interested in exploring the idea that the cultural significance of photography could not be isolated by means of an analysis of any particular image or group of images; rather one would have to seek for that significance elsewhere, in its collective characteristics, which might be

également dans leur façon de voir et dans leurs antécédents historiques (le contexte social, politique, économique et culturel dans lequel ils ont travaillé).

La notion d'histoire dualiste imprègne mon œuvre. Par exemple, les trains figurant dans mes premières pièces remplissent une double fonction : ils sont historiquement déterminés (la dernière locomotive à vapeur ou la première locomotive diesel), et font donc partie d'une histoire *positive*. Mais ils procèdent également d'une histoire qui ne leur appartient plus, une histoire *négative* en rapport avec la stratégie qui consiste à refuser à un sujet le privilège d'être un sujet-image (une photographie) *fixe* (et, par conséquent, permanent). Cette stratégie permet d'accéder à un espace associé de façon *indépendante* aux discours anthropologique, artistique et photographique et à leurs différents modes de vision, d'appréhension et d'appropriation du monde. Les trains ne servent pas uniquement à relier des éléments disparates de l'œuvre, mais également à produire une impulsion. Celle-ci crée un moment de cohésion où les histoires déployées par un lieu se condensent jusqu'à former une masse de significations instantanées, mais qui échappent éternellement à toute compréhension. Il s'agit d'une densité à la fois historique et non historique (une histoire négative), c'est-à-dire d'une histoire qui n'est pas encore et qui ne peut exister que par l'intermédiaire d'autres histoires. Le train sert en fait de dispositif d'ancrage qui permet à l'œuvre de se retourner continuellement vers elle-même tout en se dissipant sans cesse.

L'élaboration de ce genre d'histoire repose sur un acte de négation à l'encontre de l'hégémonie des sujets-images dans l'histoire de la photographie. J'ai élaboré cette stratégie en cherchant à déterminer s'il était possible d'analyser le processus photographique en tant que rituel. Je suis parti de l'hypothèse qu'on ne pouvait isoler la significa-

Fig. 59
Photography: A Word 1983
Detail, installation, Yajima/Galerie,
Montreal
Collection: The artist, courtesy of
S. L. Simpson Gallery

Fig. 59
Photographie : un mot 1983
Détail de l'installation,
Yajima/Galerie, Montréal
Collection de l'artiste, gracieuseté
de la S. L. Simpson Gallery

tion culturelle de la photographie en analysant une image ou un groupe d'images, et qu'on devait plutôt chercher cette signification ailleurs, dans ses caractéristiques collectives, que l'on pourrait définir en fonction de son mode de production. J'ai donc décidé d'analyser la photographie du point de vue d'un processus rituel particulier : le rite de passage.

En 1909, Arnold Van Gennep a écrit un livre dans lequel il décrivait la structure tripartite caractéristique de ces rites. La forme du rituel comprend une période de séparation, une période marginale ou liminaire, et une période de réintégration. Il me semblait que le processus photographique présentait une structure semblable, à savoir : un procédé qui consiste à détacher un sujet de son contexte matériel et à l'inscrire comme image latente ; une période liminaire (le négatif) qui est un renversement des conditions normales

identified in terms of its process of production. I therefore decided to analyse photography from the point of view of a particular ritual process: a rite of passage.

In 1909, Arnold Van Gennep wrote a book in which he described a tripartite structure characteristic of such rites. In form the ritual sequence involved a period of separation, a marginal or liminal period, and a period of reincorporation. I thought that the photographic process exhibited a similar structure: a procedure by which a subject is separated from its substantial context and inscribed as a latent image; a liminal period (the negative state) which is a reversal of the normal conditions for vision (light is dark and dark is light); and a procedure of reincorporation which results in the production of a positive image marking a subject's reintroduction into a social world as a portable, reproducible, recyclable subject/image.

But according to the model I produced, photographs would still be valid even if they didn't support a subject/image and they could therefore escape the conventional history that had previously served to define them. They could escape its grasp in two ways: because there was no subject/image, one could not be displaced into a past; and because of the absence of a desire to produce a subject/image, one could not be displaced into a future. (In my opinion, conventional photographic images embody these characteristics.) But the type of negative history produced by this strategy of denial, the production of blank photographs I have named 'ideologically complex brute photographs' (chemical light mirrors, reflecting or transparent to ambient light), reflected one aspect of the problem. To my mind they served to identify an area of non-history. I decided to explore some of the other alternative histories which could be identified within the context of photography (and film) as we have been given to understand them. This brings me back to Vertov and Russian constructivist art.

Vertov was of particular interest to me because of his work on the re-education of the eye in post-revolutionary Russia. His film *Man with a Movie Camera* has provided me with a powerful example of the way in which the eye could be thematically and geometrically re-educated in a context established by the technique of montage. At the same time I was beginning to use extensive bodies of text in my work and I was struck by the similarities existing between verbal and visual representations in the sense of their being alternative types of windows through which one could be displaced into a past. I wanted to institute a critique of this type of narrative function and my interest in Vertov naturally led me (by way of his friendship with Mayakovsky) to an examination of Russian avant-garde graphic design. These sources have inspired most of my recent work. For example, in my last three pieces I have begun to explore some of the

de la vision (le clair est sombre et le sombre est clair) ; et un procédé de réintégration qui consiste à produire une image positive, marquant ainsi le retour du sujet dans le monde social sous forme d'une image-sujet portative, reproductible et recyclable. Cependant, selon mon modèle, les photographies pourraient conserver leur valeur même sans offrir d'image-sujet, échappant ainsi à l'histoire traditionnelle dont on s'est servie jusqu'à ce jour pour les définir, et ce, de deux manières : en l'absence d'une image-sujet, on ne pourrait être transporté dans le passé, et en l'absence du désir de produire une image-sujet, on ne pourrait être transporté dans le futur. (Ce qui caractérise selon moi les images photographiques traditionnelles.) Mais le type d'histoire résultant de cette stratégie de négation, la production de photographies blanches que j'ai nommées «photographies brutes idéologiquement complexes» (miroirs chimiques de la lumière, réfléchissant la lumière ambiante ou traversés par elle), reflétait un aspect du problème. A mes yeux, ces photographies servaient à marquer un domaine de la non-histoire. J'ai décidé d'explorer quelques-unes des autres histoires possibles que l'on pourrait cerner dans le contexte de la photographie (et du film) telles qu'on nous les a présentées. Ce qui me ramène à Vertov et au constructivisme russe.

Je me suis intéressé à Vertov particulièrement à cause de son travail sur la rééducation de l'œil dans la Russie postrévolutionnaire. Son film *L'Homme à la caméra* représente pour moi un exemple frappant de la façon dont l'œil peut être soumis à une rééducation thématique et géométrique dans un contexte créé par la technique du montage. En outre, j'ai commencé à insérer de longs textes dans mon œuvre, et j'ai été frappé des similitudes existant entre les représentations verbales et visuelles, en ce sens qu'elles constituent toutes deux des «fenêtres» donnant accès au passé. Je souhaitais faire une critique de ce type de

fonction narrative, et mon intérêt pour Vertov m'a amené tout naturellement (en raison de son amitié pour Maïakovski) à étudier le graphisme russe d'avant-garde. Ces références ont inspiré la plupart de mes dernières œuvres. Par exemple, dans mes trois dernières pièces, j'ai entrepris d'explorer certains des mécanismes textuels et d'autres procédés formels destinés à traiter ce genre de déplacement narratif; et bien que Vertov aurait sûrement insisté sur l'importance d'élaborer un langage purement cinématographique, je pense qu'on peut étendre sa façon d'utiliser le montage pour traiter une particularité historique qu'il a eu tendance à négliger: c'est la photographie et le film qui sont nés dans un monde de langage (d'histoire narrative, verbale) et non l'inverse.

Mon utilisation des miroirs est un autre exemple de la manière dont je cherche à développer les techniques de montage élaborées par Vertov. Le rôle des miroirs dans mon œuvre peut s'expliquer en relation avec sa conception du documentaire poétique. Ainsi, les miroirs, du moins en principe, constituent une forme purement documentaire en ce sens que l'image-sujet qu'ils créent ne peut exister que dans le présent non historique qu'ils reflètent. En les manipulant, on peut créer une distorsion spatiale et une réfraction des images-sujets, faisant ainsi directement référence aux techniques du montage tout en échappant au pouvoir d'inscription de la photographie et du film. Libérées de leur cadre photographique ou cinématographique, associées à une perte de cohérence spatiale et à la définition sociale symbolique qu'elles entraînent, les images flottent, fragmentées et incohérentes, dans un présent de la perception. De sorte que la subversion de l'œil éduqué conventionnellement est rendue possible grâce à un montage de miroirs, qui, ajouté à une télévision en circuit fermé utilisée de la même manière, constitue l'instrument formidable d'une rééducation sociale, culturelle et politique de l'œil.

textual mechanisms and alternative formal devices for dealing with those types of narrative displacements, and although I am sure that Vertov would have insisted on developing a language of pure cinema, I think that his use of montage can be extended in order to deal with a historical peculiarity which his position tends to overlook: both photography and film were born into language (into a narrative, verbal history) and not vice versa.

My use of mirrors provides another example of the ways in which I have sought to extend Vertov's montage techniques. One can understand their function in my work as having developed in relation to his idea of a poetic documentary. For example, mirrors, in principle at least, are a pure documentary form in that the subject/image they create can only exist in an ahistorical present which they serve to reflect. By manipulating them one can create spatial distortion and a refraction of subject/images which have a direct reference to montage techniques but which escape the inscriptive power of photography and film. Mirrors precipitate a loss of spatial coherence and social symbolic definition, so that the images, released from their photographic or cinematic frame, float fragmented and incoherent in a perceptual present. Therefore, mirror montage, along with a similar use of closed circuit television, provides a powerful means of subverting a conventionally educated eye in order to open a path towards its social, cultural and political re-education.

The new work I am presenting is part of the series of works that deal with Vertov and Talbot, which embody most of the ideas and techniques I have been discussing. Like the preceding installations, the new work uses a large body of text which has been subjected to graphic deployment according to montage principles as I have come to understand them, especially the principle of thematic opposition (a form of comparative anthropology). But in contrast to Russian avant-garde

155

Fig. 60
Through the Eye of the Cyclops 1985
Partial view, installation,
Yajima/Galerie, Montreal
Collection: The artist, courtesy of
S. L. Simpson Gallery

Fig. 60
A travers l'œil d'un cyclope
1985
Vue partielle de l'installation,
Yajima/Galerie, Montréal
Collection de l'artiste, gracieuse
de la S. L. Simpson Gallery

graphics, which were constrained by the traditional conventions governing the physical characteristics of a page or book, my texts are deployed in the context of a three-dimensional architectural space — a page and a book with monumental architectural form. Lissitsky pointed out that one reads with the eye and therefore the presentation of a sequence of words, their position and their form, are of paramount importance for the production of meaning. But on the whole I think that most of the Russian experiments in graphic and typographic design functioned within constraints imposed by the traditional physical form that books have taken. I have endeavoured to go beyond these constraints and to liberate the reader's eye and propel it into an architectural space the surfaces of which have been treated in an acoustic manner. My use of fluorescent text suspended in a black space in *The Photographer* (1985) is closely related to this conception of an acoustic space which allows for an almost infinite expansion of words and phrases supported by black walls which provide no physical definition other than that described by the text itself. The use of black lighting creates a further possibility for distortion, dislocating the spectator's body from its former visual cohesion. By such techniques the new work seeks to establish the conditions for the existence of that other historical possibility which might or could exist in the shadows of a history we have become all too familiar with.

Rewritten by the artist from an interview with Diana Nemiroff, 2 October 1985.

La nouvelle pièce présentée ici fait partie d'une série consacrée à Vertov et à Talbot. Cette œuvre incarne la plupart des idées et des techniques dont j'ai traité. Comme les installations précédentes, elle comporte un long texte que j'ai soumis à un déploiement graphique conforme aux principes du montage tels que je les conçois, en particulier au principe d'opposition thématique (forme d'anthropologie comparée). Mais contrairement au graphisme que l'avant-garde russe a créé, et qui était assujetti aux conventions associées aux caractéristiques matérielles d'une page ou d'un livre, mes textes se déploient dans un espace architectural tri-dimensionnel — une page et un livre dotés d'une forme monumentale. Lissitzky a souligné qu'on lisait avec l'œil et qu'en conséquence la présentation d'une suite de mots, leur position et leur forme jouaient un rôle capital dans la production du sens. Mais dans l'ensemble, je pense que les Russes ont mené la plupart de leurs expériences sur le graphisme et la typographie sans transgresser les contraintes que leur imposait la forme traditionnelle du livre. Je me suis efforcé pour ma part d'aller au-delà de ces contraintes et de libérer l'œil du lecteur pour le propulser dans un espace architectural dont les surfaces ont été traitées de façon acoustique. Dans *Le Photographe* (1985), le texte fluorescent suspendu dans le noir était étroitement lié à cette conception d'un espace acoustique qui permet une expansion quasi infinie des mots et des phrases soutenus par des murs noirs qui n'ont d'autre définition matérielle que celle décrite par le texte lui-même. La lumière noire permet en outre de déformer le corps du spectateur, lui enlevant sa cohésion visuelle. Les techniques mises en jeu par mon nouveau travail visent à créer les conditions d'existence de cette autre possibilité historique qui peut, ou pourrait exister à l'ombre d'une histoire qui nous est trop connue.

Entretien avec Diana Nemiroff, 2 octobre 1985, revu par l'artiste.

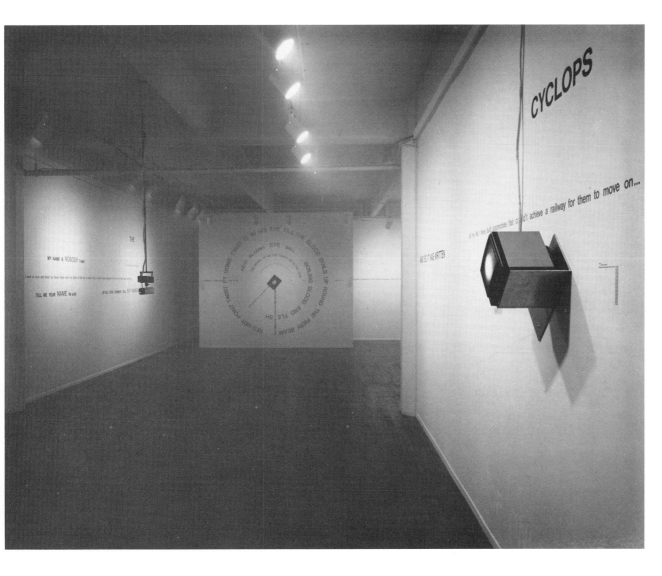

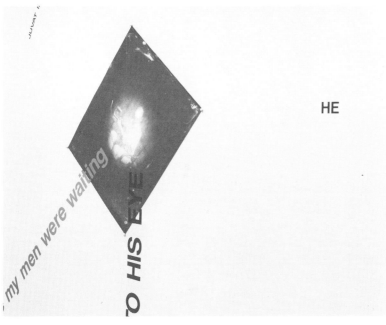

Fig. 61
Through the Eye of the Cyclops 1985
Detail, installation, Yajima/Galerie, Montreal
Collection: The artist, courtesy of S. L. Simpson Gallery

Fig. 61
A travers l'oeil d'un cyclope 1985
Détail de l'installation, Yajima/Galerie, Montréal
Collection de l'artiste, gracieuseté de la S. L. Simpson Gallery

Fig. 62
Behind the Eye Lies the Hand of William Henry Fox Talbot
1984
Detail, installation, S. L. Simpson Gallery, Toronto
Collection: The artist, courtesy of S. L. Simpson Gallery

Fig. 62
Derrière l'œil, s'impose la main de William Henry Fox Talbot 1984
Détail de l'installation, S. L. Simpson Gallery, Toronto
Collection de l'artiste, gracieuse de la S. L. Simpson Gallery

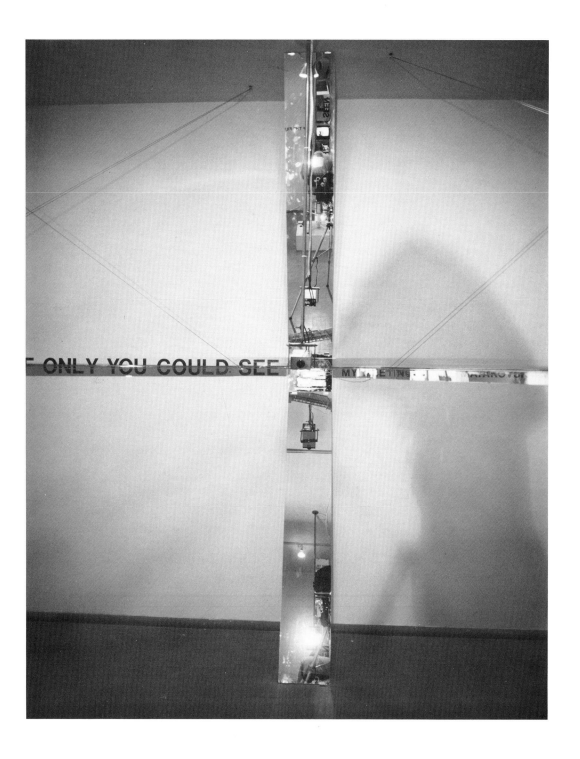

J'ai toujours été intéressée par ce que j'appelle les «zones de transition», que ce soit en architecture ou par rapport à des états d'âme. Quand j'ai commencé à faire ce genre de travail, j'étais attirée par les peintures de la Renaissance figurant un moment de communication, comme les scènes d'annonciation ou de visitation. La communication avait souvent lieu dans un portique ou dans un endroit semblable, ni public ni privé, comme pour souligner le fait qu'une transformation était en train de se produire. J'aimais l'idée que la transformation d'un individu soit symbolisée par le passage d'un lieu ou d'un domaine d'existence à un autre. La dimension psychologique d'un espace a toujours été importante à mes yeux; dans une large mesure, par exemple, mes œuvres précédentes traitent de cette qualité d'absence ou d'anticipation.

Mes premières constructions étaient très formelles; sans doute parce que j'étais embarassée de retourner à la figuration, à une époque où les œuvres figuratives n'étaient pas aussi bien vues qu'aujourd'hui. J'allais beaucoup au théâtre, et je suppose que la scène théâtrale m'a inspiré une façon de fabriquer des objets qui seraient également des peintures. J'ai toujours laissé visible le dos de mes constructions. En fait, je ne les ai jamais considérées comme des objets achevés. Je voulais qu'elles soient perçues comme des illusions ou des fictions. C'est qu'elles s'inspiraient de tableaux, et que je voulais faire référence à la tradition picturale en matérialisant au sein de l'œuvre les différents systèmes d'illusion tels des plans multiples et des constructions en perspective. Je les construisais de telle sorte que le spectateur soit forcé de se déplacer pour trouver le point de vue optimal, là où l'illusion était parfaite.

Par la suite, je me suis de plus en plus intéressée aux relations entre les êtres et les édifices où ils vivent, ainsi qu'à la manière dont ces derniers reflètent les systèmes sociaux. Après m'être penchée sur l'architecture historique repré-

I have always been interested in what I call 'transitional zones' in reference to either architecture or emotional states. When I first began to do this sort of work I was drawn to Renaissance paintings that depicted a moment of communication, such as annunciation or visitation scenes. Often that communication took place in a portico or similar zone that was neither public nor private, as if to emphasize the transformative quality of the moment depicted. I liked the idea of an individual changing persona that was symbolized in the transition from one space or realm of existence to another. The psychological dimension of a space has always been important for me; much of my earlier work, for instance, is about that quality of absence or anticipation.

The first constructions that I made were quite formal, perhaps because I was rather self-conscious about the shift back to representational imagery in my work at a time when figurative work was viewed less favourably than it is now. I was seeing a lot of theatre and I suppose that the theatrical set indicated a way to make objects that were also paintings. I always allowed the back of my constructions to be seen. In fact, I never saw them as completed objects. Rather, they were intended to be read as illusions or fictions. This is because they were based on paintings and I wanted to make reference within the work to the tradition of painting by actually constructing the various systems of illusion such as layering and perspective. They were made so that the viewer is forced to go around and find the optimum viewpoint, where the fiction is complete.

I began to think more and more about the relationship of individuals to the buildings we live in and how these reflect social systems. Having begun with historical architecture as it is portrayed in Renaissance paintings, I then became interested in the contemporary environment. The pieces that followed were much more about the systems of power that are reflected in gigantic structures such

159

as the skyscraper. It seemed to me that the skyscraper represented very well modernism's definition of how we are meant to perceive our role in society. For instance, it's interesting that modern architecture incorporates so few of those transitional zones that facilitate communication. The effect of the modernist aesthetic has been to flatten the façade.

The collapse of modernism interests me — how the architect's desire to improve the social order through the concept of the perfect building or the perfect city really hasn't worked. It seems to lead to its own destruction, as in the case of the Pruitt-Igoe housing project in St. Louis. It was built in the fifties in an attempt to realize the perfect social building, but rapidly became a crime-ridden vertical slum which was eventually abandoned and razed with dynamite. People constantly resist the imposition of an ideal utopian order. It seems to run against nature.

This interest in the social symbolism of contemporary architecture has led me to use the stadium in my recent work. It is a structure that implies social control. Specifically, I have used the 1936 Olympic Stadium in Berlin with all its negative utopian connotations of power and racial supremacy. Of course, more recently the stadium has become an arena for herding political activists in South America as well as being the site of spectacles. Another contemporary structure that attracts me is the shopping mall. The image I've used came from a newspaper article on the demise of shopping malls which discussed how they were no longer useful and were falling into disrepair. This corresponds to my fascination with ruins, particularly contemporary ruins. I've thought about how streets and cities would have developed much more organically in another era and how automobiles rather than people now determine the scale and layout of our thoroughfares. The big black parking lot in front of a series of shops seems to embody that change and implies for me a kind of

sentée dans les peintures de la Renaissance, je me suis tournée vers l'environnement contemporain. Les œuvres qui ont suivi portaient beaucoup plus sur les systèmes de pouvoir tels qu'ils se reflètent dans des structures gigantesques comme les gratte-ciel. Il me semblait que le gratte-ciel illustrait fort bien le rôle que le modernisme nous attribue dans la société. Ainsi, il est intéressant de constater que l'architecture moderne incorpore très peu de ces zones de transition qui facilitent la communication. L'esthétique moderne a eu pour effet d'aplatir la façade.

Je m'intéresse à l'échec du modernisme, de ce désir des architectes d'améliorer l'ordre social grâce au concept de l'édifice parfait ou de la cité parfaite. Le modernisme semble voué à sa propre destruction, comme ce fut le cas pour l'ensemble d'habitations Pruitt-Igoe à Saint-Louis. Construit dans les années cinquante par des gens qui voulaient réaliser l'édifice social parfait, l'immeuble est rapidement devenu un taudis vertical envahi par le crime ; il fut finalement abandonné et rasé à la dynamite. Les gens résistent toujours à un ordre utopique que l'on tente de leur imposer. L'idéalisme semble être contre nature.

L'intérêt que j'éprouve pour le symbolisme social de l'architecture contemporaine m'a incitée à utiliser le stade dans mes œuvres récentes, une structure qui implique un encadrement social. Plus précisément, j'ai utilisé le stade des Olympiques de 1936 à Berlin, avec toutes ses connotations utopiques négatives de puissance et de suprématie raciale. Bien sûr, plus récemment, le stade a également servi à entasser les activistes politiques en Amérique du Sud, outre sa fonction de lieu de spectacle. Le centre commercial est une autre structure contemporaine qui m'attire. L'image dont je me suis servie était tirée d'un article de journal faisant état de la mort des centres commerciaux, devenus surannés et se délabrant faute d'entretien. Cela correspond à ma fascination pour les ruines, et particulièrement les ruines contem-

Fig. 63
**Unattainable Immediacy:
Only So Close** 1985
Detail, installation, **Aurora
Borealis**, Place du Parc, Montreal
Oil on wood and cloth, plaster
Collection: The artist, courtesy of
S. L. Simpson Gallery

Fig. 63
**L'Impossible Immédiateté :
trop près, si loin** 1985
Détail de l'installation pour
Aurora Borealis, Place du Parc,
Montréal
Huile sur bois et tissu, plâtre
Collection de l'artiste, gracieuseté
de la S. L. Simpson Gallery

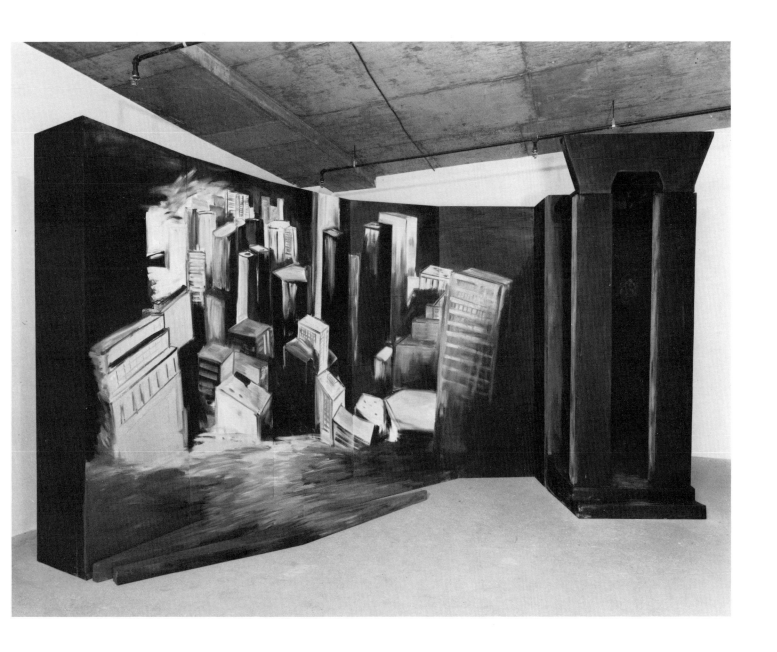

Fig. 64
**The Confusing Elements of
Passion and Power** 1984
Part 1, left, oil on panel;
Part 2, right, painted wood
construction
2.4 x 2.4 x 1.2 m
Collection: The artist, courtesy of
S. L. Simpson Gallery

Fig. 64
**Les Aspects déroutants de la
passion et du pouvoir** 1984
Section 1 (gauche), huile sur
panneau ; section 2 (droite),
construction en bois peint
2,4 x 2,4 x 1,2 m
Collection de l'artiste, gracieuseté
de la S. L. Simpson Gallery

psychological alienation. I think about places such as the Toronto Dominion Centre plaza which they are at present trying to humanize by commissioning sculptures. Although there has been an attempt to make some historical reference to the tradition of the piazza, many of these urban spaces have become wind-swept canyons in the heart of the city.

I feel that I can work with historical material and contemporary material together, juxtaposing the two to reveal their similarities. There is a crossover that occurs in terms of the function of historical images within our present vocabulary of images. I want to explore the iconic or archetypal meaning of images. For example, the waterfall in *Unattainable Immediacy* (1985) expresses again the idea of transition, of change and fluidity. At the same time I'm referring to the whole romantic notion of water falling as represented in historic painting and to the longing and desire symbolized there. In juxtaposing the skyscraper and the waterfall I was thinking of the constant pull between the city and the landscape. Similarly, the image of the ruin attracted me because it is not part of the natural world nor part of the built world, but a transition between the two.

In a recent work, I've used a male face in opposition to a female face. The images came from a magazine advertisement which had two heroic-looking bronzed figures — idealized American gods, almost — on a beach, and then a little bottle of perfume. I'm interested in the relationship between the idealized as it is depicted historically and contemporary promotion of commodities. I enjoy taking advertising images and returning them to the place they've probably been derived from originally. Art has always created heroes and represented ideal situations, and advertising attempts to do much the same thing today. The work

poraines. J'ai pensé que les rues et les villes se seraient développées de façon plus organique à une autre époque, et que se sont les automobiles et non les gens qui déterminent actuellement la dimension et la disposition de nos voies de communication. Les grands terrains de stationnement noirs, aménagés devant des rangées de magasins, semblent incarner ce changement et évoquent pour moi une sorte d'aliénation psychologique. Je songe à des endroits comme le Toronto Dominion Centre, que l'on tente aujourd'hui d'humaniser en y disposant des sculptures. Bien qu'ils s'inspirent quelque peu de la place publique traditionnelle, un grand nombre de ces espaces urbains sont devenus des canyons balayés par les vents au cœur de la ville.

J'ai l'impression que je peux travailler avec du matériel aussi bien ancien que contemporain, et les juxtaposer pour mettre en lumière leurs similitudes. La fonction des images historiques dans notre lexique d'images actuel subit un croisement. Je veux explorer la signification iconique ou archétypique des images. Par exemple, dans *L'Impossible Immédiateté* (1985), la chute d'eau exprime elle aussi l'idée de transition, de changement et de fluidité. Parallèlement, je fais allusion à la notion romantique de l'eau qui tombe, telle qu'on la représente dans la peinture historique pour symboliser les aspirations et le désir. En juxtaposant le gratte-ciel et la chute d'eau, je songeais à l'obsession qu'a la ville des lieux paysagers. De même, l'image de la ruine m'attirait parce qu'elle n'appartient ni au monde naturel, ni au monde bâti, constituant une transition entre les deux.

Dans une œuvre récente, j'ai opposé un visage masculin à un visage féminin. Les images étaient tirées des pages publicitaires d'une revue et

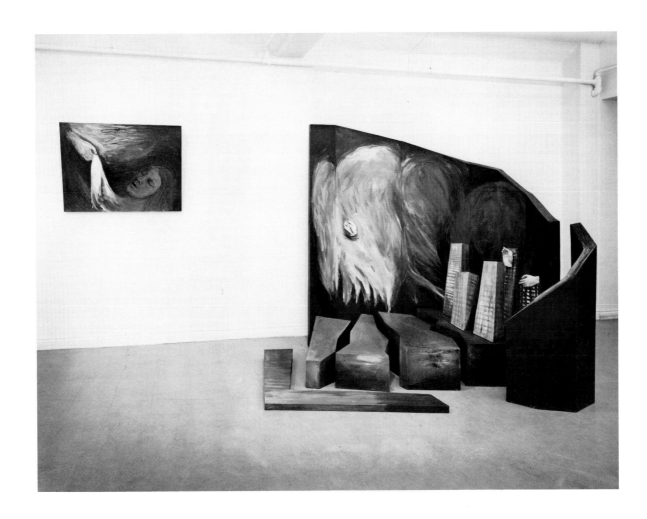

montraient deux silhouettes bronzées à l'air héroïque — presque des dieux américains — sur une plage, et un petit flacon de parfum. Je m'intéresse aux relations entre l'idéalisation telle qu'elle est représentée historiquement et la publicité moderne des biens de consommation. J'aime prendre des images publicitaires et les remettre dans ce qui est sans doute leur contexte original. L'art a toujours créé des héros et représenté des situations idéales, et la publicité s'efforce de faire de même. Mon œuvre tente de toucher à ce désir de perfection que nous ressentons tous. En insérant l'image de l'immeuble en train de s'effondrer entre les deux visages, j'ai détruit cette vision idéalisée. Très simplement, je représente ainsi la vulnérabilité inhérente à notre vie et à nos constructions.

Extrait d'un entretien avec Diana Nemiroff, le 6 septembre 1985.

is trying to get at that desire for perfection we all feel. By putting the collapsing building between the faces, I've destroyed that idealized vision. It's quite simple. It represents the inherent vulnerability in our lives and in our constructs.

Edited excerpt from an interview with Diana Nemiroff, 6 September 1985.

Fig. 65
Upon Awakening She Becomes Aware 1983
Detail
Acrylic on canvas mounted on wood, plaster
2.5 x 3.2 x 2 m
Collection: Art Gallery of Ontario

Fig. 65
L'Éveil de la conscience 1983
Détail
Acrylique sur toile montée sur un support de bois, plâtre
2,5 x 3,2 x 2 m
Collection du Musée des beaux-arts de l'Ontario

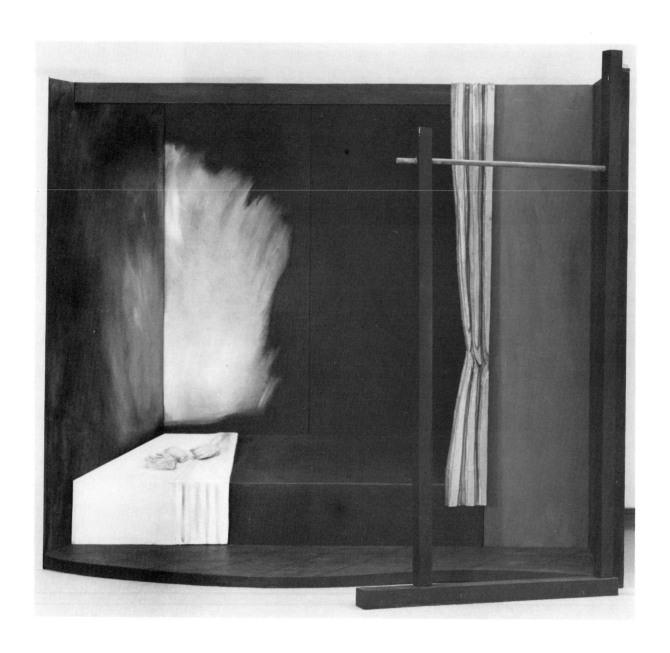

Fig. 66
In Pausing She Is Implicated in a Well-Structured Relationship
1983
Acrylic on wood and canvas, plaster
2.6 x 2.6 x 1.5 m
Collection: Montreal Museum of Fine Arts

Fig. 66
Un moment d'hésitation, et la voici prise dans une relation fortement structurée 1983
Acrylique sur bois et toile, plâtre
2,6 x 2,6 x 1,5 m
Collection du Musée des beaux-arts de Montréal

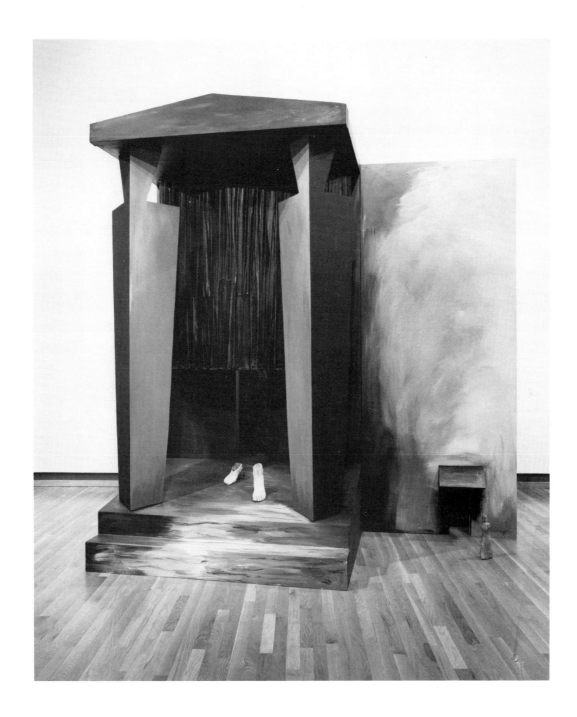

For me, making images is a necessary part of any thinking process. This seems to happen initially through words and in a temporal, linear way. The images sort of arrive as a result of this, only without words, and in a non-linear, atemporal way (that is, in an instant). It is as though the brain wanted to say the same thing in another way to see if the words made sense, or if something was missing. What is included in the image are the things that I wonder about and don't say to myself while thinking: the dimensional, visceral aspect of these ideas or historical periods — what I think they might have felt like, what the one I live in feels like. This physicality, and the constructing of it, couldn't be accomplished for me in another medium. Given that the images arise organically from a thought process, I feel I have to build them from the ground up, or the inside out, as it were. I don't think I could work with pre-existent material or the non-corporeality of a medium like film.

While I often take the processes of history as a subject, I am less interested in recounting that process in an abstract sense than in finding a point at which the process can be seen instantaneously — almost as a form. I look for images of those transitions — a shape, almost — and at the same time I want to see represented the different qualities of experience implied by these transitions and these forms. This is usually the spatial aspect of the work.

In paintings such as the Nietzsche portrait (1984) and *Dropped from the Calendar* (1984), the grid is intended as a kind of integrating mechanism or structure through which one would have had a view of the world and of the past. It is usually in front of a surface that looks like a landscape. This is meant to read as a kind of memory space, a collective remembering, a calendar. The grid also looks like weaving, which is appropriate as a reference both to a mode of production of the time and to the notion of the calendar as the threads of a social fabric.

Pour moi, fabriquer des images fait nécessairement partie de tout processus de réflexion. Ce processus met d'abord en jeu des mots, et procède de façon temporelle et linéaire. Les images en sont en quelque sorte l'aboutissement, mais elles ne comportent pas de mots, ne sont ni linéaires, ni temporelles (c'est-à-dire instantanées). C'est comme si le cerveau voulait dire la même chose sous une autre forme, afin de vérifier si les mots ont un sens ou si quelque chose manque. L'image contient des choses qui me préoccupent sans que j'y pense de façon explicite, c'est-à-dire l'aspect dimensionnel et viscéral de ces idées ou de ces périodes historiques — comment j'aurais pu sentir les époques passées, comment je sens l'époque actuelle. Je ne peux parvenir à cette matérialité et réussir à la fabriquer que dans la peinture. Étant donné que les images sont le résultat organique d'un processus de réflexion, j'ai l'impression de devoir les construire à partir de rien, ou de l'intérieur vers l'extérieur, pour ainsi dire. Je ne pense pas que je serais capable de travailler avec des matériaux tout faits ou d'utiliser un moyen d'expression immatériel comme le film.

Si je prends souvent des processus historiques comme sujets, c'est moins pour les raconter sous une forme abstraite que pour trouver un point où on peut les saisir instantanément — presque comme une forme. Je cherche des images de ces transitions, des formes, tout en m'efforçant de représenter les différentes qualités d'expérience mises en cause par ces transitions et ces formes. C'est ce qui constitue habituellement l'aspect spatial de mon œuvre.

Dans des peintures comme *Rayé du calendrier* (1984) et le portrait de Nietzsche (1984), la grille joue le rôle de mécanisme ou de structure d'intégration qui donnerait vue sur le monde et sur le passé. Elle est habituellement posée sur une surface semblable à un paysage. Elle doit être interprétée comme un lieu de la mémoire, un souvenir collectif, un calendrier. La grille fait

Fig. 67
The Site (Sight) of a Memory Trace 1985
Acrylic on canvas
132.1 x 203.2 cm
Collection: Lonti Ebers

Fig. 67
Les Vestiges d'un souvenir 1985
Acrylique sur toile
132,1 x 203,2 cm
Collection de Lonti Ebers

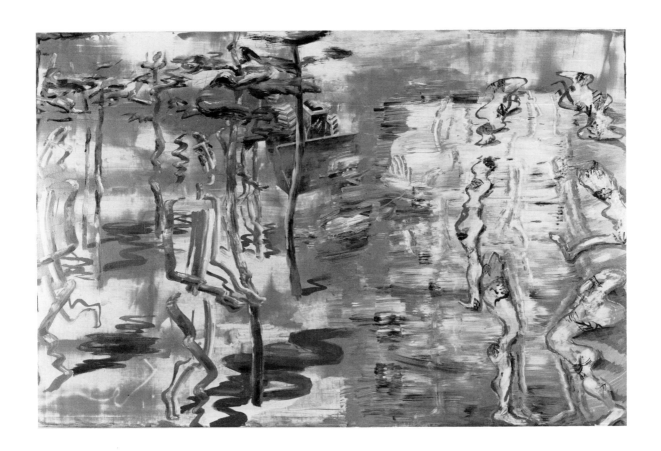

également songer à un tissu, allusion pertinente à un mode de production de l'époque de même qu'à la notion du calendrier envisagé comme les fils d'un tissu social.

La division du champ visuel dans mes peintures est en quelque sorte un procédé épistémologique visant à révéler une chose en la juxtaposant à son contraire, ou tout au moins à quelque chose de radicalement différent. Je crois que le fait de lire ou de réfléchir sur le Moyen Âge me révélera quelque chose sur le présent. Parfois, je cherche

I have used a divided or split visual field in my paintings as a kind of epistemological device which operates to make something known through juxtaposition with its opposite, or at least something radically different. I find that reading or thinking about the Middle Ages will simultaneously tell me something about the present. Sometimes it is less that I want to communicate my feeling or insights about either period than that I want to recreate that strange sense of contingency, of things suddenly revealing themselves in a new way.

167

The shifts of scale in my work are difficult to talk about in a generalized manner. This aspect depends a lot on the nature of each painting. Some figures are specific — intended to be real examples of particular people at a particular time — while others, and these are generally the larger, insubstantial figures, are of a more symbolic or metaphorical nature. Sometimes the small figures serve as part of an argument for — an attempt to propose or constitute — the larger ones, but they may also contradict them. Also the scale of the figures often has to do with the temporal dimension — some are part of a slow looking while others reveal themselves more quickly, depending on the era in question.

Recently, I have been trying to find images which deal with our current inability to maintain contact with the past, or with our environment. The figures in recent paintings are often split off from the surface, looking at a part of themselves which, because it has been cut loose, becomes distorted.

I'm interested in finding a point from which one can go backwards and forwards, holding the one in one's mind while looking at the other. I find it necessary to make a spatial, dimensional version of ideas, of these processes, almost to see whether or not I can make them fit with my more visceral and unarticulated sense of the time or the situation. For me, this is part of learning something as well.

Written in response to questions posed by the curators, December 1985.

moins à communiquer mes sentiments ou mes intuitions à l'égard d'une période en particulier, qu'à recréer l'étrange sentiment de contingence que nous ressentons devant des choses qui apparaissent soudainement sous un nouveau jour.

Il m'est difficile de discuter d'une manière générale des différences de dimensions de mes œuvres. Cet aspect reste étroitement lié à la nature de chaque tableau. Certaines figures ont un caractère spécifique — elles renvoient à des gens précis ayant vécu à une époque déterminée — tandis que d'autres, et ce sont généralement des figures sans substance, aux dimensions plus importantes, ont un caractère davantage symbolique ou métaphorique. Parfois, les petites figures servent de point de départ — tentative de proposition ou de constitution — aux grandes figures, mais elles peuvent également les contredire. En outre, la taille des figures est souvent liée à la dimension temporelle — certaines exigeant d'être examinées longuement, tandis que d'autres se révèlent d'un seul coup, selon l'époque traitée.

Depuis peu, je cherche des images traitant de notre incapacité actuelle à garder un lien avec le passé ou avec notre milieu. Dans mes œuvres récentes, les figures sont souvent séparées de la surface, tournées vers la partie d'elles-mêmes qui est déformée parce que détachée.

J'aimerais trouver un point d'où l'on pourrait aller vers l'avant ou l'arrière, gardant l'un dans sa tête pendant que l'on regarderait l'autre. Je pense qu'il est nécessaire de réaliser une version spatiale et dimensionnelle des idées, de ces processus, presque pour vérifier si je peux les concilier avec le sentiment, davantage viscéral et inexprimé, que j'éprouve à l'égard de l'époque ou de la situation. Pour moi, cela fait également partie d'un apprentissage.

Réponse aux questions des conservatrices, décembre 1985.

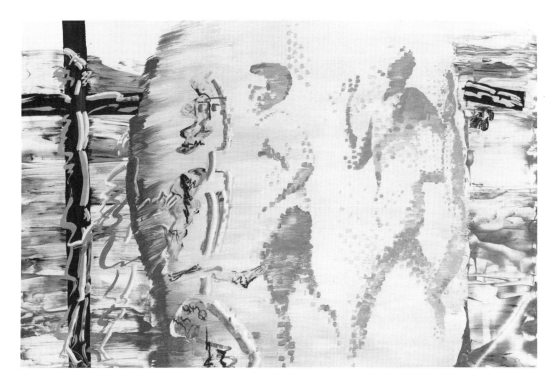

Fig. 68
**The Appearance of the
Crowd** 1984
Acrylic on paper
64.8 x 100.3 cm
Collection: Lynn and Stephen
Smart

Fig. 68
La Foule émergente 1984
Acrylique sur papier
64,8 x 100,3 cm
Collection de Lynn et
Stephen Smart

Fig. 69
**Study for a Portrait of
Nietzsche** 1984
Acrylic on paper
70 x 100 cm
Collection: Loretta Yarlow and
Gregory Salzman

Fig. 69
**Étude pour un portrait de
Nietzsche** 1984
Acrylique sur papier
70 x 100 cm
Collection de Loretta Yarlow et
Gregory Salzman

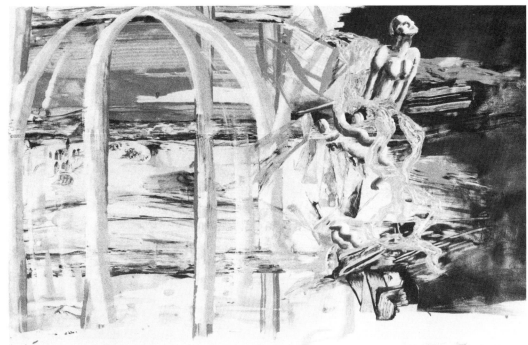

Fig. 70
Outered 1984
Acrylic on canvas
130.3 x 170.5 cm
Collection: Art Gallery of Ontario,
gift from the George W. Gilmour
Perspective Exhibition Fund, 1985

Fig. 70
Extériorisation 1984
Acrylique sur toile
130,3 x 170,5 cm
Collection du Musée des
beaux-arts de l'Ontario ; don du
George W. Gilmour Perspective
Exhibition Fund, 1985

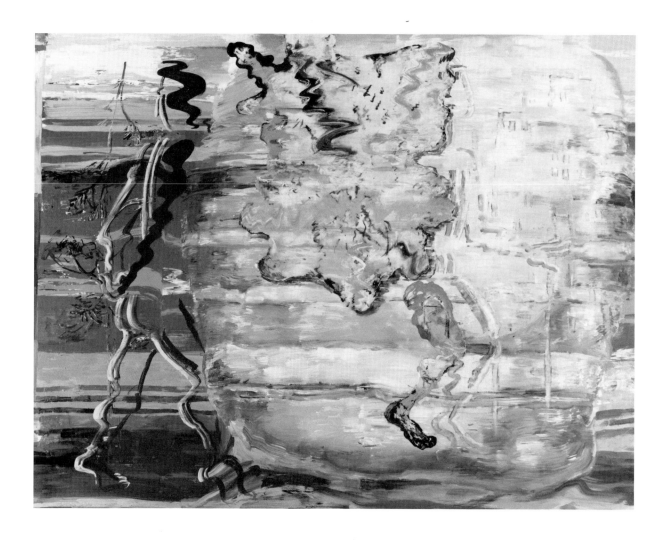

Fig. 71
**Dropped from the Calendar
(Experience and
Self-Consciousness)** 1984
Acrylic on canvas
152.4 x 204.7 cm
Collection: Loretta Yarlow and
Gregory Salzman

Fig. 71
**Rayé du calendrier (expérience
et conscience)** 1984
Acrylique sur toile
152,4 x 204,7 cm
Collection de Loretta Yarlow et
Gregory Salzman

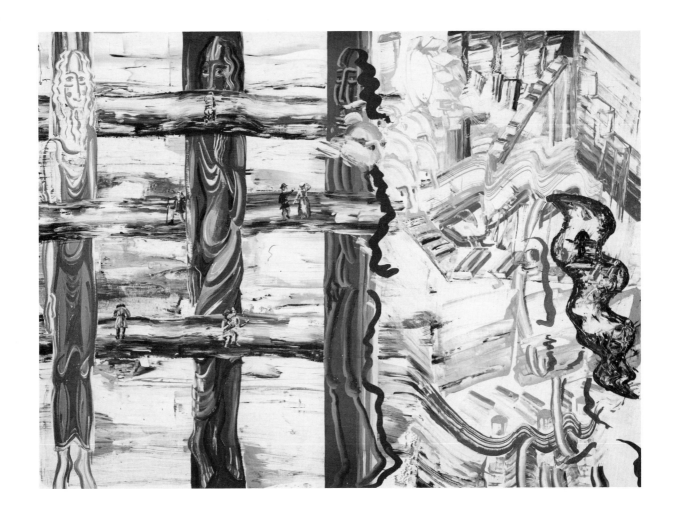

Although the monument has been an important part of the history of sculpture, I very seldom find it satisfying. I am more interested in sculpture that gets away from the concept of monumentality. Subject matter is a more central issue for me.

The table series that I did in 1982 came out of ten years of meeting people in various situations — jobs, travelling, hitchhiking and so on — people whose stories had a strong effect on me. Those pieces represent an accumulation of experiences that were important to me. The work that has followed tends to be less specific in terms of those kinds of personal encounters. The table has a special significance for me because I have worked as a carpenter for a long time. Also, more metaphorically, it is a place where people meet, where they eat, think and get together.

Speaker, Burning Book (1983) and *Bed of Nails, Photograph Smuggled out of Prison* (1983) refer quite literally to a kind of silencing. In *Bed of Nails*, I wanted the bed to work in more than one sense. So it perhaps signifies something about the bravery that was involved in the act of photographing the image that is part of the piece, yet ironically the bed of nails can also be seen as an object of transcendence.

Although I have made reference to or used fragments of monuments — for example, the eye in *Before the Rising Spectre* (1984) is after Donatello's *Gattamelata*, which is an equestrian statue of a military leader — my interest is not in this sort of quotation from art history. In fact my use of copper

Bien que le monument ait tenu un rôle important dans l'histoire de la sculpture, il me satisfait rarement. Je m'intéresse davantage à la sculpture qui s'éloigne du concept de monumentalité. A mon avis, le sujet est une question plus importante.

La série que j'ai réalisée sur le motif de la table, en 1982, était issue de dix années de rencontres avec diverses personnes, dans des situations différentes — emplois, voyages, auto-stop, etc. — dont les histoires m'avaient fortement impressionné. Ces pièces représentent une accumulation d'expériences qui avaient été importantes pour moi. Mes œuvres subséquentes sont moins liées à ce genre de rencontres personnelles. La table a pour moi une signification particulière, car j'ai longtemps travaillé comme menuisier. En outre, d'un point de vue plus métaphorique, la table est un endroit où les gens se rencontrent, où ils se réunissent pour manger, pour réfléchir.

L'Orateur, livre ardent (1983) et *Lit de clous / photographie sortie clandestinement de prison* (1983) font explicitement référence à une sorte de mise au silence. Dans *Lit de clous*, je voulais que le lit ait plusieurs significations. Il évoque peut-être quelque chose du courage dont il a fallu faire preuve pour prendre la photo qui fait partie de la pièce, mais, ironiquement, il peut également être perçu comme un objet de transcendance.

Bien que j'aie fait référence à des monuments ou que j'en aie utilisé des fragments — par exemple, l'œil de *Devant le spectre qui se lève* (1984) s'inspire du *Gattamelata* de Donatello, une

Fig. 72
All the Work That's to Be Done 1985
Wood, steel, rope, salt
Cart, 2.1 x 4.3 x 1.5 m;
table, 2 x 1.5 x 1.5 m
Collection: The artist, courtesy of
Carmen Lamanna Gallery

Fig. 72
Il reste tant de choses à faire
1985
Bois, acier, câble, sel
Chariot : 2,1 x 4,3 x 1,5 m ;
table : 2 x 1,5 x 1,5 m
Collection de l'artiste, gracieuseté
de la Carmen Lamanna Gallery

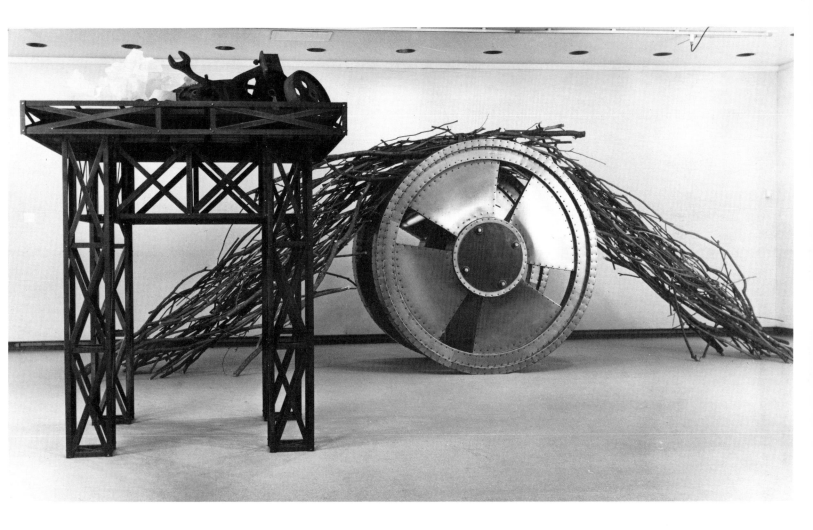

sheathing in a sense denies that approach. I call it mock bronze. What is actually important for me in *Before the Rising Spectre* is the framing and the way the two images on the banners link the piece directly to something specific: nuclear disarmament and protest.

I wanted to do a piece about the whole nuclear question because I have been involved in demonstrations, but I found the available imagery of the cruise missile and the mushroom cloud dissatisfying. They don't really say anything. One can't get past their form. They are problematic images because of their anonymity.

I wanted imagery that dealt more specifically with human values and that's really why I started to think about the idea of resistance.

Responsibility for the nuclear arms build-up tends to get dissipated. I mean, even in terms of Hiroshima, who can you put the blame on? The person who presses the button, or flies the airplane? The general or the president? Or is it everybody? That is a very anxious question. The Gattamelata was successful in defending a small city-state, but what we are up against now is something very different. Technology and warfare have become increasingly impersonal.

The title *All the Work That's to Be Done* (1985) also refers to resistance. The piece itself consists of arcane leftovers from a sort of technological or industrial past. I see the whole thing as being a reworking of industrial components from the salt mine and the scrap yards, to the bundles of faggots

statue équestre d'un chef militaire — ce n'est pas ce type de citation historique qui m'intéresse. En fait, le revêtement de cuivre de mes œuvres contredit en quelque sorte cette approche. C'est ce que j'appelle du bronze factice. Ce qui m'importe vraiment dans *Devant le spectre qui se lève*, c'est le cadrage et la façon dont les deux images sur les bannières relient directement la pièce à quelque chose de précis : à savoir les manifestations anti-nucléaires et le désarmement.

Comme j'avais participé à des manifestations, je voulais réaliser une œuvre sur la question nucléaire, mais les images de missiles Cruise ou de champignon atomique que j'ai pu trouver ne me convenaient pas. Ces images ne signifient pas grand-chose, car on ne peut pas vraiment aller au-delà de leur forme. Leur caractère anonyme fait problème. Je voulais des images où il serait expressément question des valeurs humaines, et c'est pourquoi j'ai commencé à réfléchir à l'idée de la résistance.

Il est difficile de déterminer qui est responsable de la course aux armements nucléaires. C'est-à-dire, même en ce qui concerne Hiroshima, sur qui peut-on jeter le blâme? Sur celui qui presse le bouton, sur le pilote de l'avion? Est-ce la faute du général ou du président, celle de tout le monde? C'est une question très angoissante. Gattamelata réussit à défendre une petite cité-État, mais nous affrontons aujourd'hui quelque chose de bien différent. La technologie et la guerre sont devenues de plus en plus impersonnelles.

Fig. 73
Before the Rising Spectre
1984
Detail
Copper-sheathed wood, canvas,
photographs
Banners, 2.7 x 6.1 m;
arms, 15 x 48 x 17.8 cm
Collection: The artist, courtesy of
Carmen Lamanna Gallery

Fig. 73
Devant le spectre qui se lève
1984
Détail
Bois recouvert de cuivre, toile,
photographies
Bannières : 2,7 x 6,1 m ;
bras : 15 x 48 x 17,8 cm
Collection de l'artiste, gracieuseté
de la Carmen Lamanna Gallery

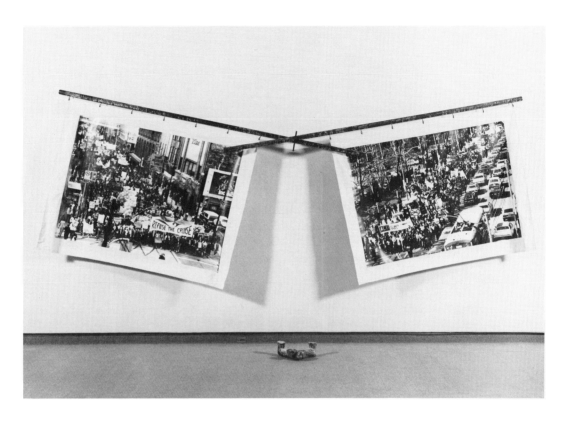

Fig. 74
Before the Rising Spectre
1984
Detail
Copper-sheathed wood
1.8 x 6.1 m
Collection: The artist, courtesy of
Carmen Lamanna Gallery

Fig. 74
Devant le spectre qui se lève
1984
Détail
Bois recouvert de cuivre
1,8 x 6,1 m
Collection de l'artiste, gracieuseté
de la Carmen Lamanna Gallery

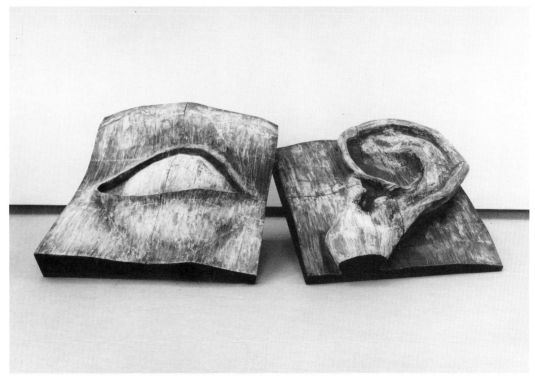

collected as firewood. The title points more to the future while the physical presence of the piece itself tends to harken back.

My most recent work, *What You've Got and What You Want* (1985-1986), was planned conceptually before I started it, probably more so than any other piece I have made. I carved the surface of the table to emphasize that it is a handmade table, built by me. It represents my personal involvement. The photographs are, again, of acts of resistance and confrontations between crowds or groups of people and authority. They are taken from books and the media. The photographs concern a part of our century and they deal with the technology of the media. I guess that in all my work the object is less specific or more symbolic than the images, which come from completely different sources. Their relationship to each other is tentative.

Edited excerpt from an interview with
Diana Nemiroff, 8 September 1985.

Le titre *Il reste tant de choses à faire* (1985) fait également allusion à la résistance. L'œuvre en soi consiste en débris ésotériques provenant d'une sorte de passé technologique ou industriel. J'envisage le tout comme un remodelage d'éléments industriels, depuis les mines de sel et les chantiers de ferraille jusqu'aux fagots de bois à brûler. Le titre évoque plutôt un futur tandis que, dans sa présence physique, la pièce tend à représenter le passé.

Mon œuvre la plus récente, *L'Avoir et le Désir* (1985-1986), a été réalisée suivant un plan préétabli ; c'est sans doute celle que j'ai le plus mûrie. J'ai sculpté la surface de la table pour souligner le fait que je l'avais moi-même fabriquée à la main. Elle représente ma participation personnelle. De nouveau, les photographies concernent la résistance, des affrontements entre une foule ou un groupe, et les autorités. Elles sont tirées de livres ou des médias. Ces photos sont liées à une période de notre siècle et traitent de la technologie des médias. Je suppose que dans toute mon œuvre, l'objet est moins spécifique ou plus symbolique que les images, lesquelles proviennent de sources totalement différentes. Leur relation mutuelle a un caractère expérimental.

Extrait d'un entretien avec Diana Nemiroff,
le 8 septembre 1985.

Fig. 75
Speaker, Burning Book 1983
Leather, steel, wood
Speaker, foreground,
76.2 x 61 x 53.3 cm;
burning book, background,
53.3 x 213.4 x 91.4 cm
Collection: The artist, courtesy of
Carmen Lamanna Gallery

Fig. 75
L'Orateur, livre calciné 1983
Cuir, acier, bois
L'Orateur (premier plan):
76,2 x 61 x 53,3 cm;
livre calciné (arrière plan):
53,3 x 213,4 x 91,4 cm
Collection de l'artiste, gracieuseté
de la Carmen Lamanna Gallery

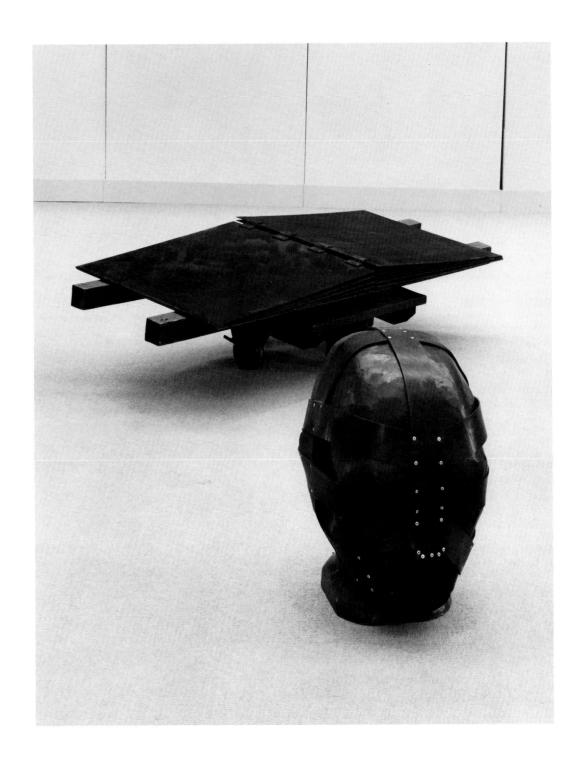

Artists' Biographies
and Bibliographies

Notices biographiques
et bibliographies

SOREL COHEN

Born	Montreal
Residence	Montreal
Education	McGill University, Montreal
	Concordia University, Montreal,
	M.F.A., 1979

Selected Solo Exhibitions

1977 Montreal, Galerie Mira Godard

1978 Quebec, La Chambre Blanche

1979 Vancouver, Nova Gallery

1980 Halifax, Eye Level

1981 New York, 49th Parallel Centre for Contemporary
Canadian Art

1981 Kingston, Ontario, Agnes Etherington Art Centre,
Queen's University (cat. by Robert Swain)

1983 New York, P. S. 1, Institute for Art and Urban Resources

1983 Montreal, Optica

1983 Toronto, S. L. Simpson Gallery

1984 Lethbridge, Alberta, Southern Alberta Art Gallery
(cat. by Claudia Beck)

1984 Paris, Délégation du Québec (cat. by Monica Haim)

1985 Tempe, Arizona, Northlight Gallery, Arizona State
University

Selected Group Exhibitions

1976 Toronto, Royal Canadian Academy of Arts, *Spectrum
Canada* (cat. no. 63, repr.)

1976 Montreal, Montreal Museum of Fine Arts, *Forum '76* (cat.)

1977 Montreal, 1306 Amherst Street (events)/Ottawa, National
Gallery of Canada (projects and documentation),
*03-23-03: Premières rencontres internationales d'art
contemporain*, organized by France Morin, Chantal
Pontbriand and Normand Thériault (cat., repr. p. 127)

1978 Montreal, Musée d'art contemporain, *Tendances actuelles
au Québec* (cat. no. 89, repr.)

1979 Toronto, Factory 77/Milan, Italy, Galeria Blu and Dov'e la
Tigre, *20 × 20 Italia/Canada*, organized by the
Italia/Canada Committee for Cultural Exchange (cat.)

1979 Winnipeg, Winnipeg Art Gallery, *The Winnipeg Perspective
1979/Photo: Extended Dimensions* (cat. by Karyn Allen)

1979 Ottawa, Photo Gallery, *Vécu/I Have Lived*, organized by the
National Film Board, Still Photo Division
(cat. by Pierre Dessureault)

1980 Toronto, Mercer Union, *Four Aspects, Eight Artists*

1981 Calgary, Alberta College of Art, *Montreal*
(cat. by Diana Nemiroff)

1982 Arles, France, *Esthétiques actuelles de la photographie au
Québec*, organized by the Musée d'art contemporain,
Montreal, for the Rencontres internationales de la
photographie (cat. by Sandra Marchand)

Principales expositions individuelles

Lieu de naissance	Montréal
Lieu de résidence	Montréal
Études	Université McGill (Montréal);
	Maîtrise en beaux-arts,
	Université Concordia (Montréal), 1979

1977 Montréal, Galerie Mira Godard

1978 Québec, La Chambre blanche

1979 Vancouver, Nova Gallery

1980 Halifax, Eye Level

1981 New York, 49th Parallel Centre for Contemporary
Canadian Art

1981 Kingston (Ontario), Agnes Etherington Art Centre,
Université Queen's (cat. de Robert Swain)

1983 New York, P.S. 1, Institute for Art and Urban Resources

1983 Montréal, Optica

1983 Toronto, S. L. Simpson Gallery

1984 Lethbridge (Alberta), Southern Alberta Art Gallery (cat.
de Claudia Beck)

1984 Paris, Délégation du Québec (cat. de Monica Haim)

1985 Tempe (Arizona), Northlight Gallery, Université de l'État
d'Arizona

Principales expositions collectives

1976 Toronto, Académie royale des arts du Canada, *Spectrum
Canada* (cat., reprod. n° 63)

1976 Montréal, Musée des beaux-arts de Montréal, *Forum 76*
(cat.)

1977 Montréal, 1306, rue Amherst (événements); Ottawa,
Musée des beaux-arts du Canada (projets et
documentation), *03-23-03 : Premières rencontres
internationales d'art contemporain*, organisée par France
Morin, Chantal Pontbriand et Normand Thériault (cat.,
reprod. p. 127)

1978 Montréal, Musée d'art contemporain, *Tendances actuelles
au Québec* (cat., reprod. n° 89)

1979 Toronto, Factory 77; Milan (Italie), Galeria Blu et Dov'e la
Tigre, *20 × 20 Italia/Canada*, organisée par le Comité
Italie/Canada pour les échanges culturels (cat.)

1979 Winnipeg, Winnipeg Art Gallery, *The Winnipeg Perspective
1979/Photo: Extended Dimensions* (cat. de Karyn Allen)

1979 Ottawa, La Galerie de l'image, *Vécu / I have Lived*,
organisée par l'Office national du film du Canada, Service
de la photographie (cat. de Pierre Dessureault)

1980 Toronto, Mercer Union, *Four Aspects, Eight Artists*

1981 Calgary, Alberta College of Art, *Montreal* (cat. de Diana
Nemiroff)

1982 Arles (France), *Esthétiques actuelles de la photographie au
Québec*, organisée par le Musée d'art contemporain de
Montréal dans le cadre des Rencontres internationales de
la photographie (cat. de Sandra Marchand)

1982 Montréal, Musée d'art contemporain, *Art et Féminisme* (cat., reprod. p. 79)

1983 New York, 49th Parallel Centre for Contemporary Canadian Art, *New Images: Contemporary Quebec Photography*

1983 Montréal, Centre Saidye Bronfman, *Photographie actuelle au Québec / Quebec Photography Invitational* (cat. de J. Tourangeau et K. Tweedy, reprod. p. 20)

1983 London (Ontario), London Regional Art Gallery, *Invitational* (cat. de Bertha Urdang)

1983 Peterborough (Ontario), Art Gallery of Peterborough, *Photographic Sequences* (cat.)

1984 Montréal, Université de Montréal et tournée canadienne, *L'art pense*, organisée par la Société d'esthétique du Québec dans le cadre du Congrès international d'esthétique, 1984 (cat. de C. Chassay-Granche et S. Foisey)

1984 Banff (Alberta), Walter Phillips Gallery, *Production and the Axis of Sexuality* (cat. de Barbara Fisher)

1985 Amsterdam (Pays-Bas), Aorta, *Double/Doppelgänger/Cover*, organisée par Paul Groot (cat.)

1985 Glasgow (Écosse), Third Eye Centre; Sheffield (Angleterre), Graves Art Gallery; Londres, Maison du Canada, *Visual Facts: Photography and Video by Nine Canadian Artists* (cat. de Michael Tooby, reprod. pp. 16-17)

1985 Montréal, Musée d'art contemporain, *Les vingt ans du Musée* (cat.)

Bibliographie

Ellensweig (Allan). «Sorel Cohen at 49th Parallel». **Art in America** (oct. 1981), p. 143.

Graham (Robert). «Sorel Cohen». **Vanguard**, vol. 12, n° 4 (mai 1983), p. 41, ill.

Haim (Monica). «Sorel Cohen». **Parachute**, n° 31 (été 1983), pp. 49-50, ill.

Isaak (Jo-Anna). «Signs of Subversion». **Banff Letters** (automne 1984), pp. 2-6, ill.

Kangas (Matthew). «Sorel Cohen at Nova». **Northwest Photography** (déc. 1979).

Langford (Martha). *Contemporary Canadian Photography*. Ottawa, Office national du film du Canada, 1984. Ill. p. 109.

Nemiroff (Diana). «Rethinking the Art Object», *in* R. Bringhurst, G. James, R. Keziere et D. Shadbolt (éd.), *Visions: Contemporary Art in Canada*. Vancouver, Douglas and McIntyre, 1983. Ill. pp. 224-225.

Nemiroff (Diana). «Sorel Cohen: An Interview». **Parachute**, n° 21 (hiver 1980), pp. 28-31, ill.

Nemiroff (Diana). «Suzy Lake and Sorel Cohen». **Artscanada**, n° 216-217 (oct.-nov. 1977), pp. 59-60, ill.

Rosenberg (Avis Lang). «Sorel Cohen, Nova Gallery». **Vanguard**, vol. 8, n° 10 (déc. 1979 - janv. 1980), pp. 26-27, ill.

Zelevansky (Lynn). «Sorel Cohen at 49th Parallel». **Flash Art**, n° 104 (oct.-nov. 1981), p. 55.

1982 Montreal, Musée d'art contemporain, *Art et Féminisme* (cat., repr. p. 79)

1983 New York, 49th Parallel Centre for Contemporary Canadian Art, *New Images: Contemporary Quebec Photography*

1983 Montreal, Saidye Bronfman Centre, *Photographie actuelle au Québec/Quebec Photography Invitational* (cat. by J. Tourangeau and K. Tweedy, repr. p. 20)

1983 London, Ontario, London Regional Art Gallery, *Invitational* (cat. by Bertha Urdang)

1983 Peterborough, Ontario, Art Gallery of Peterborough, *Photographic Sequences* (cat.)

1984 Montreal, Université de Montréal and Canadian tour, *L'art pense*, organized by the Société d'esthétique du Québec for the Congrès international d'esthétique, 1984 (cat. by C. Chassay-Granche and S. Foisey)

1984 Banff, Alberta, Walter Phillips Gallery, *Production and the Axis of Sexuality* (cat. by Barbara Fischer)

1985 Amsterdam, Netherlands, Aorta, *Double/Doppelgänger/Cover*, organized by Paul Groot (cat.)

1985 Glasgow, Scotland, Third Eye Centre/Sheffield, England, Graves Art Gallery/London, England, Canada House, *Visual Facts: Photography and Video by Nine Canadian Artists* (cat. by Michael Tooby, repr. pp. 16-17)

1985 Montreal, Musée d'art contemporain, *Les vingt ans du Musée* (cat.)

Bibliography

Ellensweig, Allan. "Sorel Cohen at 49th Parallel." **Art in America**, Oct. 1981, p. 143.

Graham, Robert. "Sorel Cohen." **Vanguard**, vol. 12, no. 4 (May 1983), p. 41. Ill.

Haim, Monica. "Sorel Cohen." **Parachute**, no. 31 (Summer 1983), pp. 49-50. Ill.

Isaak, Jo-Anna. "Signs of Subversion." **Banff Letters**, Fall 1984, pp. 2-6. Ill.

Kangas, Matthew. "Sorel Cohen at Nova." **Northwest Photography**, Dec. 1979.

Langford, Martha. *Contemporary Canadian Photography*. Ottawa: National Film Board, 1984. Ill. p. 109.

Nemiroff, Diana. "Rethinking the Art Object." In *Visions: Contemporary Art in Canada*. Edited by R. Bringhurst, G. James, R. Keziere and D. Shadbolt. Vancouver: Douglas and McIntyre, 1983. Ill. pp. 224-25.

Nemiroff, Diana. "Sorel Cohen: An Interview." **Parachute**, no. 21 (Winter 1980), pp. 28-31. Ill.

Nemiroff, Diana. "Suzy Lake and Sorel Cohen." **Artscanada**, no. 216-217 (Oct.-Nov. 1977), pp. 59-60. Ill.

Rosenberg, Avis Lang. "Sorel Cohen, Nova Gallery." **Vanguard**, vol. 8, no. 10 (Dec. 1979-Jan. 1980), pp. 26-27. Ill.

Zelevansky, Lynn. "Sorel Cohen at 49th Parallel." **Flash Art**, no. 104 (Oct.-Nov. 1981), p. 55.

STAN DENNISTON

Born	Victoria, 1953
Residence	Toronto
Education	University of Victoria, 1971-1973
	Ontario College of Art, Toronto, 1973-1976

Solo Exhibitions

1980 Halifax, Anna Leonowens Gallery, Nova Scotia College of Art and Design/Toronto, YYZ Artists' Outlet, *Reminders*

1982 Toronto, Mercer Union, *Kent State U./Pilgrimage and Mnemonic*

1983 Toronto, YYZ Artists' Outlet, *Dealey Plaza/Recognition & Mnemonic*

1983 Victoria, Art Gallery of Greater Victoria, *Reminders* (cat. by Jeanne Randolph)

1984 Halifax, Eye Level, *Dealey Plaza/Recognition & Mnemonic*

Selected Group Exhibitions

1977 Toronto, A.C.T. Gallery, *Chan, Denniston, von Gerwin*

1978 Toronto, A.C.T. Gallery, *Four Photographers*

1979 Toronto, YYZ Artists' Outlet, *Possibilities (More)*

1980 Toronto, Mercer Union, *Locations: Outdoor Works by Toronto Artists* (cat.)

1981 London, Ontario, McIntosh Gallery, University of Western Ontario, *The Mask of Objectivity/Subjective Images*

1982 Toronto, YYZ Artists' Outlet and collaborating galleries, *Monumenta*

1983 Windsor, Ontario, Art Gallery of Windsor/Toronto, YYZ Artists' Outlet, *Alternate Photography*, organized by YYZ Artists' Outlet (cat. by Richard Rhodes, repr. pp. 13-16).

1985 Toronto, A Space, *Issues of Censorship* (cat. edited by Jude Johnston and Joyce Mason, repr. pp. 40-41).

1985 Vancouver, (N)on Commercial Gallery, *Urban Circuit*

Bibliography

Denniston, Stan. "Cue-Response." **Impressions**, no. 30 (Winter-Spring 1983), pp. 11-12. Ill.

Denniston, Stan. "Toward the Representation of the Now." In *Artists/Critics*. Edited by A. Jodoin. Toronto: YYZ Artists' Outlet, 1985.

Randolph, Jeanne. "Stan Denniston, Mercer Union Gallery." **Artforum**, April 1983, p. 82.

Rhodes, Richard. "Stan Denniston, YYZ." **Vanguard**, vol. 9, no. 5-6 (Summer 1980), p. 48. Ill.

Sherrin, Bob. "The Resistance of Remembrance — Stan Denniston." **Vanguard**, vol. 13, no. 2 (March 1984), pp. 17-21. Ill.

Lieu et date de naissance	Victoria, 1953
Lieu de résidence	Toronto
Études	Université de Victoria, 1971-1973;
	Ontario College of Art (Toronto),
	1973-1976

Expositions individuelles

1980 Halifax, Anna Leonowens Gallery, Nova Scotia College of Art and Design; Toronto, YYZ Artists' Outlet, *Reminders*

1982 Toronto, Mercer Union, *Kent State U./Pilgrimage and Mnemonic*

1983 Toronto, YYZ Artists' Outlet, *Dealey Plaza/Recognition & Mnemonic*

1983 Victoria, Art Gallery of Greater Victoria, *Reminders* (cat. de Jeanne Randolph)

1984 Halifax, Eye Level, *Dealey Plaza/Recognition & Mnemonic*

Principales expositions collectives

1977 Toronto, A.C.T. Gallery, *Chan, Denniston, von Gerwin*

1978 Toronto, A.C.T. Gallery, *Four Photographers*

1979 Toronto, YYZ Artists' Outlet, *Possibilities (More)*

1980 Toronto, Mercer Union, *Locations: Outdoor Works by Toronto Artists* (cat.)

1981 London (Ontario), McIntosh Gallery, University of Western Ontario, *The Mask of Objectivity/Subjective Images*

1982 Toronto, YYZ Artists' Outlet en collaboration avec d'autres galeries, *Monumenta*

1983 Windsor (Ontario), Art Gallery of Windsor; Toronto, YYZ Artists' Outlet, *Alternate Photography*, organisée par YYZ Artists' Outlet (cat. de Richard Rhodes, reprod. pp. 13-16)

1985 Toronto, A Space, *Issues of Censorship* (cat. préparé sous la direction de Jude Johnston et Joyce Mason, reprod. pp. 40-41)

1985 Vancouver, (N)on Commercial Gallery, *Urban Circuit*

Bibliographie

Denniston (Stan). «Cue-Response». **Impressions**, n° 30 (hiver-printemps 1983), pp. 11-12, ill.

Denniston (Stan). «Toward the Representation of the Now», *in* A. Jodoin (éd.), *Artists/Critics*. Toronto, YYZ Artists' Outlet, 1985.

Randolph (Jeanne). «Stan Denniston, Mercer Union Gallery». **Artforum** (avril 1983), p. 82.

Rhodes (Richard). «Stan Denniston, YYZ». **Vanguard**, vol. 9, n° 5-6 (été 1980), p. 48, ill.

Sherrin (Bob). «The Resistance of Remembrance — Stan Denniston». **Vanguard**, vol. 13, n° 2 (mars 1984), pp. 17-21, ill.

STAN DOUGLAS

Lieu et date de naissance	Vancouver, 1960
Lieu de résidence	Vancouver
Études	Emily Carr College of Art and Design (Vancouver), 1982

Born	Vancouver, 1960
Residence	Vancouver
Education	Emily Carr College of Art and Design, Vancouver, 1982

Expositions individuelles

1983 Vancouver, Ridge Theatre (projection)

1985 Vancouver, Or Gallery

Solo Exhibitions

1983 Vancouver, Ridge Theatre, screening

1985 Vancouver, Or Gallery

Expositions collectives

1982 Vancouver, Robson Square Media Centre, *V Annual Helen Pitt Graduate Awards Exhibition* (cat., s.p., reprod.)

1983 Toronto, The Funnel Experimental Film Theatre; Vancouver, The Western Front, *PST Pacific Standard Time* (projection), organisée par YYZ Artists' Outlet

1983 Vancouver, Robson Square Media Centre (projection), organisée par la Vancouver Art Gallery

1983 Vancouver, Vancouver Art Gallery, *Vancouver: Art and Artists 1931-1983* (cat., texte de Scott Watson, reprod. pp. 226-227, 245, 246, 406)

Group Exhibitions

1982 Vancouver, Robson Square Media Centre, *V Annual Helen Pitt Graduate Awards Exhibition* (cat., n. pag., repr.)

1983 Toronto, The Funnel Experimental Film Theatre/ Vancouver, The Western Front, *PST Pacific Standard Time*, organized by YYZ Artists' Outlet, screening

1983 Vancouver, Robson Square Media Centre, organized by the Vancouver Art Gallery, screening

1983 Vancouver, Vancouver Art Gallery, *Vancouver: Art and Artists 1931-1983* (cat., essay by Scott Watson, repr. pp. 226-227, 245, 246, 406)

Bibliographie

Daniel (Barbara). «Stan Douglas, Helen Pitt Awards, Robson Square Media Centre». **Vanguard**, vol. 11, n° 7 (sept. 1982), p. 39.

Douglas (Stan). «*Panoramic Rotunda*». Magazine **C**, n° 6 (été 1985), pp. 24-25, ill.

Watson (Scott). «Painting the Streets». **Vanguard**, vol. 12, n° 8 (oct. 1983), pp. 46-53, ill.

Watson (Scott). «The After Life of Interiority — *Panoramic Rotunda*». Magazine **C**, n° 6 (été 1985), p. 23, ill.

Bibliography

Daniel, Barbara. "Stan Douglas, Helen Pitt Awards, Robson Square Media Centre." **Vanguard**, vol. 11, no. 7 (Sept. 1982), p. 39.

Douglas, Stan. "*Panoramic Rotunda*." **C** magazine, no. 6 (Summer 1985), pp. 24-25. Ill.

Watson, Scott. "Painting the Streets." **Vanguard**, vol. 12, no. 8 (Oct. 1983), pp. 46-53. Ill.

Watson, Scott. "The After-Life of Interiority — *Panoramic Rotunda*." **C** magazine, no. 6 (Summer 1985), p. 23. Ill.

JAMELIE HASSAN

Born London, Ontario, 1948
Residence London, Ontario. Travels extensively in
 Canada, Europe, the Middle East,
 Latin America.
Education Academy of Fine Arts, Rome, 1967
 École des beaux-arts, Beirut, Lebanon, 1968
 University of Windsor, Windsor, Ontario, 1969
 University of Mustansyria, Baghdad, Iraq, 1978-1979

Solo Exhibitions

1976	London, Ontario, Forest City Gallery
1977	London, Ontario, Forest City Gallery
1979	Baghdad, Iraq, Society of Iraqi Artists
1980	London, Ontario, Forest City Gallery
1980	Kingston, Ontario, Kingston Artists' Co-op
1981	North Bay, Ontario, White Water Gallery
1981	London, Ontario, McIntosh Gallery, University of Western Ontario
1982	Merida, Yucatan, Mexico
1982	Toronto, Yarlow/Salzman Gallery
1982	Ottawa, S.A.W. Gallery
1983	Montreal, Powerhouse
1984	London, Ontario, Auberge du Petit Prince
1984	London, Ontario, London Regional Art Gallery, *Material Knowledge: A Moral Art of Crisis* (cat. by Christopher Dewdney)
1985	Toronto, Music Gallery (installation and performance)/ Halifax, Eye Level (adapted version), *The Oblivion Seekers*
1985	Halifax, The Art Gallery, Mount Saint Vincent University, *Primer for War* (cat. by Cliff Eyland)

Group Exhibitions

1975	London, Ontario, McIntosh Gallery, University of Western Ontario, *MS./An Exhibition* (cat.)
1975	Toronto, Art Gallery at Harbourfront, *International Women's Year Exhibition*
1975	London, Ontario, London Regional Art Gallery, *Young Contemporaries '75* (cat.)
1975	Montreal, Galerie Média, *Montreal/London Exchange*
1976	London, Ontario, London Regional Art Gallery, *London Painting Now*
1976	Hamilton, Ontario, Art Gallery of Hamilton, *Ontario Now*
1976	London, Ontario, London Regional Art Gallery, *Selected Sculpture London*
1977	Toronto, A Space, *Toronto Exchange*
1978	Halifax, Dalhousie Art Gallery, Dalhousie University, *3rd Dalhousie Drawing Exhibition* (cat.)
1978	Kingston, Ontario, St. Lawrence College, *Forest City Gallery Group Exhibition*

Lieu et date de naissance London (Ontario), 1948
Lieu de résidence London (Ontario); nombreux voyages au
 Canada, en Europe, au Moyen-Orient, en
 Amérique latine
Études Académie des beaux-arts (Rome), 1967;
 École des beaux-arts (Beyrouth, Liban), 1968;
 Université de Windsor (Ontario), 1969;
 Université Mustansyria (Bagdad, Iraq), 1978-1979

Expositions individuelles

1976	London (Ontario), Forest City Gallery
1977	London (Ontario), Forest City Gallery
1979	Bagdad (Iraq), Société des artistes iraqiens
1980	London (Ontario), Forest City Gallery
1980	Kingston (Ontario), Kingston Artists' Co-op
1981	North Bay (Ontario), White Water Gallery
1981	London (Ontario), McIntosh Gallery, University of Western Ontario
1982	Merida (Yucatan), Mexique
1982	Toronto, Yarlow/Salzman Gallery
1982	Ottawa, S.A.W. Gallery
1983	Montréal, Powerhouse
1984	London (Ontario), Auberge du Petit Prince
1984	London (Ontario), London Regional Art Gallery, *Material Knowledge: A Moral Art of Crisis* (cat. de Christopher Dewdney)
1985	Toronto, Music Gallery (installation et performance); Halifax, Eye Level (adaptation), *The Oblivion Seekers*
1985	Halifax, The Art Gallery, Université Mount Saint Vincent, *Primer for War* (cat. de Cliff Eyland)

Expositions collectives

1975	London (Ontario), McIntosh Gallery, University of Western Ontario, *MS./An Exhibition* (cat.)
1975	Toronto, Art Gallery at Harbourfront, *International Women's Year Exhibition*
1975	London (Ontario), London Regional Art Gallery, *Young Contemporaries '75* (cat.)
1975	Montréal, Galerie Média, *Montreal/London Exchange*
1976	London (Ontario), London Regional Art Gallery, *London Painting Now*
1976	Hamilton (Ontario), Art Gallery of Hamilton, *Ontario Now*
1976	London (Ontario), London Regional Art Gallery, *Selected Sculpture London*
1977	Toronto, A Space, *Toronto Exchange*
1978	Halifax, Dalhousie Art Gallery, Université Dalhousie, *3rd Dalhousie Drawing Exhibition* (cat.)
1978	Kingston (Ontario), St. Lawrence College, *Forest City Gallery Group Exhibition*

1979 Stratford (Ontario), The Gallery, *Eleven London Artists*

1980 Hamilton (Ontario), Art Gallery of Hamilton, *Jamelie Hassan/Ron Benner*

1980 Fonapas (Merida), Mexique, Centre culturel, *London/Merida Exchange*

1981 Toronto, Yarlow/Salzman Gallery, *New Directions*

1981 London (Ontario), London Regional Art Gallery, *London and Area Artists*

1983 Toronto, Exposition nationale canadienne, *Attitudes*

1983 Toronto, Yarlow/Salzman Gallery, *7 Artists*

1983 Toronto, The Colonnade, *Chromaliving*, organisée par Tim Jocelyn et Andy Fabo pour ChromaZone (cat., reprod. p. 28)

1983 London (Ontario), Embassy Cultural House, *Disarmament Exhibition*

1984 Toronto, YYZ Artists' Outlet, *New City of Sculpture*, organisée par David Clarkson et Robert Wiens (cat. de Bruce Grenville *in* magazine **C**, n° 3 [automne 1984], reprod.)

1984 London (Ontario), McIntosh Gallery, University of Western Ontario, *How to Die Twice*, organisée par Madeline Lennon (cat., reprod. pp. 14-15)

1985 London (Ontario), Embassy Cultural House, *Drawings — London Artists*

1985 London (Ontario), Hôtel Embassy, *Open Screenings — Six Days of Resistance*

1985 Tokyo (Japon), Galerie AIR, *Survey of Canadian Video*, organisée par Kan Takahashi

1985 Toronto, The Rivoli, *Artists against U.S. Intervention in Central America*

1985 Toronto, Art Gallery at Harbourfront, *Riot, Calm and Luxury*, organisée par Oliver Girling (cat.)

1985 Vancouver, Cobourg Gallery, *Photographic Memory*, organisée par Janice Gurney

Bibliographie

Doyle (Judith). « Jamelie Hassan ». **Vanguard**, vol. 13, n° 7 (sept. 1984), p. 38, ill.

Gurney (Janice) et Patton (Andy). « Jamelie Hassan ». **Parachute**, n° 36 (automne 1984), pp. 62-63, ill.

Hassan (Jamelie). « Is War Art? ». **Incite**, n° 1 (juillet 1983), s.p., ill.

Hassan (Jamelie). « Krzysztof Wodiczko: Imprisonment and Release ». **Embassy Cultural House Tabloid**, n° 4 (nov.-déc. 1983).

Hassan (Jamelie). « Shelagh Keeley: Wall Drawings of a Permanent Installation in Room 31 at the Embassy Hotel ». **Embassy Cultural House Tabloid**, n° 8 (automne 1984).

Hassan (Jamelie). « Cité internationale des arts, Paris : Suzanna Heller and Jamelie Hassan in Conversation ». **Embassy Cultural House Tabloid**, n° 8 (automne 1984).

Hassan (Jamelie). « The Pressure of a Body: Judith Schwartz ». Magazine **C**, n° 5 (printemps 1985), pp. 76-77, ill.

1979 Stratford, Ontario, The Gallery, *Eleven London Artists*

1980 Hamilton, Ontario, Art Gallery of Hamilton, *Jamelie Hassan/Ron Benner*

1980 Fonapas, Merida, Mexico, Cultural Centre, *London/Merida Exchange*

1981 Toronto, Yarlow/Salzman Gallery, *New Directions*

1981 London, Ontario, London Regional Art Gallery, *London and Area Artists*

1983 Toronto, Canadian National Exhibition, *Attitudes*

1983 Toronto, Yarlow/Salzman Gallery, *7 Artists*

1983 Toronto, The Colonnade, *Chromaliving*, organized by Tim Jocelyn and Andy Fabo for ChromaZone (cat., repr. p. 28)

1983 London, Ontario, Embassy Cultural House, *Disarmament Exhibition*

1984 Toronto, YYZ Artists' Outlet, *New City of Sculpture*, organized by David Clarkson and Robert Wiens (cat. by Bruce Grenville in **C** magazine, no. 3 [Fall 1984], repr.)

1984 London, Ontario, McIntosh Gallery, University of Western Ontario, *How to Die Twice*, organized by Madeline Lennon (cat., repr. pp. 14-15)

1985 London, Ontario, Embassy Cultural House, *Drawings — London Artists*

1985 London, Ontario, Embassy Hotel, *Open Screenings — Six Days of Resistance*

1985 Tokyo, Japan, AIR Gallery, *Survey of Canadian Video*, organized by Kan Takahashi

1985 Toronto, The Rivoli, *Artists against U.S. Intervention in Central America*

1985 Toronto, Art Gallery at Harbourfront, *Riot, Calm and Luxury*, organized by Oliver Girling (cat.)

1985 Vancouver, Coburg Gallery, *Photographic Memory*, organized by Janice Gurney

Bibliography

Doyle, Judith. "Jamelie Hassan." **Vanguard**, vol. 13, no. 7 (Sept. 1984), p. 38. Ill.

Gurney, Janice and Andy Patton. "Jamelie Hassan." **Parachute**, no. 36 (Fall 1984), pp. 62-63. Ill.

Hassan, Jamelie. "Is War Art?" **Incite**, no. 1 (July 1983), n. pag. Ill.

Hassan, Jamelie. "Krzysztof Wodiczko: Imprisonment and Release." **Embassy Cultural House Tabloid**, no. 4 (Nov.-Dec. 1983).

Hassan, Jamelie. "Shelagh Keeley: Wall Drawings of a Permanent Installation in Room 31 at the Embassy Hotel." **Embassy Cultural House Tabloid**, no. 8 (Fall 1984).

Hassan, Jamelie. "Cité internationale des arts, Paris, Suzanna Heller and Jamelie Hassan in Conversation." **Embassy Cultural House Tabloid**, no. 8 (Fall 1984).

Hassan, Jamelie. "The Pressure of a Body: Judith Schwartz." **C** magazine, no. 5 (Spring 1985), pp. 76-77. Ill.

Hassan, Jamelie. "The Oblivion Seekers." **Descant**, no. 50 (Fall 1985), pp. 37-52. Ill.

Murray, Joan. "Ceramic Swamp, London, Ontario." **Descant**, no. 27-28 (March 1980), pp. 118-125. Ill.

Parkin, Jeanne. *Art in Architecture: Art for the Built Environment in the Province of Ontario*. Edited by William J. S. Boyle. Toronto: Visual Arts Ontario, 1981.

Rans, Goldie. "Jamelie Hassan, McIntosh Gallery." **Vanguard**, vol. 10, no. 9 (Nov. 1981), pp. 37-38. Ill.

Townsend-Gault, Charlotte. "Redefining the Role." In *Visions: Contemporary Art in Canada*. Edited by R. Bringhurst, G. James, R. Keziere and D. Shadbolt. Vancouver: Douglas and McIntyre, 1983. Ill. p. 144.

Hassan (Jamelie). «The Oblivion Seekers». **Descant**, nᵒ 50 (automne 1985), pp. 37-52, ill.

Murray (Joan). «Ceramic Swamp, London, Ontario». **Descant**, nᵒ 27-28 (mars 1980), pp. 118-125, ill.

Parkin (Jeanne). *Art in Architecture: Art for the Built Environment in the Province of Ontario*. William J. S. Boyle (éd.), Toronto, Visual Arts Ontario, 1981.

Rans (Goldie). «Jamelie Hassan, McIntosh Gallery». **Vanguard**, vol. 10, nᵒ 9 (nov. 1981), pp. 37-38, ill.

Townsend-Gault (Charlotte). «Redefining the Role», *in* R. Bringhurst G. James, R. Keziere et D. Shadbolt (éd.), *Visions: Contemporary Art in Canada*. Vancouver, Douglas and McIntyre, 1983. Ill. p. 144.

NANCY JOHNSON

Born	Ottawa, 1951
Residence	Toronto
Education	Trent University, Peterborough, Ontario, B.A., 1974
	Ontario College of Art, Toronto, A.O.C.A., 1977

Solo Exhibitions

1979 Toronto, YYZ Artists' Outlet, *A Story of a Brush with Social Change*

1981 Toronto, Mercer Union, *Animal Love and Human Sex (Tenderness)*

1983 Toronto, A Space, *On Sensuality, 22 Drawings* (one in a series of four exhibitions entitled "Sex and Representation" organized by Tim Guest)

1984 Toronto, The Ydessa Gallery, *Allies: Several Stories*

1985 Toronto, The Ydessa Gallery, *Appropriateness and the Proper Fit*

Selected Group Exhibitions

1978 Toronto, Gallery 76

1979 Toronto, Carmen Lamanna Gallery

Lieu et date de naissance	Ottawa, 1951
Lieu de résidence	Toronto
Études	Baccalauréat, Université Trent (Peterborough, Ontario), 1974; Certificat d'aptitude, Ontario College of Art (Toronto), 1977

Expositions individuelles

1979 Toronto, YYZ Artists' Outlet, *A Story of a Brush with Social Change*

1981 Toronto, Mercer Union, *Animal Love and Human Sex (Tenderness)*

1983 Toronto, A Space, *On Sensuality, 22 Drawings* (l'une des quatre expositions intitulées *Sex and Representation*, organisées par Tim Guest)

1984 Toronto, The Ydessa Gallery, *Allies: Several Stories*

1985 Toronto, The Ydessa Gallery, *Appropriateness and the Proper Fit*

Principales expositions collectives

1978 Toronto, Gallery 76

1979 Toronto, Carmen Lamanna Gallery

1981	Birmingham (Grande-Bretagne), Ikon Gallery (cat.)
1982	Toronto, Exhibition Place, *New Directions: Toronto/Montreal*, organisée par Fela Grunwald et Diana Nemiroff pour la troisième International Art Fair de Toronto (cat., reprod. pp. 12-13)
1982	Toronto, YYZ Artists' Outlet en collaboration avec d'autres galeries, *Monumenta*
1982	Toronto, A.R.C., *Celebrations*
1982	Saskatoon (Saskatchewan), Mendel Art Gallery et tournée, *Richard Banks, Nancy Johnson, John Scott: Drawings* (cat. de Lexie Lenhoff, reprod. pp. 5, 11)
1982-1983	New York, 49th Parallel Centre for Contemporary Canadian Art; London (Ontario), London Regional Art Gallery; Vancouver, Charles H. Scott Gallery, Emily Carr College of Art and Design, *Fragments, Content, Scale* (cat. de Paddy O'Brien, Alvin Balkind et Doris Shadbolt, s.p., reprod.)
1983	Montréal, Powerhouse
1983	Vancouver, Women in Focus
1983	Toronto, Hôtel Royal York, *Toronto Women Artists: Three Decades*, organisée par Pat Fleischer
1984	Banff (Alberta), Walter Phillips Gallery, *Production and the Axis of Sexuality* (cat. de Barbara Fischer)
1984	Toronto, Mercer Union; Victoria, Open Space; Vancouver, Contemporary Art Gallery, *80/1/2/3/4 Toronto, Content/Context*, organisée par Richard Rhodes
1984	Toronto, YYZ Artists' Outlet; New York, 49th Parallel Centre for Contemporary Canadian Art, *Subjects in Pictures*, organisée par Philip Monk (cat., reprod. pp. 8, 24-27, repris dans **Parachute**, n° 37 [hiver 1984-1985])
1984	Guelph (Ontario), Macdonald Stewart Art Centre, *Meaningful Drawings*, organisée par Ingrid Jenkner (cat., reprod.)
1984	Amsterdam (Pays-Bas), Musée Fodor, *Toronto-Amsterdam/An Exchange Exhibition*, organisée par Frank Lubbers et Tim Guest (cat., reprod. pp. 5, 11-13)
1984	Montréal, Centre Saidye Bronfman, *Drawing ↔ Installation ↔ Dessin*, organisée par Diana Nemiroff (cat., reprod. pp. 28-31)
1985	Montréal, Musée d'art contemporain, *Écrans politiques*, organisée par France Gascon (cat., reprod. pp. 29-31)

Bibliographie

Carr-Harris (Ian). «Nancy Johnson». **Parachute**, n° 32 (automne 1983), pp. 41-42, ill.

Dault (Gary Michael). «Up from Irony». **Vanguard**, vol. 11, n° 4 (mai 1982), pp. 10-14, ill.

Guest (Tim). «On Sex and Representation». **Parallelogramme**, vol. 10, n° 10 (automne 1984), pp. 24-27, ill. p. 26.

Guest (Tim). «Nancy Johnson: *Appropriateness and the Proper Fit*». **Canadian Art**, vol. 2, n° 2 (été 1985), p. 77, ill.

1981	Birmingham, England, Ikon Gallery (cat.)
1982	Toronto, Exhibition Place, *New Directions: Toronto/Montreal*, organized by Fela Grunwald and Diana Nemiroff for the Third Toronto International Art Fair (cat., repr. pp. 12-13)
1982	Toronto, YYZ Artists' Outlet and collaborating galleries, *Monumenta*
1982	Toronto, A.R.C., *Celebrations*
1982	Saskatoon, Mendel Art Gallery and tour, *Richard Banks, Nancy Johnson, John Scott: Drawings* (cat. by Lexie Lenhoff, repr. pp. 5, 11)
1982-1983	New York, 49th Parallel Centre for Contemporary Canadian Art/London, Ontario, London Regional Art Gallery/Vancouver, Charles H. Scott Gallery, Emily Carr College of Art and Design, *Fragments, Content, Scale* (cat. by Paddy O'Brien, Alvin Balkind and Doris Shadbolt, n. pag., repr.)
1983	Montreal, Powerhouse
1983	Vancouver, Women in Focus
1983	Toronto, Royal York Hotel, *Toronto Women Artists: Three Decades*, organized by Pat Fleischer
1984	Banff, Alberta, Walter Phillips Gallery, *Production and the Axis of Sexuality* (cat. by Barbara Fischer)
1984	Toronto, Mercer Union/Victoria, Open Space/Vancouver, Contemporary Art Gallery, *80/1/2/3/4 Toronto, Content/Context*, organized by Richard Rhodes
1984	Toronto, YYZ Artists' Outlet/New York, 49th Parallel Centre for Contemporary Canadian Art, *Subjects in Pictures*, organized by Philip Monk (cat., repr. pp. 8, 24-27, cat. reprinted in **Parachute**, no. 37 [Winter 1984-1985])
1984	Guelph, Ontario, Macdonald Stewart Art Centre, *Meaningful Drawings*, organized by Ingrid Jenkner (cat., repr.)
1984	Amsterdam, Fodor Museum, *Toronto-Amsterdam/An Exchange Exhibition*, organized by Frank Lubbers and Tim Guest (cat., repr. pp. 5, 11-13)
1984	Montreal, Saidye Bronfman Centre, *Drawing ↔ Installation ↔ Dessin*, organized by Diana Nemiroff (cat., repr. pp. 28-31)
1985	Montreal, Musée d'art contemporain, *Écrans politiques*, organized by France Gascon (cat., repr. pp. 29-31)

Bibliography

Carr-Harris, Ian. "Nancy Johnson." **Parachute**, no. 32 (Fall 1983), pp. 41-42. Ill.

Dault, Gary Michael. "Up from Irony." **Vanguard**, vol. 11, no. 4 (May 1982), pp. 10-14. Ill.

Guest, Tim. "On Sex and Representation." **Parallelogramme**, vol. 10, no. 10 (Fall 1984), pp. 24-27. Ill. p. 26.

Guest, Tim. "Nancy Johnson: *Appropriateness and the Proper Fit*." **Canadian Art**, vol. 2, no. 2 (Summer 1985), p. 77. Ill.

Isaak, Jo-Anna. "Signs of Subversion." **Banff Letters**, Fall 1984, pp. 2-6. Ill.

Johnson, Nancy. "Other Futures." **Fireweed**, Winter 1979.

Johnson, Nancy. "Transexualism — A Feminist Issue?" **Fuse**, Fall 1980, pp. 334-335.

Johnson, Nancy. "Review of the First International Feminist Film and Video Conference, Amsterdam, May 25-31, 1981." **Fuse**, Summer 1981.

Johnson, Nancy. "My Superego Gives Me Choreography." **Impulse**, vol. 9, no. 2 (Fall 1981), pp. 24-25. Ill.

Johnson, Nancy. "*On Sensuality*." (Repr. of seven drawings from the series). **Canadian Fiction**, Fall 1984.

Johnson, Nancy. "*Allies: Several Stories*." **Impulse**, vol. 11, no. 3 (Oct. 1984), n. pag. Ill.

Rhodes, Richard. "Nancy Johnson, Jesse John Scott." **Vanguard**, vol. 9, no. 2 (March 1980), p. 32. Ill.

Wilson, Alexander. "Lynn Fernie, Nancy Johnson, Phyllis Waugh, Andy Fabo, Ian McKinnon, Tony Wilson, Stephen Andrews, A.R.C." **Vanguard**, vol. 11, no. 7 (Sept. 1982), p. 37. Ill.

Isaak (Jo-Anna). «Signs of Subversion». **Banff Letters** (automne 1984), pp. 2-6, ill.

Johnson (Nancy). «Other Futures». **Fireweed** (hiver 1979).

Johnson (Nancy). «Transexualism — A Feminist Issue?». **Fuse** (automne 1980), pp. 334-335.

Johnson (Nancy). «Review of the First International Feminist Film and Video Conference, Amsterdam, May 25-31, 1981». **Fuse** (été 1981).

Johnson (Nancy). «My Superego Gives Me Choreography». **Impulse**, vol. 9, n° 2 (automne 1981), pp. 24-25, ill.

Johnson (Nancy). Sept dessins de la série «On Sensuality». **Canadian Fiction** (automne 1984).

Johnson (Nancy). «*Allies: Several Stories*». **Impulse**, vol. 11, n° 3 (oct. 1984), s.p., ill.

Rhodes (Richard). «Nancy Johnson, Jesse John Scott». **Vanguard**, vol. 9, n° 2 (mars 1980), p. 32, ill.

Wilson (Alexander). «Lynn Fernie, Nancy Johnson, Phyllis Waugh, Andy Fabo, Ian McKinnon, Tony Wilson, Stephen Andrews, A.R.C.». **Vanguard**, vol. 11, n° 7 (sept. 1982), p. 37, ill.

WANDA KOOP

Born	Vancouver, 1951
Residence	Winnipeg
Education	University of Manitoba, Winnipeg, Diploma of Fine Art, 1969-1973

Solo Exhibitions

1981	Winnipeg, Winnipeg Art Gallery (cat. by Karyn Allen)
1981	Edmonton, S.U.B. Gallery, University of Alberta (cat. by Robert Enright)
1982	London, Ontario, London Regional Art Gallery (cat.)
1983	Calgary, Glenbow Museum, *Nine Signs: Wanda Koop* (cat.)
1983	Winnipeg, Manitoba Legislative Building, *In the Pool of the Black Star*
1984	Winnipeg, Plug-In Inc.

Lieu et date de naissance	Vancouver, 1951
Lieu de résidence	Winnipeg
Études	Diplôme en beaux-arts, Université du Manitoba (Winnipeg), 1969-1973

Expositions individuelles

1981	Winnipeg, Winnipeg Art Gallery (cat. de Karyn Allen)
1981	Edmonton, S.U.B. Gallery, Université de l'Alberta (cat. de Robert Enright)
1982	London (Ontario), London Regional Art Gallery (cat.)
1983	Calgary, Glenbow Museum, *Nine Signs: Wanda Koop* (cat.)
1983	Winnipeg, Édifice de l'Assemblée législative du Manitoba, *In the Pool of the Black Star*
1984	Winnipeg, Plug-In Inc.

1984	Toronto, Olga Korper Gallery (cat.)
1985	Toronto, Olga Korper Gallery, *Wanda Koop: The Train Series*
1985	Winnipeg, Brian Melnychenko Gallery, *Airplane Drawings* (cat.)
1985	Winnipeg, Winnipeg Art Gallery; Hamilton (Ontario), Art Gallery of Hamilton; Windsor (Ontario), Art Gallery of Windsor; Saskatoon, Mendel Art Gallery, *Airplanes and the Wall*, organisée par la Winnipeg Art Gallery et l'Art Gallery of Hamilton (cat. de Terrence Heath)

Principales expositions collectives

1972	Winnipeg, Winnipeg Art Gallery, *Winnipeg under 30*
1975	London (Ontario), London Regional Art Gallery, *Young Contemporaries '75* (cat.)
1977	Edmonton, Edmonton Art Gallery, *New Abstract Art*
1979	Winnipeg, Winnipeg Art Gallery, *Form & Performance* (cat. de Millie McKibbon, reprod. pp. 9-13)
1980	Oshawa (Ontario), Robert McLaughlin Gallery; Toronto, Pauline McGibbon Centre, *Twelve Canadian Artists* (cat.)
1983	Edmonton, Edmonton Art Gallery, *Contemporary Canadian Art — The Younger Generation*
1983	Toronto, Art Gallery at Harbourfront, *New Perceptions: Landscapes* (cat.)

Bibliographie

Burnett (David) et Schiff (Marilyn). *Contemporary Canadian Art*. Edmonton, Hurtig, 1983.

Cameron (Ann). « Beyond Landscape: The Painting of Wanda Koop ». **Arts Manitoba**, vol. 1, nᵒ 1 (janv.-févr. 1977), pp. 15-17.

Enright (Robert). « Thinking Big ». **Canadian Art**, vol. 1, nᵒ 1 (automne 1984), pp. 36-41 et page couverture.

Hannan (Eleanor). « Wanda Koop ». **Arts Manitoba**, vol. 2, nᵒ 4 (sept. 1983), p. 42, ill.

Heath (Terrence). « Three Prairie Pieces, *Winnipeg Under 30* ». **Artscanada**, nᵒ 176-177 (févr.-mars 1973), pp. 74-80, ill.

Heath (Terrence). « Graffiti on the Wall ». **Border Crossings** (automne 1985), pp. 28-29.

McAlear (Donna). « Wanda Koop Condon, SUB Art Gallery ». **Vanguard**, vol. 11, nᵒ 2 (mars 1982), p. 35, ill.

Rans (Goldie). « Wanda Koop, London Regional Art Gallery ». **Parachute**, nᵒ 28 (automne 1982), pp. 40-41, ill.

Shuebrook (Ron). « Form and Performance: Six Artists ». **Artmagazine**, nᵒ 43-44 (mai-juin 1979), pp. 32-35, ill.

Townsend-Gault (Charlotte). « Wanda Koop, Glenbow Museum ». **Vanguard**, vol. 12, nᵒ 9 (nov. 1983), pp. 36-37, ill.

1984	Toronto, Olga Korper Gallery (cat.)
1985	Toronto, Olga Korper Gallery, *Wanda Koop: The Train Series*
1985	Winnipeg, Brian Melnychenko Gallery, *Airplane Drawings*, (cat.)
1985	Winnipeg, Winnipeg Art Gallery/Hamilton, Ontario, Art Gallery of Hamilton/Windsor, Ontario, Art Gallery of Windsor/Saskatoon, Mendel Art Gallery, *Airplanes and the Wall*, organized by the Winnipeg Art Gallery and the Art Gallery of Hamilton (cat. by Terrence Heath)

Selected Group Exhibitions

1972	Winnipeg, Winnipeg Art Gallery, *Winnipeg under 30*
1975	London, Ontario, London Regional Art Gallery, *Young Contemporaries '75* (cat.)
1977	Edmonton, Edmonton Art Gallery, *New Abstract Art*
1979	Winnipeg, Winnipeg Art Gallery, *Form & Performance* (cat. by Millie McKibbon, repr. pp. 9-13)
1980	Oshawa, Ontario, Robert McLaughlin Gallery/Toronto, Pauline McGibbon Centre, *Twelve Canadian Artists* (cat.)
1983	Edmonton, Edmonton Art Gallery, *Contemporary Canadian Art — The Younger Generation*
1983	Toronto, Art Gallery at Harbourfront, *New Perceptions: Landscapes* (cat.)

Bibliography

Burnett, David and Marilyn Schiff. *Contemporary Canadian Art*. Edmonton: Hurtig, 1983.

Cameron, Ann. "Beyond Landscape: The Painting of Wanda Koop." **Arts Manitoba**, vol. 1, no. 1 (Jan.-Feb. 1977), pp. 15-17.

Enright, Robert. "Thinking Big." **Canadian Art**, vol. 1, no. 1 (Fall 1984), pp. 36-41 and cover.

Hannan, Eleanor. "Wanda Koop." **Arts Manitoba**, vol. 2, no. 4 (Sept. 1983), p. 42. Ill.

Heath, Terrence. "Three Prairie Pieces, *Winnipeg under 30.*" **Artscanada**, no. 176-177 (Feb.-March 1973), pp. 74-80. Ill.

Heath, Terrence. "Graffiti on the Wall." **Border Crossings**, Fall 1985, pp. 28-29.

McAlear, Donna. "Wanda Koop Condon, SUB Art Gallery." **Vanguard**, vol. 11, no. 2 (March 1982), p. 35. Ill.

Rans, Goldie. "Wanda Koop, London Regional Art Gallery." **Parachute**, no. 28 (Fall 1982), pp. 40-41. Ill.

Shuebrook, Ron. "Form and Performance: Six Artists." **Artmagazine**, no. 43-44 (May-June 1979), pp. 32-35. Ill.

Townsend-Gault, Charlotte. "Wanda Koop, Glenbow Museum." **Vanguard**, vol. 12, no. 9 (Nov. 1983), pp. 36-37. Ill.

JOEY MORGAN

Born	Yonkers, New York, 1951
Residence	Vancouver
Education	Parsons School of Design, New York
	Rhode Island School of Design
	School of Visual Arts, New York,
	graduated 1972

Solo Exhibitions

1979 Vancouver, Fine Arts Gallery, University of British Columbia, *Breathings* (cat. by Debra Pincus)

1981 Victoria, Open Space/Lethbridge, Alberta, Southern Alberta Art Gallery, *Jericho Detachment Project: RCAF Hangars 5, 7 & 8* (cat. by Greg Snider)

1982 Vancouver, Jericho Wharf and Main Exit, *TideCatchers*

1984 Vancouver, 1053 Pacific and 1230 Hamilton, *Fugue: A 2-Part Recital of Direct and Circumstantial Evidence*

1984 Vancouver, Charles H. Scott Gallery, Emily Carr College of Art and Design, *Fugue Statement* (cat. by Ann Morrison)

1985 Vancouver, Park Place, 31st floor, *Souvenir: A Recollection in Several Forms*

Selected Group Exhibitions

1978 Vancouver, *ArtCore*

1979 Vancouver, Canadian Artists' Representation, *B.C. Artists' Show*

1980 Calgary, Alberta College of Art, *A New Decade, Vancouver*

1980 North Vancouver, Presentation House, *B.C. Book Illustrators*

1983 Vancouver, Vancouver Art Gallery, *Vancouver: Art and Artists 1931-1983* (cat., repr. p. 254)

1984 Victoria, Art Gallery of Greater Victoria, *B.C. Women Artists*

Bibliography

Keziere, Russell. "What Price Art? A Generation Worthy of Recognition." **Vancouver Magazine**, vol. 16, no. 7 (June 1983), pp. 62-67. Ill.

Mays, John Bentley. "But Is It Art?" **Maclean's**, Nov. 5, 1979, pp. 52-65. Ill.

Perry, Arthur. "*Breathings*, Joey Morgan/UBC Fine Arts Gallery." **Vanguard**, vol. 8, no. 2 (March 1979), pp. 26-27. Ill.

Pollack, Jill. "*Fugue*." **Issue**, no. 6 (May 1984), pp. 27-28. Ill.

Rosenberg, Ann. "*Jericho Detachment Project; RCAF Hangars 5, 7 & 8*." **The Capilano Review**, no. 22 (1982), pp. 59-71. Ill.

Rosenberg, Ann. "Joey Morgan, *Fugue*." **Vanguard**, vol. 13, no. 3 (April 1984), p. 31. Ill.

Talve, Merike. "Joey Morgan." **Parachute**, no. 36 (Fall 1984), pp. 64-65. Ill.

Thompson, Ellen. "Joey Morgan, Jericho Pier, Main Exit." **Vanguard**, vol. 11, no. 9-10 (Dec. 1982-Jan. 1983), p. 26. Ill.

Watson, Scott. "Joey Morgan, Open Space." **Vanguard**, vol. 10, no. 9 (Nov. 1981), pp. 40-41. Ill.

Lieu et date de naissance	Yonkers (New York), 1951
Lieu de résidence	Vancouver
Études	Parsons School of Design (New York);
	Rhode Island School of Design;
	School of Visual Arts (New York), 1972

Expositions individuelles

1979 Vancouver, Fine Arts Gallery, Université de la Colombie-Britannique, *Breathings* (cat. de Debra Pincus)

1981 Victoria, Open Space; Lethbridge (Alberta), Southern Alberta Art Gallery, *Jericho Detachment Project: RCAF Hangars 5, 7 & 8* (cat. de Greg Snider)

1982 Vancouver, Quai Jericho et galerie Main Exit, *TideCatchers*

1984 Vancouver, 1053 Pacific et 1230 Hamilton, *Fugue: A 2-Part Recital of Direct and Circumstantial Evidence*

1984 Vancouver, Charles H. Scott Gallery, Emily Carr College of Art and Design, *Fugue Statement* (cat. d'Ann Morrison)

1985 Vancouver, Park Place, 31e étage, *Souvenir: A Recollection in Several Forms*

Principales expositions collectives

1978 Vancouver, *ArtCore*

1979 Vancouver, Canadian Artists' Representation, *B.C. Artists' Show*

1980 Calgary, Alberta College of Art, *A New Decade, Vancouver*

1980 North Vancouver, Presentation House, *B.C. Book Illustrators*

1983 Vancouver, Vancouver Art Gallery, *Vancouver: Art and Artists 1931-1983* (cat., reprod. p. 254)

1984 Victoria, Art Gallery of Greater Victoria, *B.C. Women Artists*

Bibliographie

Keziere (Russell). « What Price Art? A Generation Worthy of Recognition ». **Vancouver Magazine**, vol. 16, n° 7 (juin 1983), pp. 62-67, ill.

Mays (John Bentley). « But Is It Art? ». **Maclean's** (5 novembre 1979), pp. 52-65, ill.

Perry (Arthur). « *Breathings*, Joey Morgan/UBC Fine Arts Gallery ». **Vanguard**, vol. 8, n° 2 (mars 1979), pp. 26-27, ill.

Pollack (Jill). « *Fugue* ». **Issue**, n° 6 (mai 1984), pp. 27-28, ill.

Rosenberg (Ann). « *Jericho Detachment Project; RCAF Hangars 5, 7 & 8* ». **The Capilano Review**, n° 22 (1982), pp. 59-71, ill.

Rosenberg (Ann). « Joey Morgan, *Fugue* ». **Vanguard**, vol. 13, n° 3 (avril 1984), p. 31, ill.

Talve (Merike). « Joey Morgan ». **Parachute**, n° 36 (automne 1984), pp. 64-65, ill.

Thompson (Ellen). « Joey Morgan, Jericho Pier, Main Exit ». **Vanguard**, vol. 11, n° 9-10 (déc. 1982 — janv. 1983), p. 26, ill.

Watson (Scott). « Joey Morgan, Open Space ». **Vanguard**, vol. 10, n° 9 (nov. 1981), pp. 40-41, ill.

ANDY PATTON

Lieu et date de naissance	Winnipeg, 1952
Lieu de résidence	Toronto
Études	Baccalauréat, Université du Manitoba (Winnipeg), 1972

Expositions individuelles

1978-1980	Cinq séries d'affiches exposées anonymement dans les rues de Toronto (voir la bibliographie)
1980	Toronto, Mercer Union, *Anonymous Mechanism*
1980	Toronto, The Funnel Experimental Film Theatre, *Whoever Was Here, Now Wasn't*
1981	Toronto, A Space, *Language and Representation* (cat. de Philip Monk)
1983	Toronto, YYZ Artists' Outlet; New York, Artists' Space, *The Architecture of Privacy*
1984	Toronto, S. L. Simpson Gallery, *Recent Paintings*
1985	Toronto, S. L. Simpson Gallery, *Projection in Their Time*

Principales expositions collectives

1980	Toronto, installation conçue expressément pour le lieu d'exposition, *Locations: Outdoor Works by Toronto Artists*, organisée par Mercer Union (cat.)
1982	Cambridge (Ontario), Cambridge Library/Art Centre, *Transmissions* (cat. d'Elke Town)
1982	Surrey (Colombie-Britannique), Surrey Art Gallery, *Words and Images*
1982	Toronto, YYZ Artists' Outlet en collaboration avec d'autres galeries, *Monumenta*
1982	Victoria, Open Space, *Representation as a Kind of Absence*
1983	Halifax, Eye Level, *Department of the West*
1983	Toronto, Carmen Lamanna Gallery, *From Object to Referent*
1983	New York, Artists' Space, *Hundreds of Pictures*
1984	Toronto, Grünwald Gallery, *Kromalaffing*
1984	Cobourg (Ontario), Art Gallery of Northumberland, *Art and Audience*, organisée par Jeanne Randolph et Anne Kolisnyk
1984	Toronto, Mercer Union; Victoria, Open Space; Vancouver, Contemporary Art Gallery, *80/1/2/3/4 Toronto, Content/Context*, organisée par Richard Rhodes
1984	Sydney (Australie), Cinquième Biennale de Sydney, *Private Symbol: Social Metaphor* (cat.)
1984	Toronto, Musée des beaux-arts de l'Ontario, *Toronto Painting '84* (cat. de David Burnett, n⁰ 48, 49, 50, ill. p. 73)
1984	Londres (Grande-Bretagne), Camden Arts Centre, *Vestiges of Empire*, organisée par Visual Arts Ontario et le Camden Arts Centre (cat. de Zuleika Dobson, reprod.)
1984	Toronto, Gallery 76, *Public Image/Private Signs*
1985	Toronto, Visual Arts Ontario, *Project: Colourxerox*
1985	Toronto, Art Gallery at Harbourfront, *Late Capitalism*, organisée par Tim Guest (cat., reprod. p. 14)

Born	Winnipeg, 1952
Residence	Toronto
Education	University of Manitoba, Winnipeg, B.A., 1972

Solo Exhibitions

1978-1980	Five series of posters exhibited anonymously in the streets of Toronto (see Bibliography)
1980	Toronto, Mercer Union, *Anonymous Mechanism*
1980	Toronto, The Funnel Experimental Film Theatre, *Whoever Was Here, Now Wasn't*
1981	Toronto, A Space, *Language and Representation* (cat. by Philip Monk)
1983	Toronto, YYZ Artists' Outlet/New York, Artists' Space, *The Architecture of Privacy*
1984	Toronto, S. L. Simpson Gallery, *Recent Paintings*
1985	Toronto, S. L. Simpson Gallery, *Projection in Their Time*

Selected Group Exhibitions

1980	Toronto, site-specific installation, *Locations: Outdoor Works by Toronto Artists*, organized by Mercer Union (cat.)
1982	Cambridge, Ontario, Cambridge Library/Art Centre, *Transmissions* (cat. by Elke Town)
1982	Surrey, British Columbia, Surrey Art Gallery, *Words and Images*
1982	Toronto, YYZ Artists' Outlet and collaborating galleries, *Monumenta*
1982	Victoria, Open Space, *Representation as a Kind of Absence*
1983	Halifax, Eye Level, *Department of the West*
1983	Toronto, Carmen Lamanna Gallery, *From Object to Referent*
1983	New York, Artists' Space, *Hundreds of Pictures*
1984	Toronto, Grünwald Gallery, *Kromalaffing*
1984	Cobourg, Ontario, Art Gallery of Northumberland, *Art and Audience*, organized by Jeanne Randolph and Anne Kolisnyk
1984	Toronto, Mercer Union/Victoria, Open Space/Vancouver, Contemporary Art Gallery, *80/1/2/3/4 Toronto, Content/Context*, organized by Richard Rhodes
1984	Sydney, Australia, The Fifth Biennale of Sydney, *Private Symbols: Social Metaphor* (cat.)
1984	Toronto, Art Gallery of Ontario, *Toronto Painting '84* (cat. by David Burnett, nos. 48, 49, 50, ill. p. 73)
1984	London, Camden Arts Centre, *Vestiges of Empire*, organized by Visual Arts Ontario and the Camden Arts Centre (cat. by Zuleika Dobson, repr.)
1984	Toronto, Gallery 76, *Public Image/Private Signs*
1985	Toronto, Visual Arts Ontario, *Project: Colourxerox*
1985	Toronto, Art Gallery at Harbourfront, *Late Capitalism*, organized by Tim Guest (cat., repr. p. 14)

1985 Amsterdam, Netherlands, Aorta, *Double/Doppelgänger/Cover*, organized by Paul Groot (cat.)

1985 Kingston, Ontario, Agnes Etherington Art Centre, Queen's University, *The Allegorical Image in Recent Canadian Painting*, organized by Bruce Grenville (cat., repr. p. 29)

1985 Zurich, Switzerland, BINZ 39 and Galerie Walcheturm, *Fire and Ice*, organized by Sybil Goldstein and Renée Van Halm (cat. by William Wood, repr. pp. 36, 37)

Bibliography

Guest, Tim. "Language and Representation." **Parachute**, no. 26 (Spring 1982), p. 43. Ill.

Guest, Tim. "Andy Patton, YYZ." **Parachute**, no. 33 (Winter 1983-1984), p. 52. Ill.

Lypchuk, Donna. "From Here to Eternity: Andy Patton." **C** magazine, no. 3 (Fall 1984), pp. 20-21. Ill.

McFadden, David. "Late Capitalism." **Canadian Art**, vol. 2, no. 2 (Summer 1985), p. 18. Ill.

Monk, Philip. "Arguments within the Toronto Avant-Garde." **Parallelogramme**, vol. 8, no. 4 (April-May 1983), pp. 30-36. Ill.

Monk, Philip. "Colony, Commodity and Copyright: Reference and Self-Reference in Canadian Art." **Vanguard**, vol. 13, no. 5-6 (Summer 1983), pp. 14-17. Ill.

Monk, Philip. "Axes of Difference." **Vanguard**, vol. 13, no. 4 (May 1984), pp. 10-14. Ill.

Morgan, Stuart. "Explosion in the Penicillin Factory." **Artscribe**, no. 47 (July-Aug. 1984), pp. 26-28. Ill.

Patton, Andy. Documentation of the artist's poster projects appeared in the following publications: **Centrefold Magazine** (now **Fuse**), Feb.-March 1979; "Theoretical Fictions" in **Only Paper Today**, Oct. 1979; and **Doc(k)s**, Dec. 1979.

Patton, Andy. *Poems and Quotations*. Winnipeg: Four Humours Press, 1975.

Patton, Andy. *The Real Glasses I Wear*. Bookwork shown in *A Book Working*. Toronto: A Space, 1981.

Patton, Andy. "Joanne Tod, *Replications (Dark-Haired Girls)*." **Parachute**, no. 25 (Winter 1981-1982), p. 28. Ill.

Patton, Andy. "Stephen Horne." **Parachute**, no. 29 (Winter 1982-1983), pp. 37-38. Ill.

Patton, Andy. "Civil Space." **Parachute**, no. 31 (Summer 1983), pp. 20-25. Ill.

Patton, Andy and Janice Gurney. "Jamelie Hassan." **Parachute**, no. 36 (Fall 1984), pp. 62-63. Ill.

Patton, Andy. "Buchloh's History." **C** magazine, no. 5 (Spring 1985), pp. 29-33. Ill.

Rhodes, Richard. "Andy Patton, A Space." **Vanguard**, vol. 11, no. 1 (Feb. 1982), pp. 37-38. Ill.

1985 Amsterdam (Pays-Bas), Aorta, *Double/Doppelgänger/Cover*, organisée par Paul Groot (cat.)

1985 Kingston (Ontario), Agnes Etherington Art Centre, Université Queen's, *The Allegorical Image in Recent Canadian Painting*, organisée par Bruce Grenville (cat., reprod. p. 29)

1985 Zurich (Suisse), BINZ 39 et Galerie Walcheturm, *Fire and Ice*, organisée par Sybil Goldstein et Renée Van Halm (cat. de William Wood, reprod. pp. 36, 37)

Bibliographie

Guest (Tim). « Language and Representation ». **Parachute**, nº 26 (printemps 1982), p. 43, ill.

Guest (Tim). « Andy Patton, YYZ ». **Parachute**, nº 33 (hiver 1983-1984), p. 52, ill.

Lypchuk (Donna). « From Here to Eternity: Andy Patton ». Magazine **C**, nº 3 (automne 1984), pp. 20-21, ill.

McFadden (David). « Late Capitalism ». **Canadian Art**, vol. 2, nº 2 (été 1985), p. 18, ill.

Monk (Philip). « Arguments within the Toronto Avant-Garde ». **Parallelogramme**, vol. 8, nº 4 (avril-mai 1983), pp. 30-36, ill.

Monk (Philip). « Colony, Commodity and Copyright: Reference and Self-Reference in Canadian Art ». **Vanguard**, vol. 13, nº 5-6 (été 1983), pp. 14-17, ill.

Monk (Philip). « Axes of Difference ». **Vanguard**, vol. 13, nº 4 (mai 1984), pp. 10-14, ill.

Morgan (Stuart). « Explosion in the Penicillin Factory ». **Artscribe**, nº 47 (juillet-août 1984), pp. 26-28, ill.

Patton (Andy). Les textes relatifs aux projets d'affiches de l'artiste ont paru dans les publications suivantes : **Centrefold Magazine** [devenu depuis **Fuse**] (févr.-mars 1979) ; « Theoretical Fictions », **Only Paper Today** (oct. 1979) ; **Doc(k)s** (déc. 1979).

Patton (Andy). *Poems and Quotations*. Winnipeg, Four Humours Press, 1975.

Patton (Andy). « *The Real Glasses I Wear* », maquette de livre présentée dans le cadre de l'exposition *A Book Working*. Toronto, A Space, 1981.

Patton (Andy). « Joanne Tod, *Replications (Dark-Haired Girls)* ». **Parachute**, nº 25 (hiver 1981-1982), p. 28, ill.

Patton (Andy). « Stephen Horne ». **Parachute**, nº 29 (hiver 1982-1983), pp. 37-38, ill.

Patton (Andy). « Civil Space ». **Parachute**, nº 31 (été 1983), pp. 20-25, ill.

Patton (Andy) et Gurney (Janice). « Jamelie Hassan ». **Parachute**, nº 36 (automne 1984), pp. 62-63, ill.

Patton (Andy). « Buchloh's History ». Magazine **C**, nº 5 (printemps 1985), pp. 29-33, ill.

Rhodes (Richard). « Andy Patton, A Space ». **Vanguard**, vol. 11, nº 1 (févr. 1982), pp. 37-38, ill.

MARY SCOTT

Lieu et date de naissance	Calgary, 1948
Lieu de résidence	Calgary
Études	Baccalauréat en beaux-arts, Université de Calgary, 1978; Maîtrise en beaux-arts, Nova Scotia College of Art Design (Halifax), 1980

Expositions individuelles

1980 Halifax, Anna Leonowens Gallery, Nova Scotia College of Art and Design

1980-1981 Calgary, Glenbow Museum

1981 Lethbridge (Alberta), Southern Alberta Art Gallery

1983 Lethbridge (Alberta), University of Lethbridge Art Gallery

1985 Banff (Alberta), Whyte Museum of the Canadian Rockies, *Marking Out: Recent Work by Mary Scott*

1986 Regina (Saskatchewan), Dunlop Art Gallery, *Mary Scott: Paintings 1978-1985* (cat. de Peter White)

Principales expositions collectives

1979 Halifax, Anna Leonowens Gallery, Nova Scotia College of Art and Design

1980 Edmonton, Edmonton Art Gallery, *Alberta Now*

1980 Calgary, Shell Canada Gallery

1980 Regina, Université de Regina

1980 Winnipeg, Arthur Street Gallery

1980 Albuquerque (Nouveau-Mexique), Université du Nouveau-Mexique

1981 Calgary, Glenbow Museum

1983 Banff (Alberta), Walter Phillips Gallery, *Alumni Show*

1983 Edmonton, Martin Gerard Gallery, *Connection*

1984 Londres (Grande-Bretagne), Maison du Canada; Bruxelles (Belgique), Centre culturel canadien; Paris (France), Centre culturel canadien, *Sept artistes de l'Alberta : l'art dans cette région* (cat. de Nancy Tousley, s.p., reprod.)

1984 Edmonton, Beaver House

1984 Calgary, Alberta College of Art, *Faculty Show*

1985 Banff (Alberta), Walter Phillips Gallery, *She Writes in White Ink* (cat. de Barbara Fischer, reprod.)

1985 Calgary, Off Centre Centre, *5 × 5 Show*

Bibliographie

Glowen (Ron). «Mary Scott, University of Lethbridge Art Gallery ». **Vanguard**, vol. 12, n° 9 (nov. 1983), p. 50, ill.

Born	Calgary, 1948
Residence	Calgary
Education	University of Calgary, B.F.A., 1978 Nova Scotia College of Art and Design, Halifax, M.F.A., 1980

Solo Exhibitions

1980 Halifax, Anna Leonowens Gallery, Nova Scotia College of Art and Design

1980-1981 Calgary, Glenbow Museum

1981 Lethbridge, Alberta, Southern Alberta Art Gallery

1983 Lethbridge, Alberta, University of Lethbridge Art Gallery

1985 Banff, Alberta, Whyte Museum of the Canadian Rockies, *Marking Out: Recent Work by Mary Scott*

1986 Regina, Dunlop Art Gallery, *Mary Scott: Paintings 1978-1985* (cat. by Peter White)

Selected Group Exhibitions

1979 Halifax, Anna Leonowens Gallery, Nova Scotia College of Art and Design

1980 Edmonton, Edmonton Art Gallery, *Alberta Now*

1980 Calgary, Shell Canada Gallery

1980 Regina, University of Regina

1980 Winnipeg, Arthur Street Gallery

1980 Albuquerque, New Mexico, University of New Mexico

1981 Calgary, Glenbow Museum

1983 Banff, Alberta, Walter Phillips Gallery, *Alumni Show*

1983 Edmonton, Martin Gerard Gallery, *Connection*

1984 London, England, Canada House/Brussels, Belgium, Canadian Cultural Centre/Paris, France, Canadian Cultural Centre, *Seven Artists from Alberta: Art in this Region* (cat. by Nancy Tousley, n. pag., repr.)

1984 Edmonton, Beaver House

1984 Calgary, Alberta College of Art, *Faculty Show*

1985 Banff, Alberta, Walter Phillips Gallery, *She Writes in White Ink* (cat. by Barbara Fischer, repr.)

1985 Calgary, Off Centre Centre, *5 × 5 Show*

Bibliography

Glowen, Ron. "Mary Scott, University of Lethbridge Art Gallery." **Vanguard**, vol. 12, no. 9 (Nov. 1983), p. 50. Ill.

JANA STERBAK

Born	Prague, Czechoslovakia, 1955
Residence	New York
Education	Vancouver School of Art, 1973-1974
	University of British Columbia, Vancouver, 1974-1975
	Concordia University, Montreal, B.F.A., 1977
	University of Toronto, 1980-1982

Solo Exhibitions

1978 Vancouver, Pumps, *Drawings*

1980 Toronto, YYZ Artists' Outlet, *Small Works*

1980 Montreal, Optica, *Travaux récents*

1981 Vancouver, Main Exit, *How Things Stand Up*

1982 Toronto, Mercer Union, *Golem: Objects as Sensations*

1985 Toronto, The Ydessa Gallery

Selected Group Exhibitions

1978 Montreal, Optica, *Five Artists*

1979 Montreal, Powerhouse, *Women's Bookworks*, organized by Doreen Lindsay and Sarah McCutcheon (cat., n. pag., repr.)

1979 Toronto, site-specific installation, *Locations: Outdoor Works by Toronto Artists*, organized by Mercer Union (cat.)

1981 Toronto, YYZ Artists' Outlet, *The New YYZ*

1982 Montreal, Galerie France Morin, *Photographs by Artists*

1982 Toronto, YYZ Artists' Outlet and collaborating galleries, *Monumenta*

1982 Montreal, Musée d'art contemporain, *Menues manoeuvres* (cat. by France Gascon, repr.)

1982 Toronto, S. L. Simpson Gallery, *Four Directions, Four Artists: Elizabeth Mackenzie, Robert Wiens, Irene Xanthos and Jana Sterbak*

1982 Toronto, Mercer Union, *4 New Artists*

1983 Pomona, California, Pomona University Gallery, *Small Works*

1983 San Diego, California, San Diego University Gallery, *Small Works*

1983 Toronto, 515 Queen Street West, *Unaffiliated Artists*

1984 New York, 49th Parallel Centre for Contemporary Canadian Art, *Canadian Paintings and Sculptures Selected by David Rabinowitch*

1984 New York, 49th Parallel Centre for Contemporary Canadian Art, *Canada/New York: From the Studios of Canadian Artists Living in New York*, organized by Edit deAk and France Morin

1984 Toronto, YYZ Artists' Outlet, *Influencing Machines*, organized by Jeanne Randolph (cat.)

1985 New York, Michael Katz Gallery, *Anadromous: New York*

1985 Toronto, Glendon Gallery, Glendon College, *Ida Applebroog/Jana Sterbak* (cat. by Carter Ratcliffe)

Lieu et date de naissance	Prague (Tchécoslovaquie), 1955
Lieu de résidence	New York
Études	Vancouver School of Art, 1973-1974;
	Université de la Colombie-Britannique (Vancouver), 1974-1975;
	Baccalauréat en beaux-arts, Université Concordia (Montréal), 1977;
	Université de Toronto, 1980-1982

Expositions individuelles

1978 Vancouver, Pumps, *Drawings*

1980 Toronto, YYZ Artists' Outlet, *Small Works*

1980 Montréal, Optica, *Travaux récents*

1981 Vancouver, Main Exit, *How Things Stand Up*

1982 Toronto, Mercer Union, *Golem: Objects as Sensations*

1985 Toronto, The Ydessa Gallery

Principales expositions collectives

1978 Montréal, Optica, *Five Artists*

1979 Montréal, Powerhouse, *Women's Bookworks*, organisée par Doreen Lindsay et Sarah McCutcheon (cat., s.p., reprod.)

1979 Toronto, installation conçue expressément pour le lieu d'exposition, *Locations: Outdoor Works by Toronto Artists*, organisée par Mercer Union (cat.)

1981 Toronto, YYZ Artists' Outlet, *The New YYZ*

1982 Montréal, Galerie France Morin, *Photographs by Artists*

1982 Toronto, YYZ Artists' Outlet en collaboration avec d'autres galeries, *Monumenta*

1982 Montréal, Musée d'art contemporain, *Menues manoeuvres* (cat. de France Gascon, reprod.)

1982 Toronto, S. L. Simpson Gallery, *Four Directions, Four Artists: Elizabeth Mackenzie, Robert Wiens, Irene Xanthos and Jana Sterbak*

1982 Toronto, Mercer Union, *4 New Artists*

1983 Pomona (Californie), Pomona University Gallery, *Small Works*

1983 San Diego (Californie), San Diego University Gallery, *Small Works*

1983 Toronto, 515, rue Queen ouest, *Unaffiliated Artists*

1984 New York, 49th Parallel Centre for Contemporary Canadian Art, *Canadian Paintings and Sculptures Selected by David Rabinowitch*

1984 New York, 49th Parallel Centre for Contemporary Canadian Art, *Canada/New York: From the Studios of Canadian Artists Living in New York*, organisée par Edit deAk et France Morin

1984 Toronto, YYZ Artists' Outlet, *Influencing Machines*, organisée par Jeanne Randolf (cat.)

1985 New York, Michael Katz Gallery, *Anadromous: New York*

1985 Toronto, Glendon Gallery, Collège Glendon, *Ida Applebroog/Jana Sterbak* (cat. de Carter Ratcliffe)

1986 New York, 49th Parallel Centre for Contemporary
 Canadian Art; Atlanta (Georgie), Nexus Contemporary Art
 Center, *Jana Sterbak/Krzysztof Wodiczko* (cat., texte de
 Philip Evans-Clark, reprod.)

Bibliographie

Macias (Julie). « Wonder Alive in Small Works ». **Stanza** (18 janvier 1983), s.p., ill.

Oille (Jennifer). « Yana Sterbak, *Golem: Objects as Sensations* ». **Parachute**, nº 29 (hiver 1982-1983), pp. 35-36, ill.

Oille (Jennifer). « Inhabiting Persona, Subsuming Personality ». Magazine **C**, nº 8 (hiver 1985), pp. 51-52, ill.

Payant (René). « L'ampleur des petits riens ». **Spirale** (oct. 1982), pp. 10-12, ill.

Randolph (Jeanne). « Yana Sterbak, Mercer Union ». **Vanguard**, vol. 11, nº 9-10 (déc. 1982 — janv. 1983), pp. 20-21, ill.

Rhodes (Richard). « Yana Sterbak, YYZ ». **Vanguard**, vol. 9, nº 8 (oct. 1980), pp. 26-27, ill.

Sterbak (Jana). « Jonas Mekas: An Interview by Yana Sterbak ». **Parachute**, nº 10 (printemps 1978), pp. 21-24.

Sterbak (Jana). « Mark Gomes, Untitled Winter Works, Harbourfront Art Gallery, Isaacs Gallery ». **Vanguard**, vol. 8, nº 6 (août 1979), pp. 27-28, ill.

Sterbak (Jana). « Murray MacDonald, Mercer Union, Toronto ». **Vanguard**, vol. 8, nº 8 (oct. 1979), pp. 31-32, ill.

Sterbak (Jana). « Betty Goodwin, Marcel Lemyre, 4005 Mentana, Montreal ». **Vanguard**, vol. 9, nº 5-6 (été 1980), pp. 38-39, ill.

Sterbak (Jana). « Howard Fried ». **Parachute**, nº 23 (été 1981), pp. 44-45, ill.

Sterbak (Jana). « *Malevolent Heart (Gift)* ». **Parachute**, nº 28 (automne 1982), p. 29, ill.

Sterbak (Jana). « *Golem: Objects as Sensations* ». **Impressions**, nº 30 (hiver-printemps 1983), pp. 44-45, ill.

Sterbak (Jana). « Ed Ruscha: An Interview by Jana Sterbak ». **Real Life** (printemps 1985).

Town (Elke). « Influencing Machines ». **Parachute**, nº 36 (automne 1984), pp. 58-60.

1986 New York, 49th Parallel Centre for Contemporary
 Canadian Art/Atlanta, Georgia, Nexus Contemporary Art
 Center, *Jana Sterbak/Krzysztof Wodiczko* (cat., essay by
 Philip Evans-Clark, repr.)

Bibliography

Macias, Julie. "Wonder Alive in Small Works." **Stanza**, Jan. 18, 1983, n. pag. Ill.

Oille, Jennifer. "Yana Sterbak, *Golem: Objects as Sensations.*" **Parachute**, no. 29 (Winter 1982-1983), pp. 35-36. Ill.

Oille, Jennifer. "Inhabiting Persona, Subsuming Personality." **C** magazine, no. 8 (Winter 1985), pp. 51-52. Ill.

Payant, René. "L'ampleur des petits riens." **Spirale**, Oct. 1982, pp. 10-12. Ill.

Randolph, Jeanne. "Yana Sterbak, Mercer Union." **Vanguard**, vol. 11, no. 9-10 (Dec. 1982-Jan. 1983), pp. 20-21. Ill.

Rhodes, Richard. "Yana Sterbak, YYZ." **Vanguard**, vol. 9, no. 8 (Oct. 1980), pp. 26-27. Ill.

Sterbak, Jana. "Jonas Mekas: An Interview by Yana Sterbak." **Parachute**, no. 10 (Spring 1978), pp. 21-24.

Sterbak, Jana. "Mark Gomes, Untitled Winter Works, Harbourfront Art Gallery, Isaacs Gallery." **Vanguard**, vol. 8, no. 6 (Aug. 1979), pp. 27-28. Ill.

Sterbak, Jana. "Murray MacDonald, Mercer Union, Toronto." **Vanguard**, vol. 8, no. 8 (Oct. 1979), pp. 31-32. Ill.

Sterbak, Jana. "Betty Goodwin, Marcel Lemyre, 4005 Mentana, Montreal." **Vanguard**, vol. 9, no. 5-6 (Summer 1980), pp. 38-39. Ill.

Sterbak, Jana. "Howard Fried." **Parachute**, no. 23 (Summer 1981), pp. 44-45. Ill.

Sterbak, Jana. "Malevolent Heart (Gift)." **Parachute**, no. 28 (Fall 1982), p. 29. Ill.

Sterbak, Jana. "*Golem: Objects as Sensations.*" **Impressions**, no. 30 (Winter-Spring 1983), pp. 44-45. Ill.

Sterbak, Jana. "Ed Ruscha: An Interview by Jana Sterbak." **Real Life**, Spring 1985.

Town, Elke. "Influencing Machines." **Parachute**, no. 36 (Fall 1984), pp. 58-60.

JOANNE TOD

Born	Montreal, 1953
Residence	Toronto
Education	Ontario College of Art, Toronto, A.O.C.A., 1970-1974

Solo Exhibitions

1979 Toronto, YYZ Artists' Outlet, *Mao — Six Uncommissioned Portraits*

1981 Toronto, YYZ Artists' Outlet, *Replications (Dark-Haired Girls)*

1984 Toronto, Carmen Lamanna Gallery

1985 Toronto, Carmen Lamanna Gallery, *The Last Supper*

1985 Peterborough, Ontario, Art Gallery of Peterborough, *Joanne Tod/Paintings 1983-84* (cat.)

1985 Lethbridge, Alberta, Southern Alberta Art Gallery, *Joanne Tod/Painting* (cat. by Bruce Grenville)

Selected Group Exhibitions

1973 Toronto, Gallery 76

1977 Toronto, Merton Gallery

1982 Toronto, YYZ Artists' Outlet and collaborating galleries, *Monumenta*

1982-
1983 Toronto, Carmen Lamanna Gallery, *Commentary 1982/Brian Boigon, John Brown, Marc De Guerre, Joanne Tod*

1983 New York, 49th Parallel Centre for Contemporary Canadian Art/Toronto, Carmen Lamanna Gallery, *Commentary 1982-83/John Brown, Marc De Guerre, Rae Johnson, Joanne Tod*, organized by Carmen Lamanna (cat., repr.)

1983 Toronto, Art Gallery at Harbourfront, *New Perceptions: Portraits*

1983 Toronto, Canadian National Exhibition, *Attitudes*

1983 Toronto, The Colonnade, *Chromaliving*, organized by Tim Jocelyn and Andy Fabo for ChromaZone (cat., repr. p. 30)

1984 Edmonton, Edmonton Art Gallery, *Recent Representational Art*

1984 Toronto, Mercer Union/Victoria, Open Space/Vancouver, Contemporary Art Gallery, *80/1/2/3/4 Toronto, Content/Context*, organized by Richard Rhodes

1984 Ottawa, Gallery 101, *Desire*, organized by Andy Fabo (cat., repr. p. 37)

1984 Montreal, Saidye Bronfman Centre, *E(x)changes Part 2: Toronto*

1984 Toronto, YYZ Artists' Outlet/New York, 49th Parallel Centre for Contemporary Canadian Art, *Subjects in Pictures*, organized by Philip Monk (cat., repr. pp. 12, 32-35, cat. reprinted in **Parachute**, no. 37 [Winter 1984-85])

1984 Toronto, Art Gallery of Ontario, *Toronto Painting '84* (cat. by David Burnett, repr. p. 85)

Lieu et date de naissance	Montréal, 1953
Lieu de résidence	Toronto
Études	Certificat d'aptitude, Ontario College of Art (Toronto), 1970-1974

Expositions individuelles

1979 Toronto, YYZ Artists' Outlet, *Mao — Six Uncommissioned Portraits*

1981 Toronto, YYZ Artists' Outlet, *Replications (Dark-Haired Girls)*

1984 Toronto, Carmen Lamanna Gallery

1985 Toronto, Carmen Lamanna Gallery, *The Last Supper*

1985 Peterborough (Ontario), Art Gallery of Peterborough, *Joanne Tod/Paintings 1983-84* (cat.)

1985 Lethbridge (Alberta), Southern Alberta Art Gallery, *Joanne Tod/Painting* (cat. de Bruce Grenville)

Principales expositions collectives

1973 Toronto, Gallery 76

1977 Toronto, Merton Gallery

1982 Toronto, YYZ Artists' Outlet en collaboration avec d'autres galeries, *Monumenta*

1982-
1983 Toronto, Carmen Lamanna Gallery, *Commentary 1982/Brian Boigon, John Brown, Marc De Guerre, Joanne Tod*

1983 New York, 49th Parallel Centre for Contemporary Canadian Art; Toronto, Carmen Lamanna Gallery, *Commentary 1982-83/John Brown, Marc De Guerre, Rae Johnson, Joanne Tod*, organisée par Carmen Lamanna (cat., reprod.)

1983 Toronto, Art Gallery at Harbourfront, *New Perceptions: Portraits*

1983 Toronto, Exposition nationale canadienne, *Attitudes*

1983 Toronto, The Colonnade, *Chromaliving*, organisée par Tim Jocelyn et Andy Fabo pour ChromaZone (cat., reprod. p. 30)

1984 Edmonton, Edmonton Art Gallery, *Recent Representational Art*

1984 Toronto, Mercer Union; Victoria, Open Space; Vancouver, Contemporary Art Gallery, *80/1/2/3/4 Toronto, Content/Context*, organisée par Richard Rhodes

1984 Ottawa, Gallery 101, *Desire*, organisée par Andy Fabo (cat., reprod. p. 37)

1984 Montréal, Centre Saidye Bronfman, *E(x)changes Part 2: Toronto*

1984 Toronto, YYZ Artists' Outlet; New York, 49th Parallel Centre for Contemporary Canadian Art, *Subjects in Pictures*, organisée par Philip Monk (cat., reprod. pp. 12, 32-35, repris dans **Parachute**, n° 37 [hiver 1984-1985])

1984 Toronto, Musée des beaux-arts de l'Ontario, *Toronto Painting '84* (cat. de David Burnett, reprod. p. 85)

1984	Burlington (Ontario), Burlington Cultural Centre; Cobourg (Ontario), Art Gallery of Northumberland; Windsor (Ontario), Art Gallery of Windsor; Calgary, Alberta College of Art, *The Figure: A Selection of Canadian Painting 1983-1984*
1985	Kingston (Ontario), Agnes Etherington Art Centre, Université Queen's, *The Allegorical Image in Recent Canadian Painting*, organisée par Bruce Grenville (cat., reprod. p. 31)
1985	Toronto, Art Gallery at Harbourfront, *Late Capitalism*, organisée par Tim Guest (cat., reprod. fig. 1, 2, 3)
1985	Montréal, Musée d'art contemporain, *Écrans politiques*, organisée par France Gascon (cat., reprod. pp. 38-41)

Bibliographie

Clarkson (David). «Joanne Tod, YYZ Gallery». **Artists' Review** (11 avril 1979), pp. 2-3.

Dault (Gary Michael). «The Irony Maiden». **Toronto Life** (déc. 1983), pp. 38-39, 57-59, ill.

Govier (Katherine). «Venus as Victim». **Canadian Art**, vol. 2, n° 3 (automne 1985), pp. 65-69, ill.

Hume (Christopher). «Commentary '82 at Carmen Lamanna Gallery». **Artmagazine**, n° 62 (printemps 1983), p. 26.

McFadden (David). «Late Capitalism». **Canadian Art**, vol. 2, n° 2 (été 1985), p. 18, ill.

Monk (Philip). «Axes of Difference». **Vanguard**, vol. 13, n° 4 (mai 1984), pp. 10-14, ill.

Moray (Gerta). «New Perceptions: Portraits at the Art Gallery at Harbourfront». **Artmagazine**, n° 65 (automne 1983), pp. 44-45, ill.

Patton (Andy). «Joanne Tod: *Replications (Dark-Haired Girls)*». **Parachute**, n° 25 (hiver 1981-1982), p. 28, ill.

Patton (Andy). «Civil Space». **Parachute**, n° 31 (été 1983), pp. 20-25, ill.

Tod (Joanne). «My Trip to China». Magazine **C**, n° 3 (automne 1984), pp. 33-36, ill.

Tourangeau (Jean). «*E(x)changes II, ChromaZone/Chromatique*». **Vanguard**, vol. 13, n° 3 (avril 1984), pp. 42-43, ill.

Wood (William). «Arguing with Manet: The Piano and a Dead Bear». Magazine **C**, n° 4 (hiver 1984-1985), pp. 24-26, ill.

1984	Burlington, Ontario, Burlington Cultural Centre/Cobourg, Ontario, Art Gallery of Northumberland/Windsor, Ontario, Art Gallery of Windsor/Calgary, Alberta College of Art, *The Figure: A Selection of Canadian Painting 1983-1984*
1985	Kingston, Ontario, Agnes Etherington Art Centre, Queen's University, *The Allegorical Image in Recent Canadian Painting*, organized by Bruce Grenville (cat., repr. p. 31)
1985	Toronto, Art Gallery at Harbourfront, *Late Capitalism*, organized by Tim Guest (cat., repr. figs. 1, 2, 3)
1985	Montreal, Musée d'art contemporain, *Écrans politiques*, organized by France Gascon (cat., repr. pp. 38-41)

Bibliography

Clarkson, David. "Joanne Tod, YYZ Gallery." **Artists' Review**, April 11, 1979, pp. 2-3.

Dault, Gary Michael. "The Irony Maiden." **Toronto Life**, Dec. 1983, pp. 38-39, 57-59. Ill.

Govier, Katherine. "Venus as Victim." **Canadian Art**, vol. 2, no. 3 (Fall 1985), pp. 65-69. Ill.

Hume, Christopher. "Commentary '82 at Carmen Lamanna Gallery." **Artmagazine**, no. 62 (Spring 1983), p. 26.

McFadden, David. "Late Capitalism." **Canadian Art**, vol. 2, no. 2 (Summer 1985), p. 18. Ill.

Monk, Philip. "Axes of Difference." **Vanguard**, vol. 13, no. 4 (May 1984), pp. 10-14. Ill.

Moray, Gerta. "New Perceptions: Portraits at the Art Gallery at Harbourfront." **Artmagazine**, no. 65 (Fall 1983), pp. 44-45. Ill.

Patton, Andy. "Joanne Tod: *Replications (Dark-Haired Girls)*." **Parachute**, no. 25 (Winter 1981-1982), p. 28. Ill.

Patton, Andy. "Civil Space." **Parachute**, no. 31 (Summer 1983), pp. 20-25. Ill.

Tod, Joanne. "My Trip to China." **C** magazine, no. 3 (Fall 1984), pp. 33-36. Ill.

Tourangeau, Jean. "*E(x)changes II, ChromaZone/Chromatique*." **Vanguard**, vol. 13, no. 3 (April 1984), pp. 42-43. Ill.

Wood, William. "Arguing with Manet: The Piano and a Dead Bear." **C** magazine, no. 4 (Winter 1984-1985), pp. 24-26. Ill.

DAVID TOMAS

Born	Montreal, 1950
Residence	Montreal
Education	City and Guilds of London Art School, London, England, 1969-1973
	Concordia University, Montreal, M.F.A., 1973-1975
	Université de Montréal, M.Sc., 1977-1980
	McGill University, Montreal, Ph.D. in progress

Solo Exhibitions

1978 Montreal, Optica, *Dave Tomas présentera ses films*

1979 Montreal, Optica/London, Ontario, Forest City Gallery, *Works on the History of Physics* (cat. includes artist's statement)

1980-1981 New York, P.S. 1, Institute for Art and Urban Resources, *Experimental Photographic Structure* (cat.)

1981 Montreal, Belgo Building, Room 301, *Experimental Photographic Structure II*

1982 Montreal, Belgo Building, Room 405, *Experimental Photographic Structure III*

1983 Montreal, Yajima/Galerie, *Photography: A Word*

1983 London, Ontario, Forest City Gallery, *Skins and Things, Words and Herds*

1984 Toronto, S. L. Simpson Gallery, *Behind the Eye Lies the Hand of William Henry Fox Talbot*

1985 Montreal, Redpath Museum, McGill University, *Lecture to an Academy* (performance)

1985 Toronto, York University, Room 312, *Lecture to an Academy* (performance)

1985 Montreal, Yajima/Galerie, *Through the Eye of the Cyclops*

Selected Group Exhibitions

1980 London, Ontario, McIntosh Gallery, University of Western Ontario, *Four Profiles, Four Directions: Ralph Stanbridge, Dave Tomas, Irene Xanthos, Kim Moodie* (cat., repr.)

1981 Vienna, Austria, Vereinigung Bildender Künstler Wiener Secession, 5 Wiener Internationale Bienale, *Erweiterte Fotographie* (Photographic Structure), organized by Peter Weibel and Anna Auer (cat. includes artist's statement "Extended Photography")

1983 Montreal, Musée d'art contemporain, *Détours, voire ailleurs* (cat. includes artist's statement "Vers une pratique photographique")

1984 Montreal, Yajima/Galerie

1985 Amsterdam, Aorta, *Double/Doppelgänger/Cover*, organized by Paul Groot (cat.)

1985 Montreal, Place du Parc, *Aurora Borealis*, organized by the Montreal International Centre of Contemporary Art (cat., repr. pp. 43, 137-139)

Lieu et date de naissance	Montréal, 1950
Lieu de résidence	Montréal
Études	City and Guilds of London Art School, (Londres, Grande-Bretagne), 1969-1973;
	Maîtrise en beaux-arts, Université Concordia (Montréal), 1973-1975;
	Maîtrise en sciences, Université de Montréal, 1977-1980;
	Doctorat (en préparation), Université McGill (Montréal)

Expositions individuelles

1978 Montréal, Optica, *Dave Tomas présentera ses films*

1979 Montréal, Optica; London (Ontario), Forest City Gallery, *Works on the History of Physics* (cat. incluant un exposé de l'artiste)

1980-1981 New York, P.S. 1, Institute for Art and Urban Resources, *Experimental Photographic Structure* (cat.)

1981 Montréal, Édifice Belgo, pièce 301, *Experimental Photographic Structure II*

1982 Montréal, Édifice Belgo, pièce 405, *Experimental Photographic Structure III*

1983 Montréal, Yajima/Galerie, *Photography: A Word*

1983 London (Ontario), Forest City Gallery, *Skins and Things, Words and Herds*

1984 Toronto, S. L. Simpson Gallery, *Behind the Eye Lies the Hand of William Henry Fox Talbot*

1985 Montréal, Musée Redpath, Université McGill, *Lecture to an Academy* (performance)

1985 Toronto, Université York, pièce 312, *Lecture to an Academy* (performance)

1985 Montréal, Yajima/Galerie, *Through the Eye of the Cyclops*

Principales expositions collectives

1980 London (Ontario), McIntosh Gallery, University of Western Ontario, *Four Profiles, Four Directions: Ralph Stanbridge, Dave Tomas, Irene Xanthos, Kim Moodie* (cat., reprod.)

1981 Vienne (Autriche), Vereinigung Bildender Künstler Wiener Secession, 5 Wiener Internationale Bienale, *Erweiterte Fotographie* (structure photographique), organisée par Peter Weibel et Anna Auer (cat. incluant un exposé de l'artiste intitulé «La Photographie élargie»)

1983 Montréal, Musée d'art contemporain, *Détours, voire ailleurs* (cat. incluant un exposé de l'artiste intitulé «Vers une pratique photographique»)

1984 Montréal, Yajima/Galerie

1985 Amsterdam (Pays-Bas), Aorta, *Double/Doppelgänger/Cover*, organisée par Paul Groot (cat.)

1985 Montréal, Place du Parc, *Aurora Borealis*, organisée par le Centre international d'art contemporain de Montréal (cat., reprod. pp. 43, 137-139)

1985	Lyon (France), Espace lyonnais d'art contemporain, *Montréal art contemporain*, organisée par René Blouin et Jean-Louis Maubant (cat., reprod. pp. 59, 60, 61, 62)
1986	Vancouver, The Western Front, *Luminous Sites*

Bibliographie

Blouin (René). «David Tomas: *Through the Eye of the Cyclops*». **Canadian Art**, vol. 2, n° 2 (été 1985), p. 20.

Cambrosio (Alberto). «Pour une pratique négative de la photographie: Un entretien avec David Tomas». **Parachute**, n° 37 (hiver 1984-1985), pp. 4-8, ill.

Fleming (Martha). «Tim Clark, David Tomas/373, rue Ste-Catherine». **Vanguard**, vol. 10, n° 4 (mai 1981), pp. 34-35, ill.

Lewis (Mark). «Behind the Eye». **Borderlines**, n° 2 (printemps 1985), pp. 6-7.

Nemiroff (Diana). «Tim Clark, David Tomas». **Parachute**, n° 23 (été 1981), pp. 36-38, ill.

Racine (Rober). «Écrire une installation ou installer l'écriture». **Parachute**, n° 39 (été 1985), pp. 28-30, ill.

Rans (Goldie). «David Tomas, Forest City Gallery». **Vanguard**, vol. 12, n° 5-6 (été 1983), pp. 36-37, ill.

Tomas (David). «Photographic Project». **Parachute**, n° 23 (été 1981), pp. 25-26, ill.

Tomas (David). *Topography of a Fragment/Madame Marie Curie: A Series of Portraits Taken in 1902*. «Précis paranormal» publié à compte d'auteur, 1981.

Tomas (David). *A Popular History for Photography*. Série de placards publiée à compte d'auteur, 1982.

Tomas (David). «The Ritual of Photography». **Semiotica**, vol. 40, n° 1-2 (1982), pp. 1-25.

Tomas (David). *Notes towards a Photographic Practice*. Disque 45 r.p.m. de 30 cm, 1983.

Tomas (David). «Mechanism for Meaning: A Ritual and the Photographic Process». **Semiotica**, vol. 46, n° 1 (1983), pp. 1-39.

Tomas (David). *Notes towards a Photographic Practice* (face 1), *in* «Locations and Strategies». **Audio Arts Magazine**, vol. 6, n° 4 (1984).

1985	Lyon, France, Espace lyonnais d'art contemporain, *Montréal art contemporain*, organized by René Blouin and Jean-Louis Maubant (cat., repr. pp. 59, 60, 61, 62)
1986	Vancouver, The Western Front, *Luminous Sites*

Bibliography

Blouin, René. "David Tomas: *Through the Eye of the Cyclops*." **Canadian Art**, vol. 2, no. 2 (Summer 1985), p. 20.

Cambrosio, Alberto. "Pour une pratique négative de la photographie: Un entretien avec David Tomas." **Parachute**, no. 37 (Winter 1984-1985), pp. 4-8. Ill.

Fleming, Martha. "Tim Clark, David Tomas/373, rue Ste-Catherine." **Vanguard**, vol. 10, no. 4 (May 1981), pp. 34-35. Ill.

Lewis, Mark. "Behind the Eye." **Borderlines**, no. 2 (Spring 1985), pp. 6-7.

Nemiroff, Diana. "Tim Clark, David Tomas." **Parachute**, no. 23 (Summer 1981), pp. 36-38. Ill.

Racine, Rober. "Écrire une installation ou installer l'écriture." **Parachute**, no. 39 (Summer 1985), pp. 28-30. Ill.

Rans, Goldie. "David Tomas, Forest City Gallery." **Vanguard**, vol. 12, no. 5-6 (Summer 1983), pp. 36-37. Ill.

Tomas, David. "Photographic Project." **Parachute**, no. 23 (Summer 1981), pp. 25-26. Ill.

Tomas, David. "Topography of a Fragment/Madame Marie Curie: A Series of Portraits Taken in 1902." Paranormal narrative published by the author, 1981.

Tomas, David. "A Popular History for Photography." Broadsheet series published by the author, 1982.

Tomas, David. "The Ritual of Photography." **Semiotica**, vol. 40, no. 1-2 (1982), pp. 1-25.

Tomas, David. "Notes towards a Photographic Practice." 30-cm 45 r.p.m. record, 1983.

Tomas, David. "Mechanism for Meaning: A Ritual and the Photographic Process." **Semiotica**, vol. 46, no. 1 (1983), pp. 1-39.

Tomas, David. "Notes towards a Photographic Practice." In "Locations and Strategies." **Audio Arts Magazine**, vol. 6, no. 4 (1984), side 1.

RENÉE VAN HALM

Born Amsterdam, Netherlands, 1949
Residence Toronto
Education Vancouver School of Art, 1967-1968
 Vancouver School of Art, 1972-1975
 Concordia University, Montreal,
 M.F.A., 1975-1977

Solo Exhibitions

1977 Vancouver, Pumps

1977 Montreal, Powerhouse, *Biassed Works*

1980 Toronto, Mercer Union, installation

1980 Montreal, Sir George Williams Art Galleries, Concordia University, *Gaining Access*

1981 Toronto, YYZ Artists' Outlet, *Annunciation*

1982-1983 Lethbridge, Alberta, University of Lethbridge Art Gallery/Kingston, Ontario, KAAI, *Voor Gerrit/Healing*

1983 New York, P. S. 1, Institute for Art and Urban Resources, *Renée Van Halm: Anticipating the Eventual Emergence of Form* (cat. by Bruce Grenville)

1983 Toronto, S. L. Simpson Gallery, *In Killing the Dragon, Peace is Restored*

1984 New York, 49th Parallel Centre for Contemporary Canadian Art, *Recent Work*

1984 Quebec, La Chambre Blanche, *The Confusing Elements of Passion and Power*

1984 London, Ontario, Embassy Cultural House, *Recent Work*

1984 St. Catharines, Ontario, Niagara Artists' Company, *Recent Work*

1984 Peterborough, Ontario, Art Gallery of Peterborough, *Renée Van Halm*, organized by the Art Gallery of Ontario Extension Services (cat.)

1985 Toronto, S. L. Simpson Gallery, *In Attaining the Vertical Stance, One Assumes Power*

Selected Group Exhibitions

1977 Montreal, 1306 Amherst Street (events)/Ottawa, National Gallery of Canada (projects and documentation), *03-23-03: Premières rencontres internationales d'art contemporain*, organized by France Morin, Chantal Pontbriand and Normand Thériault (cat., repr. p. 88)

1979 Montreal, Musée d'art contemporain and tour, *Cent onze dessins du Québec* (cat., repr. p. 28)

1979 Toronto, Factory 77/Milan, Italy, Galeria Blu and Dov'e la Tigre, *20 × 20 Italia/Canada*, organized by the Italia/Canada Committee for Cultural Exchange (cat.)

1979 Toronto, Mercer Union, *Opening Members' Show*

1980 Montreal, Optica, *Site Lines: Lochhead, McNealy, Van Halm, Vazan* (cat.)

1980 Toronto, Mercer Union, *David MacWilliam and Renée Van Halm*

Lieu et date de naissance Amsterdam (Pays-Bas), 1949
Lieu de résidence Toronto
Études Vancouver School of Art, 1967-1968;
 Vancouver School of Art, 1972-1975;
 Maîtrise en beaux-arts,
 Université Concordia (Montréal),
 1975-1977

Expositions individuelles

1977 Vancouver, Pumps

1977 Montréal, Powerhouse, *Biassed Works*

1980 Toronto, Mercer Union (installation)

1980 Montréal, Galeries d'art Sir George Williams, Université Concordia, *Gaining Access*

1981 Toronto, YYZ Artists' Outlet, *Annunciation*

1982-1983 Lethbridge (Alberta), University of Lethbridge Art Gallery; Kingston (Ontario), KAAI, *Voor Gerrit/Healing*

1983 New York, P.S. 1, Institute for Art and Urban Resources, *Renée Van Halm: Anticipating the Eventual Emergence of Form* (cat. de Bruce Grenville)

1983 Toronto, S. L. Simpson Gallery, *In Killing the Dragon, Peace is Restored*

1984 New York, 49th Parallel Centre for Contemporary Canadian Art, *Recent Work*

1984 Québec, La Chambre blanche, *The Confusing Elements of Passion and Power*

1984 London (Ontario), Embassy Cultural House, *Recent Work*

1984 St. Catharines (Ontario), Niagara Artists' Company, *Recent Work*

1984 Peterborough (Ontario), Art Gallery of Peterborough, *Renée Van Halm*, organisée par les Services de diffusion du Musée des beaux-arts de l'Ontario (cat.)

1985 Toronto, S. L. Simpson Gallery, *In Attaining the Vertical Stance, One Assumes Power*

Principales expositions collectives

1977 Montréal, 1306, rue Amherst (événements); Ottawa, Musée des beaux-arts du Canada (projets et documentation), *03-23-03: Premières rencontres internationales d'art contemporain*, organisée par France Morin, Chantal Pontbriand et Normand Thériault (cat., reprod. p. 88)

1979 Montréal, Musée d'art contemporain et tournée, *Cent onze dessins du Québec* (cat., reprod. p. 28)

1979 Toronto, Factory 77; Milan (Italie), Galeria Blu et Dov'e la Tigre, *20 × 20 Italia / Canada*, organisée par le Comité Italie / Canada pour les échanges culturels (cat.)

1979 Toronto, Mercer Union, *Opening Members' Show*

1980 Montréal, Optica, *Site Lines: Lochhead, McNealy, Van Halm, Vazan* (cat.)

1980 Toronto, Mercer Union, *David MacWilliam and Renée Van Halm*

1980	Halifax, Mount Saint Vincent University Art Gallery, *Three Situations: Colin Lochhead, David MacWilliam, Renée Van Halm* (cat., reprod.)
1981	Toronto, Art Gallery at Harbourfront, *First Purchase Show*
1982	Toronto, ChromaZone, *Site Specific*
1982	Toronto, YYZ Artists' Outlet en collaboration avec d'autres galeries, *Monumenta*
1982	Toronto, Exhibition Place, *New Directions: Toronto/Montreal*, organisée par Fela Grunwald et Diana Nemiroff pour la troisième International Art Fair de Toronto (cat., reprod. p. 19)
1982	Scarborough (Ontario), The Guild Inn, *Outdoor Contemporary Sculpture in Canada*
1983	Berlin (République fédérale d'Allemagne), Institut Unzeit, *OKromaZone: Die Anderen von Kanada*, organisée par ChromaZone
1983	Montréal, Powerhouse, *Petits Formats*
1983	Montréal, Galerie de l'UQAM, Université du Québec à Montréal, *Art et Bâtiment*
1983	Toronto, Exposition nationale canadienne, *Attitudes*
1983	Toronto, Women's Cultural Building
1983	Vancouver, Women in Focus, *Parisian Laundry*
1984	Montréal, Galerie Jolliet, *F(r)iction : En effet(s)*, organisée par Johanne Lamoureux
1984	Toronto, Mercer Union; Victoria, Open Space; Vancouver, Contemporary Art Gallery, *80/1/2/3/4 Toronto, Content/Context*, organisée par Richard Rhodes
1984	Cobourg (Ontario), Art Gallery of Northumberland, *Art and Audience*, organisée par Jeanne Randolph et Anne Kolisnyk
1984	Montréal, Articule, *Aspects of Theatre and Artifice*, organisée par Holly King
1984	Brantford (Ontario), Art Gallery of Brantford, *Graphex 84*
1984	Sudbury (Ontario), Université Laurentienne, *Changing Landscapes*
1984	Toronto, YYZ Artists' Outlet en collaboration avec d'autres galeries, *The New City of Sculpture*, organisée par David Clarkson et Robert Wiens (cat. de Bruce Grenville *in* magazine **C**, nº 3 [automne 1984])
1984	Toronto, Musée des beaux-arts de l'Ontario, *Toronto Painting '84* (cat. de David Burnett, reprod. p. 87)
1985	Toronto, Visual Arts Ontario, *Project: Colourxerox*
1985	Zurich (Suisse), BINZ 39 et Galerie Walcheturm, *Fire and Ice*, organisée par Sybil Goldstein et Renée Van Halm (cat. de William Wood, reprod. pp. 36-37)
1985	Minneapolis (Minnesota), Thomas Barry Fine Arts, *Contemporary Canadian Painting* (cat. de Mason Riddle, reprod. p. 17)
1985	Kingston (Ontario), Agnes Etherington Art Centre, Université Queen's, *The Allegorical Image in Recent Canadian Painting* (cat. de Bruce Grenville, reprod. p. 25)

1980	Halifax, Mount Saint Vincent University Art Gallery, *Three Situations: Colin Lochhead, David MacWilliam, Renée Van Halm* (cat., repr.)
1981	Toronto, Art Gallery at Harbourfront, *First Purchase Show*
1982	Toronto, ChromaZone, *Site Specific*
1982	Toronto, YYZ Artists' Outlet and collaborating galleries, *Monumenta*
1982	Toronto, Exhibition Place, *New Directions: Toronto/Montreal*, organized by Fela Grunwald and Diana Nemiroff for the Third Toronto International Art Fair (cat., repr. p. 19)
1982	Scarborough, Ontario, The Guild Inn, *Outdoor Contemporary Sculpture in Canada*
1983	Berlin, Federal Republic of Germany, Institut Unzeit, *OKromaZone: Die Anderen von Kanada* (organized by ChromaZone)
1983	Montreal, Powerhouse, *Petits Formats*
1983	Montreal, Galerie de l'UQAM, Université du Québec à Montréal, *Art et Bâtiment*
1983	Toronto, Canadian National Exhibition, *Attitudes*
1983	Toronto, Women's Cultural Building
1983	Vancouver, Women in Focus, *Parisian Laundry*
1984	Montreal, Galerie Jolliet, *F(r)ictions : en effet(s)*, organized by Johanne Lamoureux
1984	Toronto, Mercer Union/Victoria, Open Space/Vancouver, Contemporary Art Gallery, *80/1/2/3/4 Toronto, Content/Context*, organized by Richard Rhodes
1984	Cobourg, Ontario, Art Gallery of Northumberland, *Art and Audience*, organized by Jeanne Randolph and Anne Kolisnyk
1984	Montreal, Articule, *Aspects of Theatre and Artifice*, organized by Holly King
1984	Brantford, Ontario, Art Gallery of Brantford, *Graphex 84*
1984	Sudbury, Ontario, Laurentian University, *Changing Landscapes*
1984	Toronto, YYZ Artists' Outlet and collaborating galleries, *The New City of Sculpture*, organized by David Clarkson and Robert Wiens (cat. by Bruce Grenville in **C** magazine, no. 3 [Fall 1984])
1984	Toronto, Art Gallery of Ontario, *Toronto Painting '84* (cat. by David Burnett, repr. p. 87)
1985	Toronto, Visual Arts Ontario, *Project: Colourxerox*
1985	Zurich, Switzerland, BINZ 39 and Galerie Walcheturm, *Fire and Ice*, organized by Sybil Goldstein and Renée Van Halm (cat. by William Wood, repr. pp. 36, 37)
1985	Minneapolis, Minnesota, Thomas Barry Fine Arts, *Contemporary Canadian Painting* (cat. by Mason Riddle, repr. p. 17)
1985	Kingston, Ontario, Agnes Etherington Art Centre, Queen's University, *The Allegorical Image in Recent Canadian Painting* (cat. by Bruce Grenville, repr. p. 25)

1985 Montreal, Place du Parc, *Aurora Borealis*, organized by the Montreal International Centre of Contemporary Art (cat., repr. pp. 44, 140-142)

1985 Burlington, Ontario, Burlington Cultural Centre, *Interiors/Tableaux* (cat. by Alan C. Elder)

1985 Toronto, 41 Dovercourt Road, *Radiant Vista, The Significant Landscape*, organized by Republic

Bibliography

Burnett, David and Marilyn Schiff. *Contemporary Canadian Art.* Edmonton: Hurtig, 1983. Ill. p. 234.

Carr-Harris, Ian. "Sex and Representation." **Vanguard**, vol. 13, no. 9 (Nov. 1984), pp. 22-25. Ill.

Dault, Gary Michael. "Architectural Digestion." **Toronto Life**, Nov. 1984, pp. 41-42. Ill.

Lamoureux, Johanne. "Théâtralité et peinture : Un déploiement dans la lettre." **Opus International**, Feb. 1983.

Nemiroff, Diana. "Renée Van Halm, Sir George Williams Art Galleries." **Vanguard**, vol. 10, no. 2 (March 1981), p. 30. Ill.

Pontbriand, Chantal. "Renée Van Halm : La problématique postmoderne de l'hybride." **Parachute**, no. 26 (Spring 1982), pp. 4-10. Ill.

Randolph, Jeanne. "Renée Van Halm." **Parachute**, no. 32 (Fall 1983), pp. 42-43. Ill.

Rans, Goldie. "Renée Van Halm." **Vanguard**, vol. 12, no. 7 (Sept. 1983), pp. 39-40. Ill.

Reid, Mary. "Renée Van Halm's Theatrical Art." **NOW**, Jan. 10-16, 1985.

Sheehan, Nick. "New City of Sculpture." **NOW**, Aug. 23, 1984.

Van Halm, Renée. "The Lingering Sense of Our Shared Regrets." **C** magazine, no. 5 (Spring 1985), pp. 55-57. Ill.

Webb, Marshall. "A Journey around the New City of Sculpture." **Canadian Art**, vol. 1, no. 2 (Winter 1984), pp. 74-75. Ill.

Yri, Karen. "The Blind and the Sublime." **C** magazine, no. 5 (Spring 1985), pp. 53-54. Ill.

1985 Montréal, Place du Parc, *Aurora Borealis*, organisée par le Centre international d'art contemporain de Montréal (cat., reprod. pp. 44, 140-142)

1985 Burlington (Ontario), Burlington Cultural Centre, *Interiors/Tableaux* (cat. d'Alan C. Elder)

1985 Toronto, 41 Dovercourt Road, *Radiant Vista, The Significant Landscape*, organisée par Republic

Bibliographie

Burnett (David) et Schiff (Marilyn). *Contemporary Canadian Art.* Edmonton, Hurtig, 1983. Ill. p. 234.

Carr-Harris (Ian). « Sex and Representation ». **Vanguard**, vol. 13, n° 9 (nov. 1984), pp. 22-25, ill.

Dault (Gary Michael). « Architectural Digestion ». **Toronto Life** (nov. 1984), pp. 41-42, ill.

Lamoureux (Johanne). « Théâtralité et peinture : Un déploiement dans la lettre ». **Opus International** (févr. 1983).

Nemiroff (Diana). « Renée Van Halm, Sir George Williams Art Galleries ». **Vanguard**, vol. 10, n° 2 (mars 1981), p. 30, ill.

Pontbriand (Chantal). « Renée Van Halm : La problématique postmoderne de l'hybride ». **Parachute**, n° 26 (printemps 1982), pp. 4-10, ill.

Randolph (Jeanne). « Renée Van Halm ». **Parachute**, n° 32 (automne 1983), pp. 42-43, ill.

Rans (Goldie). « Renée Van Halm ». **Vanguard**, vol. 12, n° 7 (sept. 1983), pp. 39-40, ill.

Reid (Mary). « Renée Van Halm's Theatrical Art ». **NOW** (10-16 janv. 1985).

Sheehan (Nick). « New City of Sculpture ». **NOW** (23 août 1984).

Van Halm (Renée). « The Lingering Sense of Our Shared Regrets ». Magazine **C**, n° 5 (printemps 1985), pp. 55-57, ill.

Webb (Marshall). « A Journey around the New City of Sculpture ». **Canadian Art**, vol. 1, n° 2 (hiver 1984), pp. 74-75, ill.

Yri (Karen). « The Blind and the Sublime ». Magazine **C**, n° 5 (printemps 1985), pp. 53-54, ill.

CAROL WAINIO

Lieu et date de naissance	Sarnia (Ontario), 1955
Lieu de résidence	Montréal
Études	New School of Art (Toronto), 1973-1975;
	Banff School of Fine Arts, 1975;
	Nova Scotia College of Art and Design
	(Halifax), 1976;
	Université de Toronto, 1978-1979;
	Université Concordia (Montréal), 1981,
	1983-1984

Born	Sarnia, Ontario, 1955
Residence	Montreal
Education	New School of Art, Toronto, 1973-1975
	Banff School of Fine Arts, 1975
	Nova Scotia College of Art and Design,
	Halifax, 1976
	University of Toronto, 1978-1979
	Concordia University, Montreal, 1981,
	1983-1984

Expositions individuelles

1977 Halifax, Saint Mary's University Art Gallery

1980 Halifax, Eye Level

1981 Toronto, Pollock Gallery

1982 Toronto, Yarlow/Salzman Gallery

1983 Montréal, Galeries d'art Sir George Williams, Université Concordia

1985 Montréal, Powerhouse, *Carol Wainio, Peintures*

1985 Toronto, S. L. Simpson Gallery, *Imagining the Past/Remembering the Future*

Principales expositions collectives

1973 Waterloo (Ontario), Kitchener-Waterloo Art Gallery, *Artforms/73*

1975 Waterloo (Ontario), University of Waterloo Art Gallery, *Eight from Town*

1975 London (Ontario), London Regional Art Gallery, *Young Contemporaries '75* (cat.)

1976 Halifax, *First Artists' Festival*

1976 Toronto, Pollock Gallery, *Bullen, Moscowitz, Wainio*

1977-1978 Halifax, Anna Leonowens Art Gallery, Nova Scotia College of Art and Design; Toronto, Music Gallery; Montréal, Musée des beaux-arts de Montréal, *Excerpts from the Prayers of our Sisters*, en collaboration avec Eric Fischl et Paul Théberge (performance)

1980 Halifax, Eye Level, *Recent Drawings*

1980-1981 Toronto, Mercer Union; Halifax, Dalhousie Art Gallery, Université Dalhousie, *Six from Halifax*

1981 Toronto, Yarlow/Salzman Gallery, *New Directions*

1983 Montréal, Centre Saidye Bronfman, *Quatrième Biennale de la peinture*

1983 Toronto, Yarlow/Salzman Gallery, *Gallery Artists*

1983 Toronto, Grünwald Gallery, *E(x)changes*

1983 Halifax, Mount Saint Vincent University Art Gallery, *Appearing* (cat. de Bruce Ferguson)

1984 Burlington (Ontario), Burlington Cultural Centre; Cobourg (Ontario), Art Gallery of Northumberland; Windsor (Ontario), Art Gallery of Windsor; Calgary (Alberta), Alberta College of Art, *The Figure: A Selection of Canadian Painting 1983-1984*, organisée par Alan C. Elder

1984 Toronto, Yarlow/Salzman Gallery, *Wainio, MacKenzie*

Solo Exhibitions

1977 Halifax, Saint Mary's University Art Gallery

1980 Halifax, Eye Level

1981 Toronto, Pollock Gallery

1982 Toronto, Yarlow/Salzman Gallery

1983 Montreal, Sir George Williams Art Galleries, Concordia University

1985 Montreal, Powerhouse, *Carol Wainio, Peintures*

1985 Toronto, S. L. Simpson Gallery, *Imagining the Past/Remembering the Future*

Selected Group Exhibitions

1973 Waterloo, Ontario, Kitchener-Waterloo Art Gallery, *Artforms/73*

1975 Waterloo, Ontario, University of Waterloo Art Gallery, *Eight from Town*

1975 London, Ontario, London Regional Art Gallery, *Young Contemporaries '75* (cat.)

1976 Halifax, *First Artists' Festival*

1976 Toronto, Pollock Gallery, *Bullen, Moscowitz, Wainio*

1977-1978 Halifax, Anna Leonowens Art Gallery, Nova Scotia College of Art and Design/Toronto, Music Gallery/Montreal, Montreal Museum of Fine Arts, *Excerpts from the Prayers of Our Sisters*, in collaboration with Eric Fischl and Paul Théberge (performance)

1980 Halifax, Eye Level, *Recent Drawings*

1980-1981 Toronto, Mercer Union/Halifax, Dalhousie Art Gallery, Dalhousie University, *Six from Halifax*

1981 Toronto, Yarlow/Salzman Gallery, *New Directions*

1983 Montreal, Saidye Bronfman Centre, *Quatrième Biennale de la peinture*

1983 Toronto, Yarlow/Salzman Gallery, *Gallery Artists*

1983 Toronto, Grünwald Gallery, *E(x)changes*

1983 Halifax, Mount Saint Vincent University Art Gallery, *Appearing* (cat. by Bruce Ferguson)

1984 Burlington, Ontario, Burlington Cultural Centre/Cobourg, Ontario, Art Gallery of Northumberland/Windsor, Ontario, Art Gallery of Windsor/Calgary, Alberta College of Art, *The Figure: A Selection of Canadian Painting 1983-1984*, organized by Alan C. Elder

1984 Toronto, Yarlow/Salzman Gallery, *Wainio, MacKenzie*

1984	Montreal, Powerhouse, *Anti-Nuke Show*
1985	Toronto, Art Gallery of Ontario, *Perspective 1985* (cat. by David Burnett, repr., pp. 14, 15, 17-19)
1985	Minneapolis, Thomas Barry Fine Arts, *Contemporary Canadian Painting* (cat. by Mason Riddle, repr. p. 19)
1985	Montreal, Musée d'art contemporain, *Écrans politiques*, organized by France Gascon (cat., repr. pp. 42-43)

Bibliography

Burnett, David and Marilyn Schiff. *Contemporary Canadian Art*. Edmonton: Hurtig, 1983. Ill. p. 291.

Fleming, Martha. "Carol Wainio, Joyce Wieland." **Parachute**, no. 23 (Summer 1981), p. 45.

Fleming, Martha. "Six from the Styx." **Arts Atlantic**, no. 10 (Spring 1981), p. 11. Ill.

Girling, Oliver. "Carol Wainio." **Parachute**, no. 29 (Winter 1982-1983), p. 39. Ill.

Heavisides, Martin. "Buller, Moscowitz, Wainio at Pollock Gallery." **Artmagazine**, no. 43-44 (May-June 1979), p. 53. Ill.

McGrath, Jerry. "Carol Wainio, Sylvia Safdie." **Vanguard**, vol. 13, no. 10 (Dec. 1984-Jan. 1985), pp. 32-33. Ill.

Miliken, Paul. "Carol Wainio at Yarlow/Salzman Gallery." **Artmagazine**, no. 61 (Dec. 1982-Feb. 1983), p. 50. Ill.

Murray, Joan. "The Figure: A New Generation of Canadian Painting." **Canadian Art**, vol. 1, no. 1 (Fall 1984), p. 12. Ill.

Racine, Rober. "Festival de performances du M.B.A.M." **Parachute**, no. 13 (Winter 1978), pp. 43-47. Ill.

Redgrave, Felicity. "Carol Wainio at Eye Level Gallery." **Artmagazine**, no. 51 (Nov.-Dec. 1980), p. 51. Ill.

Shuebrook, Ron. "Empathetic Witness, Halifax, N.S." **Vanguard**, vol. 10, no. 1 (Feb. 1981), pp. 16-21. Ill.

Shuebrook, Ron. "Appearances, N.S." **Vanguard**, vol. 13, no. 3 (April 1984), pp. 21-25. Ill.

Townsend-Gault, Charlotte. "Redefining the Role." In *Visions: Contemporary Art in Canada*. Edited by R. Bringhurst, G. James, R. Keziere and D. Shadbolt. Vancouver: Douglas and McIntyre, 1983. Ill. p. 146.

1984	Montréal, Powerhouse, *Anti-Nuke Show*
1985	Toronto, Musée des beaux-arts de l'Ontario, *Perspective 1985* (cat. de David Burnett, reprod. pp. 14, 15, 17-19)
1985	Minneapolis (Minnesota), Thomas Barry Fine Arts, *Contemporary Canadian Painting* (cat. de Mason Riddle, reprod. p. 19)
1985	Montréal, Musée d'art contemporain, *Écrans politiques*, organisée par France Gascon (cat., reprod. pp. 42-43)

Bibliographie

Burnett (David) et Schiff (Marilyn). *Contemporary Canadian Art*. Edmonton, Hurtig, 1983. Ill. p. 291.

Fleming (Martha). «Carol Wainio, Joyce Wieland». **Parachute**, nᵒ 23 (été 1981), p. 45.

Fleming (Martha). «Six from the Styx». **Arts Atlantic**, nᵒ 10 (printemps 1981), p. 11, ill.

Girling (Oliver). «Carol Wainio». **Parachute**, nᵒ 29 (hiver 1982-1983), p. 39, ill.

Heavisides (Martin). «Buller, Moscowitz, Wainio at Pollock Gallery». **Artmagazine**, nᵒ 43-44 (mai-juin 1979), p. 53, ill.

McGrath (Jerry). «Carol Wainio, Sylvia Safdie». **Vanguard**, vol. 13, nᵒ 10 (déc. 1984 — janv. 1985), pp. 32-33, ill.

Miliken (Paul). «Carol Wainio at Yarlow/Salzman Gallery». **Artmagazine**, nᵒ 61 (déc. 1982 — févr. 1983), p. 50, ill.

Murray (Joan). «The Figure: A New Generation of Canadian Paintings». **Canadian Art**, vol. 1, nᵒ 1 (automne 1984), p. 12, ill.

Racine (Rober). «Festival de performances du M.B.A.M.». **Parachute**, nᵒ 13 (hiver 1978), pp. 43-47, ill.

Redgrave (Felicity). «Carol Wainio at Eye Level Gallery». **Artmagazine**, nᵒ 51 (nov.-déc. 1980), p. 51, ill.

Shuebrook (Ron). «Empathetic Witness, Halifax, N.S.». **Vanguard**, vol. 10, nᵒ 1 (févr. 1981), pp. 16-21, ill.

Shuebrook (Ron). «Appearances, N.S.». **Vanguard**, vol. 13, nᵒ 3 (avril 1984), pp. 21-25, ill.

Townsend-Gault (Charlotte). «Redefining the Role», *in* R. Bringhurst, G. James, R. Keziere et D. Shadbolt (éd.), *Visions: Contemporary Art in Canada*. Vancouver, Douglas and McIntyre, 1983. Ill. p. 146.

ROBERT WIENS

Lieu et date de naissance	Leamington (Ontario), 1953
Lieu de résidence	Toronto
Études	New School of Art (Toronto), 1973-1974

Born	Leamington, Ontario, 1953
Residence	Toronto
Education	New School of Art, Toronto, 1973-1974

Expositions individuelles

1980 Halifax, Eye Level, *Passage Zone*

1980 Toronto, Mercer Union, *Site Construction*

1983 Toronto, YYZ Artists' Outlet, *The Tables*

1984 Toronto, Glendon Gallery, Collège Glendon, *Sculpture*

Principales expositions collectives

1978 Toronto, A.C.T. Gallery, *Drawings*

1979 Toronto, YYZ Artists' Outlet, *Installations at YYZ*

1979 Los Angeles (Californie), Los Angeles Institute of Contemporary Art, *Toronto-L.A. Exchange*

1979 Toronto, Mercer Union, *Locations: Outdoor Works by Toronto Artists* (cat.)

1981 Toronto, Mercer Union, *Books in Manuscript Form*

1982 Toronto, S. L. Simpson Gallery, *Directions: Four Artists*

1982 Toronto, ChromaZone, *Site Specific*

1982 Toronto, YYZ Artists' Outlet en collaboration avec d'autres galeries, *Monumenta*

1983 Toronto, 515, rue Queen ouest, *Unaffiliated Artists*

1983 Toronto, Exposition nationale canadienne, *Attitudes*

1983 Toronto, The Colonnade, *Chromaliving*, organisée par Tim Jocelyn et Andy Fabo pour ChromaZone (cat., reprod. p. 60)

1984 Toronto, Art Gallery at Harbourfront, *Matter for Consideration* (cat. de Richard Sinclair)

1984 Cobourg (Ontario), Art Gallery of Northumberland, *Art and Audience*, organisée par Jeanne Randolph et Anne Kolisnyk

1984 Toronto, Mercer Union; Victoria, Open Space; Vancouver, Contemporary Art Gallery, *80/1/2/3/4 Toronto, Content/Context*, organisée par Richard Rhodes

1984 Banff (Alberta), Walter Phillips Gallery, *On Earth and in Heaven* (cat., reprod. page couverture)

1984 Toronto, YYZ Artists' Outlet en collaboration avec d'autres galeries, *The New City of Sculpture*, organisée par David Clarkson et Robert Wiens (cat. de Bruce Grenville *in* magazine **C**, n° 3 [automne 1984], s.p., reprod.)

1984 Amsterdam (Pays-Bas), Musée Fodor, *Toronto-Amsterdam/An Exchange Exhibition*, organisée par Frank Lubbers et Tim Guest (cat., reprod. pp. 8, 21)

1984 Londres (Grande-Bretagne), Camden Arts Centre, *Vestiges of Empire*, organisée par Visual Arts Ontario et le Camden Arts Centre (cat. de Zuleika Dobson, reprod. pp. 8, 9, 11, 13)

1985 Guelph (Ontario), Macdonald Stewart Art Centre, *Subjects and Objects* (cat.)

1985 Toronto, Musée des beaux-arts de l'Ontario, *Perspective 85* (cat. de David Burnett, reprod. pp. 8, 9, 11, 13)

Solo Exhibitions

1980 Halifax, Eye Level, *Passage Zone*

1980 Toronto, Mercer Union, *Site Construction*

1983 Toronto, YYZ Artists' Outlet, *The Tables*

1984 Toronto, Glendon Gallery, Glendon College, *Sculpture*

Selected Group Exhibitions

1978 Toronto, A.C.T. Gallery, *Drawings*

1979 Toronto, YYZ Artists' Outlet, *Installations at YYZ*

1979 Los Angeles, California, Los Angeles Institute of Contemporary Art, *Toronto-L.A. Exchange*

1979 Toronto, Mercer Union, *Locations: Outdoor Works by Toronto Artists* (cat.)

1981 Toronto, Mercer Union, *Books in Manuscript Form*

1982 Toronto, S. L. Simpson Gallery, *Directions: Four Artists*

1982 Toronto, ChromaZone, *Site Specific*

1982 Toronto, YYZ Artists' Outlet and collaborating galleries, *Monumenta*

1983 Toronto, 515 Queen Street West, *Unaffiliated Artists*

1983 Toronto, Canadian National Exhibition, *Attitudes*

1983 Toronto, The Colonnade, *Chromaliving*, organized by Tim Jocelyn and Andy Fabo for ChromaZone (cat., repr. p. 60)

1984 Toronto, Art Gallery at Harbourfront, *Matter for Consideration* (cat. by Richard Sinclair)

1984 Cobourg, Ontario, Art Gallery of Northumberland, *Art and Audience*, organized by Jeanne Randolph and Anne Kolisnyk

1984 Toronto, Mercer Union/Victoria, Open Space/Vancouver, Contemporary Art Gallery, *80/1/2/3/4 Toronto, Content/Context*, organized by Richard Rhodes

1984 Banff, Alberta, Walter Phillips Gallery, *On Earth and in Heaven* (cat., repr. on cover)

1984 Toronto, YYZ Artists' Outlet and collaborating galleries, *The New City of Sculpture*, organized by David Clarkson and Robert Wiens (cat. by Bruce Grenville in **C** magazine, no. 3 [Fall 1984], n. pag., repr.)

1984 Amsterdam, Fodor Museum, *Toronto-Amsterdam/An Exchange Exhibition*, organized by Frank Lubbers and Tim Guest (cat., repr. pp. 8, 21)

1984 London, England, Camden Arts Centre, *Vestiges of Empire*, organized by Visual Arts Ontario and the Camden Arts Centre (cat. by Zuleika Dobson, repr. pp. 8, 9, 11, 13)

1985 Guelph, Ontario, Macdonald Stewart Art Centre, *Subjects and Objects* (cat.)

1985 Toronto, Art Gallery of Ontario, *Perspective 85* (cat. by David Burnett, repr. pp. 8, 9, 11, 13)

1985 Toronto, A Space, *Issues of Censorship* (cat. edited by
Jude Johnston and Joyce Mason, repr. p. 53)

Bibliography

Fleming, Martha. "Robert Wiens, Mercer Union." **Vanguard**, vol. 9, no. 8 (Oct. 1980), p. 26. Ill.

Kuspit, Donald. "Free at Last or Why There's Nothing Left to Imitate: The Almost Free Spirit in Toronto Painting and Sculpture." **C** magazine, no. 4 (Winter 1985), pp. 12-18. Ill.

Randolph, Jeanne. "Robert Wiens, YYZ." **Vanguard**, vol. 12, no. 3 (April 1983), p. 25. Ill.

Webb, Marshall. "A Journey around the New City of Sculpture." **Canadian Art**, vol. 1, no. 2 (Winter 1984), pp. 74-75. Ill.

Wiens, Robert. *Works by Offset*. Toronto: Artists in Books, 1978

Wiens, Robert. *X*. Toronto: Artists in Books, 1978

Wiens, Robert. "The Hands." **Impressions**, no. 30 (Winter-Spring 1983), p. 6. Ill.

Wiens, Robert. "Science Fiction." **C** magazine, no. 2 (Summer 1984), pp. 18-21. Ill.

Wood, William. "The Irony of Power." **C** magazine, no. 2 (Summer 1984), pp. 16-17. Ill.

1985 Toronto, A Space, *Issues of Censorship* (cat. sous la direction de Jude Johnston et Joyce Mason, reprod. p. 53)

Bibliographie

Fleming (Martha). « Robert Wiens, Mercer Union ». **Vanguard**, vol. 9, n° 8 (oct. 1980), p. 26, ill.

Kuspit (Donald). « Free at Last or Why There's Nothing Left to Imitate: The Almost Free Spirit in Toronto Painting and Sculpture ». Magazine **C**, n° 4 (hiver 1985), pp. 12-18, ill.

Randolph (Jeanne). « Robert Wiens, YYZ ». **Vanguard**, vol. 12, n° 3 (avril 1983), p. 25, ill.

Webb (Marshall). « A Journey around the New City of Sculpture ». **Canadian Art**, vol. 1, n° 2 (hiver 1984), pp. 74-75, ill.

Wiens (Robert). *Works by Offset*. Toronto, Artists in Books, 1978.

Wiens (Robert). *X*. Toronto, Artists in Books, 1978.

Wiens (Robert). « The Hands ». **Impressions**, n° 30 (hiver-printemps 1983), p. 6, ill.

Wiens (Robert). « Science Fiction ». Magazine **C**, n° 2 (été 1984), pp. 18-21, ill.

Wood (William). « The Irony of Power ». Magazine **C**, n° 2 (été 1984), pp. 16-17, ill.

Works in the Exhibition Œuvres exposées

In all dimensions height precedes width precedes depth.

SOREL COHEN

1. *An Extended and Continuous Metaphor, No. 18* 1986
Ektacolor prints
Three panels, 121.9 x 457.2 cm overall
Collection: The artist

2. *An Extended and Continuous Metaphor, No. 19* 1986
Ektacolor prints
Two panels, each 121.9 x 152.4 cm
Collection: The artist

3. Several photogravure "studies" in progress at the
time of publication

STAN DENNISTON

4. *Dealey Plaza/Recognition & Mnemonic* 1983
Ektacolor and gelatin silver prints, serigraph and photostat text
Installation approximately 9.8 m in length
Collection: The artist

5. *How to Read* 1985-1986
Introductory section (work in progress)
Cibachrome and gelatin silver prints, serigraph text
Installation dimensions approximately 1.2 x 5.5 m
Collection: The artist

STAN DOUGLAS

6. *Onomatopoeia* 1985
Black and white slide-dissolve sequence with player
piano accompaniment
Installation dimensions variable
Collection: The artist

JAMELIE HASSAN

7. *Primer for War* 1984
Gelatin silver prints, photographic emulsion on ceramic
bible forms, oak bench
Installation dimensions 164 x 304.8 x 78.5 cm
Collection: Art Gallery of Ontario

8. *Meeting Nasser* 1985
Colour video, gelatin silver prints
Three prints: left, 76.2 x 59.7 cm; centre, 88.9 x 71.7 cm; right,
78.7 x 61 cm; installation dimensions variable
Collection: The artist

NANCY JOHNSON

9. *Appropriateness and the Proper Fit* 1985
Gouache on wove paper
Eighteen drawings, each 55.9 x 71.1 cm
Collection: The artist, courtesy of The Ydessa Gallery

WANDA KOOP

10. *Reactor Suite* 1985
Acrylic on plywood
Four sections, each 2.4 x 4.9 m
Collection: The artist

Les dimensions des œuvres sont données dans l'ordre suivant :
hauteur, largeur, profondeur.

SOREL COHEN

1. *Métaphore filée, nº 18* 1986
Épreuves Ektacolor
Ensemble des trois panneaux : 121,9 x 457,2 cm
Collection de l'artiste

2. *Métaphore filée, nº 19* 1986
Épreuves Ektacolor
Deux panneaux de 121,9 x 152,4 cm chacun
Collection de l'artiste

3. Plusieurs « études » en cours au moment de la publication du
présent catalogue

STAN DENNISTON

4. *Dealey Plaza / reconnaissance mnémonique* 1983
Épreuves Ektacolor, épreuves argentiques à la gélatine, texte
sérigraphié et photostat
Longueur approximative de l'installation : 9,8 m
Collection de l'artiste

5. *L'Art de lire* 1985-1986
Épreuves Cibachrome, épreuves argentiques à la gélatine, texte
sérigraphié
Dimensions approximatives de l'installation : 1,2 x 5,5 m
Collection de l'artiste

STAN DOUGLAS

6. *Onomatopée* 1985
Séquence de diapositives en noir et blanc projetées en fondu
enchaîné, avec accompagnement de piano mécanique
Les dimensions de l'installation peuvent varier
Collection de l'artiste

JAMELIE HASSAN

7. *L'Abécédaire de la guerre* 1984
Épreuves argentiques à la gélatine, émulsion photographique sur
bibles en céramique, banc de chêne
Dimensions de l'installation : 164 x 304,8 x 78,5 cm
Collection du Musée des beaux-arts de l'Ontario

8. *Rencontre avec Nasser* 1985
Vidéo en couleur, épreuves argentiques à la gélatine
Trois épreuves : gauche, 76,2 x 59,7 cm ; centre,
88,9 x 71,7 cm ; droite, 78,7 x 61 cm ; les dimensions de
l'installation peuvent varier
Collection de l'artiste

NANCY JOHNSON

9. *Bienséante et Seyante* 1985
Gouache sur papier vélin
Dix-huit dessins de 55,9 x 71,1 cm chacun
Collection de l'artiste, gracieuseté de la Ydessa Gallery

WANDA KOOP

10. *Suite atomique* 1985
Acrylique sur contre-plaqué
Quatre sections de 2,4 x 4,9 m chacune
Collection de l'artiste

JOEY MORGAN

11. *Les Formes multiples d'un souvenir* 1985
 Section 1 : *Parfum Vidéo* ; section 2 : *Chuchotements* ;
 section 3 : *Oratorio*
 Vidéo en couleur, bande sonore, cinq portes autoportantes, porte
 installée dans un mur incomplet, table d'harmonie de piano
 altérée, tessons de verre, chaises, écouteurs, photos murales,
 diapositives
 Les dimensions de l'installation peuvent varier
 Collection de l'artiste

ANDY PATTON

12. *L'Architecture de la vie intime* 1983
 Huile sur toile
 152,4 x 243,8 cm
 Collection de Mme E. Simpson

13. *Soif* 1984
 Huile sur toile de lin
 183 x 228,6 cm
 Collection de Deborah Moores

14. *Jamais personne n'habite mes rêves* 1985
 Huile sur toile
 91,4 x 304,8 cm
 Collection d'Alison et Alan Schwartz

15. *Projection d'époques* 1985
 Huile sur toile
 198 x 279,4 cm
 Collection de la Banque d'œuvres d'art du Conseil des arts
 du Canada

MARY SCOTT

16. *Sans titre (citations de E. Bagnold, S. Schwartz-Bart,
 J. Posner, L. Irigaray)* 1985
 Huile, peinture en aérosol, gomme laque avec lettrage en métal et
 en vinyle sur toile
 182,9 x 182,9 cm
 Collection de l'artiste

17. *Sans titre (citations de L. Bersani, R. Mapplethorpe et d'autres)*
 1985
 Huile, peinture en aérosol, gomme laque avec lettrage métallique
 sur toile
 182,9 x 182,9 cm
 Collection de l'artiste

18. *Sans titre (citations de J. Kristeva, M. Duras, S. Schwartz-Bart,
 P. Modersohn-Becker)* 1985
 Huile, peinture en aérosol, gomme laque sur toile
 204,5 x 182,9 cm
 Collection de l'artiste

19. *Sans titre (citations de A. Hunter, L. Irigaray, D. Azpadu et
 d'autres)* 1986
 Fusain en poudre, pastel à l'huile, peinture en aérosol, médium
 en gelée, lettrage en métal et en vinyle, vernis et gomme laque
 sur toile
 182,9 x 396,2 cm
 Collection de l'artiste

JOEY MORGAN

11. *Souvenir: A Recollection in Several Forms* 1985
 Part 1: *VideoPerfume*; Part 2: *Murmurings;* Part 3: *Oratorio*
 Colour video, recorded sound, five free-standing doors, one door
 with partial wall, altered piano soundboard, glass shards, chairs,
 earphones, photo murals, slides
 Installation dimensions variable
 Collection: The artist

ANDY PATTON

12. *The Architecture of Privacy* 1983
 Oil on canvas
 152.4 x 243.8 cm
 Collection: Mrs. E. Simpson

13. *Thirst* 1984
 Oil on linen
 183 x 228.6 cm
 Collection: Deborah Moores

14. *I Never Dream About Anyone* 1985
 Oil on canvas
 91.4 x 304.8 cm
 Collection: Alison and Alan Schwartz

15. *Projection in Their Time* 1985
 Oil on canvas
 198 x 279.4 cm
 Collection: Canada Council Art Bank

MARY SCOTT

16. *Untitled (Quoting E. Bagnold, S. Schwartz-Bart, J. Posner,
 L. Irigaray)* 1985
 Oil, spray paint, shellac with metal and vinyl lettering on canvas
 182.9 x 182.9 cm
 Collection: The artist

17. *Untitled (Quoting L. Bersani, R. Mapplethorpe and Others)* 1985
 Oil, spray paint, shellac with metal lettering on canvas
 182.9 x 182.9 cm
 Collection: The artist

18. *Untitled (Quoting J. Kristeva, M. Duras, S. Schwartz-Bart,
 P. Modersohn-Becker)* 1985
 Oil, spray paint, shellac on canvas
 204.5 x 182.9 cm
 Collection: The artist

19. *Untitled (Quoting A. Hunter, L. Irigaray, D. Azpadu
 and Others)* 1986
 Powdered charcoal, oil pastel, spray paint, gel medium, metal
 and vinyl letters, varnish and shellac on canvas
 182.9 x 396.2 cm
 Collection: The artist

JANA STERBAK

20. *I Want You to Feel the Way I Do . . . (The Dress)* 1984-1985
Live, uninsulated nickel-chrome wire mounted on wire mesh, electrical cord and power, with text
Dress, 144.8 x 121.9 x 45.7 cm; installation dimensions variable
Collection: The artist, courtesy of The Ydessa Gallery

21. *Artist as a Combustible* 1985-1986
Work for performer with gunpowder and matches; colour photographs and Cibachrome transparency
Collection: The artist, courtesy of The Ydessa Gallery

JOANNE TOD

22. *Self-Portrait as Prostitute* 1983
Acrylic on canvas
149.9 x 139.7 cm
Collection: Brent S. Belzberg

23. *Miss Lily Jeanne Randolph* 1984
Oil on canvas
198.1 x 167.6 cm
Collection: Domenic Romano

24. *The Magic of São Paulo* 1985
Oil on canvas
213.4 x 170.2 cm
Collection: Lonti Ebers

25. *Eclipse/In Light of Fashion* 1985-1986
Oil on canvas
Three parts: left, 40.6 x 44.1 cm; centre, 198.1 x 239.8 cm; right, 25.7 cm diameter
Collection: The artist, courtesy of Carmen Lamanna Gallery

DAVID TOMAS

26. *EYEs of CHINA — EYEs of STEEL* 1986
Mirrors, black lighting, Letraset, Letrasign and Chromatec lettering, mounted on shaped wall in nine sections; video camera and monitor; laser
Outside installation dimensions approximately 2.9 x 5.8 x 4.3 m
Collection: The artist, courtesy of S. L. Simpson Gallery

RENÉE VAN HALM

27. *Facing Extinction* 1985-1986
Oil on canvas mounted on wood construction
2.7 x 6.1 x 1.4 m
Collection: The artist, courtesy of S. L. Simpson Gallery

JANA STERBAK

20. *Je veux que tu éprouves ce que je ressens... (la robe)* 1984-1985
Fil de nichrome sous tension et non isolé monté sur toile métallique, câble électrique et électricité, texte
Dimensions de la robe: 144,8 x 121,9 x 45,7 cm; les dimensions de l'installation peuvent varier
Collection de l'artiste, gracieuseté de la Ydessa Gallery

21. *L'Artiste-combustible* 1985-1986
Performance avec poudre à canon, allumettes; photographies couleur et diapositive Cibachrome
Collection de l'artiste, gracieuseté de la Ydessa Gallery

JOANNE TOD

22. *Autoportrait en prostituée* 1983
Acrylique sur toile
149,9 x 139,7 cm
Collection de Brent S. Belzberg

23. *Mlle Lily Jeanne Randolph* 1984
Huile sur toile
198,1 x 167,6 cm
Collection de Domenic Romano

24. *La Magie de São Paulo* 1985
Huile sur toile
213,4 x 170,2 cm
Collection de Lonti Ebers

25. *Éclipse / sous le signe de la mode* 1985-1986
Huile sur toile
Trois sections: gauche, 40,6 x 44,1 cm; centre, 198,1 x 239,8 cm; droite, 25,7 cm de diamètre
Collection de l'artiste, gracieuseté de la Carmen Lamanna Gallery

DAVID TOMAS

26. *Yeux de porcelaine — Yeux d'acier* 1986
Miroirs, éclairage ultraviolet, lettres pour enseigne Letraset, Letrasign et Chromatec sur un mur en neuf sections; caméra vidéo et moniteur; laser
Dimensions hors tout approximatives: 2,9 x 5,8 x 4,3 m
Collection de l'artiste, gracieuseté de la S. L. Simpson Gallery

RENÉE VAN HALM

27. *Face à l'extinction* 1985-1986
Huile sur toile montée sur construction de bois
2,7 x 6,1 x 1,4 m
Collection de l'artiste, gracieuseté de la S. L. Simpson Gallery

CAROL WAINIO

28. *Rayé du calendrier (expérience et conscience)* 1984
 Acrylique sur toile
 152,4 x 204,7 cm
 Collection de Loretta Yarlow et Gregory Salzman

29. *Extériorisation* 1984
 Acrylique sur toile
 130,3 x 170,5 cm
 Collection du Musée des beaux-arts de l'Ontario;
 don du George W. Gilmour Perspective Exhibition Fund, 1985

30. *(Pas un souffle d'air) son assourdissant / chanson d'antan* 1985
 Acrylique sur toile
 Panneau de gauche: 76,2 x 71,1 cm; panneau de droite:
 76,2 x 53,3 cm
 Collection de l'artiste, gracieuseté de la S. L. Simpson Gallery

31. *Les Vestiges d'un souvenir* 1985
 Acrylique sur toile
 132,1 x 203,2 cm
 Collection de Lonti Ebers

32. *La Foule émergente* 1984
 Acrylique sur papier
 64,8 x 100,3 cm
 Collection de Lynn et Stephen Smart

33. *Étude pour un portrait de Nietzsche* 1984
 Acrylique sur papier
 70 x 100 cm
 Collection de Loretta Yarlow et Gregory Salzman

34. *Chaîne de montage / minute par minute* 1985
 Acrylique sur papier
 64,8 x 99,4 cm
 Collection de Susan et Will Gorlitz

ROBERT WIENS

35. *Les Tables* 1982
 Depuis, il porte une arme contre sa blessure
 Cuir, bois, acier, épreuve argentique à la gélatine, photostat
 (texte)
 Un Nanti parmi les déshérités
 Plomb sur bois et plomb, photostat (texte)
 La Maison
 Bois, verre, plomb, sel, photostat (texte)
 La Barricade
 Acier, bois, photostat (texte)
 Rêve et Désenchantement
 Acier, argile, cuir, bois, photostat (texte)
 Les Mains
 Cuivre sur bois, photostat (texte)
 Six tables de 81,3 x 60 x 60 cm chacune; les dimensions de
 l'installation peuvent varier
 Collection de l'artiste, gracieuseté de la Carmen Lamanna
 Gallery

36. *L'Avoir et le Désir* 1985-1986
 Chêne rouge, épreuves argentiques à la gélatine, verre,
 encadrements de bois
 Les dimensions de l'installation peuvent varier
 Collection de l'artiste, gracieuseté de la Carmen Lamanna
 Gallery

CAROL WAINIO

28. *Dropped from the Calendar (Experience and Self-Consciousness)*
 1984
 Acrylic on canvas
 152.4 x 204.7 cm
 Collection: Loretta Yarlow and Gregory Salzman

29. *Outered* 1984
 Acrylic on canvas
 130.3 x 170.5 cm
 Collection: Art Gallery of Ontario, gift from the
 George W. Gilmour Perspective Exhibition Fund, 1985

30. *(No Wind) The Sound Was Deafening/A Roving Song* 1985
 Acrylic on canvas
 Left panel, 76.2 x 71.1 cm; right panel, 76.2 x 53.3 cm
 Collection: The artist, courtesy of S. L. Simpson Gallery

31. *The Site (Sight) of a Memory Trace* 1985
 Acrylic on canvas
 132.1 x 203.2 cm
 Collection: Lonti Ebers

32. *The Appearance of the Crowd* 1984
 Acrylic on paper
 64.8 x 100.3 cm
 Collection: Lynn and Stephen Smart

33. *Study for a Portrait of Nietzsche* 1984
 Acrylic on paper
 70 x 100 cm
 Collection: Loretta Yarlow and Gregory Salzman

34. *Assembly Line/Moment to Moment* 1985
 Acrylic on paper
 64.8 x 99.4 cm
 Collection: Susan and Will Gorlitz

ROBERT WIENS

35. *The Tables* 1982
 He Carried the Weapon Close to His Wound
 Leather, wood, steel, gelatin silver print, photostat (text)
 One Had but Many Had Not
 Lead on wood and lead, photostat (text)
 Home
 Wood, glass, lead, salt, photostat (text)
 The Barricade
 Steel, wood, photostat (text)
 Dream and Disillusionment
 Steel, clay, leather, wood, photostat (text)
 The Hands
 Copper on wood, photostat (text)
 Six tables, 81.3 x 60 x 60 cm each; installation
 dimensions variable
 Collection: The artist, courtesy of Carmen Lamanna Gallery

36. *What You've Got and What You Want* 1985-1986
 Red oak, gelatin silver prints, glass, wooden frames
 Installation dimensions variable
 Collection: The artist, courtesy of Carmen Lamanna Gallery